ÖSTERREICHISCHE AKADEMIE DER WISSENSCHAFTEN

VERÖFFENTLICHUNGEN DER KOMMISSION FÜR DIE GESCHICHTE ÖSTERREICHS

HERAUSGEGEBEN VON

RICHARD G. PLASCHKA

UND

ANNA M. DRABEK

BAND 15

MITTELEUROPA-GESPRÄCHE

DAS PARTEIENWESEN ÖSTERREICHS UND UNGARNS IN DER ZWISCHENKRIEGSZEIT

HERAUSGEGEBEN VON

ANNA M. DRABEK
RICHARD G. PLASCHKA
UND
HELMUT RUMPLER

VERLAG DER
ÖSTERREICHISCHEN AKADEMIE DER WISSENSCHAFTEN
WIEN 1990

Vorgelegt von w. M. Richard G. Plaschka in der Sitzung vom 4. November 1987

Gedruckt mit Unterstützung durch den
Fonds zur Förderung der wissenschaftlichen Forschung in Österreich

ISBN 3 7001 1686 1
Druck: Ernst Becvar, A-1150 Wien

INHALT

EINLEITUNG

Lajos Kerekes hat in seinem Buch „Von St. Germain bis Genf. Österreich und seine Nachbarn 1918–1922" (Budapest und Wien–Köln–Graz 1979) die Frage gestellt: „Was geschah nach dem Auseinanderbrechen des Habsburgerreiches, wie entwickelten sich die Beziehungen zwischen Österreich und den neuen unabhängigen Ländern im Donauraum nach dem Abebben der nationalen und gesellschaftlichen Revolutionen nach dem großen Krieg, in den ersten Jahren des neuen mitteleuropäischen Friedenssystems?" (S. 11).

Damit ist ein großes Thema angeschlagen. Pragmatischer als im Rahmen der bestenfalls geistesgeschichtlich fundierten Mitteleuropa-Diskussionen ist die Frage nach der vielzitierten „Schicksalsgemeinschaft" des Donauraumes gestellt. Tatsächlich waren die Nachfolgestaaten auch nach der Auflösung des gemeinsamen politischen Rahmens der Habsburgermonarchie in vielfältiger Weise Teile einer gemeinsamen Entwicklung. Neben starken Resten einer gemeinsamen Tradition als Kultur- und Wirtschaftsraum, dessen zeitgemäße politische Organisation nicht gelungen war, führte auch die allen Staaten gemeinsame Lage in „Zwischeneuropa" zu einer gewissen Gemeinsamkeit der politischen und gesellschaftlichen Entwicklung. Während nun etwa das gemeinsame Schicksal der „donaueuropäischen Kleinstaaten" im Rahmen ihres außen- und wirtschaftspolitischen Selbständigkeitsstrebens und später ihres Überlebenskampfes gegen die europäische Großmächtepolitik in Ansätzen auch schon komparatistisch relativ gut erforscht ist, entbehren die sozial- und verfassungspolitischen Komponenten desselben Prozesses einer im Grunde gemeinsamen Geschichte Mittel- und Ostmitteleuropas der vergleichenden wissenschaftlichen Betrachtung. So wichtig das Problem der außenpolitischen Destabilisierung des Donauraumes nach 1918 gewesen sein mag, es reicht für die Erklärung der Mißerfolgsgeschichte der Zwischenkriegszeit nicht aus. Der Zusammenbruch des außenpolitischen Systems wurde wohl im wesentlichen von außen herbeigeführt. Anders liegt der Fall im Hinblick auf die innenpolitische Entwicklung.

Alle Staaten des Donauraumes sind 1918 mit dem Anspruch angetreten, gerade gesellschafts- und verfassungspolitisch Mittel- und Ostmitteleuropa neu zu gestalten. Sie alle waren dabei mit dem gemeinsamen Problem der „verspäteten Demokratie" konfrontiert, sie alle sind mehr oder weniger an diesem Problem gescheitert, gewiß nicht ganz ohne ideologische und politi-

sche Interventionen von außen, aber entscheidend doch aus inneren Ursachen. Daß dabei den Trägern und Vertretern einer demokratischen Neuordnung, den politischen Parteien, ein besonderes Augenmerk zuzuwenden
ist, liegt von der Sache her auf der Hand.

Wer daher die von Kerekes gestellte Frage nach der Geschichte der
Länder des Donauraumes nach 1918 gültig beantworten will, muß sich einer
vergleichenden Erforschung des Parteienwesens insbesondere für die Zwischenkriegszeit zuwenden.

Es war daher nicht nur naheliegend, sondern in gewisser Hinsicht
zwingend, daß sich die institutionell in Form der Historischen Kommission
bei der Ungarischen Akademie der Wissenschaften und der Subkommission
„Österreich-Ungarn" bei der Österreichischen Akademie der Wissenschaften vielbewährte Zusammenarbeit der österreichischen und ungarischen
Historiker dieser Thematik widmete. Die dritte gemeinsame österreichisch-
ungarische Historikertagung in Budapest 1983 hatte sich mit den Parteien
der dualistischen Epoche 1867–1918 beschäftigt. Als Folgeveranstaltung
fand in Wien 1985 zum Thema „Das Parteienwesen Österreichs und Ungarns in der Zwischenkriegszeit" die vierte österreichisch-ungarische Historikertagung statt, deren Vorträge im vorliegenden Band veröffentlicht werden. Die geistige Anregung dazu ging von Lajos Kerekes aus – ihm sei hier
posthum für seinen fruchtbaren Beitrag zum wissenschaftlichen Gedankenaustausch zwischen österreichischer und ungarischer Geschichtswissenschaft gedankt. Organisatorisch verantwortlich zeichneten die Kommissionsvorsitzenden György Ránki (Ungarn) und Richard Georg Plaschka
(Österreich); Miklós Stier (Ungarn) und Anna Maria Drabek (Österreich)
besorgten die nicht immer mühelose Tagungsplanung und die Koordination
der Beiträge.

Im wesentlichen der von Adam Wandruszka seinerzeit entwickelten
Typologie der „drei Lager" folgend, analysieren die Beiträge Programme
und Organisation der konservativ-christlichsozialen, der sozialdemokratischen und der national-rechten Parteigruppierungen, ergänzt um allgemeine Fragen von Parlamentarismus und Demokratieverständnis und um
außen- und wirtschaftspolitische Optionen der Parteien. Eine Untersuchung (Miklós Stier) unternimmt den ebenso verdienstvollen wie schwierigen Versuch eines politischen Systemvergleichs zwischen Österreich und
Ungarn.

Das Ergebnis zeigt, daß Gemeinsamkeiten und Unterschiede der Voraussetzungen und Entwicklungen sich ziemlich die Waage halten. So wie in
Ungarn alle Parteien reichsrevisionistisch waren, huldigten in Österreich
fast alle Parteien in irgendeiner Form dem ebenfalls revisionistischen Anschlußgedanken. Aber während es in Ungarn von diesem Ansatz zur Neubelebung der Staatsidee kam, brachte es Österreich gerade noch zur Rettung

des Länderbewußtseins. Der Umbruch von 1918 war in Ungarn zunächst radikaler als in Österreich – die Idee einer sozialistischen Revolution stand im Vordergrund, während in Österreich trotz Otto Bauer nur die demokratische Revolution als Ziel ins Auge gefaßt werden konnte. Aber während in Ungarn der Schock der Räteherrschaft zu einer Schwächung der sozialistischen Zielsetzungen führte und die ideologische Nivellierung der Parteien, verstärkt durch den gemeinsamen Reichsrevisionismus, so weit gedieh, daß das pluralistische Parteienspektrum de facto einem Einparteiensystem sehr nahe kam, blieb in Österreich der ideologische Gegensatz der Parteien und damit die demokratische Konkurrenz bis zum bewaffneten Konflikt von 1934 erhalten. Österreich hat aber auch mehr partnerschaftliche Vorstufen für den Erfolg der Zweiten Republik entwickelt, als in der bisherigen Forschung wahrgenommen wurde. So vermittelt die ungarische Entwicklung den Eindruck größerer Einheitlichkeit als diejenige in Österreich. Im wesentlichen handelte es sich aber um denselben Prozeß des vorerst vergeblichen Ringens um Demokratie, der in Österreich 1934 im Ständestaat, 1938 im Nationalsozialismus, in Horthy-Ungarn 1944 im Regime Szálasis, einer Herrschaft von Hitler-Deutschlands Gnaden, mündete. Bedenkt man die starken Querverbindungen, die die faschistischen Bewegungen sowohl Österreichs wie Ungarns einerseits zu ihrem politischen Umfeld, andererseits zur allgemeinen Radikalisierung der Parteienlandschaft Europas hatten, mag das die Zäsuren von 1938 für Österreich und 1944 für Ungarn in Frage stellen und erst 1945 als echten Wendepunkt ansetzen.

Die gemeinsame Diskussion der österreichischen bzw. der ungarischen Parteienentwicklung hat jedenfalls nicht bloß Ergebnisse gezeitigt, sondern darüber hinaus Fragen aufgeworfen, die zur Fortführung komparatistischer Forschung Anlaß geben. Nochmals sei dazu Lajos Kerekes zitiert: „Die großangelegte Zusammenarbeit der ost-mitteleuropäischen Historiker wäre erforderlich, um die Nachkriegsprobleme des Donauraumes unter zahlreichen Aspekten aufzudecken – reif zur Erforschung und zur Beantwortung" (wie oben S. 12).

<div align="right">Helmut Rumpler</div>

Helmut Rumpler

PARLAMENTARISMUS UND DEMOKRATIEVERSTÄNDNIS IN ÖSTERREICH 1918–1933

Es bedurfte in Österreich nicht der doch sehr allgemeinen und tiefgreifenden Krise der Jahre 1984/85, um ein geheimes politisches Siechtum aufzudecken, das den amtierenden Bundespräsidenten anläßlich der 100-Jahr-Feier des Wiener Parlamentsgebäudes zu den besorgten Sätzen inspirierte: „Es lauert eine Gefahr in den prächtigen neuen Hallen des Parlaments. Die stets umschleichende Gefahr des ‚leeren Gehäuses eines entflohenen Geistes‘."[1] Diese Sätze waren natürlich – für die Kontinuität österreichischer Politikprobleme durchaus charakteristisch – ein Zitat aus dem Eröffnungsjahr 1884. Daß es sich bei dem „Siechtum" um eine hausgemachte Krankheit und nicht um eine Influenz durch einen der sehr wohl weitverbreiteten europäischen, politische Systemschwäche signalisierenden Bazillus handelte, zeigt der möglichst weit zu spannende Blick auf die Geschichte von Stellenwert und Verständnis des Parlamentarismus und der Demokratie in diesem Land.

Das neue Österreich hat sich seit 1945 aus der traumatischen Erfahrung mit der Konfliktdemokratie der Ersten Republik durch die Institutionen der Konsensdemokratie den vielberufenen und vielgepriesenen innenpolitischen Frieden gesichert. Hat es auch Demokratie im Sinne des Konsenses des gesamten Demos mit dem Staat, nicht nur im Sinne des Konsenses der herrschenden Parteien bzw. der beherrschenden Institutionen, und weiter nicht nur im Sinne des Beachtens der von diesen aufgestellten und gehandhabten Rechtsregeln des positiven Rechts? Das ist hier die Frage, allerdings nicht erst seit 1984.

Schon der historiographische Befund ergibt relativ deutlich, daß spezielle Demokratie- und Parlamentsgeschichte nicht zu den beliebten Themen der österreichischen Geschichtswissenschaft gehören, und für die Verfassungsgeschichte gilt ähnliches. Eine einzige, wenig beachtete Gesamtdarstellung[2], ein neuerer, nur zum Teil historisch ausgerichteter Sammel-

[1] Zitat Die Presse 15./16. 12. 1984, S. 3.

[2] Brita Skottsberg, Der österreichische Parlamentarismus (Göteborg 1940). Adam Wandruszkas klassische Darstellung, „Österreichs politische Struktur. Die Entwicklung der Parteien und politischen Bewegungen", in: Heinrich Benedikt (Hg.), Geschichte der Republik Österreich (Wien 1954, unveränderter Neudruck Wien 1977) 289–486, legt den

band[2a], eine beachtliche Handbuchabhandlung[3], ein Band der Wissenschaftlichen Kommission, der in seiner Disparität mehr das Diskussionsvakuum dokumentiert als Forschungsergebnisse ausweist[4], und eine dichter gewordene Kelsen-Diskussion[5] vermögen nicht das Defizit an Parlamentarismus- und Demokratieforschung für Österreich auszugleichen, das eine in diesem Sinne wie auch in anderem Sachzusammenhang „äußerst selektive" Republikforschung mit ihrem „sehr stark parzellierenden Zugriff" offen gelassen hat[6]. Erst seit die Stellung des Parlaments im Rahmen des Regierungssystems zum Problem geworden ist, wird die allerdings tagespolitisch-empirisch formulierte Frage nach dem Verhältnis zwischen „Staatsbürger und Volksvertretung" gestellt[7].

Die überaus dichte Erforschung der Ersten Republik ist nach wie vor fixiert auf die Schuldfrage, wer warum die erste österreichische Demokratie zu Fall gebracht bzw. wer ihre Chance verspielt habe. Die Ergebnisse dieser Forschung bieten ein einfaches Bild: „Die erste Demokratie Österreichs scheiterte 1. an dem Vernichtungswillen des Klerikofaschismus und der Niederlage der Sozialdemokratie, 2. an der Machtbesessenheit und der antiparlamentarischen Konspiration einzelner Persönlichkeiten (z. B. des langjährigen Bundeskanzlers Seipel, Dollfuß, des Heimwehrführers Rüdiger Starhemberg oder des Sektionschefs Robert Hecht als Vertreter der hohen

Schwerpunkt auf die Parteienanalyse. Anton PELINKA–Manfried WELAN, Demokratie und Verfassung in Österreich (Wien 1971), ist mehr systematisch als historisch orientiert.

[2a] Herbert SCHAMBECK (Hg.), Österreichs Parlamentarismus. Werden und System (Berlin 1986).

[3] Alfred ABLEITINGER, Grundlegung der Verfassung, in: Erika Weinzierl–Kurt Skalnik (Hgg.), Österreich 1918–1938. Geschichte der Ersten Republik 1 (Wien–Köln–Graz 1983) 147–194.

[4] Rudolf NECK–Adam WANDRUSZKA (Hgg.), Die österreichische Verfassung von 1918 bis 1938 (Veröffentlichungen der Wissenschaftlichen Kommission des Theodor-Körner-Stiftungsfonds und des Leopold-Kunschak-Preises zur Erforschung der österreichischen Geschichte der Jahre 1918 bis 1938, Bd. 6, Wien 1980); ergänzend aus demselben Forschungskontext Rudolf NECK, Die Entwicklung der österreichischen Verfassung bis zum Sommer 1934, in: Rudolf Neck–Adam Wandruszka (Hgg.), Das Jahr 1934: 25. Juli. Protokoll des Symposiums in Wien am 8. Oktober 1974 (Veröffentlichungen der Wissenschaftlichen Kommission 3, Wien 1975) 69–75.

[5] Vgl. u. a. Felix ERMACORA (Hg.), Die österreichische Bundesverfassung und Hans Kelsen, Analysen und Materialien. Zum 100. Geburtstag von Hans Kelsen (Schriftenreihe für Rechts- und Politikwissenschaft 4, Wien 1982).

[6] Willibad I. HOLZER, Neues vom „Ständestaat"? Neue Literatur zu Wesen und Gestaltwandel des österreichischen Diktaturregimes 1933/34–1938, in: Zeitgeschichte 12 (1984) 75, im Anschluß an Ulrich KLUGE, Krisenherde der Ersten Republik Österreich (1918–1938). Beiträge zur Früh- und Spätphase der innenpolitischen Entwicklung, in: Neue politische Literatur 29 (1984) 72.

[7] Peter GERLICH–Karl UCAKAR, Staatsbürger und Volksvertretung. Das Alltagsverständnis von Parlament und Demokratie in Österreich (Salzburg 1981).

Ministerialbürokratie), 3. an der politischen ‚Erstarrung' der parteipolitischen ‚Lager' und dem Verlust der innergesellschaftlichen Kompromißbereitschaft, 4. an den historischen Vorbelastungen des Parteigefüges ‚im Sinne' der mangelnden verantwortlichen Übung in der komplizierten Praxis des parteistaatlichen Parlamentarismus" [8] und – das ist zu ergänzen – 5. an der außenpolitischen Anlehnung Österreichs an das faschistische Italien und der damit ermöglichten Einflußnahme Mussolinis im Sinne der Liquidierung der Parteiendemokratie in Österreich.

Die erste, erst seit kurzem vorliegende Studie zur Geschichte und zum politischen System des österreichischen Ständestaates hat dagegen den überzeugenden Nachweis erbracht, daß die Parlamentskrise vom 1. März 1933 und die „autoritäre Machtergreifung" von Dollfuß bis Mai 1934 das „Ergebnis einer tiefgreifenden Erschütterung des Gesamtgefüges" der Republik waren, deren Ursprung „weit über das Krisenjahr 1927 in die Zeit des Staatsumsturzes von 1918" zurückreichte [9], und daß sogar Dollfuß als „Erbe einer prekären verfassungspolitischen Vergangenheit" zu begreifen sei [10], weil der aktuelle Prozeß der Abwendung vom parteienstaatlichen Parlamentarismus schon mit der Verfassungsreform von 1929 eingesetzt hatte.

Damit ist der sicher fruchtbare Weg zu einer Untersuchung der Frage nach Demokratie und Parlamentarismus in Österreich im Rahmen eines möglichst weit zu spannenden Spektrums struktureller und historischer Bedingungen gewiesen. Und unbedingt sind dabei auch die vorrepublikanischen Belastungen aus dem Verfassungsleben der Monarchie zu berücksichtigen, weil sie jenseits der Frage der Staatsform relativ bruchlos in die Republik übernommen wurden.

Abgesehen von der Grundüberzeugung Kaiser Franz Josephs, daß der Parlamentarismus als Verfassungsform für den Vielvölkerstaat ungeeignet sei [11], haben zentrale Elemente der Verfassung von 1867 auch unter den geänderten Wahlrechtsbestimmungen bis 1907 den Reichsrat von der politi-

[8] Ulrich KLUGE, Der österreichische Ständestaat 1934–1938. Entstehung und Scheitern (Wien 1984) 13f., mit den einschlägigen Belegen (1. Gulick, Kreissler, 2. Huemer, 3. Wandruszka, 4. Bracher, Mommsen).

[9] Ebenda 18.

[10] Ebenda 15.

[11] Vgl. Ministerrat 24., 25. und 26. 6. 1861, Stefan MALFÉR, Protokolle des österreichischen Ministerrates 1842–1867, V/2 (Wien 1981) 159f.: „Se.Majestät der Kaiser geruhten ferner Ag. zu genehmigen, daß gleichzeitig mit dieser Ablehnung die Anerkennung der Verantwortlichkeit ausgesprochen werde, unter welcher Se.Majestät keinesfalls die parlamentarische verstanden wissen wollen, indem Allerhöchstdieselben sich die volle Freiheit der Wahl und Entlassung Ihrer Minister vorbehalten haben und keineswegs gesonnen sind, einen Minister deswegen allein seines Dienstes zu entheben, weil gegen denselben eine Mißstimmung in der Reichsvertretung herrscht und seine Anträge in der Minorität bleiben. Diese

schen Mitbestimmung weitgehend ausgeschlossen: Die Reichspolitik, damit aber indirekt auch die Direktiven für die nachgeordneten Bereiche der Innenpolitik blieben das Reservat einer unverantwortlichen Reichsregierung [12]. Das cisleithanische Ministerium war nicht dem Parlament, sondern, im Sinne des „monarchischen Konstitutionalismus", dem Herrscher verantwortlich. Die Tätigkeit des Parlaments selbst war zuletzt, wenn es seine Grenzen nicht beachtete, vom Notverordnungsrecht des berüchtigten Paragraphen 14 bedroht. Unter anderem auf Grund dieser Vorbedingungen hat sich keine der im Reichsrat vertretenen Parteigruppen für den Parlamentarismus als Eigenwert exponiert. Die Mehrheit der Liberalen blieb der Idee des Privilegienparlaments verbunden, sie waren auch nach 1907 gerade auf Grund ihrer seit den siebziger Jahren dauernden Wahlverluste eine grundsätzlich gouvernementale Partei. Die Christlichsozialen waren von ihrer ideellen Ausgangsposition her ständestaatlich orientiert. Auch für die Sozialdemokraten, die sich noch am ehesten mit dem Parlament des allgemeinen gleichen Wahlrechtes identifizierten, lag das Feld ihrer letztlich sozialrevolutionär motivierten Politik in außerparlamentarischen Bereichen: der öffentlichen Demonstration, der Betriebsagitation und der Volksaufklärung. Dazu kam erschwerend, daß der Antiliberalismus der Christlichsozialen und Sozialdemokraten und der Antisemitismus der Christlichsozialen ein gemeinsames Wirken der drei Lager, die sich als Reichsparteien verstanden, für den Ausbau der Parlamentsrechte verbaute. Für die nationalen Parteien war der Reichsrat zunehmend nicht das Gremium der Mitarbeit an der Staatspolitik, sondern nur das Podium der Demonstration und des publizistischen Machtkampfes für Ziele außerhalb und jenseits dieses Parlamentes.

Das waren Bedingungen, die der Regierung grundsätzlich ein politisches Gewicht verliehen, das hinsichtlich Selbstmächtigkeit und Nichtberücksichtigung des Parlaments durch die immer enger werdende Bindung an die Bürokratie in Form von Beamtenregierungen noch zunahm. Trotz wesentlicher Elemente von Demokratie wie Rechtsstaat, allgemeinem Wahlrecht, Selbstverwaltung, sozialer Mobilität, politischem Pluralismus usw. blieb die Habsburgermonarchie ein obrigkeitlicher Privilegienstaat, der die Möglichkeiten demokratischer Entwicklung keineswegs ausschöpfte. Allerdings hat die Monarchie trotz autokratischer Grundstruktur eine demokratische Entwicklung sehr wohl ermöglicht, ja in manchen Landesteilen und insbeson-

parlamentarische Verantwortlichkeit sei in Österreich eine Unmöglichkeit, und Allerhöchst-dieselben werden niemals die gesetzliche Sanktion derselben erteilen."

[12] Vgl. Miklós Komjáthy, Protokolle des gemeinsamen Ministerrates der Österreichisch-Ungarischen Monarchie (1914–1918). Einleitung: Die Entstehung des gemeinsamen Ministerrates und seine Tätigkeit während des Weltkrieges (Publikationen des Ungarischen Staatsarchivs II/10, Budapest 1966) 1–137.

dere im Agrarbereich sogar gefördert. Einer ihrer radikalen Kritiker gerade von der Basis der Demokratie und des Humanismus aus, Tomáš G. Masaryk, hat aus der Rückschau der 1930er Jahre für das Funktionieren der parlamentarischen Demokratie allerdings den neuralgischen Punkt auf den Begriff gebracht: „Die Demokratie braucht Führer nicht Herren."[13] Und in der alten Monarchie hatten sich wohl für vieles „Führer" gefunden, der Staat aber blieb in der Hand der „Herren".

Die Wirkungen in Richtung auf die Entstehung einer demokratischen Grundhaltung im Sinne des Willens und im Hinblick auf die Formen politischer Partizipation waren nachhaltig. Der Ausschluß der Parteien, der Nationen, der bürgerlichen und proletarischen Randschichten aus dem wirklichen „politischen Spiel" degradierte das Reichsparlament zur medialen Bühne ohne Eigenwert. Die Konsequenz daraus war eine der grundlegendsten, über 1918 hinaus wirksamen Fehlorientierungen im Sinne der Kontinuität antidemokratischer Grundstrukturen, nämlich die Entpolitisierung des Staates und die Relativierung politischer Werte überhaupt. Nicht zuletzt Hans Kelsen hat in späterer Auseinandersetzung mit Othmar Spann den „Relativismus als Weltanschauung der Demokratie" entwickelt und wirkungsvoll tradiert[14]. Mit Recht wurde gegen Kelsen der Vorwurf des „therapeutischen Nihilismus" erhoben, der „konkurrenzlos in intellektuellen Kunststücken, ... den Fortbestand der Bedingungen, unter denen das Theoretisieren erst möglich wurde, nicht gewährleisten" konnte[15]. Damit im Zusammenhang stand die Idee vom Staat als einer Institution über den Parteien, übrigens in teilweiser Parallele zur formalistischen Entleerung der Politik in Max Webers Führerdemokratie und bürokratischer Herrschaft[16]. Auch Ignaz Seipel vertrat schon früher diese Auffassung[17], im Gegensatz etwa zu Karl Renners national-kulturellem Autonomie-Konzept[18] oder Joseph Schumpeters Theorie der Demokratie als eines „Konkurrenzkampfes um die politische Führung"[19].

[13] MASARYK ERZÄHLT SEIN LEBEN. Gespräche mit Karel Čapek (Berlin o. J.) 336.

[14] Vgl. insbes. Hans KELSEN, Vom Wesen der Demokratie ([2]Tübingen 1929).

[15] William M. JOHNSTON, Österreichische Kultur- und Geistesgeschichte. Gesellschaft und Ideen im Donauraum 1848 bis 1938 (Forschungen zur Geschichte des Donauraumes 1, Wien–Graz–Köln 1982) 112.

[16] Vgl. Wolfgang J. MOMMSEN, Max Weber und die deutsche Politik 1890–1920 (Tübingen 1974) 433: „Demokratie wurde reduziert auf die Herrschaft von formal frei, faktisch aber auf Grund ihrer persönlichen demagogischen Qualitäten gewählten Führern. Das Verfassungssystem der parlamentarischen Demokratie wurde nicht angetastet, aber im Gegensatz zu seinem ursprünglichen Sinne als technischer Apparat verstanden."

[17] Ignaz SEIPEL, Nation und Staat (Wien 1916).

[18] Karl RENNER, Das Selbstbestimmungsrecht der Nationen (Wien 1918).

[19] Joseph A. SCHUMPETER, Kapitalismus, Sozialismus und Demokratie (Mensch und

Nicht weil Kelsen zum Mitautor der Verfassung der Ersten Republik wurde, und weil Seipel wesentliche Teile der Politik dieser Republik bestimmte, ist dies zu erwähnen, sondern weil es zur mentalen Basis der politischen Kultur der Übergangsperiode von 1918/20 gehörte, einer Basis, auf der sich Demokratie und Parlamentarismus nur schwer entfalten konnten.

Die zentrale Konsequenz, die bei der politischen Gestaltung der Republik aus der Geschichte von Theorie und Praxis der Demokratie im vorrepublikanischen Österreich gezogen wurde, war verständlicherweise die radikale Demokratisierung der Staatsgewalt. Man glaubte dies – im Sinne der Rousseau'schen Idee von der Verwirklichung der Volkssouveränität – am besten durch die Institutionalisierung einer extremen Parlamentsherrschaft und eines bundesstaatlichen Zentralismus sichern zu können. Auf Grund der provisorischen Verfassung vom 30. Oktober 1918 und des Gesetzes über die Staats- und Regierungsform vom 12. November 1918 wurde die Regierung von einem Vollzugsausschuß der Nationalversammlung, dem Staatsrat, wahrgenommen. Paradoxerweise führte gerade diese radikale Parlamentarisierung der Regierungsgewalt zur Liquidierung des Parlaments als eigenständiger Verfassungsinstitution, weil Parlament und Regierung identisch wurden, und darüberhinaus die Institution eines unparteiischen Staatsoberhauptes fehlte; auch diese Funktion übte praktisch der Nationalrat aus. Das konnte einerseits als „Gipfelpunkt der Demokratisierung" gepriesen werden [20], andererseits hat sich in der historischen Rückschau herausgestellt, daß man mit der Entfernung „aller Spuren einer Gewaltentrennung", „auch die Möglichkeiten eines parlamentarischen Regimes" im Sinne des westeuropäischen Demokratiemodells beseitigt hatte [21]. Ähnlich hat Felix Hurdes, der sich als Präsident des Nationalrates der Zweiten Republik mit diesem Problem auseinandersetzte, geurteilt: „Es gab nur eine Nationalversammlung, die unmittelbar oder durch Ausschüsse die gesamte Staatsgewalt ausübte. Die Reaktion gegen einen angeblichen monarchischen Absolutismus hatte einen neuen Absolutismus geschaffen, den Absolutismus der Nationalversammlung." [22] Noch gravierender im Hinblick auf die Entwertung des Parlamentes als spezifischer Institution eines demokratischen Repräsentativsystems war die Zusammensetzung des Staatsrates nach dem

Gesellschaft 7, Bern 1946) 427 (Deutsche Übersetzung der amerikanischen Originalausgabe: Joseph A. Schumpeter, Capitalism, Socialism and Democracy, New York 1942).

[20] Adolf MERKEL, Die Verfassung der Republik Deutschösterreichs. Ein kritisch-systematischer Grundriß (Wien–Leipzig 1919) 32.

[21] Skottsberg, Österreichischer Parlamentarismus 154.

[22] Felix HURDES, Der österreichische Parlamentarismus der 1. Republik (Vortrag Strobl/Wolfgangsee, 1. April 1958), in: Österreich in Geschichte und Literatur 2 (1958) 193–207.

Verhältnis der drei im Nationalrat vertretenen politischen Lager. Damit waren nämlich das Prinzip der Mehrheitsverantwortung wie auch das der Opposition, im Grunde aber auch der Sinn von Wahlen als Bestätigung oder Ablehnung der Regierungspolitik aus dem Verfassungssystem eliminiert. Während Karl Renner noch in seinen erläuternden Bemerkungen zum Renner–Mayr-Entwurf für die Verfassung von 1920 an diesem Konzept der Proporzdemokratie festhielt, entschieden sich der sozialdemokratische Parlamentsklub und Otto Bauer schon im Februar 1919 gegen Renner zugunsten des Prinzips der parlamentarischen Mehrheitsregierung[23]. Es ist kein begründeter Zweifel an den demokratischen Intentionen der im wesentlichen von Karl Renner und der Sozialdemokratie getragenen Verfassungspolitik der Gründerjahre der Republik angebracht[24]. Sie war aber im Grunde lediglich auf die Überwindung der Monarchie fixiert, Gewaltentrennung wurde mit ihr identifiziert. Ihr fehlte aber der politische Weitblick dafür, daß die bloße Beseitigung und Negierung der Monarchie noch lange keine Demokratie begründete.

Obwohl die Gesetze vom 14. März 1919 und die definitive Verfassung vom 1. Oktober 1920 Änderungen im Detail brachten, blieben die grundlegenden Orientierungen des provisorischen Verfassungswerkes vom Oktober 1918 als Weichenstellung für die Möglichkeiten der Demokratieentwicklung erhalten: Die Koalitionsregierungen bis zum Kabinett Mayr II (20. November 1921) waren reine Proporzregierungen ohne Verpflichtung auf ein bestimmtes gemeinsames Programm. Karl Renner hatte das Prinzip der verhältnismäßigen Vertretung der Parteien wieder durchgesetzt, während die Christlichsozialen mittlerweile auch die Koalition als Bildung einer parlamentarischen Mehrheit mit bestimmten Verpflichtungen betrachteten. Insbesondere aber blieb die Dominanz des Parlaments gegenüber der Regierung auch in der Bundesverfassung von 1920 voll erhalten (Interpellations-, Resolutions-, Enqueterecht, Mißtrauensvotum und Permanenz). Es waren gerade die Sozialdemokraten, die „in der monistischen Struktur der Verfassungsordnung, im sogenannten Parlamentsabsolutismus, den eigenen De-

[23] Reinhard OWERDIECK, Der Verfassungsbeschluß der Provisorischen Nationalversammlung Deutschösterreichs vom 30. Oktober 1918, in: Neck–Wandruszka (Hgg.), Die österreichische Verfassung von 1918 bis 1938 (wie Anm. 4) 87.

[24] Vgl. ebenda das Zitat zu Renner: „Die Proportionalregierung soll die verhältnismäßige Anteilnahme aller an der Regierung und Verwaltung an Stelle der Herrschaft des einen über die anderen, somit die Mitregierung an Stelle der Alleinherrschaft (der Diktatur) setzen. Die Verfassung sieht in dieser Bestimmung ein wesentliches und spezifisches Merkmal wahrer Demokratie"; der volle Text der Erläuternden Bemerkungen bei Felix ERMACORA (Hg.), Quellen zum österreichischen Verfassungsrecht (1920), in: Mitteilungen des österreichischen Staatsarchivs, Ergänzungsband 8 (1967) 244–268, Zitat 250.

mokratiebegriff definiert" haben [25]. Sie haben sich offenbar aus ihrer momentanen Mehrheitsposition (72 Mandate gegen 69 Christlichsoziale und 26 Großdeutsche) vom revolutionären Optimismus leiten lassen, daß ihre Politik und ihr Programm eine dauernde Bestätigung durch den Wähler finden würde. Sie haben nicht bedacht, welche Belastung für eine Partei in diesem System entstehen mußte, wenn sie in eine längere oder dauernde Oppositionsrolle geriet. Und durch den kalkulierten Koalitionsbruch vom Juni 1920, durch die Wahlverluste bei der ersten Nationalratswahl vom 17. Oktober desselben Jahres (69 Sozialdemokraten, 85 Christlichsoziale, 29 Großdeutsche) sowie durch die Bürgerblockpolitik der Ära Seipel seit Mai 1922 mußten sich gerade die Sozialdemokraten dieser Belastungsprobe stellen.

Sehr bald stellte sich überhaupt heraus, daß das Prinzip des „Parlamentsabsolutismus" angesichts der österreichischen Parteiverhältnisse im Hinblick auf die Förderung einer demokratischen Entwicklung unfruchtbar war. Denn einerseits waren die Parteien bestimmten, auch weltanschaulich unterschiedlichen Gesellschaftsklassen verbunden und daher zu grundsätzlichen Kompromissen eher ungeeignet, andererseits war und blieb das zahlenmäßige Verhältnis gerade der beiden Großparteien relativ ausgewogen, so daß im Krisenfall die Mehrheitsfrage zu einem Problem der Taktik oder der subjektiven Selbsteinschätzung werden konnte. Unter dieser Vorbedingung haben sich die österreichischen Parteien mit der Verfassungsordnung der frühen zwanziger Jahre den Weg für eine demokratische Entwicklung weitgehend verbaut.

Der erste Fehler war, daß man sich zwar immer wieder zur Demokratie bekannte, „aber man verstand darunter auf beiden Seiten etwas anderes. Man einigte sich auf Wort und Form, nicht aber über Wesen und Wert der Demokratie" [26]. Wenn Adolf Merkel aus der kritischen Rückschau der dreißiger Jahre das Urteil gefällt hat, daß die österreichische Demokratie lediglich „ein papierenes Bollwerk war", deren „Todesursache letztlich darin lag, daß sie eine Demokratie ohne geschulte Demokraten, ja vielleicht überhaupt ohne Demokraten war" [27], hat er damit lediglich eine beträchtliche Betriebsblindheit dokumentiert. Die Politiker und die Bevölkerung Österreichs waren nicht mehr und nicht weniger demokratisch gesinnt, als dies überall in Mitteleuropa nach 1918 der Fall war. Sie hatten sich allerdings – auch das sieht ja Merkel – mit der Verfassung lediglich eine rechtliche Plattform geschaffen, „von der aus man die Gefahr der Diktatur der

[25] Overdieck, Verfassungsbeschluß 1918, a. a. O. 88.

[26] Manfried WELAN, Die österreichische Bundesverfassung als Spiegelbild der österreichischen Demokratie, in: Pelikan–Welan, Demokratie und Verfassung in Österreich 33.

[27] Adolf MERKEL, Die ständisch-autoritäre Verfassung Österreichs (Wien 1935) 2 (Zitat nach Welan, Bundesverfassung, a. a. O. 36).

anderen abwehren zu können glaubte"[28]. Die Verfassungskonstruktion der Ersten Republik hat beide Großparteien in je anderer Weise geradezu provoziert, das Parlament bloß als Machtinstrument zu benützen, solange es sich dazu eignete. Es hätte geradezu demokratischer Wunderkinder bedurft, daß es nicht so gekommen wäre, wie es zunächst gekommen ist: Die Christlichsozialen suchten die Macht zu behaupten, die Sozialdemokraten suchten sie zu erobern, weil sie als Opposition eine demokratische Funktion weder wahrnehmen konnten, noch auf eine solche Funktion selbst eingestellt waren.

Über diese aus der Verfassungsordnung resultierenden schwerwiegenden Behinderungen einer demokratisch-parlamentarischen Entwicklung hinaus ist auch daran zu erinnern, daß die Parteien letztlich das ganze System gar nicht als demokratische Chance gesehen haben, sondern bloß als institutionelle Fassade, hinter der die Machtentscheidungen auf ganz anderen Ebenen und Wegen angestrebt und erhofft wurden. Mit Bedacht waren ja die eigentlich gravierenden Konfliktzonen der Sozialpolitik aus der Verfassungsordnung ausgespart. Neben der Staatsverfassung wurde in diesem Sinn mit den Gesetzen über Gewerkschaften, Kammern, Betriebsräte, Einigungsämter und Kollektivverträge eine autonome Arbeitsverfassung geschaffen[29]. Mit ihr existierte einerseits ein sehr wirksames System des Interessenausgleichs im vorparlamentarischen Raum auf berufsständischer Basis. Aber dieser neuartige Staats- und Gesellschaftstypus stand andererseits zum parlamentarischen System in einem klaren Konkurrenzverhältnis: „Das Korporativsystem als eine Art Hilfsverfassung entlastete die Parteien von ihrer politischen Verantwortung."[30] Dann gab es bis zum Abschluß des Friedensvertrages von St. Germain (10. September 1919) die praktisch bestehende und darüber hinaus virulente Mentalreservation der Anschlußideologie, die das innenpolitische Verfassungs- und Machtsystem zu einem Dauerprovisorium machte. Hatte nämlich die Idee der deutsch-österreichischen Vereinigung in Österreich vor 1918 „nie eine breite gesellschaftliche Basis gehabt", wurde sie nach dem Sturz der Doppelmonarchie zum Lernstück der Konzepte zur Lösung der nationalen Frage sowohl bei den Parteiführern wie auch bei der Masse der Bevölkerung[31]. Darüber hinaus blieben

[28] Ebenda.

[29] Dazu auch verfassungsrechtlich sehr ergiebig Judith GARAMVÖLGYI, Betriebsräte und sozialer Wandel in Österreich 1919/1920. Studien zur Konstituierungsphase der österreichischen Betriebsräte (Studien und Quellen zur österreichischen Zeitgeschichte 5, München–Wien 1983).

[30] Rezension zu Garamvölgyis Untersuchung von Ulrich KLUGE, in: Historische Zeitschrift 240 (1985) 461.

[31] Vgl. Lajos KEREKES, Von St. Germain bis Genf. Österreich und seine Nachbarn 1918–1922 (Wien–Graz–Köln 1979) 23.

die Christlichsozialen im Grunde immer Föderalisten, die in den Ländern
den Schwerpunkt der Macht sahen und suchten, und für die Sozialdemokra-
ten galt zunehmend doch der für die Weimarer Republik geprägte Slogan:
„Demokratie das ist nicht viel, Sozialismus ist das Ziel."[32]

Otto Bauer hat schon sehr früh die Gefahr der Radikalisierung erkannt,
die der Sozialdemokratie, im Prinzip aber jeder Partei, im Rahmen des
österreichischen politischen Systems von 1920 drohte. Seine theoretische
Gratwanderung der revolutionären Phrase, für die die Frage offen blieb, ob
Demokratie einen politischen Eigenwert besaß oder lediglich als taktisches
Mittel zur legalen, aber definitiven Eroberung der Macht diente, ist Aus-
druck der daraus resultierenden Verunsicherung. Schon 1919 sah er sich vor
dem Dilemma der zahlenmäßigen Überlegenheit des bürgerlichen Lagers im
Nationalrat: „Aber freilich, all das genügt breiten Massen des Proletariats
nicht mehr. Aufgewühlt durch das furchtbare Erlebnis des Krieges, aufge-
rüttelt durch die Stürme der Revolution in Rußland, in Deutschland, in
Ungarn, fordert das Proletariat die volle Macht, die Alleinherrschaft. Es
kann dies freilich in der deutsch-österreichischen Nationalversammlung
nicht erlangen, denn in ihr halten die Kräfte der klerikalen Bauernschaft
und der sozialistischen Arbeiterherrschaft einander das Gleichgewicht. Aber
müssen wir darum die Demokratie aufgeben? Gibt es nicht auch auf demo-
kratischer Grundlage einen Weg zur Macht?"[33] Und schon 1920 – das in
diesem Zusammenhang meist zitierte Linzer Parteiprogramm von 1926
fixierte nur, was schon seit der Wahl von 1920, und erst recht seit der
Festigung des Bürgerblocks durch Seipel 1922 Leitlinie der sozialdemokrati-
schen Parlamentspolitik war – formulierte Bauer jenen Passus über die
„Diktatur des Proletariats", der in der Folge einen der möglichen Rechtfer-
tigungspunkte für die Eskalation des kalkulierten Mißtrauens lieferte, weil
sein bedingungsloses Entweder-Oder und seine subjektive Unbestimmtheit
den Weg eines demokratischen Konsenses auszuschließen schien: „Kann der
demokratische Apparat nicht mehr funktionieren, so muß entweder die
Bourgeoisie oder das Proletariat mit den Mitteln der Gewalt seine Klassen-
herrschaft aufrichten. Die Diktatur des Proletariats wird in diesem Fall zum
einzigen Mittel, die brutale, konterrevolutionäre Diktatur der Bourgeoisie
zu verhindern."[34] Es war angesichts der verfassungspolitischen Sackgasse,
in die man sich nun einmal gemeinsam hineinmanövriert hatte – bezeich-

[32] Vgl. Heinrich OBERREUTER, Die Norm als Ausnahme. Zum Verfall des Weimarer
Verfassungssystems, in: Geschichte in Wissenschaft und Unterricht 35 (1984) 299.

[33] Otto BAUER, Rätediktatur oder Demokratie (1918), in: Otto Bauer, Werkausgabe
2, hg. v. d. Arbeitsgemeinschaft für Geschichte der österreichischen Arbeiterbewegung (Wien
1976) 149.

[34] DERS., Bolschewismus und Sozialdemokratie (1920), in: Ders., Werkausgabe 2, 351.

nenderweise gab es in der Diskussion um die Verfassung Gegensätze nur in Fragen der Grundrechte, nicht in solchen des Regierungssystems [35] – nur logisch, daß Bauer aus seiner Verzweiflung an einer nach seinem Demokratieverständnis fruchtlosen, scheinbar ausweglosen Opposition in grotesker verbaler Vorwegnahme eines späteren fatalen Redeereignisses schon 1924 die Parole ausgab: „An die Arbeit ... Jetzt ist die Demokratie errungen. Jetzt gilt es, die Rechte, welche die Demokratie uns gegeben hat, auszunützen, um der Arbeiterklasse die Herrschaft im Staat und die Macht in der Republik zu erobern." [36] Das war die Festlegung der Sozialdemokratischen Partei auf den politisch verständlichen, aber gefährlichen Kurs, eine vorübergehende Zusammenarbeit mit den Bürgerlichen, sogar deren temporäre Herrschaft zwar zu riskieren, aber gleichzeitig „das Proletariat durch Ausbau seiner Machtposition für neue Klassenkämpfer zur Ausnützung neuer revolutionärer Situationen wachzuhalten und zu befähigen" [37].

Leichter als Otto Bauer hatte es sein Gegenspieler Ignaz Seipel. Nicht weil er im Besitz der Macht war, wahrscheinlich auch nicht weil er eine wesentlich andere Einstellung zur Demokratie hatte, erst recht war ihm das Parlament kein politisch zentraler Wert. Aber er hatte Zeit, er konnte eine Stellungnahme und Entscheidung hinausschieben. Und er hat zuletzt im Grunde nicht anders als Bauer entschieden, sich nur unverbindlicher aus der Affäre gezogen, obwohl gerade seine Entscheidung katastrophale Folgen für die Möglichkeiten des formalen Endes der Demokratie in Österreich hatte. Seipel kann man angesichts der Vielschichtigkeit seiner Politik [38] einerseits als ersten und radikalsten Klerikofaschisten, als Totengräber der Ersten Republik schlechthin einstufen [39]. Man wird aber andererseits auch seinen hohen Einsatz als Baumeister der Republik für die ökonomische und außenpolitische Konsolidierung des so vielfältig relativierten Staates zu berücksichtigen haben. Seipel war ohne Zweifel zuerst und im Grunde ein Weltanschauungspolitiker auf der Basis dessen, was sein bedeutendster innerparteilicher Gegner, Ernst Karl Winter, „Austro-Scholastik" in Parallele zum

[35] Vgl. die Konkordanz der Verfassungsentwürfe in: Ermacora (Hg.), Die österreichische Bundesverfassung und Hans Kelsen 39–497.

[36] Otto BAUER, Der Kampf um die Macht (1924), in: Ders., Werkausgabe 2, 966.

[37] Walter GOLDINGER, Der geschichtliche Ablauf der Ereignisse in Österreich von 1918 bis 1935, in: Heinrich Benedikt (Hg.), Geschichte der Republik Österreich (Wien 1954, unveränd. Neudr. Wien 1977) 109.

[38] Es gilt nach wie vor trotz der neueren Biographien von Klemperer (1972/1976) und Rennhofer (1978) das Urteil Adam Wandruszkas, daß die Diskussion „um seine letzten Absichten, Pläne und Anschauungen, um die Interpretation des wahren Seipel" als nicht abgeschlossen gelten darf; Wandruszka, Österreichs politische Struktur, a. a. O. 322.

[39] So im Anschluß an das stark meinungsbildende Urteil von Charles A. GULICK, Austria from Habsburg to Hitler, 4 Bde. (Berkeley–Los Angeles 1948); Karl RENNER, Österreich von der Ersten zur Zweiten Republik (Wien 1952).

Austro-Marxismus Otto Bauers genannt hat[40]. Klassenkampf und Revolution als Grundprinzipien gesellschaftlicher und politischer Gestaltung waren mit dieser ideologischen Position unvereinbar, weshalb der Kampf gegen den Austromarxismus, der sich auf diese Prinzipien zunehmend festlegte, ohne Zweifel in Theorie und Praxis im Mittelpunkt der Politik Seipels stand. Diese radikale Gegnerschaft als solche kann freilich nicht das Kriterium sein für die Einstufung Seipels als grundsätzlichen Antidemokraten. Seipel agierte als Parteiführer wie als Minister und Kanzler bis 1926 doch eher als „Vernunftrepublikaner". Auch Seipel hat die Demokratie einschließlich des Parlamentarismus nicht grundsätzlich in Frage gestellt. Aber auch er hat Defizitpunkte des politischen Systems von 1918/20 zum Anlaß einer Relativierung genommen. Als im Oktober 1920 die Nationalratswahlen den bürgerlichen Umschwung in dem bestehenden Kräfteverhältnis der Parteien zuungunsten der bis dahin dominierenden Sozialdemokraten brachten, da appellierte er vom Parlament aus an die Öffentlichkeit, „unter Zurückstellung der besonderen Parteipolitik vor allem Staatspolitik zu machen"[41]. Das war nach dem Eklat des Koalitionsbruchs vom 10. Juni 1920 wohl ein wenig Demonstration der Stärke, eher aber doch Ausdruck der Sorge vor der sich abzeichnenden Radikalisierung, der in der bestehenden besonderen Form des Parlamentarismus keine Schranken gesetzt waren und gegen die auch keine Sicherungsmechanismen vorgesehen waren. Auch stand dahinter kein weittragend konzipierter Plan im Sinne des Sturzes der Demokratie. Es war aber ein Signal dafür, daß für Seipel im Konfliktfalle Prioritäten galten, die der Demokratie im Sinne der Einbeziehung der Opposition in das System jedenfalls Grenzen setzen würden. Denn von dieser Aussage führt der Weg – auch wenn er nicht gerade und notwendig war – zur Haltung Seipels in der Krise des Juli 1927, als er, konfrontiert mit der Revolte und mit einem Generalstreik der ihrer Parteiführung entglittenen sozialdemokratischen Arbeiter, allerdings auch angesichts von 85 Toten und einigen hunderten Verletzten im Namen und zur Verteidigung der von ihm so hoch, ja absolut gesetzten Staatsautorität politische „Milde" verweigerte, weil er sie für „grausam gegenüber der verwundeten Republik" hielt[42]. Auch das

[40] Dazu Ernst Karl WINTER, Ignaz Seipel als dialektisches Problem. Ein Beitrag zur Scholastikforschung (Gesammelte Werke, hg. v. E. F. Winter 7, Wien–Frankfurt–Zürich 1966); auf derselben Linie August Maria KNOLL, Von Seipel zu Dollfuß. Eine historisch-soziologische Studie (Wien 1934); zu dem Themenkreis jetzt umfassend Joseph MARKO, Ernst Karl Winters Kritik an Ignaz Seipel, in: Geschichte und Gegenwart 2 (1983) 128–149, 207–225.

[41] Zitat nach Klemens von KLEMPERER, Ignaz Seipel. Staatsmann einer Krisenzeit (Graz–Wien–Köln 1976) 115.

[42] Der genaue Wortlaut bei Friedrich RENNHOFER, Iganz Seipel. Mensch und Staatsmann. Eine biographische Dokumentation (Graz–Wien–Köln 1978) 512ff.

war, trotz der Dramatik des Augenblicks, nur ein politischer Mißgriff, nicht jedoch eine formale Verletzung der Demokratie. Allerdings hatte auch Seipel zu diesem Zeitpunkt bereits Konsequenzen aus dem gezogen, was Karl Renner sehr treffend als „Dialektik der Bürgerkriegspsychose" diagnostiziert hat[43]. Seipel hatte aus dieser Situation schon begonnen, unter Einbeziehung der gesamteuropäischen Entwicklung – er hat seine Pfeile auf die österreichischen Verhältnisse in der Regel vom Ausland abgeschossen – darüber nachzudenken, ob nicht das politische System, das die Katastrophenentwicklung offensichtlich ermöglicht, wenn nicht sogar begünstigt hatte, nämlich die parlamentarische Demokratie, in Frage zu stellen sei. Schon vor den Juliereignissen des Jahres 1927 hatte Seipel prognostiziert, daß man sich in Österreich wie andernorts in einer „Übergangszeit zu irgend etwas Neuem" befinde, und unter dem Eindruck der Eskalation im Juli 1927 präsentierte er mit dem unbestimmten und gerade deshalb so gefährlichen Begriff der „wahren Demokratie" tatsächlich eine theoretische Alternative zum bestehenden System. Die „wahre Demokratie" war für ihn der parteifreie Staat: „Ich sehe die Wurzeln des Übels in der Art der Parteienherrschaft, wie sie sich in den Zeiten der konstitutionellen Monarchie entwickelt hat und nach Wegfall der monarchischen Korrektur ungehemmt in die Halme geschossen ist. Nach meiner Ansicht rettet jener die Demokratie, der sie von der Parteienherrschaft reinigt und dadurch erst wiederherstellt."[44] Als organisierte Wählergruppen oder als Parlamentsfraktionen konnten die Parteien bestehen, aber nicht „als politische Organisationen, die über die Parlamente hinaus und von draußen her in die Parlamente hinein eine Macht ausüben, von der in den geschriebenen Verfassungen kein Wort zu lesen ist"[45]. Noch konnte Seipel beteuern, daß sich seine Wünsche nach einer Verfassungsreform „in Wahrheit gar nicht gegen das Parlament an sich, nicht gegen jeden Parlamentarismus, sondern gegen ein durch Parteiherrschaft depossediertes Parlament" richteten[46]. Aber unter verschärften Bedingungen war selbstverständlich das Parlament als erstes, vorzügliches Instrument der Parteiherrschaft in Frage gestellt. Seipels theoretische Positionsspiele mit der organischen Geschichtslehre Othmar Spanns wie mit der Ständestaatsidee, ja sogar seine Parteinahme für die „Heimwehr" als Repräsentant seiner „wahren Demokratie" in der berüchtigten „Tübinger Kritik der Demokratie" vom 16. Juli 1929[47] waren dabei zweitrangig gegenüber der Auffassung, daß in einer Staatskrise die Demo-

[43] Zitat nach Klemperer, Seipel 222.
[44] Ignaz SEIPEL, Der Kampf um die österreichische Verfassung (Wien–Leipzig 1930) 181.
[45] Ebenda 185.
[46] Ebenda 219.
[47] Zitat nach Klemperer, Seipel 231.

kratie zumindest für eine Zeitlang „zur Seite" geschoben werden müsse und daß unter besonderen Umständen die Herrschaft eines „Diktators" gerechtfertigt sei, der auch ohne demokratischen Auftrag an die Macht kommen und, gestützt auf seine Autorität, die Interessen der Res publica wahrnehmen könne [48].

Aber die Frage Verbesserung oder Liquidierung der Demokratie blieb nur solange offen, als Seipel noch Einfluß auf die Entwicklung nehmen konnte. Diesen Einfluß hat er aber 1929/30 verloren. Denn das für die Geschichte der parlamentarischen Demokratie der Ersten Republik epochenwendende Ereignis war der völlig überraschend erfolgte und durch keinerlei parlamentarische Krise verursachte Rücktritt Seipels am 3. April 1929 mit einer einmonatigen Regierungskrise als Folge. Gegenüber den divergierenden Erklärungen – „patriotisches Opfer" oder „Spekulation auf Chaos" – [49] ist aus dem Gesamtzusammenhang die naheliegendste wohl diejenige, daß Seipel damit die von ihm forcierte Verfassungsreformfrage weiterbringen wollte. Jetzt bekamen alle jene Stimmen neue Argumente, die behaupteten, daß „das System" an der Dauerkrise schuld sei. Allerdings ist Seipel mit seinem Rücktrittscoup seiner eigenen Geschicklichkeit zum Opfer gefallen. Weder seinen wichtigsten Bundesgenossen bei der Forderung nach einer die Staatsautorität stärkenden Verfassungsreform, die Heimwehr mit ihrem Bundesführer Steidle, noch die bürgerlichen Mehrheitsparteien, nicht den Bundespräsidenten Miklas, und schon gar nicht seinen geheimen Rivalen, Bundeskanzler Schober, konnte er soweit beeinflussen, daß von einer Mitwirkung Seipels bei der Verfassungsreform vom 7./10. Dezember 1929 gesprochen werden könnte. Müßig ist es auch, darüber zu rechten, ob das „eigentliche Ziel" der Verfassungsreformpläne, insbesondere der Regierungsvorlage vom 18. Oktober 1929, darin lag, „die Stellung der Sozialdemokratie als Parlamentsopposition wie als Leiterin der Wiener Verwaltung aufs härteste zu treffen" [50], oder einfach darin, das immobil gestaltete und durch die Eskalation der Konflikte belastete politische System handlungsfähig zu machen. Denn keine der agierenden Gruppen – sogar für die Heimwehr läßt sich von den Notstands-Erklärungen Steidles im August 1929 [51] bis zum Korneuburger Eid vom 18. Mai 1930 eine Radikalisierung

[48] Ebenda.

[49] Ebenda 278.

[50] Ulrich Scheuner, Die Reform der österreichischen Bundesverfassung vom Jahre 1929, in: Zeitschrift für ausländisches öffentliches Recht und Völkerrecht 2 (1931) 234.

[51] In: Die Alpenländische Heimwehr, 31. 8. 1928, S. 2, Zitat nach Klaus Berchtold, Die Verfassungsreform vor 1929. Dokumente und Materialien zur Bundesverfassungsgesetz-Novelle von 1929 (Österreichische Schriftenreihe für Rechts- und Politikwissenschaft 3/1, Wien 1979) 1. „Weil wir uns nicht als Selbstzweck betrachten, sondern weil wir den Bürgerfrieden und einen Ordnungsstaat wollen, der nur durch eine Verstärkung der Staats-

feststellen – vertrat eine konsequente Linie, bzw. es gingen Fronten auch mitten durch die Parteien, was insbesondere für die Christlichsozialen gilt, auch aber für Landbund und Großdeutsche. Niemand anderer als Otto Bauer hat den eigentlich durchaus begrenzten Zielhorizont der Reformidee erkannt und die Unterschiede sehr wohl gesehen, als er auf dem Parteitag vom 8.–11. Oktober erklärte: Die bürgerlichen Parteien wollen eine „autoritäre Reform der demokratischen Verfassung", die „Faschisten" aber das Scheitern der parlamentarischen Verhandlungen, um dadurch den Staatsstreich zu ermöglichen, denn sie zielen auf die Beseitigung der Verfassung ab[52]. Unbehagen und Kritik am Parlamentarismus hat es in den Jahren um 1930 allenthalben gegeben. Aber das war nur eine potentielle Gefahr. Die eigentliche Schwierigkeit „lag vielmehr in der Konsistenz der politischen Lager, die festgefügte Blöcke darstellten, die sich auch bei wiederholten Wahlgängen kaum veränderten"[53]. Und das Verfassungssystem sah keine Möglichkeiten vor, diesen Stagnationszustand fruchtbar zu durchbrechen. In diesem Sinn empfand auch die spätere Regierung Dollfuß das Parlament als „sterbende" Institution[54], ohne zunächst einen Systemwechsel zu beabsichtigen, wiewohl die wirtschaftlichen Sanierungspläne zur Ausschaltung des Parlamentes drängten[55]. Hindernd für die Chancen einer Neukonzeption des institutionellen Rahmens der spezifischen Form der österreichischen Demokratie zum Zeitpunkt des Beginnes der akuten Krise 1929 waren auch die sich dramatisierenden Begleitumstände: dauernde Putschdrohungen der Heimwehr, der gravierende Zusammenstoß zwischen Heimwehr und Republikanischem Schutzbund in St. Lorenzen/Steiermark (18. August), der Zusammenbruch der Bodencreditanstalt (5. Oktober).

Trotz sehr weitgehender Zielsetzungen in Richtung auf eine streng gewaltentrennende Präsidentschaftsdemokratie (Schwächung des Nationalrates, Notverordnungsrecht des Bundespräsidenten, Liquidierung der unmittelbaren Bundesverwaltung in Wien, Bundeszentralismus, Entpolitisierung der obersten Gerichtsbarkeit)[56] kam als Ergebnis der Endverhandlun-

autorität gesichert werden kann, rufen wir nach einer Verfassungsreform, welche eine ruhige Staatsleitung auch in dem Falle gewährleistet, wenn eine verantwortungs- und hemmungslose Opposition die parlamentarischen Einrichtungen mißbraucht."

[52] Ebenda 11.

[53] Walter GOLDINGER, Einleitung. Protokolle des Klubvorstandes der Christlichsozialen Partei 1932–1934 (Studien und Quellen zur österreichischen Zeitgeschichte 2, Wien 1980) 16.

[54] Gerhard BOTZ, Die Ausschaltung des Nationalrates und die Anfänge der Diktatur Dollfuß' im Urteil der Geschichtsschreibung von 1933 bis 1973, in: Vierzig Jahre danach. Der 4. März 1933 im Urteil von Zeitgenossen und Historikern (Wien 1973) 31–59.

[55] Vgl. Rudolf G. ARDELT, Der Staatsstreich auf Raten, in: Zeitgeschichte 12 (1985) 217–231, bes. 219.

[56] Ausführlich dargestellt und wertend diskutiert ebenda 12–17.

gen zwischen Schober und Robert Danneberg als Sprecher der sozialdemo-
kratischen Opposition ein Kompromiß heraus, der am bestehenden System
nichts änderte. Obwohl durch die Schwerpunktverlegung vom Parlament
auf die Regierung und das Staatsoberhaupt die Position der bürgerlichen
Parteien etwas gestärkt, die der Sozialdemokraten etwas geschwächt wurde
und damit eine gewisse Entspannung eintrat, waren die Machtsphären der
Gegner im wesentlichen, und zwar mit dem Anschein dessen, was man in
Österreich immer schon eine „Packelei" nannte, gesichert. Mit Recht wurde
gefragt, „warum die Verfassungsreform nicht beim Wahlsystem an-
setzte"[57], obwohl dafür ein beachtenswerter Vorschlag vorbereitet war[58].
Es wurde die richtige Antwort gegeben, daß eben keine der beiden Großpar-
teien bereit war, etwa durch Aufgabe des Proporzwahlsystems zugunsten
des Mehrheitswahlsystems die Stärkung der jeweiligen Regierung zu ermög-
lichen[59]. Obwohl klar war, daß gerade das Proporzwahlsystem „zum Ein-
frieren der politischen Fronten und zu einer Zementierung des status quo"
geführt hatte, war diese Frage seit 1918 tabu: „Das Mißtrauen der beiden
großen Lager, die Spaltung des Wählervolkes und die Versäulung hatten
einen solchen Grad erreicht, daß jedes Wahlsystem, das den beiden Gruppen
nicht eine angemessene Vertretung im Parlament garantiert hätte, unak-
zeptabel gewesen wäre."[60]

Es ist daher richtig, daß die Verfassungsreform von 1929 „an einer
verkürzten Perspektive der Fehlerquellen des politischen Gesamtgefüges"
scheiterte[61]. Unzutreffend ist es allerdings, angesichts der nicht vollzoge-
nen Systemänderung davon auszugehen, daß die Parteien selbst durch ihre
Selbstentmachtung zugunsten der präsidialen Staatsspitze das Ende des
Parlamentarismus vorzeichneten[62]. Ganz im Gegenteil konnte die Verfas-
sungsreform die österreichische Demokratie deshalb nicht retten, weil die
„Stärkung der Staatsautorität, das große Aushängeschild der Novelle"
nicht erreicht wurde[63]. Es war lediglich ein sehr oberflächliches Manage-
ment einer akuten Krise gelungen, das alle Angriffspunkte der Schwäche
bestehen ließ. Das antidemokratische theoretische Potential der Heimwehr
und des erstarkenden Nationalsozialismus, begünstigt durch eine Verschär-
fung der wirtschaftlichen und außenpolitischen Gesamtlage, konnte weiter
seine verheerende Wirksamkeit entfalten.

[57] Welan, Österreichische Bundesverfassung 43.
[58] Vgl. Berchtold, Verfassungsreform 1929, S. 21.
[59] Welan, Österreichische Bundesverfassung 43.
[60] Ebenda.
[61] Kluge, Ständestaat 77.
[62] Ebenda.
[63] Welan, Österreichische Bundesverfassung 42.

Es steht daher als Gesamturteil die These zur Diskussion, ob nicht die Strukturschwäche des österreichischen Verfassungssystems der Ersten Republik antidemokratischem Denken zu viele Kritikpunkte und damit antidemokratischem Wollen zu viele Möglichkeiten der Agitation geboten hat, so daß ein Überleben der spezifischen Form des österreichischen Proporzparlamentarismus unter den extremen schwierigen Belastungen der Zwischenkriegszeit im allgemeinen und der bald einsetzenden psychischen Verschärfungen der Weltwirtschaftskrise im besonderen eher ein Wunder an demokratischer Reife eines Landes ohne nennenswerte demokratische Tradition gewesen wäre.

IGNÁC ROMSICS

PARLAMENTARISMUS UND DEMOKRATIE IN DER IDEOLOGIE UND PRAXIS DER UNGARISCHEN REGIERUNGSPARTEIEN IN DEN JAHREN 1920–1944

In der Zeit von 1920 bis 1944 waren in Ungarn vier Regierungsparteien in Funktion. Vom 13. Juni 1920 bis 10. Februar 1921 war es die Vereinigte Christlichnationale Partei der Ackerbauern und Kleinlandwirte; von 2. Februar 1922 bis 27. Oktober 1932 die Christliche Partei der Kleinlandwirte, Ackerbauern und Bürger (bekannt als „Einheitspartei"); von 27. Oktober 1932 bis 22. Februar 1939 die Partei der Nationalen Einheit und von 22. Februar 1939 bis 16. Oktober 1944, also bis zur Machtübernahme der Pfeilkreuzler, die Partei des Ungarischen Lebens.

Die Unterschiede zwischen diesen vier Parteien beschränkten sich nicht allein auf ihre Bezeichnung; auch ihr Programm, ihre Ideologie, und innerhalb dieser ihr Verhältnis zu Parlamentarismus und Demokratie wiesen bedeutende Abweichungen auf. Darüberhinaus waren selbst die einzelnen Regierungsparteien nicht homogen, sondern bestanden trotz Bezeichnungen wie „Einheitspartei", „Vereinigte ... Partei ..." usw. immer aus mehreren Gruppen bzw. Fraktionen. Ein innerer, strukturbildender Faktor der jeweiligen Regierungspartei war das Verhältnis zum Parlamentarismus und zur Demokratie. Nach meiner Beurteilung kann also von einer einheitlichen ungarischen Regierungsideologie zwischen den beiden Weltkriegen nicht die Rede sein. Statt dessen sollte man besser von mehreren ungarischen regierungsfreundlichen Ideologien zwischen den beiden Weltkriegen sprechen.

Die Vereinigte Christlichnationale Partei der Ackerbauern und Kleinlandwirte von 1920–1921 war genau genommen keine Partei, sondern ein Parteienbund, der aus zwei selbständigen Parteien, der Christlichen Partei der Kleinlandwirte und Ackerbauern (bekannt als „Partei der Kleinlandwirte") und der Partei der Christlichnationalen Vereinigung bestand; dazu kam eine Abgeordnetengruppe, die zwar keine Partei gegründet hat, aber parteiähnlich organisiert war, die sogenannten Dissidenten. Die Partei der Kleinlandwirte hatte 91 Abgeordnete, die Partei der Christlichnationalen Vereinigung 59, und die Dissidenten 19 Abgeordnete. Zusammen machte das 81 Prozent der gesamten Mandate aus.

Von den drei Bestandselementen des regierenden Parteienbundes ist nur die konservative Dissidentengruppe als relativ homogen zu betrachten,

während die übrigen zwei Parteien in weitere Gruppen unterteilt waren. Innerhalb der Partei der Kleinlandwirte sind drei Fraktionen deutlich voneinander zu unterscheiden, und zwar 1. die der Agrardemokraten (etwa die Hälfte der Parteiabgeordneten), die überwiegend aus Bauern und einigen wenigen Intellektuellen bestand; 2. jene der ebenfalls zahlreichen konservativen Agrarier, und 3. die numerisch schwächste Gruppe der antiparlamentarischen autoritären Rechtsradikalen. Die Mehrzahl der Abgeordneten der Partei der Christlichnationalen Vereinigung gehörte zu irgendeiner Variante der christlichsozialen Richtung, und etwa ein halbes Dutzend der Abgeordneten der Aristokratengruppe der Partei war konservativer Färbung.

Der Kern der Einheitspartei, die zwischen 1922 und 1932 existierte, war zum Zeitpunkt ihrer Bildung die Partei der Kleinlandwirte. Diesem Kern haben sich im Februar 1922 die sogenannten Dissidenten unter der Leitung von Graf István Bethlen, einige Abgeordnete der Partei der Christlichnationalen Vereinigung und andere Politiker angeschlossen, die vor 1918 der Nationalen Arbeitspartei Tiszas oder der Unabhängigkeitspartei angehörten. Die Einheitspartei hatte 1922 143 Abgeordnete (58% der gesamten Mandate), 1926 170 (69%) und 1931 insgesamt 158 Abgeordnete (64%). Dabei hat am Anfang, im Frühjahr 1922, der agrar- bzw. bauerndemokratische Flügel der ehemaligen Partei der Kleinlandwirte unter der Führung von István Nagyatádi Szabó eine bedeutende Kraft dargestellt (ca. 38–45 Abgeordnete).

Im Laufe der Wahlen des Jahres 1922, die schon von Bethlen durchgeführt wurden, erlitt der agrardemokratische Flügel einen bedeutenden Positionsverlust. Die Zahl der Bauernabgeordneten schmolz von 31 auf 18, und der engere Kreis um Nagyatádi zählte auch nicht mehr als 20–25 Personen. Der Anteil der Agrardemokraten, die anfangs den starken linken Flügel der Einheitspartei gebildet hatten, schrumpfte nach dem Tode Nagyatádis (1924) bei den folgenden Wahlen mehr und mehr zusammen. Dieser Prozeß wird sehr gut durch die ständig sinkende Zahl der Bauernabgeordneten deutlich: 1926 waren es neun, 1931 nur noch sieben. Und diese spärlichen Reste vertraten auch nicht mehr die Agrardemokratie der Jahre 1920–1922, sondern sind Schritt für Schritt zu Parteigängern der grundsätzlich konservativen Thesen und Politik von Bethlen geworden. Die Agrardemokratie wurde ab 1931 von einer neuen oppositionellen Partei, der Unabhängigen Partei der Kleinlandwirte, neu formiert und vertreten.

Der rechte Flügel der Einheitspartei wurde von den antiparlamentarisch-autoritären Rechtsradikalen gebildet, rund 6–8 Abgeordnete, die sich um Gyula Gömbös konzentriert hatten. Wegen der Konsolidierungsabsichten Bethlens ist ein Teil von ihnen im Sommer 1923 unter der Führung von Gömbös aus der Regierungspartei ausgeschieden und hat unter dem Namen

„Ungarische Nationale Unabhängigkeitspartei" („Rassenschützler") eine neue Partei gegründet. 1928 kehrte Gömbös in die Einheitspartei zurück, allerdings repräsentierte seine rechtsradikale Gruppe bis zu seiner Berufung als Ministerpräsident im Jahre 1932 innerhalb der Regierungspartei keine bedeutende Kraft. Der politische Einfluß dieser Gruppe war jedoch aufgrund ihrer gesellschaftlichen Basis und ihrer Beziehungen zu Admiral Miklós Horthy und dem Offiziersstab immer schon beachtenswert gewesen.

Die überwiegende Mehrzahl der Abgeordneten der Einheitspartei gehörte zum konservativen Zentrum. Etwa 60–80 Abgeordnete (darunter die Mehrzahl der ehemaligen Dissidenten und Agrarier aus der Partei der Kleinlandwirte) waren engagierte Anhänger von Bethlen, während die anderen viel mehr aus pragmatischen oder gar aus strikt opportunistischen Gründen seine Politik unterstützten. In Verbindung mit dem Zentrum formierte sich bis zur Mitte der zwanziger Jahre – parallel zu der Verdrängung der antiparlamentarisch-autoritären Rechtsradikalen – eine liberale Gruppe von 10–12 Personen, die nach der innerparteilichen Verkümmerung der Agrardemokratie den linken Pol der Einheitspartei repräsentierte.

Die Umbenennung der Einheitspartei im Jahre 1932 zur Partei der Nationalen Einheit hat die innere Struktur der Regierungspartei nicht wesentlich verändert. Obwohl zu diesem Zeitpunkt Gömbös schon Ministerpräsident und Sándor Sztranyavszky Vorsitzender der Partei waren, blieb das Übergewicht des konservativen Zentrums bzw. der Einfluß von Bethlen weiterhin erhalten. Eine wesentliche Änderung erfolgte erst nach den Wahlen von 1935, in deren Folge sowohl die personelle Zusammensetzung als auch das ideologische Gesicht der Regierungspartei in erheblichem Maße modifiziert wurde. Eine der wichtigsten Änderungen war, daß unter den 171 Abgeordneten der Regierungspartei (69% der gesamten Mandate) Bethlen und seine 15-köpfige Gruppe fehlten. Sie hatten die Regierungspartei noch vor den Wahlen verlassen. Höchstens 40–50 Abgeordnete galten als engagierte Anhänger des alten Konservativismus der Einheitspartei. Gleichzeitig vervielfachte sich die Zahl der Gesinnungsfreunde von Gömbös. Zwischen den beiden Polen stand das ideologisch weniger markante bzw. je nach der gegebenen Situation zu einem linken oder rechten Umschwung fähige Zentrum.

Im Herbst 1938, in der Zeit der Regierungs- und Parteipräsidentschaft von Béla Imrédy, machte die Partei der Nationalen Einheit eine weitere Wandlung durch. Wegen der antiparlamentarischen Absichten von Imrédy schieden die überwiegende Mehrzahl der ehemaligen Bethlen-Anhänger und etwa ein Dutzend andere Abgeordnete (insgesamt 62 Personen) aus der Regierungspartei aus, die dadurch im Parlament in die Minderheit geriet: Von den 245 Mandaten besaß die Partei der Nationalen Einheit zu diesem Zeitpunkt bloß 103.

Nach dem Verlust der Mehrheit wurde die Regierungspartei von dem neuen Ministerpräsidenten, Graf Pál Teleki, unter dem Namen „Partei des Ungarischen Lebens" reorganisiert. Bei den Wahlen von 1939 erhielt die Regierungspartei 178 Parlamentssitze. Durch die Abgeordneten, die aus Oberungarn, dann später nach dem zweiten Wiener Schiedsspruch aus Nord-Siebenbürgen ohne Wahl „einberufen" wurden, stieg das Übergewicht der Regierungspartei innerhalb des Parlaments weiter an. Etwa die Hälfte der Abgeordneten der Regierungspartei gehörte ab 1939 den verschiedenen Schattierungen des antiparlamentarisch-autoritären Rechtsradikalismus an. Der Prozeß der Rechtsverschiebung kommt darin gut zum Ausdruck, daß die Gömbös-Anhänger, die Mitte der dreißiger Jahre als regierungsfreundliche extreme Rechte zählten (rund 26 Abgeordnete), in der neuen Regierungspartei den Platz der rechten Mitte besetzten; die Rolle der extremen Rechten innerhalb der Regierungspartei übernahm die zirka 20 Köpfe starke Imrédy-Gruppe. Von den Bethlen'schen Konservativen und Liberalen gehörte in dieser Zeit fast niemand mehr der Regierungspartei an. Bethlen selbst hatte sich für die Wahlen überhaupt nicht mehr nominieren lassen. Den Platz des ursprünglichen Zentrums nahmen die Vertreter der Teleki-Ideologie ein, die den Übergang zwischen dem antiparlamentarisch-autoritären Rechtsradikalismus und dem liberalistischen Konservativismus der Einheitspartei vertraten, was wiederum laut Terminologie von Miklós Lackó als antiliberaler Neokonservativismus bezeichnet werden kann. 1940 veränderte sich die Zusammensetzung der Regierungspartei insofern, als Imrédy und 19 seiner Gefährten aus der Regierungspartei austraten und unter dem Namen „Partei der Ungarischen Erneuerung" eine neue Partei gründeten [1].

Nach diesem kurzen Überblick, in dem natürlich nur die Konturen der strukturellen Änderungen der ungarischen Regierungsparteien zwischen den beiden Weltkriegen und während des Zweiten Weltkrieges angedeutet werden konnten, sollen nunmehr die Einstellung und Praxis der innerhalb der Regierungsparteien existierenden und für kürzere oder längere Zeit dominierenden Ideologien (Agrardemokratie, Konservativismus mit liberalem Gepräge, antiparlamentarisch-autoritärer Rechtsradikalismus, anti-

[1] Über die Zusammensetzung der Regierungsparteien: Nemzetgyülési és Országgyülési Almanachok 1920–1944 [Almanache der Nationalversammlungen und Parlamente v. 1920–1944] (Budapest 1920–1941); Péter Sipos, A magyar ellenforradalmi rendszer kormánypártjairól [Über die Regierungsparteien im System der ungarischen Konterrevolution], in: Iván Harsányi–Judit Ficzura Bakonyiné (Hgg.), A fasizmus ideológiájáról [Über die Ideologie des Faschismus] (Budapest 1983) 214–233; Péter Sipos–Miklós Stier–István Vida, Változások a kormánypárt parlamenti képviseletének összetételében 1931–1939 [Änderungen in der Zusammensetzung der Abgeordneten der Regierungspartei im Parlament v. 1931–1939], in: Századok 101 (1967) 602–620.

liberaler Neokonservativismus) in Bezug auf Parlamentarismus und Demo-
kratismus bzw. ihr Verhältnis zueinander erörtert werden. Der in den Jah-
ren 1920/21 relativ bedeutende, aber später in den Hintergrund tretende
und an Bedeutung verlierende Christliche Sozialismus wird an dieser Stelle
nicht behandelt[2].

Im Mittelpunkt der Bestrebungen der Agrardemokraten innerhalb der
Partei der Kleinlandwirte und später in der Einheitspartei stand der Kampf
für den gesellschaftlichen und politischen Aufstieg des Bauernvolkes, insbe-
sondere der Kleinbauern. In deren Interesse forderten sie vor allem eine
Bodenreform. Als weiterer Angelpunkt ihrer Zielsetzungen kann die Erwei-
terung des ungarischen Vorkriegsparlamentarismus bzw. die allgemeine
Demokratisierung der politischen Struktur des Landes betrachtet werden.
Die Agrardemokraten hatten sich bereits vor dem Ersten Weltkrieg für die
Einführung des allgemeinen und geheimen Wahlrechts eingesetzt (vor 1918
durften nur 6 Prozent der Gesamtbevölkerung wählen, aber auch die nur
öffentlich), und sie bestanden darauf auch nach dem Krieg und den Revolu-
tionen. Ohne das 1920 eingeführte allgemeine und geheime Wahlrecht wäre
ihre Gruppe wahrscheinlich nie entstanden. Ihr Programm enthielt darüber-
hinaus auch die Forderung nach der Demokratisierung der Verwaltung.
Laut ihrem Entwurf für die Verwaltungsreform wäre zwar ein Drittel der
Mitglieder des Munizipalrates weiterhin von den Virilisten gekommen, die
übrigen zwei Drittel sollten aber nach dem allgemeinen und geheimen
Wahlrecht gewählt werden. Daneben verlangten die Agrardemokraten –
freilich mit wechselnder Entschlossenheit – die Einführung eines progressi-
ven Steuersystems, die Wiederherstellung der Pressefreiheit und „die insti-
tutionelle und konsequente Wahrung des konfessionellen Friedens und
dessen Sicherung in jeder Hinsicht". Über die demokratischen Forderungen
hinaus war der Kreis von Nagyatádi auch durch eine gewisse Stadt- und
Großkapitalgegnerschaft gekennzeichnet, und das war – samt anderen
gemeinsamen Zügen – einer der Faktoren, die die in der Frage Parlamenta-
rismus und Demokratie sonst auseinander strebenden Tendenzen in der
Partei der Kleinlandwirte mit zentripetaler Kraft zusammengefügt hat-
ten[3].

[2] Über das ideologische Spektrum in Ungarn generell zwischen den beiden Weltkrie-
gen: Miklós LACKÓ, A magyar politikai-ideológiai irányzatok átalakulása az 1930-as években
[Die Umwandlung der ungarischen politisch-ideologischen Tendenzen in den 1930er Jahren],
in: Miklós Lackó, Válságok-választások [Krisen und Wahlen] (Budapest 1975) 318–347.

[3] Über die Agrardemokratie: József SIPOS, A Kisgazdapárt és a Teleki-kormány
lemondása [Die Partei der Kleinlandwirte und der Rücktritt der Teleki-Regierung], in: A
Móra Ferenc Múzeum Évkönyve [Jahrbuch des Móra Ferenc-Museums für 1978/79] (1983)
233–257; DERS., A Kisgazdapárt és a Bethlen-kormány kezdeti tevékenysége [Die Partei der

Die Anhänger des Rechtsradikalismus innerhalb der Partei der Klein-
landwirte, dann später in der Einheitspartei, strebten im Gegensatz zu den
Agrardemokraten nicht nach Demokratisierung des konservativ-liberalen
Parlamentssystems, sondern forderten im Gegenteil die Beseitigung des
Parlamentarismus und die Schaffung einer zentralisierten Militärmacht.
Sehr charakteristisch in dieser Hinsicht ist die Tagebucheintragung des
Husarenhauptmanns Miklós Kozma, eines Gesinnungsgefährten von Göm-
bös, vom Ende des Jahres 1918, in der er schreibt: „Die Politik der vergan-
genen Zeiten kommt uns wie ein unverständliches, fast kindliches Spiel
vor... Wir brauchen die Fortsetzung dieser Politik nicht. Der Liberalismus
ist hin und kann nicht mehr zum Leben erweckt werden... Eine starke
zentralisierte Regierung ist erforderlich."[4]

Über das Dilemma von Parlamentarismus und Demokratie hat sich
Gömbös selbst 1923 folgendermaßen geäußert: „In dieser Epoche der Um-
wandlung wird die Rolle des Parlaments nicht immer die gleiche bleiben, wie
sie gegenwärtig ist; ich zumindest halte es [das Parlament, Anm. des Verfas-
sers] für ungeeignet, die Nation in schweren Zeiten zu regieren."[5] Eine Art
von antiliberal-präfaschistischem Rechtsradikalismus vertrat die Gömbös-
Gruppe auch in Bezug auf die allgemeinen politischen bzw. Freiheitsrechte.
Unter ihren Zielsetzungen bzw. Forderungen waren unter anderem die
Beseitigung der Arbeiterorganisationen mit internationaler Gesinnung, die
„Maßregelung" der „destruktiven" (d. h. sozialdemokratischen, demokrati-
schen und liberalen) Presse und das energische Auftreten gegen die Juden
(im äußersten Falle die Aussiedlung der Juden aus Ungarn)[6].

Die allgemeinen Ansichten der heterogenen Gruppe der Konservativen
der Einheitspartei über Parlamentarismus und Demokratie werden durch
die Darstellung der Auffassung von Graf István Bethlen charakterisiert. Als
Regierungsvorsitzender und Parteiführer (von 1921/22 bis 1931/32) hat
Bethlen eine entscheidende Rolle bei der Gestaltung des ungarischen politi-
schen Regimes zwischen den beiden Weltkriegen gespielt. Das Welt- und
Gesellschaftsbild von Graf István Bethlen sowie seine ideologisch-politische
Gesinnung war in der konservativ-liberalen (auch als adelig-liberal oder
gemäßigt liberal bezeichneten) Ideologie Ungarns bzw. der Monarchie des

Kleinlandwirte und die Anfangstätigkeit der Bethlen-Regierung], in: Századok 118 (1984)
658–708.

[4] Miklós Kozma, Az összeomlás 1918–1919 [Der Zusammenbruch 1918–1919] (Buda-
pest 1933) 74–76.

[5] Zitat nach Lajos Serfőző, A titkos társaságok és a konszolidáció 1922–1926-ban
[Die geheimen Gesellschaften und die Konsolidation in den Jahren 1922–1926] (Szeged 1976)
25.

[6] Ebenda 3–59.

19. Jahrhunderts verwurzelt. Er hat sich über die bürgerliche Umwandlung
Mitte des 19. Jahrhunderts, über die Beseitigung der verschiedenen feudalen
Vorrechte, darunter die Ersetzung der Ständeversammlung und des dika-
sterialen Regierungssystems durch ein Parlament und eine dem Parlament
verantwortliche Regierung, in jeder Phase seiner Laufbahn positiv geäußert
und hat immer darauf bestanden. In seinen Einschätzungen der „liberalen
Epoche" nach der Revolution und des Freiheitskampfes haben ebenfalls die
Bejahung und die Anerkennung dominiert. Bethlen lehnte aber entschieden
alle Bestrebungen ab, die dieses politische System des 19. Jahrhunderts –
entweder durch radikale Erweiterung der politischen Rechte oder durch ihre
Beseitigung – grundsätzlich verändern wollten.

Für den Liberalismus des 19. Jahrhunderts bedeutete die „Volksvertre-
tung", die Möglichkeiten der politischen Interessen jener Schichten durch-
zusetzen, die hinsichtlich ihrer Bildung und ihres Vermögens an der Spitze
der Gesellschaft standen. In Westeuropa haben diese Schichten vor dem
Ersten Weltkrieg etwa 15–30% der Gesamtbevölkerung ausgemacht. In
Ungarn wurde aber der Kreis der Wahlberechtigten bei 6% festgelegt. Das
heißt, daß die politisch führende Rolle der ungarischen Aristokratie und des
besitzenden Adels – trotz Beseitigung ihrer feudalen Vorrechte – weiterhin
erhalten blieb. Diese führende Rolle bzw. dieses politische System wurde im
20. Jahrhundert aus kommunistisch-sozialistischer, präfaschistisch-faschi-
stischer und demokratischer Richtung in Frage gestellt. Bethlen war – wenn
auch nicht im gleichen Maße – ein Gegner aller dieser Richtungen. Er war
Gegner des Kommunismus und der – hinsichtlich ihres Endzieles damit
manchmal auf den gleichen Nenner gebrachten – Sozialdemokratie, und
zwar in erster Linie deshalb, weil diese die Beseitigung des Privateigentums,
d. h. des kapitalistischen Produktionssystems anstrebten. Ein Gegner der
präfaschistischen, später dann faschistischen Strömungen war Bethlen in
erster Linie deshalb, weil diese den Parlamentarismus liquidieren und ver-
schiedene diktatorische Regierungsformen einführen wollten. Die aus dem
Liberalismus emporstrebenden demokratischen Tendenzen lehnte er ab,
weil diese – zwar mit parlamentarischen Mitteln und nach dem Prinzip des
Privateigentums – die „Masse", die „tote Zahl" über die „Nation" herr-
schen lassen wollten. Seiner Auffassung nach – und diese Auffassung ent-
sprach im Grunde dem liberalen Denken des 19. Jahrhunderts oder wenig-
stens einer zum Konservativismus geneigten Variante dieses Ideenguts –
sind zur Führung eines Landes jene Schichten berufen, die über die ent-
sprechende finanzielle Grundlage und ferner über ein „entwickeltes Natio-
nalbewußtsein und Nationalgefühl" verfügen. Deshalb lehnte Bethlen die
„Massendemokratien" nach dem Ersten Weltkrieg ab und – obwohl er die
Notwendigkeit einer beschränkten Rechtserweiterung (z. B. beim Wahl-
recht) nach 1918 anerkannte – bezeichnete er sich als Verkünder der „ge-

lenkten Demokratie" bzw. des „gemäßigten Fortschritts" [7]. So sagte Bethlen z. B. kurz nach der Gründung der Einheitspartei: „Wir wollen eine Demokratie, aber keine Macht der groben Massen, weil die Länder, in denen die Macht der Massen über die ganze Nation herrscht, dem Untergang ausgesetzt sind." [8]

Als natürliches Führungselement dieser „gelenkten Demokratie" betrachtete er stets die Aristokratie und den besitzenden Adel, die – wie er schrieb – dank ihrer Finanz- und Bildungslage „die größte Widerstandsfähigkeit ... gegenüber jeglichem Druck und Umsturz aufbringen" [9]. Bethlen nuancierte seine Feststellungen gelegentlich insofern, als er zugab, daß die adäquate Regierungsform für die besser entwickelten westeuropäischen Länder (er meinte vor allem Großbritannien und Frankreich) die „Massendemokratie" sei; er fügte aber immer hinzu, daß es in den zurückgebliebenen Regionen Europas (so auch in Ungarn) vorläufig an den Bedingungen mangele, die die Funktionsfähigkeit einer politischen Demokratie auf einer breiteren gesellschaftlichen Grundlage gewährleisten könnten. Das in den zwanziger Jahren gegründete und im Grunde bis zum Frühjahr bzw. Herbst 1944 bestehende ungarische Staats- und Regierungssystem war im wesentlichen eine Bestätigung der Auffassung Bethlens.

Der wirkliche Garant der Staatshoheit und das Gesetzgebungsorgan des Landes zwischen 1920 und 1926 waren die Erste und die Zweite Nationalversammlung und ab 1927 das Zweikammernparlament. Die Erste Nationalversammlung von 1920/1922 wurde von 75% der erwachsenen Bevölkerung (40% der Gesamtbevölkerung) des Landes durch geheime Wahl gewählt. Die Rechtsgrundlage dafür war die Friedrich'sche Verordnung über das Wahlrecht vom 17. November 1919, die im wesentlichen mit dem Wahlrechtsgesetz der bürgerlichen demokratischen Revolution von 1918/19 (Volksgesetz Nr. XXVI/1919) übereinstimmte. Zur gleichen Zeit verfügten in West- und Nordeuropa sowie in Österreich und in der Tschechoslowakei 45–60%, in Frankreich, in der Schweiz, in Italien sowie in Belgien und Polen 25–35% und auf dem Balkan zirka 15–25% der Gesamtbevölkerung über das Wahlrecht [10]. Im Vergleich zu dem ungarischen Wahlrecht vor 1918 bedeutete das Verhältnis von 75 bzw. 40% einen großen Fortschritt. Infolgedessen erlebte die gesellschaftliche Zusammensetzung der Gesetzge-

[7] Ignác ROMSICS, Gróf Bethlen István politikai pályája 1901–1921. Kézirat [Die politische Laufbahn von Graf Stephan Bethlen (Unveröffentl. Manuskript Budapest 1983).

[8] GRÓF BETHLEN ISTVÁN BESZÉDEI ÉS IRÁSAI [Reden und Schriften von Graf Stephan Bethlen] 1 (Budapest 1933) 228.

[9] Ebenda Bd. 2, 42–43.

[10] Thomas T. MACKIE–Richard ROSE, The International Almanac of Electoral History (Bristol 1974); Joseph ROTHSCHILD, East Central Europe between the Two World Wars (A History of East Central Europe 9, Washington 1983).

bungskörperschaft – trotz des Wahlboykotts der Sozialdemokratischen Partei und des Terrors der Kommandos – einen Demokratisierungsprozeß. Im Vergleich zum Abgeordnetenhaus von 1910 ging der Anteil der Groß- und mittleren Grundbesitzer von 36 auf 15%, der Anteil der Aristokratie von 15 auf 5% zurück. Der Anteil der Bauern stieg dafür von 1% auf 15%. Laut Bethlen war das schon eine „Massenherrschaft". Deshalb ließ er im Frühjahr 1922 durch Verordnung ein neues Wahlrecht in Kraft treten. Danach sank der Anteil der Wahlberechtigten, gemessen an der Gesamtbevölkerung, von 40 auf 28%, und etwa 80% der Wähler mußten zudem ihre Stimme öffentlich abgeben. Diese öffentliche Stimmabgabe war zu jener Zeit ohne Beispiel in den parlamentarischen Ländern Europas.

Die Wahlrechtsverordnung von 1922 bzw. der XXVI. Gesetzesartikel vom Jahre 1925, der diese Verordnung legitimierte, garantierten sowohl die ständige Mehrheit der Regierungspartei im Parlament als auch die „von Extremen freie" innere Zusammensetzung der Regierungspartei in entsprechender Weise. Die Tendenz wird dadurch anschaulich gekennzeichnet, daß der Anteil der Groß- und Mittel-Grundbesitzer in der Zweiten Nationalversammlung schon 20%, und im Abgeordnetenhaus von 1927–1931 sogar 23% erreichte. (Die Aristokraten stellten 10 bzw. 8%.) Der Anteil der Bauern ging demgegenüber auf 7, dann auf 3% zurück [11].

Das im Jahre 1927 als Nachfolger des Magnatenhauses der Zeit vor 1918 gegründete Oberhaus war als eine Kammer des Parlaments tätig. Seine Aufgabe war, die Kontinuität des Konservativismus in der Gesetzgebung dem Abgeordnetenhaus gegenüber, das die jeweilige allgemeine Stimmung trotz der Einschränkung des Wahlrechtes gewissermaßen widerspiegelte, zu sichern. Das wurde vor allem dadurch garantiert, daß die Mitglieder des Oberhauses nicht von der Bevölkerung, sondern von verschiedenen gesellschaftlichen Interessenorganisationen und von der Kirche delegiert oder gewählt bzw. vom Reichsverweser ernannt wurden. Bezeichnend für die Zusammensetzung des Oberhauses war, daß die Mittel- und Großgrundbesitzer bzw. die oberen Beamten immer die absolute Mehrheit der Mitglieder stellten.

Dem Oberhaus stand – ähnlich wie auch dem Abgeordnetenhaus – das Recht auf Gesetzesinitiative zu. Wenn das Oberhaus den von dem Abgeordnetenhaus akzeptierten Gesetzesentwurf nicht für richtig hielt, konnte es sogar zweimal die Ausarbeitung eines neuen Vorschlages initiieren. Über ein absolutes Vetorecht verfügte es aber nicht, d. h. das Abgeordnetenhaus

[11] Nemzetgyülési és Országgyülési Almanachok 1920–1931 [Almanache der Nationalversammlungen und Parlamente v. 1920–1931] (Budapest 1920–1927).

konnte letzten Endes die Gesetzesentwürfe auch ohne Zustimmung des Oberhauses dem Staatsoberhaupt vorlegen[12].

Die Monarchie blieb auch nach der Absetzung von Karl IV. (als österreichischer Kaiser Karl I.) am 6. November 1921 die Staatsform des Landes. Die Befugnis des Staatsoberhauptes, des am 1. März 1920 provisorisch, aber für unbestimmte Zeit gewählten Reichsverwesers, wurde von den Gesetzen I und XVIII von 1920 sowie von Gesetz XXII von 1926 in einer Weise geregelt, die der Rechtsstellung des Präsidenten der Republik ähnelte. Die von der Nationalversammlung, später vom Parlament geschaffenen Gesetze sind ohne seine Sanktion in Kraft getreten. Er durfte die Gesetzentwürfe nur einmal zur weiteren „Überlegung" zurückschicken. Er verfügte innerhalb von gewissen Grenzen über das Recht der Vertagung, Schließung und Auflösung der Nationalversammlung bzw. des Parlaments, aber er konnte im Falle einer Gesetzes- oder Verfassungsverletzung von der gesetzgebenden Körperschaft zur Verantwortung gezogen werden. Der Reichsverweser konnte also prinzipiell nicht die Macht eines Diktators oder gar eines Königs ausüben[13].

Der jeweilige Ministerpräsident, und aufgrund der Empfehlung des designierten Ministerpräsidenten auch die Minister, wurden vom Reichsverweser ernannt. Bezüglich der Kompetenz und Verantwortung der Regierung blieb der III. Gesetzesartikel von 1848 in Gültigkeit. Demnach war die Regierung dem Parlament gegenüber rechtlich und politisch verantwortlich, was sich aber unter Berücksichtigung des Wahlsystems, nach dem die Regierungspartei immer über eine absolute Mehrheit verfügte, in der Praxis nur mit Einschränkungen durchsetzte. Die Oppositionsparteien durften die Regierung kritisieren oder eine „Obstruktion" gegen sie einleiten, sie hatten sogar die Möglichkeit, eine Rechtsprüfung gegen die Minister vorzuschlagen und durchzuführen. Bei den gegebenen Kräfteverhältnissen im Parlament konnte die Regierung erst dann überstimmt oder gestürzt werden, wenn mindestens ein Drittel der Abgeordneten der Regierungspartei gegen die Politik der Regierung war. Während der Regierungszeit der Einheitspartei gab es kein einziges Beispiel dafür. (In den dreißiger Jahren war es einmal der Fall.) Der Wirkungskreis der Exekutive war somit größer als in den klassischen parlamentarischen Regierungssystemen.

Hinsichtlich der Freiheitsrechte und der Rechtsprechung setzte sich die gleiche Divergenz zwischen Verfassungsrecht und politischer Wirklichkeit durch. In Ungarn entstand nach der Niederschlagung der Räterepublik im

[12] TANULMÁNYOK A HORTHY-KORSZAK ÁLLAMÁRÓL ÉS JOGÁRÓL [Studien über den Staat und das Rechtswesen der Horthy-Zeit] (Budapest 1958) 61–77.

[13] Gyula VARGYAI, Katonai közigazgatás és kormányzói jogkör [Militärische Verwaltung und die Befugnis des Reichsverwesers] (Budapest 1971).

Hinblick auf die allgemeinen staatsbürgerlichen und politischen Rechte, das Presserecht, Strafrecht und Strafrechtsverfahren, eine außerordentliche, die bürgerlich-liberalen Rechtsprinzipien in vielen Gesichtspunkten mißachtende Praxis. Die wichtigsten Komponenten dieser Praxis waren: die ungesetzlichen Vergeltungsaktionen einiger Kommandos der Nationalarmee (weißer Terror); die Einführung und Anwendung der militärischen Strafgerichtsbarkeit auf Zivilbürger; die Einführung der beschleunigten Strafprozeßordnung gegen Personen, die „kommunistischer strafbarer Handlungen" verdächtigt wurden; die Ausschaltung des Schwurgerichtes aus der Strafprozeßordnung; die Aufrechterhaltung und Erweiterung der während des Krieges eingeführten Internierung; die Einführung des Begriffes „Staatsverbrechen" in das Strafrecht (Gesetz Nr. III/1921); die starke Einschränkung des Vereinigungs- und Versammlungsrechtes und innerhalb dessen die Behinderung der Tätigkeit der Sozialdemokratischen Partei und der sozialdemokratischen Gewerkschaften; die Abkehr vom liberalen Prinzip der absoluten Lehr- und Lernfreiheit und die Festlegung des Anteils der Juden an den Universitäten bei maximal 5% (Gesetz Nr. XXV/1920); die Wiederherstellung des Pressegesetzes aus der Kriegszeit (Gesetz Nr. XIV/1914) und aufgrund dessen die Vorzensurierung der Zeitungen; und schließlich die Kontrolle des gesamten Postverkehrs (Briefe, Telegramme, Telefongespräche).

In den ersten beiden Jahren der Regierungszeit der Einheitspartei hat die Bethlen-Regierung einen Großteil dieser Einschränkungen behoben oder gemildert. Mit der Auflösung der Sonderkommandos und der Verdrängung des antiparlamentarischen Rechtsextremismus begann bereits 1920 die Teleki-Regierung. Als Höhepunkt dieser Entwicklung ist die Eliminierung der Gömbös-Gruppe aus der Regierungspartei im Jahre 1923 zu betrachten. Im gleichen Jahr noch, am 10. Februar 1923, verloren auch sämtliche Verordnungen, die aufgrund der Sondervollmacht der Exekutive getroffen worden waren, ihre Gültigkeit (z. B. beschleunigte Strafprozeßverfahren, Militärstrafjustiz über Zivilpersonen, Internierung). Im Vergleich zur früheren Regierungspraxis war es von großer Bedeutung, daß die Bethlen-Regierung ab Ende 1921 gegen bestimmte Verpflichtungen die relativ freie Tätigkeit der sozialdemokratischen Partei und der Gewerkschaften ermöglichte und durch die partielle Erhaltung des geheimen Wahlrechts (in Budapest, in der nächsten Umgebung der Hauptstadt und in den größeren Provinzstädten) die ständige Anwesenheit der Sozialdemokratischen Partei im Parlament sozusagen gewährleistete. Hinsichtlich des Vereinigungs- und Versammlungsrechts blieben nur zwei Restriktionen in Geltung: Zur Gründung neuer Vereine war die Genehmigung des Innenministeriums erforderlich, und politische Versammlungen durften nur in abgeschlossenen Räumen und nach vorheriger Ankündigung veranstaltet werden [14].

[14] Ferenc PÖLÖSKEI, Horthy és hatalmi rendszere 1919–1922 [Horthy und sein Macht-

Auch die starke Kontrolle der Presse ließ etwas nach. Anstelle der Zensurierung wurde eine Kommission für Pressemitteilungen gegründet, die die freiwillig vorgelegten Artikel hinsichtlich ihrer Publizierbarkeit begutachtete. Nur jene Artikel durften nicht publiziert werden, die die Autorität des Reichsverwesers oder des Parlaments verletzten sowie die Außenpolitik, die Außenbeziehungen und die Sicherheit des Landes gefährdeten. In der Praxis bedeutete diese Neuregelung, daß es nicht mehr erlaubt war, über den weißen Terror und über Horthys diesbezügliche Verantwortung, über die Stärke und Organisation der Armee zu schreiben sowie die revisionistische Außenpolitik und die Politik der mit Ungarn verbündeten Länder ernsthaft zu kritisieren. Falls in der Presse ein solcher Artikel erschien (was übrigens öfters passierte), war die Regierung aufgrund des Pressegesetzes von 1914 berechtigt, die Zeitung einzustellen oder für kürzere oder längere Zeit zu verbieten bzw. im günstigsten Falle ihr das Recht für den Verkauf auf der Straße zu entziehen. Wenn man die oppositionelle Presse der damaligen Zeit liest, kann man sich leicht davon überzeugen, daß diese Beschränkungen die Pressefreiheit nur geringfügig beeinträchtigten. Die Budapester Presse der zwanziger Jahre war sehr vielfältig, und in den oppositionellen Zeitungen – ähnlich wie auch im Parlament – boten sich breite Möglichkeiten für die Kritik an der Regierungspolitik. In den zwanziger Jahren wurde nur ein einziges Blatt, die bürgerlich-radikale „Világ" (Welt), im Jahre 1926 verboten, nachdem sie im Zusammenhang mit dem Frankenfälschungsskandal wochenlang belastende Mitteilungen gegen die Regierung und persönlich gegen Bethlen geliefert hatte. Ein zeitweiliges Verbot kam schon häufiger vor. Am längsten (sechs Wochen lang) war das bürgerlich-demokratische Blatt „Az Ujság" (Das Journal) im Jahre 1925 verboten, weil es mehrere Artikel über den weißen Terror veröffentlicht und Horthy als Verantwortlichen für die Mordtaten genannt hat [15].

Eine der wichtigsten Beschränkungen der politischen Freiheitsrechte von 1919–1921, die Bezeichnung der kommunistischen Organisation als strafrechtlichen Tatbestand, blieb unverändert gültig und wurde gegen die illegale Kommunistische Partei auch angewendet. Die festgenommenen kommunistischen Leiter (z. B. Mátyás Rákosi und Zoltán Vas in den Jahren 1925/26) wurden aufgrund dieses Gesetzes mit einer mehrjährigen Gefängnisstrafe belegt. Unter ähnlich schwierigen Bedingungen – das heißt in der Illegalität – arbeiteten von den benachbarten Ländern nur die Kommunistische Partei Jugoslawiens (ab 1921) und Rumäniens (ab 1924).

system 1919–1922] (Budapest 1977); László Révész, Verfassung und Verfassungswirklichkeit in Horthy-Ungarn, in: Ungarn-Jahrbuch 6 (1976) 47–58.

[15] László Márkus, Az ellenforradalmi korszak sajtója 1919–1944 [Die Presse in der Zeit der Konterrevolution v. 1919–1944], in: László Márkus (Hg.), A magyar sajtó története [Geschichte der Ungarischen Presse] (Budapest 1977) 123–231.

Der Gesetzesartikel XXV von 1920, der die Möglichkeiten der jüdischen Jugendlichen für das Hochschulstudium einschränkte, blieb bis zum Jahr 1928 in Geltung. Dann wurde dieses Gesetz von Bethlen so abgeändert, daß man anstelle der Abstammung bzw. der Religion den Beruf der Eltern als Gesichtspunkt für die Aufnahme eintragen mußte. Prinzipiell war das zwar von Bedeutung, aber praktisch stieg dadurch der Anteil der jüdischen Studenten – da die ungarischen Juden überwiegend zum Kleinbürgertum und zur Intelligenz gehörten – bloß um 4%, d. h. von 8% im letzten Drittel der zwanziger Jahre auf 12% am Anfang der dreißiger Jahre. (Vor 1918 war der Anteil der jüdischen Studenten an den Hochschulen und Universitäten bei zirka 30% gelegen.) [16]

Das ungarische Regierungssystem der zwanziger Jahre kann demnach als eingeschränkt parlamentarisch bezeichnet werden – d. h. daß es auch autokratische Elemente in sich trug; die Ideologie des Zentrums der Einheitspartei kann als Konservativismus aufgefaßt werden, der sowohl autoritäre als auch liberale Merkmale aufwies.

Das erste Jahrzehnt nach dem Ersten Weltkrieg kann europaweit als Epoche der bürgerlichen Demokratie betrachtet werden. Neben Westeuropa wurden auch in den meisten Ländern der weniger entwickelten Regionen Europas demokratische Verfassungen in Kraft gesetzt, und mit Ausnahme einiger Balkanstaaten bzw. südeuropäischer Länder wurde das allgemeine und geheime Wahlrecht überall eingeführt. Der Faschismus in Italien, die Diktatur von Primo de Rivera in Spanien und die Militärdiktatur von General Pangalos in Griechenland in den Jahren 1925/26 wären als negative Ausnahmen anzuführen. Von Anfang bis Mitte der dreißiger Jahre hat sich diese Lage bedeutend verändert: Die Weltwirtschaftskrise einerseits, die Wurzellosigkeit der ost- und südeuropäischen Demokratien andererseits, und schließlich die Wirkung der äußeren politischen Ereignisse führten dazu, daß die demokratischen Regierungssysteme ab dem letzten Drittel der zwanziger Jahre von Portugal angefangen bis zu den baltischen Staaten nacheinander zsuammenbrachen; sie räumten totalitären (in Deutschland) oder rein autoritären Regierungsformen den Platz, die das Verbot der politischen Parteien, die Auflösung oder Umgestaltung des Parlaments zum Interessenvertretungsorgan, die totale oder weitgehende Liquidierung der Freiheitsrechte und der traditionellen liberalen Rechtspraxis bewirkten [17]. Ähnliche Versuche zur Umgestaltung des in den zwan-

[16] Alajos Kovács, A zsidóság térfoglalása Magyarországon [Die Verbreitung der Juden in Ungarn] (Budapest 1922); DERS., A csonkamagyarországi zsidóság a statisztika tükrében [Das Judentum im Rumpfungarn in der Sicht der Statistik] (Budapest 1938).

[17] Hans-Erich Volkmann (Hg.), Die Krise des Parlamentarismus in Ostmitteleuropa zwischen den beiden Weltkriegen (Marburg/Lahn 1967); Theodor Schieder, Politische Bewegungen und Typen des Staats seit dem Ende des 1. Weltkriegs, in: Theodor Schieder

ziger Jahren gebildeten ungarischen Regierungssystems, die in der Ideologie
als ein teilweise innerparteilicher Kampf zwischen den am Parlamentaris-
mus festhaltenden konservativen, liberaldemokratischen und sozialdemo-
kratischen Kräften einerseits und dem „traditionellen ungarischen" anti-
parlamentarisch-autoritären Rechtsradikalismus und der ausgesprochen
faschistischen äußersten Rechten andererseits erschienen, sind mit den
Namen Gyula Gömbös und Béla Imrédy verbunden.

Als Anfang für die Kursänderung, exakter gesagt, für das Streben
danach, kann die Ernennung von Gyula Gömbös zum Ministerpräsidenten
(am 27. Oktober 1932) bzw. die Umbenennung der Einheitspartei zur Partei
der Nationalen Einheit und die Auswechslung ihres „Offiziersstabes" (am
27. Oktober 1932) angesehen werden. Im Gegensatz zu den drei aristokrati-
schen Ministerpräsidenten zwischen 1920 und 1932 (Teleki, Bethlen und
Graf Gyula Károlyi in den Jahren 1931/32), die sich, wenn auch in verschie-
denem Maße, im wesentlichen mit der Ideologie des 19. Jahrhunderts ver-
bunden fühlten, war der Antiliberalismus und im Zusammenhang damit die
scharfe Kritik am Parlamentarismus seit 1918/19 immer ein konstanter
Faktor für die politische Selbstidentifizierung von Gömbös und seiner
Gruppe gewesen. Obwohl Gömbös im Jahre 1928 nach fünfjähriger Opposi-
tionspolitik in die Einheitspartei zurückkehrte und sogar Staatssekretär
und später Verteidigungsminister wurde, haben sich seine von der Bethlen-
Linie abweichenden antiparlamentarisch-autoritären politischen Vorstel-
lungen überhaupt nicht verändert. Er brachte dies, nachdem er Regierungs-
chef geworden war, auch unmißverständlich zum Ausdruck. Immer wieder-
kehrende Motive in seinen Plänen waren die Bestrebung nach der Liquidie-
rung der Sozialdemokratischen Partei Ungarns (SDPU) und die Aufhebung
der Kontrolle des Parlaments über die Regierungsmacht. In der Verfolgung
dieses zweiten Programmpunktes dachte Gömbös zuerst (im Herbst 1932
und Anfang 1933) an die Umgestaltung der Regierungspartei zu einer
Massenpartei mit faschistischem Charakter und die des Parlaments zum
Interessenvertretungsorgan. Später, im Sommer 1933, legte er den Plan für
die Erweiterung der Befugnis des Reichsverwesers dar und äußerte im
Zusammenhang damit den Gedanken, Horthy solle die Funktionen des
Parlaments übernehmen. Dazu kamen noch seine Pläne über die Neurege-
lung des Versammlungsrechtes und zur Schaffung eines neuen, wesentlich
strengeren Pressegesetzes als das vom Jahre 1914.

Bis April 1935, solange also die überwiegende Mehrzahl der Abgeordne-
ten auf Bethlens Kommando hörte, konnte von den Plänen Gömbös' kaum

(Hg.), Handbuch der Europäischen Geschichte 7/1 (Stuttgart 1979) 66–112; DERS., Der
liberale Staat und seine Krise. Antiliberale Systeme: Nationaltotalitarismus, Faschismus,
autoritäre Staaten, kommunistische Staaten, in: Ebenda 7/1, 201–239.

etwas realisiert werden. Nur die Erweiterung der Befugnis des Reichsverwesers wurde Gesetz. Weil aber Bethlen und die Mehrheit der Regierungspartei dagegen waren, wurde auch dieses nicht ganz so radikal, wie Gömbös
ursprünglich beabsichtigt hatte. Der XXIII. Gesetzesartikel von 1933 hat
nämlich die Befugnis des Reichsverwesers nur insofern erweitert, als Horthy
hinsichtlich der Vertagung, Schließung und Auflösung des Parlaments entsprechend der österreichisch-ungarischen Verfassungspraxis vor 1918
königliche Rechte erhielt. Das bedeutete, daß er das Parlament nunmehr
auf unbegrenzte Zeit vertagen konnte, und nicht nur auf 30 Tage wie früher.
Darüberhinaus sind kleinere, das Versammlungsrecht und innerhalb dessen
die Tätigkeit der SDPU betreffende Restriktionen zu erwähnen, die aber
alle einen Übergangscharakter hatten und nicht auf neuen Gesetzen basierten.

Nach den Wahlen von 1935, in deren Folge die Basis des Rechtsradikalismus innerhalb der Regierungspartei zunahm, gelangte Gömbös in eine
günstigere Position, um seine alten Vorstellungen zu erneuern und zu verwirklichen. Im Mittelpunkt seiner Pläne standen auch diesmal die Liquidierung des Mehrparteiensystems (in erster Linie die Ausschaltung der SDPU),
die Reorganisierung der Partei der Nationalen Einheit zu einer faschistischen Massenpartei und die Umgestaltung des Parlaments zu einem Interessenvertretungsorgan nach italienischem Muster. Der Widerstand des Oberhauses, der Linken im Parlament und nicht zuletzt eines bedeutenden Teiles
der Regierungspartei haben ihn aber auch diesmal an der Durchführung
seiner Pläne gehindert. Dem formalen Sturz entkam er nur durch seinen
unerwarteten Tod am 6. Oktober 1936[18].

Zum Nachfolger von Gömbös wurde Kálmán Darányi, entsprechend
dem Wunsch der Bethlen-Gruppe im Parlament, gewählt. Seine Aufgabe
sollte es sein, den infolge der Wirtschaftskrise und der europäischen Ereignisse entstandenen Prozeß der Tendierung nach rechts zu bremsen. Während seines anderthalbjährigen Amtes als Ministerpräsident veränderten
sich die in den zwanziger Jahren geschaffenen Funktionsprinzipien des
politischen Lebens insofern, als die Verhältnisse zwischen dem Abgeordnetenhaus und dem Oberhaus bzw. dem Parlament und dem Reichsverweser
neu geregelt wurden. Der XIX. Gesetzesartikel von 1937 nahm dem Parlament das Recht, den Reichsverweser im Falle eines Verfassungs- oder
Gesetzesbruches zur Verantwortung zu ziehen. Das „relative Vetorecht"
des Reichsverwesers gegenüber dem Parlament wurde erweitert. Obwohl die
Gesetze auch weiterhin ohne seine Sanktion in Kraft traten, konnte er die
Gesetzesentwürfe nicht nur einmal dem Parlament zurückschicken wie

[18] Sándor KÓNYA, Gömbös kisérlete totális fasiszta diktatúra megteremtésére [Der
Versuch Gömbös' zur Schaffung der totalen faschistischen Diktatur] (Budapest 1968).

früher, sondern zweimal, und ihre Verkündung nicht nur auf zwei, sondern auf 12 Monate verschieben. Aufgrund desselben Gesetzes wurde ihm auch die Möglichkeit gewährt, seinen Nachfolger selbst zu empfehlen. Hinter dieser Erweiterung der Befugnis des Reichsverwesers lassen sich Schritte in Richtung Diktatur erahnen. In der Tat ging es aber darum, daß die bisherige Möglichkeit für die Regelung der Zusammensetzung des Abgeordnetenhauses durch die Änderung der öffentlichen Abstimmung zur geheimen Abstimmung (Gesetz Nr. XIX/1938) in hohem Maße eingeschränkt wurde, was übrigens auch die Bethlen-Gruppe damals aus verschiedenen Gründen akzeptierte. Neben den zunehmenden Ambitionen Horthys für eine Dynastiegründung erfolgte also die Erweiterung der Befugnis des Reichsverwesers, um den Konservativismus in der Gesetzgebung – gegenüber dem infolge der Einführung des geheimen Wahlrechts schwer kontrollierbaren Abgeordnetenhaus – mit neuen Verfassungsgarantien zu verteidigen. Der XXVII. Gesetzesartikel von 1937, der dem Oberhaus das absolute Vetorecht gegenüber dem Abgeordnetenhaus gewährte, diente dem gleichen Zwecke. Das bedeutete, daß das Abgeordnetenhaus ohne Zustimmung des Oberhauses dem Reichsverweser keinen Gesetzentwurf unterbreiten konnte. Die sogenannten verfassungsrechtlichen Reformen der Darányi-Regierung waren gegen die sich verstärkende extreme Rechte gerichtet. Objektiv aber haben sie die Bedeutung des Abgeordnetenhauses, und somit die Entscheidungsbefugnis der Volksvertretung reduziert und den autoritären Charakter des Systems verstärkt [19].

Kálmán Darányi wurde am 14. Mai 1938 auf dem Sitz des Ministerpräsidenten von Béla Imrédy abgelöst; er war seit dem Tode von Gömbös, genauer gesagt seit dem 15. Dezember 1936, auch Vorsitzender der Regierungspartei. Er zählte wie Darányi zur Bethlen-Gruppe, und wie sein Vorgänger hatte auch er die Aufgabe erhalten, den Prozeß der Verschiebung nach rechts aufzuhalten bzw. der Mitte der dreißiger Jahre sich entwickelnden außerparlamentarischen faschistischen extremen Rechten den Wind aus den Segeln zu nehmen, um so die politische Struktur des Landes im wesentlichen beim alten zu belassen. Sein Ziel war, den „alten" Bethlen'schen Konservativismus mit „moderneren" und wirksameren sozialpolitischen Vorstellungen zu verbinden sowie die überkommene „Verfassungsmäßigkeit" mit dem „neuen europäischen Zeitgeist" zu vereinen. Dabei war die Beseitigung des bestehenden Parlamentarismus ursprünglich nicht beabsichtigt.

[19] Lóránt TILKOVSZKY, Magyarország a második világháboru előtti években [Ungarn vor dem Zweiten Weltkrieg], in: György Ránki (Hg.), Magyarország története 1918–1919, 1919–1945 [Die Geschichte von Ungarn von 1918–1919, 1919–1945] (Budapest 1976) 919–921.

In den ersten Monaten seiner Regierungszeit sah es so aus, als ob Imrédy die in ihn gesetzten Erwartungen erfüllen würde. Es stimmt zwar, daß er mit dem XVIII. Gesetzesartikel von 1938 das Presserecht neu regelte, d. h. die Zensur vor der Vervielfältigung bzw. vor dem Vertrieb einführte, die Koalitionsfreiheit einschränkte (Gesetz Nr. XVII/1939) sowie in den intellektuellen Berufen den Anteil der Juden auf 20% beschränkte (Gesetz Nr. XV/1938). Zweifellos bedeuteten diese Maßnahmen jeweils einen Schritt zum innenpolitischen Anschluß an den deutschen Teil Europas, aber die Grundstruktur des politischen Lebens war davon nicht betroffen. Deshalb wurden seine Maßnahmen – wenn auch gezwungenermaßen und bei laut verkündeter Gegenmeinung – auch von der Bethlen-Gruppe innerhalb und außerhalb der Regierungspartei als das kleinere Übel akzeptiert. Die Politik Imrédys in der zweiten Etappe seiner Ministerpräsidentschaft hingegen ist dadurch gekennzeichnet, daß er sich dem Parlament und dem Mehrparteiensystem entschlossen widersetzte. (Für die Darstellung der innen- und außenpolitischen Ursachen und der privaten Gründe fehlt hier die Möglichkeit.) Imrédy kündigte in den Ministerratssitzungen im August 1939 die Notwendigkeit der Einführung des Interessenvertretungssystems an, das er sich u. a. nach italienischem Muster dachte. In diesem Zusammenhang nahm er auch zur Liquidierung der sozialdemokratischen Arbeiterorganisationen Stellung. Im Herbst kündigte er seinen Plan der Organisation einer neuen Massenpartei an. Gleichzeitig versuchte er die Ausschaltung des Parlaments, also das Regieren im Verordnungswege durch den Ministerrat.

Genauso wie die antiparlamentarischen Pläne Gömbös' vor einigen Jahren riefen auch die von Imrédy den Widerstand der überwiegenden Zahl der parlamentarischen Linken und der Abgeordneten der Regierungspartei hervor. Den Kern der „Einheitsfront" gegen Imrédy bildeten die „alten" liberalen Konservativen unter der Leitung Bethlens, und mit ihnen arbeiteten auch die Kleinlandwirte (Unabhängige Partei der Kleinlandwirte), die Liberal-Demokraten und die Sozialdemokraten zusammen. Der Kampf führte im November 1938 zur Spaltung der Regierungspartei, zur Abstimmungsniederlage von Imrédy im Parlament (115 : 94) und letztendlich zum Abgang von Imrédy am 15. Februar 1939[20].

Nachfolger von Imrédy und Reorganisator der Regierungspartei wurde Graf Pál Teleki. Teleki kam – ähnlich wie Bethlen – aus aristokratischer

[20] Béla Imrédy, Múlt és jövő határán [An der Grenze der Vergangenheit und Zukunft] (Budapest 1938); ders., Az új Európa irányító eszméi [Die Lenkungsideen des neuen Europa] (Budapest 1940); Károly Turóczi, Az Imrédy-kormány belpolitikája [Die Innenpolitik der Regierung Imrédy] (Budapest o. J.); Péter Sipos, Imrédy Béla és a Magyar Megújulás Pártja [Béla Imrédy und die Partei der Ungarischen Erneuerung] (Budapest 1970).

Umgebung in das politische Leben, aber Weltanschauung und Auffassung der beiden Männer waren doch erheblich verschieden. Was den Kommunismus und die „Massendemokratie" betrifft, waren sie mehr oder weniger gleicher Meinung, und auch ihre Elite-Betrachtung in Verbindung mit der Berufung der ungarischen Aristokratie zur Führungsrolle war im wesentlichen gleich. Der Konservativismus von Teleki war aber weniger mit dem Rationalismus und dem Liberalismus des 19. Jahrhunderts verbunden, er war offener gegenüber den antiliberalen Ideologien des 20. Jahrhunderts, in erster Linie dem Neokatholizismus, darüberhinaus aber auch gegenüber den präfaschistischen und faschistischen Ideologien. Aus all dem entstand eine spezifische (von Teleki mehrmals als „ungarischer Weg" benannte) Ideologie, die in der zweiten Hälfte der dreißiger und der ersten Hälfte der vierziger Jahre eine Art Übergang zwischen dem Bethlen'schen Konservativismus mit liberalem Gepräge und dem antiparlamentarischen Autokratismus von Gömbös und Imrédy bildete.

Charakteristisch in dieser Hinsicht sind die sozialpolitischen Bestrebungen der dreißiger Jahre, die unter anderem aus einer Bodenreform und der Verdrängung der Juden bestanden. Diese wurden in der Regierungspartei vor allem von den antiparlamentarisch-autoritären Rechtsradikalen vertreten. Obwohl die Bethlen-Gruppe sie ablehnte, wurden sie von Teleki im Grunde angenommen. In diesem Sinne hat Teleki im Jahre 1928 Bethlen wegen der Änderung des „numerus clausus" kritisiert, und als Kultusminister in der Imrédy-Regierung das zweite Judengesetz dementsprechend ausgearbeitet (Gesetz Nr. IV/1939).

Im Gegensatz zum ersten Judengesetz baute dieses nicht mehr auf religiöser, sondern auf Rassenbasis auf. Es reduzierte den 20prozentigen Zensus auf 6% und verfügte, daß keine Juden als Staatsbeamte angestellt werden dürften. Gleichzeitig lehnte Teleki aber das von Hitler verkündete Programm für die physische Vernichtung des Judentums ab, er war sogar gegen jeden physischen Terror den Juden gegenüber, gegen die Beschlagnahme von jüdischem Besitz, wie sie in Deutschland und in den unter deutschem Einfluß stehenden Ländern 1940/41 bereits praktiziert wurden; genauso wie vor allem Miklós Kállay unter seinen Nachfolgern, widerstand auch Teleki den auf eine radikale „Lösung" der „Judenfrage" gerichteten deutschen Forderungen. Er war auch ein Gegner aller Bestrebungen, die auf die Beseitigung des Parlamentarismus und des Mehrparteiensystems gerichtet waren. Er wollte bloß kleinere Änderungen an dem bestehenden politischen System durchführen. Die deutsche Form der Diktatur lehnte er bis zuletzt ab, anziehend bzw. beispielhaft für ihn war vielmehr Salazars Portugal. Dementsprechend wollte er das Mehrparteiensystem nie beseitigen, er war kein Anhänger einer Massenpartei nach deutschem oder italienischem Muster, wollte keine außergewöhnliche Machtfülle und auch nicht die Ein-

führung einer Diktatur des Reichsverwesers oder des Regierungspräsidenten. Teleki wollte vielmehr entsprechend seinem verfassungsrechtlichen Reformplan das Prinzip der Volksvertretung, auf dem das Parlament basierte, mit dem ständischen, korporativen Prinzip kombinieren. Er wollte darüberhinaus das Autoritätsprinzip verstärken. Infolge seines Selbstmordes am 3. April 1941 wurden seine Pläne in der breiteren Öffentlichkeit nicht bekannt [21].

Zu dieser Zeit trat Ungarn in den Zweiten Weltkrieg ein. Zwischen 1941 und 1944 wurden die Freiheitsrechte auf bestimmten Gebieten weiter eingeschränkt. Aber die in den zwanziger Jahren gestaltete und im Jahre 1937 gewissermaßen veränderte Grundstruktur des politischen Lebens, wie das auf dem Volksvertretungsprinzip beruhende Parlament, das Mehrparteiensystem, die Legalität der sozialdemokratischen Partei und ihre Vertretung im Parlament sowie auch die Veröffentlichung linksgerichteter Tagesblätter blieb bis zum Ende des Jahres 1944, also bis zur deutschen Besetzung Ungarns, unangetastet. Ende der dreißiger Jahre und in der ersten Hälfte der vierziger Jahre, als nämlich, abgesehen von Großbritannien, den neutralen Staaten (Schweiz und Schweden) und in gewisser Hinsicht auch von Finnland, in fast allen Ländern Europas – teilweise spontan, teilweise auf deutschem Druck oder infolge der deutschen Besetzung – totalitäre oder rein autoritäre Regierungssysteme entstanden, war das eine relativ seltene Erscheinung. Einer der wichtigsten Gründe dafür ist unserer Einschätzung nach in dem in den zwanziger Jahren entstandenen ungarischen Regierungssystem zu suchen, das schon von vornherein gewisse Elemente des Autokratismus enthielt.

[21] Gróf TELEKI Pál országgyülési beszédei [Die Reden von Graf Paul Teleki im Parlament] 2 Bde., hg. v. Antal Papp (Budapest o. J.); DERS., Magyar politikai gondolatok [Ungarische politische Gedanken], hg. v. Béla Kovrig (Budapest 1941); Lóránt TILKOVSZKY, Teleki Pál [Paul Teleki] (Budapest 1969).

MIKLÓS STIER

ANALOGIEN UND DIVERGENZEN IN DEN POLITISCHEN
SYSTEMEN ÖSTERREICHS UND UNGARNS IN DEN ERSTEN
EINEINHALB JAHRZEHNTEN DER ZWISCHENKRIEGSZEIT

Von der ungarischen Historiographie und historischen Publizistik
wurde nie bezweifelt, daß sich Österreich und Ungarn als Gesellschaften
unterschiedlichen Niveaus und unterschiedlicher Natur inmitten des frühe-
ren Europa, im politischen Rahmen der österreichisch-ungarischen Monar-
chie – die mit Recht als höchster Garant des mitteleuropäischen Gleichge-
wichtes betrachtet wurde – mit voneinander abweichender politischer Orga-
nisation entwickelt haben. Ebenso wurde nie in Frage gestellt, daß diese
beiden Gesellschaften nach dem Zusammenbruch der Monarchie nunmehr
in zwei selbständigen, voneinander unabhängigen Staaten und in unter-
schiedlichen politischen Regierungs- und Verwaltungssystemen – inmitten
von für beide in außenpolitischer Hinsicht beinahe gleichartigen europäi-
schen Machtverhältnissen, durch welche sie in beträchtlichem Maße deter-
miniert wurden – letzten Endes den Weg in ihr Verhängnis gingen.

In Kenntnis des historischen Ausgangs würde die folgende Feststellung
allzusehr auf der Hand liegen: Die Gestaltung der *europäischen Machtver-
hältnisse* nach dem Friedensvertrag, die auf dem Faustrecht beruhende,
expansive Mittel- und Osteuropapolitik Hitler-Deutschlands in den 1930er
Jahren und die mit dieser Politik parallel laufende Passivität der westlichen
Länder verursachten – ich betone nochmals: letzten Endes – das gleiche
historische Schicksal: die Auflösung der Souveränität Österreichs, seinen
Anschluß an das Dritte Reich im Jahre 1938 einerseits und die Wandlung
Ungarns zu einem „treuen" Verbündeten Deutschlands in den dreißiger
Jahren und im Laufe des Zweiten Weltkrieges und seine schließliche Okku-
pation im Jahre 1944 andererseits.

Das Augenmerk unserer Untersuchung kann vor allem auf jene Fakto-
ren gerichtet werden, die *innerhalb des politischen Systems* beider Staaten
eine Auswirkung auf den durch den außenpolitischen Faktor so verhängnis-
voll determinierten Weg hatten.

Der Ursprung des Weges, die Gemeinsamkeit von Österreich und Un-
garn im 19. Jahrhundert, vor dem Ersten Weltkrieg ist bekannt. Die Nieder-
lage im Weltkrieg, der Zerfall des gemeinsamen Staatsrahmens, die Zeit der
Revolutionen und der Konterrevolution, die neue europäische Regelung, die

neue Staatsverfassung in Österreich und Ungarn haben – in der Perspek-
tive – plötzlich neue, voneinander im wesentlichen weit entfernte Ausgangs-
punkte, oder richtiger, völlig neue Situationen geschaffen, wodurch sich
völlig neue und voneinander stark abweichende innere Voraussetzungen für
die weitere Entwicklung, den historischen Weg beider Länder ergaben.

In *Österreich* kam – wie bekannt – in der Periode des militärischen
Zusammenbruchs von 1918 und der noch aufsteigenden Phase der europäi-
schen revolutionären Welle im Herbst 1918 eine *bürgerlich-demokratische
Republik* zustande, in der die österreichische sozialdemokratische Partei
vom ersten Augenblick an dank den unbestrittenen herausragenden indivi-
duellen Eigenschaften ihrer Leiter eine führende und entscheidende Rolle
spielte. (Die Geburt der Republik wurde am 12. November 1918 durch den
Beschluß der Provisorischen Nationalversammlung: „Deutschösterreich ist
eine demokratische Republik. Alle öffentlichen Gewalten werden vom Volke
eingesetzt" verfassungsrechtlich sanktioniert.) [1] Diese Tatsache wird auch
durch das Ergebnis der ersten Parlamentswahlen am 16. Februar 1919
belegt: Die Sozialdemokratische Partei ging als stärkste Partei aus den
Wahlen hervor. (Verteilung der Mandate: Sozialdemokratische Partei 72,
Christlichsoziale Partei 69, Deutschnationale Partei 26 und drei weitere
kleinere Parteien insgesamt 3 Mandate.) Es konnte eine Koalitionsregierung
gebildet werden, in der die Sozialdemokraten den Posten des Kanzlers und
die wichtigsten Portefeuilles (auswärtige, innere und militärische Ange-
legenheiten) besetzen konnten. Den Vizekanzler stellten jedoch die Christ-
lichsozialen [2].

Bei den Wiener Gemeinderatswahlen im Mai 1919 erzielten die Sozial-
demokraten einen noch glänzenderen Sieg: Sie erwarben 100 der insgesamt
165 Mandate und verwalteten von nun an bis zum Jahr 1934 die Stadt
Wien [3].

In der Koalitionsperiode stieg das auf zentraler Regierungsebene unter
sozialdemokratischer Führung stehende Österreich in die Reihe jener Staa-
ten auf, die auf dem modernsten bürgerlich-demokratischen Rechtssystem
basierten. In geradezu fieberhafter Tätigkeit schufen Regierung und Kon-
stituierende Nationalversammlung im Interesse des Ausbaus und der Festi-
gung der demokratischen bürgerlich-parlamentarischen Republik in relativ
kurzer Zeit eine ganze Reihe neuer und dauerhafter Gesetze. Von der Wende

[1] Ernst C. HELLBLING, Österreichische Verfassungs- und Verwaltungsgeschichte
(Wien 1956) 406, 409. Gesetz vom 12. November 1918 über die Staats- und Regierungsform
von Deutschösterreich, Staatsgesetzblatt Nr. 5/1918, Art. 1.

[2] Erich ZÖLLNER, Geschichte Österreichs. Von den Anfängen bis zur Gegenwart
([7]Wien 1984) 492.

[3] Lajos KEREKES, Ausztria története [Die Geschichte Österreichs] (Budapest 1966)
15.

1919/20 an verschärfte sich aber – parallel zum Abklingen der revolutionären Welle in Europa bzw. der Stärkung der internationalen Reaktion – die Diskussion zwischen den Koalitionsparteien, den Sozialdemokraten und den Christlichsozialen, immer mehr (Wehrmachts-Debatte; Fragen der Bundesverfassung; Ausmaß der Zentralisierung und Problematik der Selbständigkeit der Länder; sozialpolitische Gesetze usw.). Man hatte den Eindruck, daß die Konstituierende Nationalversammlung nicht einmal zur Ausarbeitung der neuen und endgültigen Bundesverfassung fähig sein würde, obwohl das eines der wichtigsten Ziele ihrer Konstituierung gewesen war. Im Juni 1920 verschärften sich die Auseinandersetzungen dermaßen, daß beide Partner die Auflösung der Koalition vorschlugen. (Die Bundesverfassung wurde als Ergebnis des Kompromisses der beiden Parteien noch bis zum 1. Oktober 1920 in Kraft gesetzt.) Die Regierungskrise ist schließlich tatsächlich eingetreten, nach der Auflösung des Parlaments wurden Neuwahlen für den 17. Oktober 1920 ausgeschrieben. Ihre Ergebnisse spiegelten exakt die erwähnte Verschiebung der politischen Machtverhältnisse wider, die Gewinnung des Übergewichtes durch die bürgerlichen Parteien und die Verminderung des Masseneinflusses der Linken[4].

Die Christlichsozialen erwarben 79, die Großdeutschen 18, die Deutsche Bauernpartei 6 Mandate, die bürgerlichen Demokraten 1 Mandat, die Sozialdemokraten 62 Mandate[5]. Die Sozialdemokratische Partei war zu einer Koalition nicht bereit, ging in die Opposition und überließ die Regierung völlig den Repräsentanten der bürgerlichen Parteien. Damit begann eine neue Periode in der Geschichte der Republik.

Nach diesem skizzenhaften Überblick der Entstehung und der ersten Phase der Tätigkeit des neuen österreichischen innenpolitischen Regierungssystems nach dem Ersten Weltkrieg werfen wir einen kurzen Blick auf *Ungarn*. Der grundlegende Unterschied zu Österreich wird sofort augenfällig: Hier führte die Kriegsniederlage und die Auflösung der Monarchie nicht nur zum Sieg einer bürgerlich-demokratischen Revolution, sondern infolge der Eigenarten der ungarischen gesellschaftlichen Entwicklung und der Gestaltung der politischen Lage ging diese bürgerlich-demokratische Revolution im Frühjahr 1919 noch weiter; es kam zur sozialistischen Proletarierrevolution und die Räterepublik wurde proklamiert, die aber nach kurzem Bestand, nach schweren Kämpfen, infolge des Übergewichtes der internationalen und inneren Reaktion in den ersten Augusttagen 1919 den Kräften der sich entfaltenden Konterrevolution weichen mußte.

Wie wir gesehen haben, war der Herbst 1918, das Jahr 1919 und das erste Halbjahr 1920 in Österreich die Zeit der Entstehung und Ausgestal-

[4] Hellbling, Österreichische Verfassungsgeschichte 429, 432f.
[5] Zöllner, Geschichte Österreichs 502.

tung der Fundamente der politischen Organisation der Zwischenkriegszeit, während in dieser Periode in Ungarn nur noch die Frage der Art des Gesellschaftssystems entschieden wurde. Es handelte sich um die Periode des ersten großen Kampfes zwischen dem kapitalistischen und dem sozialistischen Wirtschafts- und Gesellschaftssystem bzw. um die Restauration des Kapitalismus. In langsamen, schwierigen Prozessen entschied sich, durch welches politische und welches Regierungssystem das Finanzkapital und der Großgrundbesitz, also die traditionell herrschende Klasse, imstande sein würden, ihre grundlegende Machtposition in Wirtschaft und Gesellschaft zu festigen.

Der sozusagen einzige wirkliche Machtfaktor dieser Periode war Miklós Horthy, Oberbefehlshaber, dann Reichsverweser, an der Spitze der Nationalen Armee bzw. der Staatsmacht; die Herrschaftsform war faktisch eine Militärdiktatur. Rechtsgerichteter Terror der mit Sonderaufgaben betrauten Kommandos der Nationalen Armee, Vergeltungsmaßnahmen für die Revolution, die Verfolgung der Linken charakterisierten diese beiden Jahre und die ersten Versuche zum Ausbau des „gesetzmäßigen" Macht- und politischen Systems in erster Linie durch Ministerpräsident Graf Pál Teleki.

Plastischer als durch jede theoretische Annäherung wird der Unterschied der Verhältnisse in Österreich und Ungarn in diesen beiden Jahren durch die Feststellung folgender Tatsachen illustriert: Während die Sozialdemokratische Partei Östereichs 1919/20 innerhalb der parlamentarischen Demokratie als eine politisch führende Kraft der jungen österreichischen Republik im Besitz der politischen und Regierungsgewalt einen Kampf bis aufs Messer darum führen mußte, daß der Präsident der Republik *keine* besondere Machtbefugnis erhielt und nicht unmittelbar von der Bevölkerung gewählt wurde, was die Möglichkeit eines Staatsstreichs und die Gefahr einer Militärdiktatur heraufbewschworen hätte [6], mußte die Sozialdemokratische Partei in Ungarn, einem Land ohne eine zentrale bürgerliche Regierungsgewalt, anfangs unter der rumänischen Militärdiktatur, dann unter der von Oberbefehlshaber Miklós Horthy, weiters unter den blutigen Terroraktionen der verschiedenen Kommandoeinheiten der Nationalen Armee und unter den politischen Angriffen der Rechtsextremisten um ihre bloße Existenz ringen und darum, überhaupt im Rahmen der Legalität wirken zu können.

Die politische Einrichtung Ungarns zwischen den beiden Weltkriegen kam von Anfang an mit konterrevolutionärem Ziel und Charakter zustande, und sie trat nicht nur gegen die sozialistische Revolution auf, sondern auch

[6] Die Sozialdemokraten hatten mit ihren Bemühungen schließlich Erfolg: Die österreichische Verfassung regelte Wahl und Kompetenz des Bundespräsidenten in einer Weise, die ihren Vorstellungen im wesentlichen entsprach. Vgl. Alfred ABLEITINGER, Grundlagen der Verfassung, in: Erika Weinzierl–Kurt Skalnik (Hgg.), Österreich 1918–1938. Geschichte der Ersten Republik 1 (Wien 1983) 147–194.

gegen die Errungenschaften, Institutionen, Organisationen und Ideen der bürgerlich-demokratischen Oktoberrevolution. Sie war antidemokratisch, antiliberal und antirepublikanisch – von ihrem Antisozialismus und Antikommunismus gar nicht zu reden; sie baute ein konservativ-diktatorisches System aus und stützte sich stark auf die extrem rechten terroristischen Organisationen und Kräfte. Die Kommunistische Partei wurde in Ungarn verboten. Während des Tobens des Weißen Terrors wurde das politische und Regierungssystem ausgebildet, dessen Wesen darin bestand, daß durch die Aufrechterhaltung des Königreichs als Staatsform, in dem die weitverzweigten, wichtigen Funktionen des Staatsoberhauptes durch den Reichsverweser ausgeübt wurden, ein (formaler) Parlamentarismus von solcher Art aufrechterhalten wurde, daß selbst die Nationalversammlung, also die gesetzgebende Gewalt, im wesentlichen zu einem Mittel der Regierung, des Regierungschefs, also der Exekutive wurde.

Graf István Bethlen war es nämlich seit Beginn seiner Regierungsübernahme (am 14. April 1921 als Ministerpräsident) gelungen, ein politisches und Regierungssystem auszubauen, das trotz des formal pluralistischen Charakters auf der Hegemonie einer einzigen Partei beruhte, der Regierungspartei, die in den zwanziger Jahren Einheitspartei genannt wurde. Bei allen in dieser Periode abgehaltenen Wahlen wurde die Partei durch die Exekutivmacht mit allen Mitteln unterstützt und konnte so im Parlament die absolute Mehrheit erringen. Aus dem vorher Geschilderten geht hiemit hervor, daß die Regierung und im wesentlichen eine einzige Person, der Parteiführer-Ministerpräsident, über die Tätigkeit des ganzen Parlaments verfügte. Selbst das Wahlrecht brachte das Übergewicht der Exekutivmacht zur Geltung: Die Wahlen wurden in Ungarn auf eine in Europa einzigartige Weise mit offener Abstimmung durchgeführt, von der nur die Hauptstadt und sieben größere Städte ausgenommen waren. Dieses politische Regierungssystem war dazu berufen, die Herrschaft und Macht der drei großen verbündeten Gruppen der herrschenden Elite – des Großkapitals, des Großgrundbesitzes und der oberen Schichten der staatlichen Bürokratie – zu sichern [7].

Das innenpolitische System selbst war festgefügt und konnte sich bis zur Überhandnahme der politischen Auswirkungen der Weltwirtschaftskrise, also bis Sommer 1931, halten. Es war ein in jeder Richtung hermetisch abgeschlossenes System: Es sperrte sowohl den Bestrebungen der Linken als auch der Anfang der zwanziger Jahre zurückgedrängten, aber sich bis zum

[7] László MÁRKUS, A bethleni kormányzati rendszer bukása [Der Sturz des Regierungssystems Bethlen], in: Századok 98 (1964) 386–456; DERS., A Horthy-rendszer uralkodó elitjének jellegéröl [Über den Charakter der herrschenden Elite des Horthy-Regimes], in: Történelmi Szemle 8 (1965) 449–466.

Ende des Jahrzehnts wieder intensivierenden extremen Rechten den Weg. Eine neue Situation zeitigte die Weltwirtschaftskrise von 1929 bis 1933.

Kehren wir nun wieder zu *Österreich* zurück! Sehen wir uns an, wie das innenpolitische System der Ersten Republik im Laufe der zwanziger Jahre funktionierte.

Die sozialdemokratisch-christlichsoziale Koalition löste sich im Sommer 1920 auf, die Sozialdemokraten gingen in die Opposition, und das Jahrzehnt verging im Zeichen des Übergewichts der christlichsozialen Politik. Die sozialdemokratische Partei war aber durchgehend ein stabiler politischer Machtfaktor des Systems, wie auch aus der folgenden Tabelle ersichtlich wird.

Ergebnisse der Nationalratswahlen von 1920 bis 1930 [8]:

Wahlen	Christlich-soziale	Sozial-demokraten	Groß-deutsche	Landbund (1920: Deutsche Bauernpartei)	Heimat-block
Okt. 1920	79	62	18	(6)	–
Okt. 1923	82	68	10	5	–
Apr. 1927	73	71 (42%)	12	4	–
Nov. 1930	66 (38%)	72 (43%)	10	9	8

In Österreich herrschte – wie aus der Tabelle ersichtlich wird – im wesentlichen ein Zweiparteiensystem, in dem beide Parteien je eine Klasse repräsentieren. Die Sozialdemokratie war unbestritten die Partei der Arbeiter, die Christlichsoziale die des Bürgertums und der Bauern.

Die Großdeutsche Partei, die in manchem den Christlichsozialen nahestand, unterstützte als sogenannte „Beamtenpartei", in der bedeutende Teile der staatlichen Bürokratie der alten Garnitur tätig waren, das Bürgertum. Die sich am Ende der zwanziger Jahre entfaltende Heimwehr-Bewegung stützte diese Partei, wodurch ihr Übergewicht im politischen Leben gesichert wurde. Die Basis des Liberalismus war schmal geworden. Der Landbund repräsentierte einen Teil des Bauerntums, ohne jedoch einen größeren Einfluß auszuüben.

Die regierende Christlichsoziale Partei verfügte allein nie über eine absolute Mehrheit, für sie wurde die Teilnahme an der Regierung im ganzen Jahrzehnt durch die Koalition mit einer oder mehreren bürgerlichen Parteien gesichert. Sie entwickelte sich Kopf an Kopf mit der Sozialdemokrati-

[8] Zöllner, Geschichte Österreichs 505f., 509.

schen Partei, 1930 konnten die Sozialdemokraten um 6 Abgeordnete mehr ins Parlament delegieren. Auf die Relativität der Machtverhältnisse in der gesetzgebenden Körperschaft weist die Tatsache hin, daß in den zwanziger Jahren (von der Auflösung der sozialdemokratisch-christlichsozialen Koalition bis zum Amtsantritt von Dollfuß) fünfzehnmal eine völlige oder teilweise Regierungskrise eintrat, es aber nur dreimal zur Gründung einer neuen Regierung nach Wahlen kam; der Posten des Kanzlers wurde zwölfmal neu besetzt, ein einziges Mal wurde nach den Wahlen der frühere Kanzler erneut mit den Regierungsgeschäften beauftragt; mehrmals wurden Minister abgelöst; in einem Falle einer Regierungskrise ist aber der Kanzler geblieben und nur die Regierung wurde ausgetauscht. Hinter diesen Tatsachen dürfen wir natürlich auch die allgemeinen Schwierigkeiten des Jahrzehnts nicht vergessen, die nach dem Ersten Weltkrieg die Länder Europas – vor allem die unterlegenen – belasteten, vor allem müssen wir jedoch auf die speziellen Schwierigkeiten des österreichischen innenpolitischen Systems, die inneren Schwächen der jungen bürgerlich-demokratischen Republik aufmerksam machen. Es steht ja außer Zweifel, daß sich in der Ersten Republik keine *stabile* demokratische Regierungsform entwickeln konnte, und vor allem kein stabiles, *sich auf die Republik Österreich* beziehendes Nationalbewußtsein entfalten konnte. Die jüngsten Ergebnisse der sowohl hinsichtlich des Gegenstandes als auch der Methode beispielhaften, modernen sozialgeschichtlichen Untersuchung der österreichischen Historiographie [9] bringen uns dem Verständnis näher, warum der Untergang der Republik – auf eine durch die inneren Zustände determinierten Weise – zwangsläufig war.

Die *Arbeiterschaft* – mit ihrer führenden politischen Organisation, der Sozialdemokratischen Partei, an der Spitze – konnte im Kampf um die politische Ordnung der neuen Republik, um die Entfaltung eines an die neue Staatlichkeit anknüpfenden österreichischen Nationalbewußtseins zu keiner national und allgemein wirkenden integrierenden Kraft werden, denn sowohl die städtischen klein-, mittel- und großbürgerlichen Kreise als auch die dörfliche „Bourgeoisie", die Mittelbauern und Dorfreichen, verurteilten ihre sozialpolitischen Bestrebungen und waren darüber besorgt. Die Partei mußte allzu schnell auf ihre Regierungsposition verzichten und wurde zur Gegnerin des durch sie zustandegebrachten politischen Regierungssystems der Republik; in vieler Hinsicht distanzierte sie sich auch von ihr, ihre öffentlichkeits- und bewußtseinsbildende Wirkung beschränkte sich im wesentlichen nur auf Wien und einige größere Städte. Schließlich konnte

[9] Ernst BRUCKMÜLLER, Sozialstruktur und Sozialpolitik, in: Erika Weinzierl–Kurt Skalnik (Hgg.), Österreich 1918–1938. Geschichte der Ersten Republik 1 (Graz–Wien–Köln 1983) 381–436.

den Sozialdemokraten in der Erfüllung ihrer faktisch neuen historischen Aufgabe auch der Umstand nicht helfen, daß letzten Endes auch sie sich den künftigen Wohlstand in einem großdeutschen nationalen Rahmen, durch den „Anschluß" Österreichs an Deutschland vorstellten. Sie sahen eine Voraussetzung der sozialistischen Gesellschaftsentwicklung letzten Endes in der großen, einsprachigen bürgerlich-demokratischen Republik garantiert.

Die Kommunistische Partei Österreichs war – abgesehen von der Tatsache, daß sie am innenpolitischen Machtsystem keinen Anteil hatte – ebenfalls nicht imstande, ein nationales Programm für die Republik zu entfalten, das größere Massen mobilisiert und zur Entfaltung dieser integrativen Funktion der Arbeiterschaft beigetragen hätte [10].

Das *Bürgertum* – und das gehört auch zur Ironie der Geschichte – hatte ebenfalls Vorbehalte gegenüber dem neuen politischen Regierungssystem, obwohl die Sozialdemokratische Partei darin im Laufe der politischen Kämpfe des Jahrzehnts letzten Endes auch die bürgerlichen Interessen zur Geltung brachte, die aber andererseits von ihr – besonders am Anfang des Jahrzehnts – natürlich in wichtigen Belangen beeinträchtigt wurden. Der Groß- und Mittelbürger repräsentierte in der neuen Situation nicht die neue Staatlichkeit, denn nicht er rief sie ins Leben, und er sah seine unmittelbaren Interessen eher gefährdet als gefördert. Er spürte einen Aderlaß, die zwanziger Jahre verliefen für ihn im Zeichen der Furcht vor weiteren Enteignungen, und er begann den neuen österreichischen Staat höchstens in der ersten Hälfte der dreißiger Jahre als seinen eigenen zu betrachten, als er (1932–1934) von seinen wirtschaftlichen und Machtaspirationen etwas verwirklicht sah. Die Kleinbürger wurden durch die Krise zugrundegerichtet, die Arbeiter- und Sozialpolitik des Staates geschwächt [11]; ihre antidemokra-

[10] Die Zahl ihrer Mitglieder überstieg im Laufe des Jahrzehnts nicht 4.000, in der Arbeiterbewegung spielte sie eine marginale Rolle. Bei den Nationalratswahlen verfügte sie nicht einmal über 1% der abgegebenen Stimmen und erreichte nie ein Mandat. Ihr Einfluß nahm auch während der Krise nicht zu; so konnte der Austromarxismus mit gutem Gewissen von sich sagen, daß die Einheit der Arbeiterbewegung von der Sozialdemokratie verwirklicht werde und daß man daher keine Einheitsfront mit der Kommunistischen Partei brauche. Ihre Tätigkeit wurde am 26. Mai 1933 verboten, ihre illegale Tätigkeit blühte nach dem Arbeiteraufstand im Februar 1934 kurz auf. – Peter KULEMANN, Am Beispiel des Austromarxismus. Sozialdemokratische Arbeiterbewegung in Österreich von Hainfeld bis zur Dollfuß-Diktatur (Hamburg 1979) 226; Winfried GARSCHA–Hans HAUTMANN, Februar 1934 in Österreich (Berlin 1984) 67.

[11] Die moderne sozialpolitische Gesetzgebung, die die Ausbeutungsmöglichkeiten der Bourgeoisie beschränkte, begann in Österreich mit der Ersten Republik. Zwischen 1918 und 1932 wurden insgesamt 54 sozialpolitische Gesetze erlassen, von diesen wurden vom Herbst 1918 bis Herbst 1920, also zur Zeit der sozialdemokratisch-christlichsozialen Koalition, 26 unter Dach und Fach gebracht! Vgl. dazu Bruckmüller, Sozialstruktur. Weinzierl–Skalnik (Hgg.), Österreich 1918–1938, Bd. 1, 422–425.

tische und antisozialistische Gesinnung und ihre Republikfeindlichkeit lagen also auf der Hand; dazu kam noch als neuer Zug ihr zunehmender Antisemitismus, der teilweise ererbt war, teilweise mit der wirtschaftlich-gesellschaftlichen Entwicklung nach dem Zusammenbruch der Monarchie erklärt werden kann.

Die *staatliche Bürokratie und die anderen Beamtenschichten*, ein Teil des Offiziers- und Polizeioffizierskorps, die noch immer als „maßgebliche" Kreise zählten, verhielten sich der Republik gegenüber – gelinde gesagt – ziemlich seltsam. Erstens handelte es sich um eine überwiegend kaiser- und hoftreue Garnitur, die von der Monarchie gelebt hatte und – zum überwiegenden Teil – in der Republik an ihren Posten belassen wurden. Zweitens wurden sie – während in ihren Traditionen vor dem Weltkrieg vor allem existenzieller Wohlstand und Sicherheit dominiert hatten – im Laufe der zwanziger Jahre durch zwei große Krisen in ihren Grundfesten erschüttert: unmittelbar nach dem Krieg durch die Inflation, danach durch die Sanierungskrise. Dazu kam noch die Weltwirtschaftskrise von 1929–1933. Das traditionell vorhandene Mißtrauen gegenüber der Republik, das im Laufe des Jahrzehnts nur zugenommen hatte, führte bis zum Anfang der dreißiger Jahre in diesen sozialen Schichten zu radikaleren Tendenzen, zur Entfaltung von ständischen, korporativen, autoritären Ideen, zu einer schärfer rechtsgerichteten Politik, teilweise in Richtung auf den Nationalsozialismus zu.

Die *Bauernschaft* war auch in Österreich von Anfang an die konservativste Gesellschaftsschichte. Sie konnte zu keiner integrierenden Kraft werden, ihre Lebensauffassung, Mentalität und das Beharren auf den Traditionen erschwerten ihre Integration. Die großbäuerliche, sich den merkantilen Interessen besser anpassende getreidebauende nieder- und oberösterreichische Bauernführung („Körndlbauern") unterschied sich in ihrer Agrarpolitik zwar deutlich von den klein- bzw. bergbäuerlichen, meistens auf Viehzucht und Milchwirtschaft eingestellten Schichten („Hörndlbauern")[12], doch hatten beide Gruppen einen politischen Zug gemeinsam: die konsequente Ablehnung der Sozialdemokratie durch mehrere ihrer Organisationen. Und wenn auch ein Teil der Bauern sich der Ersten Republik gegenüber loyal verhielt, änderte sich diese Haltung doch mit dem Ausbruch der Agrarkrise in den späten zwanziger Jahren. Gleichzeitig erzeugten die maßgeblichen bäuerlichen Standesvertretungen einen neuen Typ von interessenvertretender genossenschaftlicher *Agrarbürokratie*.

Ein von der gesellschaftlichen Schichtung beinahe unabhängiges, genauer gesagt, ein alle sozialen Schichten weitgehend berührendes Problem

[12] Adam WANDRUSZKA, Das „nationale Lager", in: Erika Weinzierl–Kurt Skalnik (Hgg.), Österreich 1918–1938. Geschichte der Ersten Republik 1 (Graz–Wien–Köln 1983) 277–315.

der österreichischen Gesellschaft war das *Jugendproblem*. Ausgedehnte Jugendarbeitslosigkeit, Aussichtlosigkeit, Enttäuschung durch die alten und gegenwärtigen Formen machten die jüngste Generation für den neuen „Zeitgeist", für die Ideen des extrem rechten Radikalismus aufgeschlossen.

Obwohl die junge Republik Anfang der zwanziger Jahre alle Probleme der Zeit, d. h. die innenpolitischen Schwierigkeiten (die Gegensätze zwischen den Autonomiebestrebungen der Länder und den Zentralisierungsbestrebungen des Bundes), die territorialen Einbußen und wirtschaftlichen Belastungen im Gefolge des Friedensvertrages von Saint Germain, die anfängliche außenpolitische Isolation hatte lösen können, wurde infolge der oben skizzierten politischen und sozialgeschichtlichen Gründe im Österreich der zwanziger Jahre ein mit vielen inneren Widersprüchen belastetes politisches Regierungssystem errichtet. Gerade deswegen ist die erste ernsthafte, das ganze System erschütternde und sich auch in den Folgejahren auswirkende politische Krise – im Unterschied zum Bethlen-Regime in Ungarn – relativ früh noch vor der Weltwirtschaftskrise, im Jahr 1927 ausgebrochen. Bei einem Zusammenstoß des sozialdemokratischen „Republikanischen Schutzbundes" mit Mitgliedern der rechtsgerichteten „Frontkämpfervereinigung" im burgenländischen Schattendorf am 30. Jänner 1927 fielen von seiten der Frontkämpfer Schüsse, die einen achtjährigen Jungen und einen Hilfsarbeiter töteten. Die Entrüstung über diesen Vorfall war groß. Am 15. Juli 1927 folgten dem Freispruch des Geschworenengerichtes des Landesgerichtes Wien II in der Affäre von Schattendorf ein Generalstreik, eine großangelegte Demonstration in Wien, eine Brandlegung im Justizpalast und die Forderung nach dem Rücktritt der Regierung[12a]. Die Linke nützte diese politische Krise nicht aus – der Republikanische Schutzbund, die große bewaffnete Macht der Partei, wurde nicht eingesetzt, die Machtübernahme wurde nicht versucht. Um so mehr versuchte die Rechte, aus der Lage einen Vorteil zu ziehen. Sie begann, die Abrechnung mit der Linken, der Demokratie vorzubereiten. So wurden der 15. Juli 1927, der Tag der Brandlegung im Wiener Justizpalast und die etwa 90 Toten der folgenden Straßenkämpfe in Wien in der Geschichte der jungen österreichischen Republik – nach nicht ganz einem Jahrzehnt – in gewisser Hinsicht zu einem Wendepunkt und zur Ouvertüre des zweiten, krisenbeladenen Jahrzehnts der Geschichte der Ersten Republik. Im Verlauf dieses Jahrzehnts gab es jedoch noch eine entscheidende Periodengrenze: das Jahr 1931, nach dem die reaktionären, rechtsgerichteten Tendenzen der inneren Entwicklung auch durch Einwirkungen von außen in Formen immer gröberer Gewalt verstärkt wurden[13].

[12a] Erich ZÖLLNER, Geschichte Österreichs 506f.; DIE EREIGNISSE DES 15. JULI 1927. Protokolle des Symposiums in Wien am 15. Juni 1977 (Wien 1979) 74–77.

[13] Walter GOLDINGER, Geschichte der Republik Österreich (Wien 1962) 124.

Die Modifizierung der Verfassung Ende 1929 stellte bereits die erste konkrete Station des Weges zur Auflösung der bürgerlichen Republik dar: Die Macht des Präsidenten wurde wesentlich erweitert, das vorher auf strenger parlamentarischer Herrschaft beruhende Regierungssystem wurde mit Elementen einer Präsidialrepublik durchwoben; es begann der Ausbau des Systems der auf der Macht des Präsidenten (Staatsoberhaupts) beruhenden Republik, weiterreichende Forderungen in Bezug auf die Verfassungsreform und eine Beeinträchtigung der demokratischen Verfassung wurden diesmal aber hintangehalten. Die dahinterstehenden Bestrebungen wurden klar formuliert: An die Stelle der Herrschaft des Parlaments und der politischen Parteien sollten die Staatsautorität und die korporativen Berufsstände treten. Der Bundestag sollte durch eine korporative Vertretung ergänzt werden, wozu es allerdings nicht mehr kam [14].

Der Prozeß des Ausbaus des ständisch-autoritären Staates wurde in Österreich durch die Weltwirtschaftskrise vorübergehend aufgehalten. Die Regierung wollte aber in der zweiten Jahreshälfte 1929, im Gegensatz zu den früheren Vorstellungen der Seipel-Regierung, den Forderungen der Heimwehrführung und -bewegung bei weitem nicht Genüge leisten. Johannes Schober, der starke Kanzler, der ehemalige Polizeichef Wiens, wollte – nachdem er nicht zuletzt aufgrund der Auswirkung des Bankrotts der Bodencreditanstalt im Oktober 1929 eingesehen hatte, daß die innenpolitischen Störungen inmitten der wachsenden Schwierigkeiten des Wirtschaftslebens unberechenbare Folgen haben könnten – nicht die durch die Heimwehr geplante Methode des „Marsches auf Wien" anwenden, sondern ohne Putschversuche und bewaffnete Zusammenstöße, auf „parlamentarischem Wege" durch Reformen der Verfassung den Einfluß der Linken brechen [15].

Es ist hier weder Zeit noch Raum, die Geschichte der österreichischen Innenpolitik in den Jahren 1930/31 ausführlich zu analysieren, deshalb können wir nur skizzenhaft zusammenfassen. Den einander abwechselnden Regierungen gelang es mehr oder weniger gut, den Forderungen der Heimwehr auszuweichen, aber die immer schwierigere Wirtschaftssituation und die Tendenz des wirtschafts- und außenpolitischen Lavierens ist eindeutig: Die österreichische Innenpolitik verschiebt sich stufenweise nach rechts, die Sozialdemokratische Partei kann – trotz der sehr erfolgreichen Wahlen im November 1930 – ihre Stellungen immer schwerer halten.

Ein ausschlaggebendes Moment scheint der Zusammenbruch der Wiener Creditanstalt Anfang Mai 1931 gewesen zu sein, der unserer Meinung

[14] Hellbling, Österreichische Verfassungsgeschichte 456f.

[15] Lajos Kerekes, Az elsö osztrák köztársaság alkonya. Mussolini, Gömbös és az osztrák Heimwehr [Der Untergang der ersten österreichischen Republik. Mussolini, Gömbös und die österreichische Heimwehr] (Budapest 1973) 50–83.

nach im Krisenprozeß der österreichischen Demokratie eine echte Zäsur
darstellt: Er schließt die zwanziger Jahre ab und bildet den Ausgangspunkt
der letzten Phase der Vertiefung der politischen Krise in der Geschichte der
Republik. Halten wir hier jedoch kurz inne, um einen Vergleich mit den
ungarischen Verhältnissen zu ziehen.

1931 war ja auch Ungarn am Tiefpunkt der Auswirkungen der Wirt-
schaftskrise anglangt. Am 13. Juli trat der finanzielle Bankrott ein, der auch
zum Fall der seit mehr als einem Jahrzehnt herrschenden Bethlen-Regie-
rung führte (am 18. August 1931). Dieser bestand nicht einfach – wie auch
von der ungarischen Historiographie festgestellt wurde – im üblichen Aus-
tausch eines Ministerpräsidenten und seines Kabinetts durch eine neue
Garnitur. Mit dem Abschied von István Bethlen erreichte vielmehr die
Krise eines ganzen Regierungssystems ihren Höhepunkt und eine ganze
Periode des konterrevolutionären Regimes wurde damit abgeschlossen [16].

Der Beginn der neuen Periode ließ zwar noch ein langes, krisenhaftes
Jahr auf sich warten, aber die neuen Kräfte bzw. die erneuten Bestrebungen
der vor einem Jahrzehnt zurückgedrängten Kräfte bestimmten bereits die
Entwicklung des ungarischen politischen Lebens. Die bisher die Funktion
des Züngleins an der Waage erfüllende Gruppe der herrschenden Elite, der
rassenschützlerische Flügel der staatlichen Bürokratie, der sich immer deut-
licher mit den agrarischen Schichten und deren politischen Exponenten
verbündete, sah sich einen Schritt näher an der Macht und bereitete sich,
von totalitären Ideen und Zielen geleitet, auf einen weiteren „Sprung", die
Eroberung der Regierungsmacht vor. Die Regierung des neuen Ministerprä-
sidenten Graf Gyula Károlyi konnte, obwohl sie die Festigung des konserva-
tiven konterrevolutionären Regierungssystems als ihre Hauptaufgabe be-
trachtete, diesem Ziel inmitten der tiefen wirtschaftlichen, gesellschaft-
lichen und politischen Krise nicht genügen. Ihre Zusammensetzung garan-
tierte von Anfang an, daß im Falle einer neuen Regierungskrise die Rechte
als Sieger aus den Kämpfen hervorgehen würde. Zum Garant der wirtschaft-
lichen und wirtschaftspolitischen Maßnahmen wurde – mit der Ausschal-
tung der diesbezüglichen Tätigkeit des Parlaments – der sogenannte „Drei-
unddreißiger (wirtschaftspolitische) Ausschuß", der bereits die Gefahr der
Auflösung des noch verbliebenen Restes des Parlamentarismus heraufbe-
schwor. Die politischen Frontlinien wurden von Grund auf verändert; vom
Frühjahr 1932 an trat infolge der Verschärfung der Gegensätze innerhalb
der Regierungspartei eine weitere Krise ein. Eine einzige politische Gruppie-
rung zeigte Einheit und eine gewisse Konsequenz: die Szegediner, die Expo-
nenten der agrarisch-rassenschützlerischen Interessen, die sich um die

[16] László MÁRKUS, A Károlyi Gyula kormány bel-és külpolitikája [Die Innen- und
Außenpolitik der Regierung Gyula Károlyi] (Budapest 1968) 102.

„starke Hand", Verteidigungsminister Gyula Gömbös, zusammengeschlossen und auf die Machtübernahme vorbereitet hatten. Sie wurden durch einen Teil des Kapitals, die staatliche Bürokratie, einen beträchtlichen Teil des Groß- und Mittelgrundbesitzes sowie das Offizierskorps unterstützt. Reichsverweser Miklós Horthy hingegen hatte schon im Frühling 1932 Gyula Gömbös beauftragt, sich auf die Übernahme des Postens des Regierungschefs vorzubereiten[17].

Am 1. Oktober 1932 wurde die Gömbös-Regierung gebildet und damit begann zweifellos eine neue Periode in der Geschichte der ungarischen Innenpolitik. Das frühere Programm der Rechten wurde zum Regierungsprogramm, die Gömbös-Regierung begann die Umorganisierung der konservativen ungarischen Innenpolitik nach faschistoid-faschistischem Muster. Diese Periode wird durch den Versuch der Ausdehnung des Kompetenzbereiches des Reichsverwesers, des Ausbaus der totalen Massenpartei faschistischen Charakters, durch die Pläne des Verbots der sozialdemokratischen Arbeiterbewegung und der Gewerkschaften, durch die weitgehend diktierte Tätigkeit des Parlaments, durch die Ausarbeitung der Pläne betreffend das Interessenvertretungssystem gekennzeichnet, mit einem Satz: Es handelt sich um den ersten großen Versuch zum Ausbau des autoritären, korporativen, diktatorischen Systems in Ungarn. Es war gleichzeitig jene Periode, in der auch die ungarische Außenpolitik die italienisch-deutsch-österreichische Zusammenarbeit in den Vordergrund stellte, in der Ungarn – wenn auch der Versuch Gömbös' um die Jahreswende 1935/36 scheiterte – den Weg betrat, der, in erster Linie bedingt durch die außenpolitischen Verhältnisse und die weitere Stärkung der innerungarischen rechtsextremen Kräfte, zum Zweiten Weltkrieg an der Seite des faschistischen Deutschlands führte.

Auch in *Österreich* scheint die innenpolitische Wirkung der Weltwirtschaftskrise entscheidend gewesen zu sein: Vom Sommer 1931 bis Anfang Mai 1932 vermochte auch die Buresch-Regierung nicht, die wirtschaftlichen Schwierigkeiten zu überwinden und im innenpolitischen Leben eine Klärung zu erreichen. Im Gegenteil: Die ständige weitere Verschärfung der innenpolitischen Kämpfe führte zu einem immer drohender werdenden Auftreten der Rechten. Die Ergebnisse der Landtagswahlen im Frühjahr 1932 zeugten bereits von einem stürmischen Vorstoß der nationalsozialistischen Gefahr. Die Verstärkung der NSDAP bedeutete, daß in dem auf dem Gleichgewicht der bürgerlichen Parteien und der Sozialdemokraten in den zwanziger Jahren beruhenden Regierungssystem, neben der „über" den bürgerlichen Parteien stehenden rechtsgerichteten bewaffneten Heimwehr-Bewegung, die jedoch bisher immer ein Verhandlungspartner der Machtfak-

[17] Sándor KÓNYA, Gömbös kisérlete totális fasiszta diktatura megteremtésére [Gömbös' Versuch der Schaffung einer totalen faschistischen Diktatur] (Budapest 1968) 33.

toren des bürgerlichen Parlaments gewesen war, nun eine dritte, offen radikale faschistische Kraft erschien, die unverhüllt ein österreichischer Ableger der deutschen NSDAP war und die Einbürgerung des nationalsozialistischen Systems und den Anschluß Österreichs an Deutschland forderte.

Die Buresch-Regierung konnte die außenpolitischen, wirtschaftlichen und politischen Schwierigkeiten nicht bewältigen und wurde am 30. Mai 1932 durch die Regierung von Dr. Engelbert Dollfuß abgelöst. Mit der Kanzlerschaft von Dollfuß beginnt in der Geschichte der österreichischen Innenpolitik ebenso eine neue Ära, wie in der ungarischen mit Gömbös. Die mit ihm beginnende und die auf ihn folgende Periode sind mindestens ebenso komplex und in der historischen Literatur umstritten wie die Frage des Charakters des Horthy-Regimes in Ungarn[18].

[18] Hat Dollfuß die Fundamente zu einem faschistischen System gelegt oder kann das ganze System bloß als eine konservativ-bürgerliche Diktatur betrachtet werden? Eine ganze Reihe von Historikern hat in dieser Diskussion das Wort ergriffen, und zwischen den erwähnten zwei Polen begegnen wir den folgenden Lösungen: Bündnis zwischen autoritärem Katholizismus und faschistischer Heimwehr; Mischung aus österreichisch-konservativen, national-halbfaschistischen, ständisch-sozialen und nationalsozialistisch-revolutionären, antiösterreichisch-großdeutschen und gleichschaltungswilligen Kräften; Mischform aus konservativer und faschistischer Diktatur; halbfaschistische Diktatur, Halbfaschismus; auch einfach: autoritärer Staat ohne faschistischen und totalitären Charakter. Manche gebrauchen sogar das Attribut austrofaschistisch nur im Zusammenhang mit der Heimwehr-Bewegung. (Auch die ungarische Geschichtsschreibung hat die Sorgen der österreichischen Historiographie vermehrt, als sie das österreichische politische System als Konkurrenzfaschismus bzw. manchmal als Kleriko-Faschismus bezeichnete.) Einen kurzen Überblick über die Diskussion und das Dollfuß–Schuschnigg-System gibt Gerhard JAGSCHITZ, Der österreichische Ständestaat, in: Erika Weinzierl–Kurt Skalnik (Hgg.), Österreich 1918–1938. Geschichte der Ersten Republik 1 (Graz–Wien–Köln 1983) 497–515; eine Zusammenfassung der österreichischen Faschismus-Diskussion bei Willibald I. HOLZER, Erscheinungsformen des Faschismus in Österreich 1918–1938. Zu einigen Aspekten ihrer Forschungsgeschichte, Genese und Deutungsproblematik, in: Austriaca. Cahiers Universitaires d'Information sur l'Autriche, ed. Université de Haute-Normandie, Centre d'Etudes et de Recherches Autrichiennes (numéro spécial, Juillet 1978) 69–170; Klaus-Jörg Siegfried hält das Dollfuß-Regime für ein faschistisches Machtsystem, denn es kann – wie die Systeme in Italien und Deutschland – auf die krisenhafte Bedrohung der kapitalistischen Produktion und die Niederwerfung der sozialdemokratischen Arbeiterbewegung zur gleichen Zeit zurückgeführt werden, wodurch die sozialen Kosten der kapitalistischen Produktion gewaltig reduziert werden konnten (Klaus-Jörg SIEGFRIED, Klerikal-Faschismus. Zur Entstehung und sozialen Funktion des Dollfuß-Regimes in Österreich. Ein Beitrag zur Faschismusdiskussion. Sozialwissenschaftliche Studien 2, Frankfurt/M. 1979, 77ff.); Manfred Clemens hingegen führt Österreich als Beispiel dafür an, daß die innerhalb einer Gesellschaft vorhandenen faschistischen Strukturen noch nicht unbedingt den Ausbau des faschistischen Systems zur Folge haben müssen (Manfred CLEMENS, Gesellschaftliche Ursprünge des Faschismus, Frankfurt/M. 1972, 208f.). – Grete Klingenstein, Francis L. Carsten und R. John Rath betrachten die Gesamtheit der Elemente des österreichischen „Ständestaates" als noch nicht ausreichend, um von Faschismus spre-

Wir können es nicht als unsere Aufgabe betrachten, – ohne gründliche Analyse – einen Beitrag zur Lösung der Problematik dieser Periode zu leisten. Nur vom Gesichtspunkt unserer Untersuchung aus (Analogien und Divergenzen der Entwicklung in Österreich und in Ungarn) möchten wir folgendes hervorheben: In der Dollfuß-Periode kulminieren und konzentrieren sich die politischen Kräfte jener Kreise des österreichischen Bürgertums, die nach Revision und Restauration, nach einer weitgehenden Rückgängigmachung der Errungenschaften des November 1918 strebten. Die wichtigsten Tendenzen dieser Politik: der Antimarxismus und Antibolschewismus, die prinzipielle und praktische Destruktion der parlamentarischen Demokratie, der Antiliberalismus und der politische Katholizismus münden in die sogenannte Maiverfassung von 1934, die den prinzipiellen Rahmen des autoritär-korporativen Staates bildete. Die Rechtsorientierung verstärkte sich besonders in der zweiten Hälfte des Jahrzehnts unter dem Druck faschistischer und halbfaschistischer, teilweise bewaffneter Organisationen und gewisser Geheimorganisationen.

Das Jahrzehnt verging also, nach der Regierungskrise von 1926 einen besonderen Aufschwung nehmend, im Zeichen der zunehmenden „modernen" Konterrevolution der Bourgeoisie in Österreich, ohne daß sie ihre

chen zu können. (Grete KLINGENSTEIN, Bemerkungen zum Problem des Faschismus in Österreich, in: Österreich in Geschichte und Literatur 14 (1970) 1–13; Francis L. CARSTEN, Faschismus in Österreich. Von Schönerer zu Hitler, München 1977, 220; R. John RATH, The First Austrian Republic – Totalitarian, Fascist, Authoritarian, or what? in: Beiträge zur Zeitgeschichte. Festschrift für Ludwig Jedlicka zum 60. Geburtstag, hg. v. Rudolf Neck–Adam Wandruszka, St. Pölten 1976, 169f.). Vgl. ferner Ernst NOLTE, Die Krise des liberalen Systems und die faschistischen Bewegungen (München 1968) 306; Karl Dietrich BRACHER, Kritische Bemerkungen zum Begriff des Faschismus, in: Heinrich Fichtenau–Erich Zöllner (Hgg.), Beiträge zur neueren Geschichte Österreichs (Veröffentlichungen des Instituts für österreichische Geschichtsforschung 20, Wien–Köln–Graz 1974) 509; Reinhard KÜHNL, Formen bürgerlicher Herrschaft. Liberalismus–Faschismus (Hamburg 1971) 157f.; Gerhard BOTZ, Faschismus und Lohnabhängige in der Ersten Republik. Zur sozialen Basis und propagandistischen Orientierung von Heimwehr und Nationalsozialismus in Österreich, in: Österreich in Geschichte und Literatur 21 (1977) 105; Ernst Hanisch kehrt zur Behauptung Otto Bauers zurück und charakterisiert das System als Halbfaschismus: Ernst HANISCH, Wer waren die Faschisten? Anmerkungen zu einer wichtigen Neuerscheinung, in: Zeitgeschichte 9 (1982) 184f.; vgl. auch Everhard HOLTMANN, Zwischen Unterdrückung und Befriedung. Sozialistische Arbeiterbewegung und autoritäres Regime in Österreich 1933–1938 (Studien und Quellen zur österreichischen Zeitgeschichte 1, Wien 1978); Karl STUHLPFARRER, Austrofaschismus, in: Lexikon zur Geschichte und Politik im 20. Jahrhundert 1 (München 1974) 59f.; Ludwig JEDLICKA, Die österreichische Heimwehr. Ein Beitrag zur Geschichte des Faschismus in Mitteleuropa, in: Internationaler Faschismus 1920–1945 (München 1966) 177ff.; Kerekes, Ausztria története 83–113; DERS., Abenddämmerung einer Demokratie. Mussolini, Gömbös und die Heimwehr (Wien 1966) 132; DERS., Az osztrák kleriko-fasizmus problémájához [Zum Problem des österreichischen Kleriko-Faschismus], in: Történelmi Szemle 5 (1962) 545–550.

Bestrebungen – wie 1919 in Ungarn – auch selbst Konterrevolution genannt hätte.

Diese Reaktion konterrevolutionären Charakters hatte genauso wie in Ungarn, neben ihren grundlegenden Klasseninhalt, nämlich der möglichst ungestörten Sicherung der kapitalistischen Reproduktion, auch einen „neuen" Zug im Vergleich zu den Verhältnissen vor der Revolution. Namentlich, daß im Vergleich zu den früheren Formen der Ausübung der wirtschaftlichen, politischen und Regierungsmacht vor dem Ersten Weltkrieg auch neue gesellschaftliche Schichten und Kräfte auf die Rückeroberung der Machtpositionen und teilweise auf ihre Neuverteilung Anspruch erhoben. Die die demokratischen und linksgerichteten Kräfte repräsentierenden Industriezentren, vor allem Wien, bildeten nur „rote Inseln" in dem umgebenden „Agrarmeer", dessen neue gesellschaftlichen Organe bereit waren, die Macht zu übernehmen bzw. sich an einer Neuaufteilung der Machtverhältnisse zu beteiligen: Es handelte sich um die mittlere und führende Beamtenschicht der rechtsorientierten agrarischen staatlichen und genossenschaftlichen Bürokratie der landwirtschaftlichen Organisationen, Geldinstitute, Interessenvertretungsorganisationen, gesellschaftlichen Vereine und politischen Organisationen (Parteien). Eigentlich war ihre Zeit mit den Jahren der Weltwirtschaftskrise und vor allem mit der Agrarkrise und deren politischen Konsequenzen gekommen. (Deshalb können vom sozialgeschichtlichen Gesichtspunkt aus die Jahre der Krise auch in der Geschichte der Republik als eine echte Periodengrenze betrachtet werden.) Auch Österreich – was hätte es anderes tun können – antwortete mit Autarkiebestrebungen, mit staatlichen agrarschutzzöllnerischen Maßnahmen und mit Protektionismus auf die Herausforderungen der Krise. Die Programmrede des Agrartechnokraten Dollfuß im September 1933 auf der Wiener Trabrennbahn im Prater war von einem Antikapitalismus durchdrungen, der dem Geschmack dieser Schichten und der hinter ihnen stehenden Agrargesellschaft entsprach. Die Mehrheit seiner Agrarmaßnahmen begünstigte die reichen Getreideproduzenten des von ihm repräsentierten niederösterreichischen Bauernbundes. Und als der korporativ-autoritäre Staat im Juli 1935, gemäß der neuen Verfassung den land- und forstwirtschaftlichen Berufsstand ins Leben rief, erfolgte auf allgemein gesellschaftlicher Ebene eine Selbstaufwertung der Agrargesellschaft, in deren Rahmen diese Schichten darstellen konnten, welche wichtige, die Staatlichkeit tragende politische Faktoren sie waren. Ihre romantisch-mythische Ideologie, die „Blut- und Boden-Idee", die sich vom deutschen nationalsozialistischen Mythos nur insofern unterschied, daß sie auch mit katholisch-christlichem Inhalt durchwoben war, brachte dies bereits zum Ausdruck; ihre Selbstaufwertung wurde noch durch die Agrarpolitik der Regierung, die in Krisenjahren im Interesse der Bewältigung der Krise ausgeübt wurde und für die

Bauern von ihrem Gesichtspunkt aus im großen und ganzen erfolgreich schien, verstärkt [19].

Eine andere wichtige Basis der rechtsgerichteten korporativ-autoritären Bestrebungen bildeten auch in Österreich die Angestellten im öffentlichen Dienst, die staatliche Bürokratie. Ihre traditionell wichtige und tonangebende gesellschaftliche Rolle wird durch ihre Genesis, die bürokratisch-absolutistische Form der Entstehung der modernen österreichischen Staatlichkeit erklärt. Ihre neue, „übernommene" historische Rolle war vor allem die Konsequenz der gründlichen Veränderung ihrer existentiellen Lage: Zwischen 1922–1925 fielen etwa 100.000 Beamte dem Abbau zum Opfer, jeder dritte Beamte verlor seine Position. Zwischen 1925–1933 dauerte der Abbau in vermindertem Tempo an, weitere 40.000 mußten auf ihren Posten verzichten. Das bedeutete, daß im 15. Jahr der Republik die Zahl der Beamten auf beinahe die Hälfte gesunken war, und obwohl der Abbau 1934/35 mit Ausnahme von Polizei und Armee andauerte, stieg ihr Gesamtbestand, da die Zahl der Arbeitsplätze in den beiden letztgenannten Sektoren bedeutend erhöht wurde [20]. Diese Tatsache und die Einrichtung des Berufsstandes der Angestellten im öffentlichen Dienst im Herbst 1934 verstärkten noch die radikalisierende Rolle dieser Schichten in der Innenpolitik.

Bei der Hervorhebung jener Momente, die der Entwicklung in Ungarn ähneln, dürfen wir auch die Rolle jener inoffiziellen rechtsgerichteten, teilweise bewaffneten, teilweise „zivilen" Organisationen, gesellschaftlichen Vereinigungen und Geheimorganisationen nicht vergessen, die hinter den Kulissen oder sogar im Vordergrund der politischen Szene eine wesentliche Funktion hatten. Die Machtergreifung des ungarischen konterrevolutionären Systems, der Ausbau des konservativ diktatorischen Regierungssystems wäre ohne die Erschließung der Tätigkeit und der Funktion der Organisationen EKSZ (Etelközi Szövetség – Bund von „Etelköz"), MOVE (Magyar Országos Vederő Egyesület – Ungarischer Landeswehrverband), ÉME (Ébredő Magyarok Egyesülete – Verein der Erwachenden Ungarn) usw. kaum verständlich. Diese Faktoren spielten jedoch vor allem in den ersten Jahren des konterrevolutionären Regimes, Anfang der zwanziger Jahre eine entscheidende Rolle und erlangten nur damals eine wichtige historisch-politische Bedeutung, denn später wurden sie – gerade im Interesse einer minimalen Sicherung der europäischen Salonfähigkeit – durch die ungarische Regierungspolitik in den Hintergrund gedrängt, deren Weg sie aber

[19] Gustav OTRUBA, „Bauer" und „Arbeiter" in der Ersten Republik. Betrachtungen zum Wandel ihres Wirtschafts- und Sozialstatus, in: Gerhard Botz–Hans Hautmann–Helmut Konrad (Hgg.), Geschichte und Gesellschaft. Festschrift für Karl R. Stadler zum 60. Geburtstag (Wien 1974) 57–98.

[20] Bruckmüller, Sozialstruktur. Weinzierl–Skalnik, Österreich 1918–1938, Bd. 1, 406f.

teilweise mitbestimmten. Bei alldem unterbrachen sie natürlich nie ihre Tätigkeit als rechtsgerichtete Opposition und rechtsgerichtete Triebkraft der Regierung. Nachdem aber ihre führenden Persönlichkeiten auch an den Machtpositionen beteiligt waren, verloren diese Vereinigungen selbst im Laufe des Jahrzehnts an Bedeutung.

In Österreich nahm aber die Bedeutung derartiger Organisationen gerade in der zweiten Hälfte der zwanziger Jahre zu, ihre Funktion war die Stärkung und Vorbereitung des konterrevolutionären Prozesses, die kraftvolle Rechtsorientierung der holprigen bürgerlichen Politik. Die nach dem Krieg gegründeten verschiedenen Wehrverbände und Selbstschutzorganisationen (Orts-, Bauernräte) sonderten sich mit der Zeit auch in politischer Hinsicht ab und dienten verschiedenen politischen Parteien oder auch nur politischen Persönlichkeiten[21]. Die unzähligen paramilitärischen Organisationen zur Selbstverteidigung (Heimwehren, die Frontkämpfervereinigung, die Ostmärkischen Sturmscharen, die Christlichdeutschen Turner, der Vaterländische Schutzbund, die Deutsche Wehr, die Bauernwehr des Landbundes usw.) waren sich trotz der unterschiedlichen politischen Bindungen in einer Sache einig: Auf konservativer, militanter, antimarxistischer ideologischer Grundlage waren unter ihnen von den Monarchisten bis zu den radikal „Völkischen" und Nationalsozialisten alle Richtungen des politischen Spektrums vertreten, die dem Ergebnis des Zusammenbruchs von 1918, der Machtübernahme der Linken ablehnend gegenüberstanden und gegen die bewaffneten Selbstschutzorganisationen der Sozialdemokratie kämpfen wollten. Alle waren militärisch organisierte, disziplinierte Truppen, verfügten über große Waffenbestände und waren zur Entfachung eines Bürgerkrieges jederzeit bereit. Aus diesen Organisationen ist nach den Schattendorfer Ereignissen von 1927 die Heimwehr als bedeutendste Bewegung hervorgegangen[22].

Die bewaffneten Wehrorganisationen spielten im Laufe der zwanziger Jahre in der österreichischen Innenpolitik eine wesentlich größere Rolle als in der ungarischen. Es gab auch in Österreich geheime Organisationen, die aber bei weitem nicht so bedeutend waren wie die entsprechenden ungarischen Geheimbünde (EKSZ) zu Beginn der zwanziger Jahre. Im Hinblick auf die spätere Laufbahn von Engelbert Dollfuß erwähnen wir die geheime politische „Deutsche Gemeinschaft", die schon 1919 von katholischen deutschnationalen Studenten gegründet worden war. Zu ihren Mitgliedern gehörten neben Dollfuß der „großdeutsche" Franz Dinghofer, der spätere

[21] Wandruszka, Das „nationale Lager". Weinzierl–Skalnik, Österreich 1918–1938, Bd. 1, 296 f.

[22] Gerhard Jagschitz, Der Putsch. Die Nationalsozialisten 1934 in Österreich (Wien 1976) 13.

christlichsoziale Minister Dr. Emmerich Czermak, General Carl Freiherr von Bardolff, die Professoren Oswald Menghin und Othmar Spann, der Anwalt Arthur Seyss-Inquart und etwa hundert weitere prominente Politiker und Repräsentanten der katholischen, christlichsozialen und nationalen Kreise. Das politische Programm dieser Geheimgesellschaft, deren Ritual an das der Freimaurerlogen erinnerte, waren die Pflege der pangermanischen Idee, die Verteidigung gegen den Marxismus, Sozialismus und Bolschewismus sowie die *Vermittlung von wichtigen Staatsposten*[23].

Im Zuge der Behandlung der analogen Entwicklungstendenzen der österreichischen und ungarischen Innenpolitik Anfang der dreißiger Jahre haben wir oben ganz kurz und skizzenhaft versucht, die wichtigsten ideologisch-politischen Merkmale der „modernen" Konterrevolution der Bourgeoisie in den beiden Ländern zusammenzufassen bzw. deren Klasseninhalt und Basis darzustellen. Etwas ausführlicher wollten wir die wichtigsten tragenden sozialen Elemente sowie das politisch-organisatorische Instrumentarium der rechtsgerichteten Bestrebungen vorstellen. Im Folgenden sollen weitere analoge Momente schlagwortartig angedeutet werden.

In beiden Ländern fehlten einige der wichtigsten Merkmale des sogenannten klassischen Faschismus. In der ersten Hälfte der dreißiger Jahre entfaltete sich weder in Österreich noch in Ungarn eine landesweite faschistische Massenbewegung, die alle Schichten der Gesellschaft aktiviert hätte und, auf deren Aktionen und Kraft basierend, die extreme Rechte die Macht hätte übernehmen können. Wie bekannt, zerschlug in Ungarn die Regierung selbst die einzig bedeutendere, attraktiv und modern erscheinende, extrem radikale, mit ihrer sozialen Demagogie nur breite Schichten der armen Bevölkerung im Gebiet jenseits der Theiß mitreißende Sensenkreuzler-Bewegung Böszörménys, die eigentlich die Mittel und Methoden der Nationalsozialisten nachahmte. (Selbst die Identität der Namen ist auffallend: Nationalsozialistische Deutsche Arbeiterpartei und Nationalsozialistische Ungarische Arbeiterpartei, NSDAP und NSUAP.) In Österreich wurden die Nationalsozialisten ebenfalls in die Opposition zur Regierung gezwungen. Die Heimwehr wurde als wichtigster tragender Faktor des ständisch-korporativ-autoritären Staates nicht zu einem massenorganisatorischen Mittel der Regierungspolitik, obwohl sie eine militante bewaffnete Organisation war. Sie war ein selbständiger politischer Faktor, ein Koalitionspartner, der jedoch in der ersten Hälfte des Jahrzehnts seine Kraft immer mehr einbüßte. Trotz mehrerer „gefälliger" und „wirkungsvoller" Aktionen und Demonstrationen ist sie zu keiner Massenbewegung geworden. In ihrer Glanzperiode an der Wende vom zweiten zum dritten Jahrzehnt dehnte sich ihr Einfluß auf deutlich abgrenzbare Kreise der Klein- und Mittelbauern,

[23] Ebenda 16.

des Klein- und Mittelbürgertums und des Großkapitals aus, sie konnte aber
nicht – wie der italienische Faschismus und die deutsche nationalsozialisti-
sche Bewegung – in die Reihen der Arbeiter eindringen[24]. Auch der im April
1933 ins Leben gerufene Vaterländischen Front mit ihrer bewaffneten Orga-
nisation, der Frontmiliz, gelang dies nicht; der kurzweilige Versuch, auf
diese Weise die Exekutivmacht zu stärken, ging damit zu Ende, daß sie in
die Armee eingegliedert wurde. Auch in diesem Umstand kann ein gemein-
samer Zug entdeckt werden: In beiden Ländern wurde der Ausbau der
faschistischen oder faschistoiden Massenbewegung „von oben", durch die
Initiative auf Regierungsebene eingeleitet. Gömbös' „Generalstab" ver-
suchte zweimal, die Regierungspartei auf totalitär-faschistische Weise um-
zuorganisieren – in beiden Fällen aber ohne Erfolg[25].

Wesentliche Merkmale des totalitären faschistischen Systems sind die
Führerideologie und die Person des Führers. Es gab in beiden Ländern
Tendenzen zur Anerkennung, Behandlung und Respektierung des Ober-
hauptes der Exekutive als „Führer". In Ungarn stellte aber Miklós Horthy,
der Reichsverweser, Oberbefehlshaber und oberster Kriegsherr, dabei das
größte Hindernis dar; sein Vertrauen in Gömbös hatte im gleichen Maße
abgenommen, wie sich der Ministerpräsident – zumindest parteiintern –
Führer nennen ließ[26]. Dollfuß und Schuschnigg waren – obwohl verschie-
dene Persönlichkeiten mit teilweise unterschiedlichen politischen Zielen und
Methoden – doch insofern gleich, als sie dem bekannten Typ des klassischen
faschistischen Führers, des Diktators, nicht einmal entfernt ähnelten. Die-
ser klassische „Führer" kommt „von unten", kämpft um die Macht – und
gewinnt sie. Das kann weder vom ungarischen Ministerpräsidenten noch

[24] Jagschitz, Der österreichische Ständestaat. Weinzierl–Skalnik, Österreich
1918–1938, Bd. 1, 499.

[25] Ausführlicher dazu Miklós Stier, A kormánypárt fasiszta jellegü átszervezésének
csödjéhez (1935–1936) [Zum Scheitern der Umorganisierung der Regierungspartei zu einer
Partei faschistischen Charakters], in: Századok 105 (1971) 698–708.

[26] So berichtet der deutsche Gesandte in Budapest, Mackensen, am 14. Juni 1933.
(Politisches Archiv des Auswärtigen Amtes, Bonn, Politische Abteilung II. Ungarn, Pol. 5.
Innere Politik, Bd. 4, 9571/E 674 173–176.) Der österreichische Gesandte, Henneth, berich-
tete am 19. Dezember 1933 in ähnlicher Weise, nur mit dem Unterschied, daß sich Gömbös
als erster Führer der ganzen Nation bezeichnen lasse: „Wie ich hörte, soll die Differenz mit
dem Reichsverweser u. a. darauf zurückzuführen sein, daß sich der Ministerpräsident bei
seinen zahlreichen in der letzten Zeit gehaltenen Reden allzustark zum Führerprinzip be-
kannte und daß er sich von seinen engeren Anhängern als ersten Führer der Nation ausgeben
ließ. So wurden bei einer Monsterversammlung im Tattersaal, zu der übrigens die Beamten
und Angestellten der staatlichen Werke kommandiert wurden, Fahnen und andere Embleme
mit einem großen „V" zur Schau getragen, worin zum Ausdruck kommen sollte, daß Gömbös
der erste Führer (Vezér) sei. Nun beansprucht aber der Reichsverweser die erste Stelle."
Haus-, Hof- und Staatsarchiv Wien, Neues Politisches Archiv (1918–1938) Budapester
Berichte 994–996.

von den beiden österreichischen Bundeskanzlern behauptet werden. Ein weiterer gemeinsamer Zug ist, daß im gewissen Sinne (wenn auch aus jeweils anderen Gründen) sowohl Gömbös als auch Dollfuß und Schuschnigg keinen Kontakt zu den Massen hatten, ihre Mentalität die kleinbürgerlichen und Lumpenallüren nicht erlaubte, und daß ihr Verhalten in dem Maße aristokratisch oder doch vornehm war, daß sie nicht imstande waren, solche Mittel der Massenmanipulation und Massenszenarios anzuwenden wie Hitler und Mussolini. Als Ähnlichkeit der Entwicklung in Österreich und Ungarn ist auch die Tatsache anzusehen, daß die offizielle Politik in keinem der beiden Länder in der ersten Hälfte des Jahrzehnts den Antisemitismus und Antiklerikalismus auf die staatliche Ebene gehoben hat. In Ungarn versprach das Finanzkapital nur für den Fall Gyula Gömbös die Unterstützung, daß er das in den zwanziger Jahren offen verkündete antisemitische rassenschützlerische Programm revidiere. Und das hat der Ministerpräsident in seiner Antrittsrede im Parlament auch getan. (Die Judenfrage wird nach dem Numerus clausus zu Beginn der zwanziger Jahre erneut „erst" in der zweiten Hälfte der dreißiger Jahre durch die offizielle staatliche Politik der Darányi-Regierung auf das Niveau der Regierungspolitik „gehoben".) Das bedeutet natürlich bei weitem nicht, daß die gesamte politische Ideologie des konterrevolutionären Systems keine antisemitischen Elemente enthalten hätte, denn diese waren doch ein konstantes Element des christlich-nationalen Gedankens. All das paßte auch zu der christlichen Einstellung des überwiegenden Teiles der ungarischen Gesellschaft. Die traditionell große Rolle der christlichen Kirche im politischen Leben, die katholische Einstellung und der Einfluß einer der stärksten, über große historische Traditionen verfügenden Schicht der herrschenden Klassen, nämlich der meisten aristokratischen Magnatenfamilien auf den Staat schlossen die Möglichkeit der Ergreifung der Regierungs- und Verwaltungsmacht durch offen antiklerikale Kräfte beinahe aus. In Österreich versicherte der Verband der Industriellen im Herbst 1932 Dollfuß seine Unterstützung, worin auch zum Ausdruck kam, daß sich das Großkapital zwar von der extrem radikalen Rechten distanzierte, den autoritär-korporativen ständischen Staat und die Regierungspolitik aber stärkte. Auf die politische Ideologie bildende starke Wirkung des politischen Katholizismus in Österreich wollen wir später eingehen, an dieser Stelle erwähnen wir ihn nur im Zusammenhang damit, daß selbst die Wirkung des Katholizismus die Hebung eines extrem radikalen antisemitischen Programms auf das Niveau der offiziellen Politik verhinderte.

Unter den ähnlichen Entwicklungstendenzen in Österreich und Ungarn wollen wir schließlich in der Frage der Verwirklichung der Vorstellungen und Pläne von Dollfuß einen neuen Aspekt eröffnen. Dollfuß veröffentlichte seine Pläne in einem zweifellos schwungvoll vorgetragenen Programm und

ging mit großer Dynamik an ihre Verwirklichung. Nach der Ausschaltung
des Parlaments, die eher Folge gewisser unglücklicher Koinzidenzien als
eines geschickten taktischen Zuges oder eines diktatorischen Schrittes des
Bundeskanzlers gewesen war[27], kam es zum Verbot der politischen Par-
teien und oppositionellen Organisationen und entsprechend der Maiverfas-
sung zum Versuch des Ausbaus der Struktur des korporativ-autoritären
Staates.

Von den in der Maiverfassung verankerten sieben vorgesehenen Berufs-
ständen (Land- und Forstwirtschaft, Industrie und Bergbau, Kleingewerbe,
Handel und Verkehr, Finanz-, Kredit- und Versicherungswesen, Freischaf-
fende Berufe, Angestellte) konnten nur zwei etabliert werden: Im Oktober
1934 – also bereits nach dem Tod von Dollfuß – der Stand der Angestellten
und im Juli 1935 der der Land- und Forstwirtschaft. Die Gründung des
Berufsstandes der Kleingewerbler, des Handels und Verkehrs sowie des
Finanz- und Kreditwesens blieb im Stadium der unabgeschlossenen Organi-
sierung, der Berufsstand der Großindustriellen wurde nur teilweise gegrün-
det, die Einbeziehung der Arbeiter aber wegen des Widerstandes ihrer
traditionell sozialistischen Gewerkschaften sowie der christlichsozialen
Arbeiterbewegung vereitelt. Dasselbe Bild sehen wir auch im Zusammen-
hang mit den geplanten gesetzgebenden Organen, wo die mit beratenden
Funktionen ausgestatteten Gremien nicht zustandekamen. Mit Recht
konnte der ehemalige Bundesminister Czermak in sein Tagebuch eintragen,
daß diese beratenden Organe Musterbeispiele des Wirrwarrs und der Un-
sicherheit sind, die die Innenpolitik sowieso beherrschen[28].

Die Dollfuß–Schuschnigg-Periode kann letzten Endes als ein *Versuch*
zum Ausbau des autoritär-korporativen Staates charakterisiert werden.

Das Gömbös-Regime brachte eine ähnliche Dynamik und Mobilisierung
in das ungarische innenpolitische Leben. Von seinem in einem großangeleg-

[27] Am 4. März 1933 beriet der Nationalrat über Maßnahmen gegen den mit der Hirten-
berger Waffenschmuggelaffäre in Zusammenhang stehenden Eisenbahnerstreik durch die
Dollfuß-Regierung. Die Sozialdemokratische Partei, die Christlichsoziale Partei und die
Großdeutschen unterbreiteten je einen Antrag. Es kam zur Abstimmung. Die mit tumult-
artigen Szenen gefärbte Debatte über die Gültigkeit des Stimmzettels eines sozialdemokrati-
schen Abgeordneten führte dazu, daß die drei Präsidenten des Nationalrates nacheinander
zurücktraten. (Der erste Präsident war der Sozialdemokrat Renner, der zweite der Christlich-
soziale Ramek, der dritte der Großdeutsche Straffner.) Da die Geschäftsordnung des Natio-
nalrates für solche Fälle keine Regelung vorsah, nahm die Bundesregierung den Standpunkt
ein, daß sie zu eigenem Handeln gezwungen sei, da der Nationalrat sich selbst aufgelöst
hatte, und stützte sich auf das Kriegswirtschaftliche Ermächtigungsgesetz vom 24. Juli
1917, aufgrund dessen sie gesetzesändernde Verordnungen erließ. – Vgl. Hellbling, Österrei-
chische Verfassungsgeschichte 458; Zöllner, Geschichte Österreichs 511f.; Garscha–Haut-
mann, Februar 1934 in Österreich 45.
[28] Jagschitz, Der österreichische Ständestaat, a. a. O. 501 f.

ten Propagandafeldzug angekündigten Programm konnte aber nur sehr wenig verwirklicht werden: Seine autoritären Bestrebungen und korporativen Vorstellungen blieben zumeist im Stadium der Planung stecken und scheiterten am Widerstand breiter Schichten der ungarischen Gesellschaft. Die ungarische Geschichtsschreibung betrachtet die Ära der Gömbös-Regierung als den ersten Versuch zum Ausbau der faschistoiden Diktatur [29].

Im weiteren fassen wir einige Divergenzen in der Entwicklung des österreichischen und ungarischen politischen Systems der dreißiger Jahre kurz zusammen. Natürlich gehen wir auch hier grundlegend von der Untersuchung der gesellschaftlichen Struktur aus, da ein jeder in der politischen und ideologischen Sphäre auftretende Unterschied, ja selbst die kleinste Nuance, deutlich auf die Gesellschaft zurückgeführt werden kann, die eine Politik und Ideologie entfaltet, sie trägt bzw. duldet. Sogar die übernommenen, „kopierten" Ideen und Bestrebungen werden – gerade im Zuge des Adaptationsmechanismus – durch die Gesellschaft adaptiert, die bereit ist, sie anzuwenden und zu nutzen. Deshalb können wir – so sehr sich auch in der historischen Literatur die Ansicht verbreitet hat, daß die „Faschisierung" Österreichs vor allem den durch die internationale Lage, d. h. durch den außenpolitischen Faktor, bestimmten Fakten zu verdanken sei [30] – im Sinne unserer ganzen bisherigen Gedankenfolge nicht umhin, vom Gesichtspunkt unserer Untersuchung aus, zumindest sehr kurz die wichtigsten gesellschaftshistorischen Momente hervorzuheben, wenn wir auch auf eine genaue Analyse der gesamten gesellschaftlichen Struktur verzichten.

Die Gesellschaft Österreichs hatte – trotz ihrer im westeuropäischen Vergleich relativ späten Verbürgerlichung – einen stärker industriellen Charakter als Ungarn. „Seine [d. h. Österreichs] vererbten inneren strukturellen Probleme sind geringer, denn hier ist die gesellschaftliche und politische Bedeutung des teilweise aufrechterhaltenen Großgrundbesitzes kleiner, demgegenüber hat der Kleingrundbesitz überwiegend bäuerlichen Charakters ein größeres Gewicht." [31] Die innere soziale Spannkraft, die für die ungarische Gesellschaft so charakteristisch war und infolge derer gerade die armen und besitzlosen bäuerlichen Schichten auf dem Gebiet jenseits der

[29] Kónya, Gömbös kiserlete; Mária ORMOS–Miklós INCZE, Európai fasizmusok [Faschismen in Europa] (Budapest 1976) 309.

[30] Ormos–Incze, Európai fasizmusok 256: „Das Dollfuß–Starhemberg-Regime, d. h. die auf dem Kompromiß zwischen der Heimwehr und den Christlichsozialen beruhende österreichische Diktatur, scheint eher von äußeren Faktoren abhängig gewesen zu sein als daß es eine unmittelbare Konsequenz der inneren österreichischen gesellschaftlichen Verhältnisse war." Kerekes, Ausztria története 117: „In der faschistischen Umgestaltung des österreichischen innenpolitischen Lebens spielte die in der außenpolitischen Situation Österreichs eingetretene Veränderung die entscheidende Rolle."

[31] Ormos–Incze, Európai fasizmusok 256.

Theiß zur Basis der ersten, sogenannten frühen radikalen extrem rechten
Bewegungen werden konnten[32], war für die österreichische bäuerliche Ge-
sellschaft nicht kennzeichnend: Die Mehrheit des sich aktivierenden Teiles
der österreichischen Bauern nahm nicht die nationalsozialistischen, also die
extrem radikalen Ideen an, war keine Basis der NSDAP, sondern vielmehr
eine der Heimwehr und des autoritär-korporativen Staates von Dollfuß und
Schuschnigg.

Die stärker industrialisierte österreichische Gesellschaft verfügte im
Vergleich zu Westeuropa zwar über eine schwächere, im Vergleich zu Un-
garn aber über eine sehr kapitalstarke Finanzoligarchie. Das im Hinblick
auf seine Herkunft jüdische Finanzkapital stellte aber einen kleineren An-
teil dar als in Ungarn. Besonders die Schwerindustrie der westlicheren
Gebiete konnte – durch die stärkere Verflechtung mit dem deutschen Kapi-
tal (was z. B. auf den umfangreichen Alpine-Montangesellschaft-Konzern
zutraf) – zum Befürworter der nationalsozialistischen Bestrebungen wer-
den, während das Wiener Bankkapital, das einen bedeutenden Teil des
österreichischen Industriekapitals kontrollierte, hauptsächlich englisch-
französisch orientiert war[33]. Die führenden kapitalistischen Gruppen, auch
der Verband der Industriellen selbst, unterstützte vor allem die Heimwehr,
dann den Dollfuß'schen Versuch, und nicht die extreme nationalsozialisti-
sche Richtung. Obwohl wir hier wegen der fehlenden Detailforschungen
vorsichtig formulieren müssen, scheint eines festzustehen: Während sich das
ungarische Finanzkapital und der Großgrundbesitz relativ früh und ganz
kategorisch den korporativen Bestrebungen von Gömbös widersetzten[34],
unterstützten diese höchsten Kreise in der österreichischen Gesellschaft
ziemlich eindeutig die Dollfußbestrebungen. In diesem Zusammenhang
spielt die größte Rolle, daß Dollfuß es übernommen hatte, die Gefahr
Nummer eins, die mit der Welt des Sozialismus kokettierende Sozialdemo-
kratie, die das Kapital kontrollieren und maßregeln wollte, zu beseitigen,
und auch der Gefahr Nummer zwei, den nationalsozialistischen Bestrebun-
gen, den Kampf anzusagen, denn diese drohten dem Kapital teilweise mit
der Unterordnung unter die wirtschaftlichen Interessen Deutschlands, mit

[32] Miklós Laczkó, Vázlat a szélsöjobboldali mozgalmak társadalmi hátteréröl Magyar-
országon az 1930-as években [Skizze über den gesellschaftlichen Hintergrund der extrem
rechten Bewegungen in Ungarn in den 1930er Jahren], in: Történelmi Szemle 5 (1962)
353–364.

[33] Garscha–Hautmann, Februar 1934 in Österreich 14 f.

[34] Am 4. Juni 1935 protestierte der Landesverband der Industriellen bei seiner 33. Voll-
versammlung gegen das geplante Interessenvertretungssystem, zwei Tage später nahm
Ferenc Chorin, Vorsitzender dieses Verbandes, im Gespräch mit Gömbös eine ähnliche
Haltung ein. Miklós Stier, A nagy Válságtól a világháboruig (Magyarország 1929–1939)
[Von der Großen Krise bis zum Weltkrieg (Ungarn 1929–1939)], unveröffentl. Manuskript.

der Aufgabe seiner Selbständigkeit bzw. seiner führenden Rolle in Österreich und teilweise auch mit der Auflösung der Interessengemeinschaft mit dem französisch-englischen Finanzkapital.

Ebenso können die Unterschiede, die – bei prinzipieller Gleichheit der die rechtsgerichteten Tendenzen tragenden Elemente der beiden Länder (in der Agrarsphäre, Agrarbürokratie, staatlichen Bürokratie) – in Erscheinung traten, auf die Abweichungen in der gesellschaftlichen Struktur zurückgeführt werden. In Ungarn wirkte das extrem radikale, nationalsozialistische Programm des Faschismus vom Anfang bis Mitte der dreißiger Jahre unter den armseligen Agrarschichten; sein gemäßigter rechtsgerichteter „Herren"-Flügel stützte sich jedoch auf die agrarischen und rassistischen Elemente der ungarischen Gentry, die vornehmen Mittelklassen und die rassenschützlerischen Kreise der staatlichen Bürokratie. In Österreich gewann die radikale nationalsozialistische Richtung vor allem unter der alpinen Bauernschaft (z. B. der Steiermark), in städtischen kleinbürgerlichen Kreisen und in intellektuellen Kreisen der Provinz und bis zu einem gewissen Grad in den Kreisen der Agrarbürokratie Anhänger. Zur echten Massenbewegung ist die NSDAP in Österreich jedoch nicht einmal in ihrer relativen Glanzperiode (1932–1934) geworden. Die andere rechtsgerichtete Strömung war die Heimwehr; sie beruhte sowohl hinsichtlich ihrer führenden Gruppe wie auch ihrer Anhänger auf einer breiteren gesellschaftlichen Basis. Ihre Führung rekrutierte sich aus der Agrarinteressen vertretenden provinziellen Intelligenz, aus der oberen grundbesitzenden Schicht und aus Offizierskreisen; ihre Basis setzte sich teils aus den gleichen Elementen, teils aus der grundbesitzenden Bauernschaft zusammen[35].

Wesentliche Unterschiede sind im ideologischen Fundament der beiden Systeme zu verzeichnen. Der ungarische sogenannte christlich-nationale Gedanke – als eine Koalitionsideologie, die das politische Bündnis, das die Grundlage des Systems bildete, formulierte und widerspiegelte, die Staatsräson zum Ausdruck brachte – war natürlich konservativ und dazu immer vollkommen geeignet, entsprechend den in den politischen Verhältnissen eintretenden Veränderungen oder Modifizierungen interpretiert zu werden. So geschah es auch im Falle des Bethlen–Károlyi–Gömbös-Wechsels; die neuen totalitären, autoritären und korporativen Bestrebungen von Gömbös fügten sich dem Rahmen des christlich-nationalen Gedankens ein. Ohne jede ausführliche ideengeschichtliche Analyse verweise ich darauf, daß die vielen Möglichkeiten der Deutung des Attributs „christlich" (konservativ, feudal-halbfeudal, antimarxistisch, antisozialistisch, antikommunistisch, antiliberal, antidemokratisch und rassenschützlerisch-antisemitisch) nicht ausschließen, daß hier auch der Kompromiß und die Koalition des Regimes

[35] Ormos–Incze, Európai fasizmusok 93f.

mit der traditionellen religiösen Ideologie, den christlichen Kirchen, formu-
liert wurde, und daß die Aufrechterhaltung des christlich-nationalen Gedan-
kens in den dreißiger Jahren schon der Ausdruck der Verteidigung gegen die
nationalsozialistische Ideologie, die Welt des extrem antiklerikalen, kir-
chen- und religionsfeindlichen germanischen Mythos gewesen ist. Das Göm-
bös-Regime nahm den geistigen Rahmen des christlich-nationalen Gedan-
kens, der die gesamte Ideologie des konterrevolutionären Regimes repräsen-
tierte, an; es arbeitete keine selbständige Ideologie aus, und der Versuch
zum Ausbau des autoritären Staates in Ungarn hatte kein eigenes, selbstän-
diges, organisches und einheitliches ideologisches Ideensysten.

In Österreich jedoch brauchte man – nachdem es dort mit Dollfuß zu
einem echten und entscheidenden politischen Systemwechsel gekommen
war – auch eine die neuen Bestrebungen formulierende Theorie. Die theore-
tischen Grundlagen des österreichischen korporativ-autoritären Staates
können auf zwei Hauptquellen zurückgeführt werden: auf die Staatstheorie
des Wiener Professors für Wirtschaftswissenschaft und Soziologie Othmar
Spann sowie auf den Geist des politischen Katholizismus bzw. Christlich-
sozialismus.

In den zwischen Frühjahr 1933 – der Selbstauflösung des Parlaments –
und Herbst 1933 gehaltenen großen Reden von Dollfuß entfaltete sich
stufenweise sein Programm, dessen Elemente die ideologische Herkunft
eindeutig verrieten: Seiner Meinung nach konnte man sich nur im Zeichen
des Geistes der christlichen deutschen Weltanschauung, des christlichen
Universalismus, mit einem christlich-sozialen Programm erneuern und
gleichzeitig „dem Nationalismus den Wind aus den Segeln nehmen". Als
schönste Aufgabe des Jahres würde er betrachten, „wenn die Ideen der
Enzyklika Quadragesimo Anno verwirklicht werden können". In diesen
Programmreden erwähnte er die Notwendigkeit der Aufstellung von Kam-
mern, der Errichtung der Berufsstände, des Ausbaus des Ständestaates und
der staatlichen Autorität sowie den Plan der Einführung der neuen gesell-
schaftlichen Einrichtung [36].

Auf die theoretische Fundierung des Programms von Dollfuß übte
Othmar Spann die tiefste Wirkung aus. Dollfuß hörte noch 1920 als Student
seine Vorlesungen, seine universelle Wirtschafts- und Gesellschaftstheorie
und die Lehren über die „wahre Staatlichkeit". (Das Werk Spanns unter
dem Titel „Der wahre Staat" erlebte bis 1939 vier Ausgaben!) Auf Dollfuß'
Konzeption vom korporativen Staat hatten auch die päpstlichen Enzykli-
ken „Rerum Novarum" und „Quadragesimo Anno" einen beträchtlichen
Einfluß. Er kannte natürlich darüberhinaus die italienische Carta-del-

[36] Die Reden werden zitiert bei Hanns Leo MIKOLETZKY, Österreichische Zeitge-
schichte vom Ende des Ersten Weltkrieges bis zum Staatsvertrag (Wien 1962) 239–261.

Lavoro von 1927, die die prinzipielle Basis des Aufbaus des Ständestaates bildete, aber grundsätzlich auch selbst mit den Spann'schen Vorstellungen verwandt war.

Die theoretische Grundlage des korporativen Staates von Dollfuß war eine auch von religiös-moralischen Elementen, religiös-sozialen Vorstellungen durchdrungene Ideologie, die mit und trotz ihres anderen Grundprinzips der Autorität in der Kirche und beim politischen Katholizismus Hoffnungen erweckte. Die Kirche, auf die Möglichkeit einer wirklichen Sozialreform hoffend, trat in Österreich mit dem Ständestaat in ein politisches Bündnis, und erst sehr langsam, sehr isoliert vom Jahresende 1934 an, konnte man vorsichtige Kritik von kirchlicher Seite hören. Die Verflochtenheit des österreichischen korporativen Staates und des kirchlichen Geistes – die noch stärker war als in Ungarn – berechtigt bis zu einem gewissen Grad zum Gebrauch der Bezeichnung „Kleriko-Faschismus".

Die Erklärung dafür, daß in Österreich Kirche und Religion in den autoritären Bestrebungen eine so große Rolle spielen konnten, ist, daß die katholische Kirche auch historisch in breiten Schichten der österreichischen Gesellschaft und vor allem unter den Einwohnern der Provinz, in den Kleinstädten einen außerordentlichen Einfluß ausübte. Österreich war einer der christlichsten Staaten Europas und auch die konfessionelle Differenzierung war minimal: Die überwiegende Mehrheit der Bevölkerung, beinahe 90%, war römisch-katholisch (6% protestantisch, 4% sonstige). In Ungarn sah die Lage auch in dieser Hinsicht anders aus (römisch-katholisch: 66,1%, protestantisch: 27,3%, sonstige: 6,6%). Der christliche Charakter der Ideologie des konterrevolutionären Systems bezog sich nicht nur auf die römisch-katholische Religion, sondern außer der jüdischen eigentlich auf alle rezipierten Religionen, auf jeden Fall aber auf die protestantische.

In Ungarn sah die politisch-ideologische Verteilung der christlichen Gesellschaft – tendenzmäßig – so aus, daß gerade die Römisch-Katholische Kirche und der führende römisch-katholische aristokratische Großgrundbesitz am wenigsten durch den rassenschützlerisch-antisemitischen extremen Radikalismus infiziert werden konnten; sie unterstützten politisch viel eher den Legitimismus, die katholischen Habsburger-Traditionen. Die Anhänger der „nationalen", reformierten Kirchen vermehrten politisch eher die freien Königswähler, den „Szegediner" Horthy–Gömbös-Flügel der Rechten. Das inländische rechtsgerichtete „Christlich-Nationale" konnte also von Anfang an nicht ausschließlich katholisch-national sein, und umgekehrt: Der politische Katholizismus konnte auch wegen seines Universalismus nicht in dem Maße zu einem ideologischen schöpferischen Element des inländischen – übrigens stark nationalistischen – rechtsgerichteten Programms werden wie in Österreich.

Beträchtliche Unterschiede sind in den Absichten bzw. den nur bis zu

einem gewissen Grad verwirklichten Plänen von Gömbös und Dollfuß auch in der Hinsicht zu verzeichnen, wie sich im Laufe der Umgestaltung des politischen Systems das Verhältnis des Staates, genauer der Exekutivmacht und der die Macht ausübenden Partei gestaltete. Gömbös hatte im Herbst 1932 von seinem Vorgänger die im Parlament über die absolute Mehrheit verfügende konservative Regierungspartei (Einheitspartei) übernommen. Nachdem die personelle und dahinter die gesellschaftlich-politische Zusammensetzung der Partei seinen Zielen nicht entsprochen hatte (es gab zu viele konservative und liberale Elemente in der Partei, außerdem wurde die früher in einer Person konzentrierte Funktion des Ministerpräsidenten und Parteiführers geteilt, weil Graf Bethlen für sich den Posten des Parteiführers behielt), wollte er sie einfach durch größere personelle Veränderungen reformieren. Die auf diese Weise erneuerte Partei wollte er nach der Wiedervereinigung des Postens des Ministerpräsidenten mit dem des Parteiführers zu einer Massenpartei faschistischen Charakters umorganisieren. Das wahre Ziel der Umgestaltung war jedoch die Gleichschaltung der Verwaltung, die Unterordnung des Systems der bürgerlichen Verwaltung unter die führenden Organe der Partei, die über die totale Macht faschistischen Charakters verfügten. Die Umorganisierung wurde 1933–1935 bis auf die Komitatsebene der Verwaltung herab verwirklicht: Die Komitatsvorsitzenden der Partei, die Obergespane, die sonst auf staatlichem Gebiet die wichtigsten, führenden Beamten des Ministers für Innere Angelegenheiten waren und über große Macht verfügten, erhielten unter den neuen Umständen immer mehr Anweisungen vom Generalsekretär der Partei[37].

Der Versuch des Ausbaus einer Massenpartei totalen faschistischen Charakters und der Gleichschaltung der ungarischen Verwaltung, als eines der wichtigsten Gebiete der Exekutivmacht, scheiterte jedoch noch ehe er realisiert war vor allem am Widerstand und Protest der traditionell führenden Gruppen der herrschenden Klassen, des Finanzkapitals und der großgrundbesitzenden Aristokratie, um die Wende von 1935/36; Gömbös mußte auch auf diesem Gebiet von seinen Plänen Abstriche machen[38]. Auch in Österreich hatte im Mai 1932 Engelbert Dollfuß die Koalition Christlichsoziale Partei-Landbund geerbt, welche die Basis der Regierung bildete. Die

[37] Gyula Gömbös rief am 7. März 1934 die Obergespane auf: „Ich bitte Euch also darum, in Zukunft in parteipolitischen und organisatorischen Fragen auf Grund der Lenkung des Landespräsidiums der Nationalen Einheit zu handeln und nicht die eventuellen Reibungspunkte zu suchen, die sich in Eurer doppelten Eigenschaft, als Obergespan und Komitatspräsident der Nationalen Einheit ergeben können, wenn Ihr nicht das ausgesetzte Ziel betrachtet, sondern daneben verschwindende kleinliche Gesichtspunkte berücksichtigt." Archiv des Komitats Fejér, Föisp. Res. 23/934.

[38] Vgl. dazu Stier, A kormánypárt fasiszta jellegü átszervezésének csödjéhez (1925–1926), Századok 105 (1971) 698–708.

Umstände des Erbes waren jedoch andere als im Falle seines ungarischen Kollegen, denn die inneren Verhältnisse Österreichs waren noch, wenn auch inmitten wachsender Schwierigkeiten, durch die Rechtsverhältnisse der parlamentarischen Republik bestimmt. Der Kanzler sah aber, gerade infolge der schon oben angedeuteten politischen Schwierigkeiten sowie infolge seiner grundlegend agrarischen, antidemokratischen, antiparlamentarischen und antisozialistischen Einstellung, vom Frühjahr 1933 an den Ausweg immer mehr im Ausbau des autoritär-korporativen Staates. Dazu konnte er seine Partei freilich nicht gewinnen, nach der Abschaffung des Parlamentarismus konnte er nicht mehr im Rahmen der Partei agieren; von der Heimwehr, vor allem von ihren Führern, hat sich Dollfuß – auch um seine persönliche Macht besorgt – bis zu einem gewissen Grad distanziert. Er machte von ihrer Kraft als Massenorganisation Gebrauch, ließ ihren Führern auch Machtpositionen zukommen, war aber nicht stark genug, sich mit der Heimwehr zu identifizieren, eventuell an ihre Spitze zu treten. Die Heimwehr hatte ja ihren eigenen Führer Starhemberg, Dollfuß wäre zu diesem Schritt auch gar nicht fähig gewesen. Die Heimwehr war für ihn zu sehr nach Italien orientiert und liebäugelte auch mit den Äußerlichkeiten der deutschen nationalsozialistischen Bewegung; deshalb konnte Dollfuß, der ausgesprochen in katholischem Geist, im Sinne der österreichischen Unabhängigkeit, eines souveränen Österreich dachte, sie nicht akzeptieren. (1934, nach der Zerstörung der sozialistischen Arbeiterbewegung, dem Verbot der Sozialdemokratischen Partei, versuchte er auch die Heimwehr ziemlich systematisch in den Hintergrund zu drängen.) Die Funktion der Massenpartei faschistischen Charakters hätte eigentlich die im April 1933 mit den Mitteln und der Hilfe des Staatsapparates ins Leben gerufene Vaterländische Front erfüllen müssen, auf deren Grundlage sich Dollfuß relativ selbständig von den verschiedenen politischen Kräften unabhängig machen konnte. Die Gründung der Vaterländischen Front leitete dann die Auflösung der politischen Parteien ein. Der Ausbau der Vaterländischen Front zur breiten Massenbewegung wurde aber nicht verwirklicht; die autoritären Bestrebungen von Dollfuß konnten zwar den Anschein erwecken, daß die Front über den Parteien stehe, tatsächlich konnte sie sich aber nur auf die staatliche Bürokratie und die bewaffneten Kräfte (Militär und Polizei in geringer Zahl) stützen. Bereits ihre Entstehung entspricht nicht der klassischen faschistischen Massenbewegung, die nach ihrem Ausbau und ihrer Stärkung die Macht übernimmt und den Staat nach ihrem eigenen Muster formt. Die Vaterländische Front verfügte über keine wirkliche Macht und wurde schnell auf das Niveau eines Vereines herabgedrückt [39].

[39] Jagschitz, Der österreichische Ständestaat. Weinzierl–Skalnik, Österreich 1918–1938, Bd. 1, 499.

Der „Austrofaschismus" (das System von Dollfuß und Schuschnigg) ver-
fügte also ebensowenig über eine selbständige, breite faschistische Massen-
partei bzw. Massenbewegung wie seine ungarische Parallele. Auch hier
wurde versucht, die Bewegung „von oben" zu organisieren, wirkliche Macht
konnte sie jedoch nicht erwerben, und vor allem wurde sie nie zu einer Kraft,
die imstande gewesen wäre, in einem Sektor des Staates oder zumindest in
der Exekutive die Macht zu übernehmen, die Organisation gleichzuschalten.

Einen weiteren großen Unterschied der Verhältnisse in Österreich und
Ungarn stellt der Umstand dar, daß, während sich in Österreich 1933–1938
die erobernde Wirkung des Nationalsozialismus mit überraschender Ge-
schwindigkeit, Durchschlagskraft und Masseneinfluß ausbreitete und das
Dollfuß-Regime mit der Stärkung der nationalsozialistischen Partei in
Österreich nicht nur rechnen, sondern auch den Kampf gegen sie aufnehmen
mußte, in Ungarn die frühen nationalsozialistischen Bewegungen wie die
extrem rechte Opposition der Gömbös-Regierung keine ernsthafte Gefahr
darstellten; die Regierung hatte höchstens auf administrativem Wege mit
ihnen zu tun, ihre polizeiliche Beobachtung war wünschenswert, im radi-
kalsten Fall (die Sensenkreuzler-Bewegung von Böszörmény) mußten Ver-
bot und ein Gerichtsverfahren beantragt werden. In der ungarischen Innen-
politik konnten sie keinen Druck auf die Regierung ausüben, erst ein halbes
Jahrzehnt später, zur Zeit der Darányi-Regierung, bildeten sie eine Taktik
aus, der Regierung den Wind aus den Segeln zu nehmen. Dollfuß wurde
jedoch von den radikal nationalsozialistischen Forderungen, deren Pro-
gramme für ihn zweifellos auch eine Konkurrenz darstellten, zum Wettlauf
gezwungen. In diesem Sinne gebraucht die ungarische historische Literatur
die Bezeichnung „Konkurrenzfaschismus" [40].

Die Darstellung der Divergenzen in Österreich und Ungarn wollen wir
mit einigen Bemerkungen über die Behandlung und das Schicksal der
Linken, vor allem der sozialistischen Arbeiterbewegung, schließen. Das
Dollfuß-Regime hat mit der Niederwerfung des Arbeiteraufstandes von
1934 die sozialistische Arbeiterbewegung, den einzigen wirklichen Garanten
der Republik, der demokratischen Regierungsform, blutig liquidiert. Damit
fand in Österreich die Periode seit 1918/19 ein Ende. Die Konsequenzen aus
der Tatsache, daß die im Herbst 1918 ausgebrochene revolutionäre Lage nur
teilweise ausgenützt worden war und daß ihre partiellen Ergebnisse andert-
halb Jahrzehnte hindurch im bürgerlichen Rahmen nur so mangelhaft
abgesichert waren, daß der bürgerliche Staat immer mehr von den Errun-
genschaften der nicht zu Ende geführten Revolution zurückerobern konnte,
schlugen um diese Zeit zurück: In Österreich kam es zu diesem konterrevo-

[40] Gerhard Jagschitz akzeptiert in seiner Studie die Bezeichnung „Konkurrenzfaschis-
mus" für das österreichische System des korporativen Staates nicht.

lutionären Schlag zu einem vom Gesichtspunkt der Demokratie und der Linken historisch noch ungünstigeren Zeitpunkt als in Ungarn im Herbst 1919.

Die ungarische Arbeiterbewegung wurde 1919–1920, in den Jahren des Weißen Terrors niedergeschlagen. Im Laufe der zwanziger Jahre erlebte sie aber – wenn auch sehr langsam und qualvoll – einen Neubeginn. Und als in Wien die Kanonen des Dollfuß-Regimes die Arbeiterheime beschossen und die Parteioganisationen und Gewerkschaften aufgelöst wurden, operierten in Ungarn die Sozialdemokratische Partei und die unter sozialdemokratischer Führung tätigen Gewerkschaften auf dem Boden der Legalität, konnten für Lohnerhöhung streiken und um Arbeitszeitverkürzung kämpfen. Als Gömbös 1935 seine Pläne für den Ausbau des korporativen Systems, die Auflösung der sozialistischen Arbeiterbewegung, die Einrichtung der Arbeiterinteressenvertretungen und der Kammern veröffentlichte, konnte die sozialistische Arbeiterbewegung mit allen Mitteln der Legalität (politische Versammlungen, politische Streiks, Presse usw.) gegen die Vorstellungen des Ministerpräsidenten zu Felde ziehen. Und die Tatsache, daß der ungarische Ministerpräsident, nicht allein wegen des Protests der Arbeiterbewegung, sondern weil sich auch das Großkapital in dieser Frage gegen ihn wandte, mit der Verwirklichung dieser Pläne gar nicht erst begann, zeigt bereits den Unterschied der Intensität der korporativen, totalitären Bestrebungen in Österreich und Ungarn.

Wir könnten die Aufzählung der ähnlichen und abweichenden Entwicklungstendenzen fortsetzen. Es sind auch „nur" solche Gebiete unerwähnt geblieben wie die Wirtschafts- und Kulturpolitik der beiden Systeme, die Lage und Rolle der Künste, die Presse und Massenkommunikation, die Wissenschaften und innerhalb dieser die ideologischen Wissenschaften und die Fragen des autoritären Staates. Auf eine weitere vergleichende Analyse verzichtend, könnten wir aus dem bisherigen vielleicht die Konsequenz ziehen, daß Österreich – trotz Halbheit und Unvollkommmenheit – in der Verwirklichung des rechtsgerichteten Versuchs weiter gekommen ist als das ungarische politische Regicrungssystem zur Zeit von Gömbös. Der entscheidende Grund dafür ist, neben der Wirkung der außenpolitischen Faktoren, daß in Ungarn die sogenannten historischen, traditionellen Gruppen der herrschenden Elite, das überwiegend jüdische Finanzkapital und der überwiegend katholische hocharistokratische, legitimistische Großgrundbesitz, von der weiteren Verschiebung nach rechts, dem extrem radikalen rechtsgerichteten Programm zurückschreckten.

Obwohl wir von einem wirtschafts- und kulturgeschichtlichen Vergleich abgesehen haben und natürlich auch den Fragenkomplex der internationalen Fakten hier nicht gründlich behandeln können, wollen wir diese Studie mit einem Hinweis auf einige Motive der außenpolitischen Situation schlie-

ßen, hauptsächlich solche, in denen entscheidende innenpolitische Konse-
quenzen nachzuweisen sind.

Wir haben bereits einführend erwähnt, daß nach dem Ersten Weltkrieg
für beide Staaten die internationale Lage in Europa im wesentlichen die
gleiche war. Bei dieser Feststellung muß betont werden: Beide Staaten
galten als Verlierer des Krieges und beide waren zur Rechenschaft gezogen
worden. Trianon und Saint Germain zeitigten in wirtschaftlicher und diplo-
matischer Hinsicht eine gleichermaßen schwierige Situation. Beide Staaten
verloren ihren jahrhundertealten gemeinsamen Großmachtstatus, und was
sich noch katastrophaler auswirkte: ihre Rohstoffbasen, die unterschied-
lichen Aufnahmemärkte ihrer traditionell spezialisierten Produkte und Er-
zeugnisse. Beide Staaten erlitten territoriale Verluste unterschiedlichen
Grades und wurden auch in ihrem Ethnikum bedeutend geschädigt. Es
könnte analysiert werden, welches Land den größeren Verlust hinnehmen
mußte, welches Land in den Nachkriegsjahren in eine schwierigere Situation
geraten ist. All das wirkte sich natürlich in hohem Maß auf das innere Leben
beider Gesellschaften, auf ihre Geschichte zwischen den beiden Weltkriegen
und sogar später aus.

Die grundsätzliche Ähnlichkeit führte aber auch zu auffallenden Abwei-
chungen, und auf diese wollen wir nun eingehen. Die ungarische Gesellschaft
wurde nach Trianon und unter den Vorzeichen des dortigen Friedensvertra-
ges von einer schrecklichen, leidenschaftlichen nationalistischen und chau-
vinistischen Welle überschwemmt; auch die konservativen politischen
Kräfte des neuen Österreich mit seinem noch kleineren Umfang und seiner
geringeren Population als Ungarn wurden von keinem ähnlich heftigen
Nationalismus vergleichbaren Inhalts erfaßt. (Obwohl Österreich, wenn
diese Behauptung überhaupt zulässig ist, in gewissem Sinne noch mehr
verloren hat. Nachdem die Monarchie, die selbst eine Weltmacht in sich
verkörperte, aufgeteilt und auf der Landkarte die neuen Grenzen festgelegt
und die neuen Staaten bestimmt worden waren, entstand das Clemenceau
zugeschriebene Wort: „Ce qui reste, c'est l'Autriche": Der Rest ist Öster-
reich.) Um so tragischer wirkte auf die österreichische Gesellschaft das im
Friedensvertrag festgelegte „ewige" Verbot einer Vereinigung mit Deutsch-
land. In diesem Zusammenhang müssen wir im Zuge des Vergleichs der
ungarischen und österreichischen Verhältnisse noch einen, wie ich glaube,
entscheidenden Unterschied erwähnen. Wenn es auch stimmt, daß der
Bewegungsspielraum beider Länder durch eine im wesentlichen gleiche
außenpolitische Situation bestimmt war, müssen wir nun hinzufügen: mit
einem riesigen Unterschied, man könnte sagen, auf Kosten Österreichs. Die
junge österreichische Republik begann mit einer historisch-kulturellen Ver-
gangenheit von einer Art, daß im Bewußtsein eines jeden, sogar auch der
fortschrittlichsten gesellschaftlichen und politischen Kräfte, der Anspruch

auf die Zugehörigkeit zu einem einheitlichen deutschen Staat lebendig war.

Anfang der 1920er Jahre – als auch die neuen europäischen Machtverhältnisse die Aktualität des „Anschlusses" in den Hintergrund gedrängt hatten – durchdrang das Bewußtsein der Zugehörigkeit zur deutschen Kulturgemeinschaft, die Sehnsucht nach dem Anschluß, doch beinahe die ganze Gesellschaft. Anders gesehen: Österreich hatte auf der europäischen Landkarte im Westen eine Großmacht wie Deutschland zum Nachbarn, das auf dieselbe Möglichkeit wartete. Die diesbezügliche offene Forderung Deutschlands fiel aber bereits in eine Zeit, als dort schon die retrograden Kräfte an die Macht gekommen und der Anschluß zu einem Mittel der Aggression des *faschistischen* Deutschland geworden war. Der Großteil der österreichischen Gesellschaft war aber nicht mehr zu einem Wandel seiner Politik bereit, auch weil in Österreich unter den gegebenen spezifischen Verhältnissen keine selbständige, staatstragende Ideologie entstanden war, mit der man sogar in *deutschfeindlichem* Sinne hätte Politik machen können. Auch das gehört zu den Divergenzen. Es genügt daran zu denken, daß der Nationalismus in Ungarn selbst in rechten und extrem rechten Kreisen eine auch in deutschfeindliche Richtung gehende Wirkung gehabt hatte und daß er gerade in diesem Sinne eine Manipulationsmöglichkeit für die herrschende konservative und rechtsgerichtete ungarische Politik bedeutet hatte.

Ungarn war nicht wie Österreich mit einem „großen Nachbarn" mit derartigem historischen und sprachlich-kulturellen Erbe verbunden. So konnte also von den übrigens für beide Länder im wesentlichen gleichen, außenpolitischen Faktoren bereits Anfang der 1930er Jahre, während der stürmischen Verstärkung der gesellschaftlichen Basis jener Kräfte, die den totalen Faschismus nationalsozialistischer Prägung einführen wollten, keiner eine echte Herausforderung darstellen.

ERNST HANISCH

DEMOKRATIEVERSTÄNDNIS, PARLAMENTARISCHE HALTUNG UND NATIONALE FRAGE BEI DEN ÖSTERREICHISCHEN CHRISTLICHSOZIALEN

I.

Der vor einigen Jahren verstorbene norwegische Sozialwissenschaftler Stein Rokkan hat vier Problemfelder abgesteckt, die er für die Ausprägung des (west)europäischen Parteiensystems verantwortlich machte:

1. Zentrum vs. Peripherie (Dominante vs. „unterworfene" Kultur)
2. Staat vs. Kirche
3. Primärer vs. Sekundärer Sektor
4. Arbeiter vs. Besitzende

Diese kritischen Spannungsfelder hat Rokkan dann in folgendes Modell eingetragen [1].

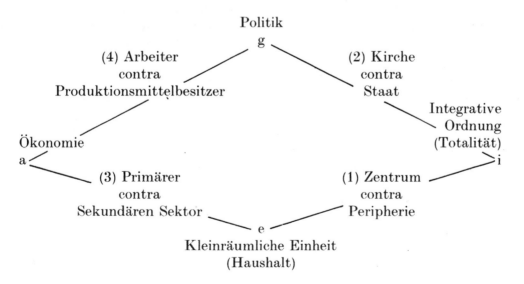

[1] Stein ROKKAN, Citizens Elections Parties (Oslo 1970) 102.

Das Grunddilemma der österreichischen Politik in der Ersten Republik läßt sich anhand dieses Modells so definieren: Alle Konflikte dieser Gesellschaft wurden nicht auf der a–g-Achse ausgetragen; d. h. die Konflikte wurden keiner rationalen Steuerung im Sinne eines „bargaining" unterworfen, oder noch anders gesagt, dem Interessenausgleich im Rahmen eines demokratischen Parlaments zugeführt, sondern im Gegenteil: Alle Konflikte verschoben sich auf die g–i-Achse, d. h. sie wurden ideologisch hoch aufgeladen und tendierten dazu, die jeweiligen Totalitätsmuster der organisierten Großgruppen durchzusetzen – mit der deutlichen Stoßrichtung, sie jeweils auch außerhalb des Parlaments, gewaltsam, zu erzwingen (siehe die Wehrverbände)[2]. Diese Tendenz der österreichischen Politik zum i-Pol bedeutete weiterhin die Ausbildung von hochemotionalisierten Feindstereotypien, die zwar den Realitätsbezug oft verloren, aber die politische Fragmentierung der österreichischen Gesellschaft weitertrieben und die Konsensfähigkeit der politischen Eliten blockierten.

In der österreichischen Zeitgeschichteforschung hat sich der Terminus „Lager" – trotz aller Kritik – fest etabliert[3]. Er weist darauf hin, daß sich der österreichische Parteientypus vom angelsächsischen Typus deutlich unterscheidet. Die österreichischen Parteien waren Weltanschauungsparteien, die immer mehr wollten, als die Interessen ihrer Mitglieder politisch durchzusetzen. Sie erhoben Anspruch auf das „Ganze"; es ging jeweils um Totalentwürfe der Gesellschaft, des Lebens. Alle Bereiche der Wirtschaft, der Sozietät, der Kultur, des Alltags sollten einbezogen werden – von der Wiege bis zur Bahre! So zerfiel die Gesellschaft immer mehr in fragmentierte Bereiche. Faktisch war man bestrebt, nur mit den eigenen Leuten zu verkehren; die Kinder besuchten möglichst die eigenen Schulen; man las nur die eigene Presse und feierte die eigenen Feste. Selbst die Wirtshäuser waren parteipolitisch zuordbar und auch die Heiratsstrategien beschränkten sich möglichst auf das politisch heimatliche Gefilde[4]. Auf der Straße grüßte man – je nach Lager – mit Grüß Gott, Freundschaft oder Heil! Darüberhinaus verweist der Lagerbegriff auf den militanten Charakter des politischen Systems in Österreich. Das jeweilige Lager produzierte stereotype Feindbilder, die aggressiv getönt, das „Andere" vom „Eigenen" möglichst deutlich und möglichst negativ abhoben.

In der Propaganda war man bemüht, den „Feind" im Innersten zu

[2] Gerhard Botz, Gewalt in der Politik. Attentate, Zusammenstöße, Putschversuche, Unruhen in Österreich 1918–1938 ([2]München 1983).

[3] Adam Wandruszka, Österreichs politische Struktur, in: Heinrich Benedikt (Hg.), Geschichte der Republik Österreich ([2]Wien 1977) 291.

[4] Ernst Hanisch, St. Peter in der Zwischenkriegszeit 1919–1938: Politische Kultur in einer fragmentierten Gesellschaft, in: Festschrift Erzabtei St. Peter in Salzburg 582–1982 (Salzburg 1982) 361–382.

treffen. Das Privatleben des politischen Gegners wurde rücksichtslos in die Öffentlichkeit gezerrt und bloßgestellt.

Das eigene Lager wiederum wurde wie eine Festung ausgebaut und abgesichert: mit Vorfeldorganisationen und einer Fülle von ideologischen Schutzschildern. Dieser Festungscharakter erzeugte auch eigentümliche Phobien. Die Angst vor dem Anderen, die Feindimago also, löste sich von jeder realen Basis: Sie wurde zur Obsession.

Die Position der österreichischen Sozialdemokratie läßt sich in dem Modell von Stein Rokkan einfach fixieren: Sie stand auf der Seite des Zentrums gegen die Peripherien (Zentralismus contra Föderalismus); sie votierte für den Staat contra die Katholische Kirche (Schul-, Ehefragen); sie vertrat die Interessen des Industriesektors gegen die der Landwirtschaft (z. B. bei der Preisgestaltung); sie kämpfte – notabene – für die Forderungen der Arbeiter gegen die Interessen der Unternehmer.

Die Position der Christlichsozialen Partei ist weitaus schwieriger zu bestimmen. Zum Unterschied von der Sozialdemokratie war sie keine eindeutige Klassenpartei, sondern eine Integrationspartei (in der Selbstdarstellung: eine Volkspartei), die unterschiedliche Interessen und Sozialmilieus zu kanalisieren hatte.

Sie war mehrfach vom Zerfall bedroht. Letztlich hielt sie die Kraft der Katholischen Kirche, die Verteidigung des Privateigentums und der forcierte Antiklerikalismus der Sozialdemokratie zusammen.

Die von Stein Rokkan skizzierten strukturellen Spannungsfelder ermöglichen, die divergierenden Interessenebenen innerhalb der Christlichsozialen Partei näher zu bestimmen.

1. Zentrum – Peripherie: Seit dem Staatsbildungsprozeß im 17. und 18. Jahrhundert gehörte der „Föderalismus" zum ideologischen Fixpunkt jeder konservativen politischen Formation – und die Christlichsozialen waren bereits vor dem Ersten Weltkrieg auf die konservative Seite abgeschwommen[5]. In der Gründungsphase der Ersten Republik gaben die Christlichsozialen aus den Ländern den Ton an (Johann Nepomuk Hauser, Jodok Fink). Sie reagierten am sensibelsten auf die Stimmung innerhalb der Bevölkerung, die geprägt war von Kriegsmüdigkeit, Haß auf die Wiener Wirtschaftszentralen, Antisemitismus und Antimonarchismus. Sie setzten im letzten Augenblick die Entscheidung der Christlichsozialen für Demokratie und Republik durch – gegen die Intentionen der Wiener Christlichsozialen[6]. Allerdings blieben beträchtliche Mentalreservationen bestehen.

[5] John W. Boyer, Political Radicalism in Late Imperial Vienna. Origins of the Christian Social Movement 1848–1897 (Chicago 1981).

[6] Ernst Hanisch, Die Ideologie des Politischen Katholizismus in Österreich 1918–1938 (Wien–Salzburg 1977) 4–10; Anton Staudinger, Monarchie oder Republik?

Die Christlichsozialen gerieten in den Geruch einer „Umfallerpartei"; ihre
Taktik, „größere Übel zu verhindern", sprich: den Sozialismus zu verhin-
dern, verwandelte sie in Demokraten und Republikaner auf Probe, wobei
das Demokratieverständnis in einzelnen Ländern (so in Oberösterreich und
in Salzburg)[7] jeweils beträchtlich tiefer verankert war als bei der Wiener
Parteielite.

1918/19, als es um einen neuen Staatsbildungsprozeß ging, brachen die
in der Monarchie vielfach unterdrückten Spannungen zwischen den Provin-
zen und der Metropole mit großer Heftigkeit aus. Bis zu einem gewissen
Grade wurde dabei die Rechnung für das Versagen der herrschenden Eliten
innerhalb der Habsburgermonarchie präsentiert: für die strukturelle Ver-
nachlässigung der österreichischen Alpenländer nämlich, oder andersherum
gesagt: für ihre „Verprovinzialisierung". Der Haß auf Wien war primär
ideologisch motiviert – gegen das „rote" Wien; dahinter lagen jedoch tiefere
Konfliktebenen, die in die Christlichsoziale Partei selbst hineinreichten[8].
Zwar agierte die Partei im Verfassungskonsens 1920 relativ geschlossen auf
der föderalistischen Seite – um die Vorherrschaft zumindest in den Ländern
zu bewahren –, aber rasch zeigte sich, daß dieses Konfliktpotential von den
Christlichsozialen nicht stillgelegt werden konnte. Zwei Beispiele: 1921 der
schwere Konflikt zwischen den Christlichsozialen in den Ländern mit dem
christlichsozialen Bundeskanzler Mayr wegen der Anschlußabstimmun-
gen[9]. 1924 die Verhinderung einer weiteren Regierung Ignaz Seipels[10].

Modellhaft kann man vier Ebenen von Konflikten unterscheiden:
– den Konflikt der Länder mit dem Bund;
– den Konflikt der Länder miteinander;
– den Konflikt der Länder mit der Metropole Wien;
– den Konflikt des Bundes mit der Metropole Wien.

Christlichsoziale Partei und Errichtung der österreichischen Republik, in: Ders., Aspekte
christlich-sozialer Politik 1917 bis 1920 (unpubl. Habilschrift, Wien 1980).

[7] Harry SLAPNICKA, Christlichsoziale in Oberösterreich. Vom Katholikenverein 1848
bis zum Ende der Christlichsozialen 1934 (Linz 1984); Ernst HANISCH, Die Christlich-soziale
Partei für das Land Salzburg 1918–1934, in: Mitteilungen der Gesellschaft für Salzburger
Landeskunde 124 (1984) 477–496.

[8] Ernst HANISCH, Provinz und Metropole. Gesellschaftsgeschichtliche Perspektiven
der Beziehungen des Bundeslandes Salzburg zu Wien (1918–1934), in: Beiträge zur Föderalis-
musdiskussion (Salzburg 1981) 67–105.

[9] Robert HINTEREGGER, Die Anschlußagitation österreichischer Bundesländer wäh-
rend der Ersten Republik als europäisches Problem, in: Österreich in Geschichte und Litera-
tur 22 (1978) 261–278; Gottfried KÖFNER, Volksabstimmungen in Österreich nach 1918
außerhalb Kärntens, in: Helmut Rumpler (Hg.), Kärntner Volksabstimmung 1920 (Klagen-
furt 1981) 297–313.

[10] Isabella ACKERL, Rudolf Ramek, in: Friedrich Weissensteiner–Erika Weinzierl
(Hgg.), Die österreichischen Bundeskanzler. Leben und Werk (Wien 1983) 121.

Werden diese Konflikte in ihren Hauptverlaufslinien parteipolitisch aufgeschlüsselt und auf eine Matrix übertragen, so sieht diese wie folgt aus:

	Bund	Länder
Länder	CS – CS	CS – CS
Wien	CS – SD	CS – SD

CS = Christlichsoziale
SD = Sozialdemokraten

Zumindest zwei der Konfliktbereiche waren mit beträchtlichen innerparteilichen Spannungen geladen.

Die Zentrum–Peripherie-Problematik weist noch eine weitere Dimension auf. Rokkan bezeichnet sie als Spaltung zwischen der dominanten und der „unterworfenen" Kultur. Diese Dimension war in der Habsburgermonarchie besonders virulent. Die „deutsche" Kultur wurde weithin den andersnationalen Kulturen gegenüber als überlegen gesehen. Der Streit um den Stellenwert der Kulturen verhüllte allerdings nur unzulänglich die Absicherung der „deutschen" Vorherrschaft in der Wirtschaft, in der Verwaltung, in der Politik ... Die Christlichsozialen standen auf der Seite der herrschenden Kultur; sie unterstützten bis zuletzt den „deutschen" Kurs der Regierungen. Schließlich gab es auch einen christlichsozialen Schutzverein, genannt Ostmark, der den deutschnationalen Vereinen Konkurrenz machte. Aber von allen Parteien zeigten sich die Christlichsozialen in ihrer Identität am tiefsten gespalten – zwischen ihrem Deutschtum und ihrem Österreichertum. Immerhin war es – im November 1918 – der Christlichsoziale Jerzabek, der als einziger im Staatsrat gegen den Anschluß stimmte[11], und auch aus den Ländern ertönten einige Stimmen, die die Anschlußerklärung als zu voreilig ablehnten[12]. Gewiß war diese österreichische Orientierung monarchistisch getönt und getragen von dem Wunsch nach einer Donaukonföderation. Ironisch könnte man anmerken, daß zunächst die republikanische „deutsche" Kultur als dominante über die gefesselte „österreichische" Kultur den Sieg davontrug. Nach der Genfer Sanierung jedoch setzte innerhalb der Christlichsozialen Partei ein Seipelmythos ein, der im Sinne einer stärkeren österreichischen Identität instrumentiert war. Seipel, der Vater des Vaterlandes – so hieß es – habe der Bevölkerung

[11] Staudinger, Monarchie oder Republik 124.
[12] Hanisch, Die Christlich-soziale Partei, a. a. O. 486.

wieder gelehrt, an Österreich zu glauben, sich als Österreicher zu fühlen. Und letztlich waren es christlichsoziale Kreise, die jene zutiefst ambivalente Österreichideologie des sogenannten Christlichen Ständestaates trugen [13].

Auch auf einer anderen Ebene läßt sich die Spaltung zwischen einer dominanten und einer sich „unterdrückt" fühlenden Kultur beobachten: auf der Ebene einer religiös-traditional bzw. „völkisch" eingefärbten Provinzkultur und ihrer Spannung zur urbanen, innovativen, säkularisierten Kultur der Metropole. Diese Spannung war vielfach antisemitisch aufgeladen: die gesunde, volksverwurzelte, leicht verständliche Kultur der einheimischen Bevölkerung gegen die jüdische, dekadente, intellektuelle Wiener Kultur. In ein Bild gefaßt: Der Beichtstuhl in der Dorfkirche stand gleichsam quer zur Couch der Psychoanalyse. Mit der politischen Rechtstrift Ende der zwanziger Jahre setzte die von den Christlichsozialen geförderte Provinzkultur an, die Metropole zu erobern. Im „Christlichen Ständestaat" wurde sie zur dominanten Kultur [14].

Das Konzept einer hegemonialen Kultur ist jedoch vielschichtig [15]. Es muß eingebunden werden in die so ausgeprägte Fragmentierung der österreichischen Gesellschaft und Politik. Friedrich Heer sprach so zu Recht von den österreichischen Ghettokulturen, die sich gegenseitig abschotteten [16]. Um zwei extreme Beispiele zu nennen: In den agrarisch strukturierten Dörfern herrschte die katholische, konservative, christlichsoziale Kultur so gut wie unbeschränkt. Die Symbole, die Feste, vor allem der Todeskult,

[13] Anton STAUDINGER, Zur „Österreich"-Ideologie des Ständestaates, in: Rudolf Neck–Adam Wandruszka (Hgg.), Das Juliabkommen von 1936. Vorgeschichte, Hintergründe und Folgen. Protokoll des Symposiums in Wien am 10. und 11. Juni 1976 (Veröffentlichungen der Wissenschaftlichen Kommission des Theodor-Körner-Stiftungsfonds und des Leopold-Kunschak-Preises zur Erforschung der österreichischen Geschichte der Jahre 1918 bis 1938, Bd. 4, Wien 1977) 198–240; DERS., Zu den Bemühungen katholischer Jungakademiker um eine ständisch-antiparlamentarische und deutsch-völkische Orientierung der Christlichsozialen Partei, in: Erich Fröschl–Helge Zoitl (Hgg.), Februar 1934. Ursachen–Fakten–Folgen. Beiträge zum wissenschaftlichen Symposium des Dr.-Karl-Renner-Instituts, abgehalten vom 13. bis 15. Februar 1984 in Wien (Thema. Eine Publikationsreihe des Dr.-Karl-Renner-Instituts 2, Wien 1984) 221–232.

[14] Franz KADRNOSKA (Hg.), Aufbruch und Untergang. Österreichische Kultur zwischen 1918 und 1938 (Wien 1981); Alfred PFOSER, Literatur und Austromarxismus (Wien 1980); Friedbert ASPETSBERGER, Literarisches Leben im Austrofaschismus. Der Staatspreis (Meisenheim 1980); Emmerich TÁLOS–Wolfgang NEUGEBAUER (Hgg.), „Austrofaschismus". Beiträge über Politik, Ökonomie und Kultur 1934–1938 (Österreichische Texte zur Gesellschaftskritik 18, [4]Wien 1988).

[15] Antonio GRAMSCI, Marxismus und Literatur. Ideologie, Alltag, Literatur (Hamburg 1983); T. J. Jackson LEARS, The Concept of Cultural Hegemony: Problems and Possibilities, in: The American Historical Review 90 (1985) 567–591.

[16] Friedrich HEER, Kultur und Politik in der Ersten Republik, in: Norbert Leser (Hg.), Das geistige Leben Wiens in der Zwischenkriegszeit (Wien 1981) 300–309.

waren von ihr besetzt. Die Sozialdemokraten lebten im Dorf als Außenseiter. Häufig wurde ihnen der Zugang ins Dorf schon allein dadurch abgeschnitten, daß sich die Wirte weigerten, ihnen ein Versammlungslokal zu überlassen. Die Dorfhonoratioren hingegen – der Arzt, der Lehrer, der Rechtsanwalt, der Förster etc. – waren häufig deutschnational ausgerichtet und bauten um den Turnverein herum ihre eigenen kulturellen Muster auf – partiell in Konkurrenz zu den kirchlichen Vereinen.

Im „roten Wien" hingegen hatte sich die sozialdemokratische Gegenkultur zur hegemonialen Kultur entwickelt und weit über die Arbeiterklasse hinaus eine große Anziehungskraft bewiesen [17].

Die christlichsoziale-kirchliche Kultur fühlte sich in Wien bedroht und unterworfen. Ein Katechet hatte in einer dezidiert „roten" Schule alles andere als einen leichten Stand. Die Fronleichnamsprozessionen hatten Mühe, sich – nun ohne Kaiser – gegen die Maiaufmärsche der Sozialdemokraten zu behaupten, usw.

2. Staat – Kirche: Diese Fragmentierungslinie erwies sich als besonders tiefgreifend, weil sie weltanschauliche Kernfragen betraf und weil sie gleichzeitig die Intimsphäre des Menschen berührte; Trennung der Kirche vom Staat als Programmforderung der Sozialdemokraten und deutschnationalen Parteien einerseits; „Freiheit der Kirche" als Lösung der Christlichsozialen, aber verstanden als Privilegisierung eben dieser Kirche andererseits. Tatsächlich hatte sich die kirchenpolitische Situation von der Monarchie in die Republik *nicht* geändert [18]; aber der Stil der öffentlichen Auseinandersetzung hatte sich stark radikalisiert. Die brisante Grundrechtedebatte wurde aus dem Verfassungskompromiß ausgeklammert. Die Christlichsoziale Partei übernahm in der Republik die politische Schutzfunktion des Monarchen [19]. Es war die Kirche, die letztlich die umgreifende Integration der Partei sicherstellte; es waren kirchliche Vereine, die vielfach die Parteiorganisationen bildeten; es war der Klerus, der einen wichtigen Teil der christlichsozialen Parteielite stellte (z. B. zwei Parteiobmänner, Hauser und Seipel); nicht zuletzt war es die Kirche, welche die katholischen Massen für die Partei mobilisierte – vor allem die Frauen; und es war die katholische Presse, die faktisch als Parteipresse fungierte (Reichspost).

Der Episkopat war nach wie vor monarchistisch gesinnt, aber er akko-

[17] Dieter LANGEWIESCHE, Zur Freizeit des Arbeiters. Bildungsbestrebungen und Freizeitgestaltung österreichischer Arbeiter im Kaiserreich und in der Ersten Republik (Stuttgart 1979).

[18] Alois HUDAL (Hg.), Der Katholizismus in Österreich. Sein Wirken, Kämpfen und Hoffen (Innsbruck 1931) 27 f.

[19] Vgl. Hanisch, Die Ideologie; Erika WEINZIERL, Kirche und Politik, in: Erika Weinzierl–Kurt Skalnik (Hgg.), Österreich 1918–1938. Geschichte der Ersten Republik 1 (Wien–Graz–Köln 1983) 437–496.

modierte sich öffentlich an die Republik und an die Demokratie – gemäß dem Motto: „Alle Bastionen halten." Aber bereits der erste Artikel der neuen Verfassung – daß alles Recht vom Volke ausgehe –, störte das katholische Selbstverständnis; die kirchenfeindliche Agitation der Sozialdemokratie u. a. ließ die Kirche relativ rasch auf Distanz zur Demokratie gehen. Der autoritäre Kurs der Regierung Dollfuß wurde von der Kirche voll mitgetragen, ja sie half 1933 entscheidend mit, die noch als zu parlamentarisch angesehene christlichsoziale Partei zu zerstören (Oberösterreich). Bitter klagte Franz Spalowsky im christlichsozialen Klub: „der Mohr hat seine Schuldigkeit (getan)"·[20], und Otto Ender erklärte offen: „Der Bischof hat die Christlichsoziale Partei umgebracht."[21]

3. Primärer – Sekundärer Sektor: Vor 1907 waren die Interessen der Großagrarier und die Interessen des (Wiener) Gewerbes in zwei verschiedenen Parteien organisiert – in der Konservativen und der Christlichsozialen Partei. Die Feindschaft gegen die Großindustrie und vor allem gegen die Sozialdemokratie führte die beiden zusammen. Nach 1918 übernahm die Christlichsoziale Partei auch die (partielle) „Interessenvertretung" der Industrie und des Finanzkapitals. Hier sind jedoch so gut wie alle relevanten Fragen noch offen. Fest steht, daß der Industrie seit 1923 drei Mandate im Klub zustanden und daß eben diese Industrie die Christlichsozialen in der Regel mit 7 Anteilen, die Großdeutschen mit 3 Anteilen finanzierte[22].

Es fehlen jedoch genauere Studien, die das Kalkül der christlichsozialen Parteielite beim Ausgleich bzw. beim Durchsetzen der Interessen von Industrie und Landwirtschaft analysieren. Studien, die sich mit der Zollpolitik, der Preispolitik, den Marktgesetzen usw. beschäftigen[23]. Sicherlich profitierten die Bauern 1918–1920 von der enormen Nahrungsverknappung und von der Inflation. Die Versteigerungen gingen von 1762 (1912) auf 5 (1920) zurück[24]. Dementsprechend stark war der Einfluß des Reichsbauernbundes

[20] Walter GOLDINGER (Hg.), Protokolle des Klubvorstandes der Christlichsozialen Partei 1932–1934 (Studien und Quellen zur österreichischen Zeitgeschichte 2, Wien 1981) 331.

[21] Ebenda 334.

[22] Anton STAUDINGER, Christlichsoziale Partei, in: Erika Weinzierl–Kurt Skalnik (Hgg.), Österreich 1918–1938. Geschichte der Ersten Republik 1 (Wien–Graz–Köln 1983) 267; Karl HAAS, Industrielle Interessenpolitik in Österreich zur Zeit der Weltwirtschaftskrise, in: Jahrbuch für Zeitgeschichte 1978 (1979) 97–126.

[23] Vgl. jedoch Siegfried MATTL, Agrarstruktur, Bauernbewegung und Agrarpolitik in Österreich 1919–1929 (Veröffentlichungen zur Zeitgeschichte 1, Wien–Salzburg 1981); Ulrich KLUGE, Organisierte Agrargesellschaft im Schnittpunkt der Verfassungs- und Wirtschaftskrise 1933, in: Geschichte und Gegenwart 3 (1984) 259–287. Vgl. jetzt DERS., Bauern, Agrarkrise und Volksernährung in der europäischen Zwischenkriegszeit. Studien zur Agrargesellschaft und -wirtschaft der Republik Österreich 1918 bis 1938 (Stuttgart 1988).

[24] Wolfgang C. MÜLLER, Zur Entwicklung der Politischen Ökonomie Österreichs.

zunächst in der Christlichsozialen Partei. Generell herrscht jedoch der Eindruck vor, daß die Konfliktlinie zwischen dem Agrar- und dem Industrie- und Gewerbesektor in ihrer Bedeutung zurücktrat und vom wesentlich wichtigeren Konflikt – zwischen Besitz und Arbeit – aufgesogen wurde. Ein klassisches Beispiel bilden die antiparlamentarischen Heimwehren, die von der Industrie teilweise finanziert, den agrarischen Anhang gegen die Sozialdemokratie und gegen die Demokratie mobilisierten[25]. Auf der anderen Seite fühlten sich die Bauern – trotz ihrer nominellen Stärke – im Parlament wie in der Partei stets benachteiligt. So sehr der Bauernbund von Zeit zu Zeit seine Muskeln spielen ließ, ökonomisch ging es mit dem primären Sektor bergab, durch die Modernisierungshemmnisse der österreichischen Agrarwirtschaft noch beschleunigt.

Einen besonders kritischen Bereich bildete das Gewerbe, eine soziale Schicht, die in Österreich überdurchschnittlich stark ausgebildet war[26]. Das Merkwürdige dabei ist nun, daß die Christlichsoziale Partei, die von den „Bünden" – Bauernbund, Frauenbewegung, Arbeiterbewegung – her getragen wurde, keinen eigenen Gewerbebund aufwies. Denn der Deutsch-österreichische Gewerbebund agierte zumindest offiziell überparteilich, wenn er auch in einer bestimmten Nähe zur Christlichsozialen Partei stand. Erst 1932 wurde der Gewerbebund staatsstreichartig in die Partei eingegliedert[27].

Das Gewerbe stand so etwas außerhalb, in permanenter Konkurrenz zu den Agrargenossenschaften, die von den christlichsozialen Bauernvertretern dominiert wurden. Während der Weltwirtschaftskrise wuchs der Gewerbeprotest gegen die Christlichsoziale Partei an. Immer größer wurde im Gewerbe der Zweifel, ob es seine Interessen überhaupt innerhalb einer Partei durchzusetzen vermochte. Nachdem während der Krise auch die Integrationskraft des katholischen Bauernbundes stark nachließ, drückten zwei zentrale soziale Schichten gegen das existierende Parteiensystem. Das Ergebnis war ein Gedankenkonstrukt, das sich folgendermaßen umschreiben läßt: Die Parteien erweisen sich als unfähig, die Interessen der Selbstän-

Industriepolitik von Staat und Banken vom Aufgeklärten Absolutismus bis zum Ende der Republik (ungedr. phil. Diss., Wien 1983) 237.

[25] Ludger RAPE, Die österreichischen Heimwehren und die bayerische Rechte 1920–1923 (Wien 1977).

[26] Ernst BRUCKMÜLLER, Sozialstruktur und Sozialpolitik, in: Erika Weinzierl–Kurt Skalnik (Hgg.), Österreich 1918–1938. Geschichte der Ersten Republik 1 (Wien–Graz–Köln 1983) 396–402.

[27] Siegfried MATTL, Krise und Radikalisierung des „alten Mittelstandes": Gewerbeproteste 1932/33, in: Erich Fröschl–Helge Zoitl (Hgg.), Februar 1934. Ursachen–Fakten–Folgen. Beiträge zum wissenschaftlichen Symposium des Dr.-Karl-Renner-Instituts, abgehalten vom 13. bis 15. Februar 1984 in Wien (Thema. Eine Publikationsreihe des Dr.-Karl-Renner-Instituts 2, Wien 1984) 51–63.

digen zu kanalisieren. Es sei daher besser, die Wirtschaftsinteressen geson-
dert, d. h. ohne Parteien zu organisieren. Gerade diese Stimmung erklärt die
kurzfristige Popularität des Ständegedankens innerhalb dieser Schichten.

4. *Arbeit – Besitz:* Auf der sozioökonomischen Ebene war dies wohl der
zentralste Konflikt. In der ersten Phase von 1918–1920 gelang grosso modo
ein Kompromiß der „Sozialpartner" (Kammersystem, Betriebsräte, Sozial-
gesetzgebung)[28]. Mit der Stabilisierung der „bürgerlichen" Herrschaft seit
1922 wurde dieser Kompromiß von der rechten „Reichshälfte" immer mehr
in Frage gestellt. Jedoch blieben Ansätze zu einer korporativen Problem-
lösungsstrategie auch weiterhin vorhanden: in den Industriekonferenzen,
Industriekomitees und vor allem in den Industriellen Bezirkskommissio-
nen[29]. Die Lösung der Weltwirtschaftskrise nach 1929 wurde eindeutig auf
Kosten der Arbeiter angepeilt: Senkung der Lohnkosten einerseits, Abbau
der Sozialpolitik andererseits. Doch gerade dieser Konflikt reichte tief in die
Christlichsoziale Partei selbst hinein. Denn sie organisierte einen beträcht-
lichen Teil der nicht industriellen Arbeiterschaft in ihren Reihen. Und zwar
mit steigender Tendenz (Mitglieder der christlichen Gewerkschaften 1921:
ca. 79.000, 1932: ca. 130.000). Die christlichsoziale Arbeiterbewegung war
zwar ein verbal lautstarker Teil der Partei, aber in der Interessendurchset-
zung wenig effektiv. Sie raufte an der Basis, in den Betrieben, tagtäglich mit
der Sozialdemokratie (closed shop) und mußte zahlreiche Demütigungen
hinnehmen. Sie versuchte dann auch in den dreißiger Jahren die parlamen-
tarische Demokratie gegen die Heimwehr, gegen die Industrie, gegen Teile
der eigenen Partei zu verteidigen. Mit geringem Erfolg. Letztlich zählten die
Funktionäre der christlichen Arbeiterbewegung zu den Gewinnern des auto-
ritären Kurses: Sie durften die Spitzenpositionen der zahnlos gemachten
Arbeiterorganisationen besetzen[30].

[28] Exemplarisch: Judit GARAMVÖLGY, Betriebsräte und sozialer Wandel in Österreich
1919–1920. Studien zur Konstituierungsphase der österreichischen Betriebsräte (Studien
und Quellen zur österreichischen Zeitgeschichte 5, Wien 1983).

[29] Margarete GRANDNER–Franz TRAXLER, Sozialpartnerschaft als Option der Zwi-
schenkriegszeit, in: Erich Fröschl–Helge Zoitl (Hgg.), Februar 1934. Ursachen–Fakten–Fol-
gen. Beiträge zum wissenschaftlichen Symposium des Dr.-Karl-Renner-Instituts, abgehal-
ten vom 13. bis 15. Februar 1984 in Wien (Thema. Eine Publikationsreihe des Dr.-Karl-
Renner-Instituts 2, Wien 1984) 75–117; Gerald STOURZH–Margarete GRANDNER (Hgg.),
Historische Wurzeln der Sozialpartnerschaft (Wiener Beiträge zur Geschichte der Neuzeit
12/13, Wien 1986).

[30] Anton PELINKA, Stand oder Klasse? Die Christliche Arbeiterbewegung Österreichs
1933–1938 (Wien 1972).

II.

Die Struktur einer Partei läßt sich vereinfacht graphisch so darstellen:

| Parteielite |
| Parteiaktivisten |
| Parteimitglieder |
| Wähler |

Nach Wolfgang C. MÜLLER, Politische Kultur und Parteientransformation, in: Österreichische Zeitschrift für Politikwissenschaft 13 (1984) 54.

Das Defizit der österreichischen historischen Parteienforschung wird durch die simple Tatsache illustriert, daß man bis heute noch nicht weiß, wieviele Mitglieder die Christlichsoziale Partei überhaupt hatte. Dieses Manko leitet sich nicht allein aus dem Fehlen von systematischen, strukturgeschichtlichen Fragestellungen bei den Historikern her, sondern verweist auch auf die Unübersichtlichkeit der regional unterschiedlich ausgeprägten Parteiorganisationen, mit ihren zahlreichen Überschneidungen zur kirchlichen Vereinsstruktur. Die Christlichsozialen gerierten sich als Massenpartei – überließen aber die Organisierung und Mobilisierung der eigenen Anhänger weitgehend der Katholischen Kirche; in Wirklichkeit waren sie bloß eine Wählerpartei.

Greifbar ist (selbstverständlich) die Zahl der Wähler: zwischen 1,068.382 Stimmen = 36 Prozent im Jahre 1919 und 1,490.870 Stimmen = 45 Prozent im Jahre 1923 [31].

Kaum identifizierbar sind die Parteiaktivisten. Hypothetisch könnte man dafür den niederen katholischen Klerus einsetzen und von dieser Basis her mit einer systematischen Forschung beginnen. Es besteht der begründete Verdacht, daß die Parteiaktivisten für die Ausbildung von Feindstereotypien besonders relevant waren und die Konfliktmuster vorgaben.

Besser erforscht ist die Parteielite. Das gilt für die Parteiobmänner wie Seipel oder Vaugoin [32], aber auch für die Parlamentsfraktion. Eine neuere

[31] Erika WEINZIERL–Kurt SKALNIK (Hgg.), Österreich 1918–1938. Geschichte der Ersten Republik 2 (Wien–Graz–Köln 1983) 1092f.

[32] Klemens von KLEMPERER, Ignaz Seipel. Staatsmann einer Krisenzeit (Graz 1976); Friedrich RENNHOFER, Ignaz Seipel. Eine biographische Dokumentation (Wien 1978); Anton STAUDINGER, Bemühungen Carl Vaugoins um Suprematie der Christlichsozialen Partei in Österreich (1930–33), in: Mitteilungen des österreichischen Staatsarchivs 23 (1970) 297–376.

Studie über das Sozialprofil der österreichischen Abgeordneten ermöglicht einen interessanten Vergleich zwischen den christlichsozialen und sozialdemokratischen „Nationalräten" [33].

Beginnt man mit dem Durchschnittsalter der Abgeordneten, so starteten die Christlichsozialen 1919/20 mit einem höheren Durchschnittsalter als die Sozialdemokraten (47,9 zu 46,2). Kombiniert mit der Frage nach der Kontinuität zum Reichsrat der Monarchie wies die Christlichsoziale Fraktion eine höhere Kontinuität auf (31 zu 29 Prozent). Die demokratisch-parlamentarische Erfahrung der christlichsozialen Abgeordneten war 1919/20 größer als die der Sozialdemokraten. Dieser Faktor hilft mit, die Bereitschaft der Christlichsozialen Partei, in die republikanisch-demokratische Phase einzuschwenken, zu erklären.

Dieses Verhältnis verschob sich deutlich gegen Ende der parlamentarischen Periode 1930/34. Die christlichsozialen Abgeordneten (wozu in dieser Studie auch die Abgeordneten des Heimatblockes gerechnet werden) waren nun die weitaus jüngsten (44,6), die sozialdemokratischen Abgeordneten die weitaus ältesten (49,9). Die Kontinuität zur vorhergehenden Periode betrug bei den Christlichsozialen nur 54 Prozent, bei den Sozialdemokraten hingegen 74 Prozent. Das heißt nun: Die sprunghafte Verjüngung der christlichsozialen Fraktion in dieser Phase brachte die „Kriegsgeneration" in die politische Verantwortung, mit einer geringen parlamentarischen Erfahrung und einer deutlichen Neigung zum antidemokratischen politischen Krisenmanagement.

Die gebürtigen Wiener waren in der Sozialdemokratie doppelt so hoch vertreten als bei den Christlichsozialen. Ein Signal für die „zentralistische" Ausrichtung der Arbeiterpartei und für die „föderalistische" Fundierung der Gewerbe- und Bauernpartei. Weitaus mehr sozialdemokratische Abgeordnete stammten aus den Sudetengebieten – interpretierbar als stärkere Fundierung der „deutschnationalen" Ausrichtung dieser Partei.

Die Sozialstruktur der Abgeordneten – gemessen am erlernten Beruf – zeigt die erwartungsgemäßen Unterschiede. Die Christlichsoziale Partei war eine Partei der Selbständigen (53 Prozent), mit einem hohen Anteil an Vertretern des öffentlichen Bereiches (36 Prozent) und einem geringen Anteil an Lohnabhängigen. Der krisengeschüttelte Mittelstand, mit all seinen Schwierigkeiten, sich in der modernen Industriegesellschaft zurecht zu finden, bildete so die repräsentative Schicht der Christlichsozialen Partei. Auch bei der Sozialdemokratie kam ein Drittel der Abgeordneten aus dem öffentlichen Bereich, hingegen nur 18 Prozent aus selbständigen Berufen. Die Unselbständigen überwogen mit 51 Prozent.

[33] Herbert MATIS–Dieter STIEFEL, Der österreichische Abgeordnete. Der österreichische Nationalrat 1919–1979. Versuch einer historischen Kollektivbiographie (Wien o. J.).

Eine anspruchsvolle historische Analyse der politischen Einstellung der Christlichsozialen Partei muß jedoch die strukturelle Schichtung der Partei kombinieren mit der zeitlichen Komponente. Demokratieverständnis, nationale Identität waren nicht nur auf der Ebene der unterschiedlichen Parteischichtungen differenziert ausgeprägt – bei der Parteielite anders als bei den Parteiaktivisten (von den regionalen Unterschieden gar nicht zu reden) –, sondern änderten sich auch im Verlaufe der Ersten Republik gemäß des ökonomischen, gesellschaftlichen und politischen Wandels. Damit aber steht die Periodisierungsfrage zur Diskussion. Ulrich Kluge hat – wie mir scheint – einen Periodisierungsvorschlag gemacht, der, mit Einschränkungen, praktikabel wirkt.

1. 1918–1920: Revolutionäre Übergangsphase;
2. 1920–1929: Demokratische Verfassungsperiode;
3. 1929–1933: Phase der präsidialstaatlichen „Demokratie";
4. 1933/34: Inkubationsphase des „Ständestaates"[34].

Differenzen treten bei der Charakterisierung der Phase 3 auf. Ein Teil der österreichischen Forschung jedenfalls ist der Ansicht, daß Kluge – allzu quellenfern – das deutsche Muster vorschnell auf Österreich überträgt. Ich schlage vor, diese Phase mit der Überschrift zu versehen: „Ökonomische Depression – Krise der Demokratie." Wie dem auch sei: Die Forschung muß sich jetzt darauf konzentrieren, die vier Ebenen der Partei in den jeweiligen Perioden genauer zu betrachten, um die Frequenzen des politischen Wandels besser in den Griff zu bekommen. Dafür sollte jedoch die Einstellung zur Demokratie relativ breit gefaßt werden und auch den gelebten Alltag mitumfassen: Sozialisationsstile, Freundschaften, Vereinskultur, Feste, Heiratsstrategien, usw.

Eine (vorläufige) Hypothese läßt sich so formulieren: In der ersten, revolutionären Phase drückte die Parteibasis (Mitglieder, Wähler) auf eine stärkere Demokratisierung (bzw. Föderalisierung) der politischen Institutionen; die Parteielite folgte zögernd, unsicher, teilweise sich an die Monarchie klammernd. In der Phase 3 und 4 verlor diese Parteibasis angesichts der ökonomischen und politischen Krisen – und nicht ohne Schuld der Eliten – das Vertrauen in die Lösungskapazität der politischen Parteien. Sie verlangte immer stärker nach autoritären Mustern. Aber anders als in der Phase 1, folgte die christlichsoziale Elite nicht zögernd diesem Druck, sondern ganz im Gegenteil: Ein Teil der Elite, um Ignaz Seipel, heizte die Demokratiekritik ganz bewußt an und forcierte aus ihrem blinden Antisozialismus heraus, autoritäre, antiparlamentarische, meist ständische Modelle.

[34] Ulrich Kluge, Der österreichische Ständestaat 1934–1938. Entstehung und Scheitern (Wien 1984) 15.

Relativ einfach läßt sich die Veränderung der politischen Einstellung auf der programmatischen Seite verfolgen. Ich vergleiche das Wahlprogramm der Christlichsozialen Partei aus dem Jahre 1918 mit dem Programm aus dem Jahre 1926 [35]. 1918 bekannte sich die Partei bereits in den ersten Absätzen – uneingeschränkt – zum freien demokratischen Staat und zur republikanischen Staatsform; gleichzeitig wird jede „freiheitsfeindliche Diktatur" – sei es einer Klasse oder einer Partei – abgelehnt. Die Identität ist eindeutig „deutsch" ausgerichtet, wobei die Gefährdung des deutschen Volkstums vor allem von der „jüdischen Gefahr" gefürchtet wird. Die sozialreformerischen Intentionen – bei grundsätzlicher Wahrung des Privateigentums – überwogen: Einziehung der übermäßigen Kriegsgewinne; progressive Besteuerung der großen Einkommen; Ablösung des Großgrundbesitzes; Ausbau des Arbeitsschutzes usw. Die Interessen der katholischen Kirche werden eher diskret betont.

Das änderte sich bis 1926. Die Christlichsoziale Partei profilierte sich weitaus stärker als „klerikale" Partei. Die Wahrung der Grundsätze des Christentums trat an die erste Stelle und durchzog alle 8 Punkte. Das Bekenntnis zum demokratischen Staate folgte erst als Punkt 5; ein Bekenntnis zur Republik fehlte überhaupt. Sozialpolitische Programmpunkte wurden stillschweigend zurückgenommen. Nachwievor fühlten sich die Christlichsozialen als „nationalgesinnte Partei", aber in beiden Programmen fehlte ein offener Anschlußparagraph; lediglich verschlüsselt wurde auf die „Ausgestaltung des Verhältnisses zum Deutschen Reiche auf Grund des Selbstbestimmungsrechtes" hingewiesen [36].

Programme sollen eine integrative Wirkung ausüben, Eliten und Basis verknüpfen: Das ist die Intention. Wie weit jedoch Programme tatsächlich nach unten durchdringen und die politische Kultur einer Partei formen, ist eine andere Frage. Jedenfalls präsentierte sich die Christlichsoziale Partei bis 1929 auf der Programmebene als demokratische, deutschorientierte, christlich fundierte „Volkspartei".

[35] Klaus BERCHTOLD (Hg.), Österreichische Parteiprogramme 1868–1966 (Wien 1967) 365–376.

[36] Ebenda 376.

Jenő Gergely

DIE CHRISTLICHSOZIALE BEWEGUNG IN UNGARN WÄHREND DER HORTHY-ZEIT (1919–1944)

Die christlichsoziale Bewegung in Ungarn ist aus der Organisation der Katholischen Volkspartei hervorgegangen und hat sich auch niemals vom politischen Katholizismus emanzipiert. Sie begann ihre fünfzigjährige Laufbahn in Ungarn mit einer mehr als zehnjährigen Verspätung gegenüber den vergleichbaren deutschen und österreichischen Richtungen, die größten Einfluß auf sie ausübten. Als erste entstanden im Jahr 1903 die christlichsozialen Arbeitervereine in den sich rasch industrialisierenden Städten im nordwestlichen Teil Transdanubiens, Győr (Raab) und Szombathely (Steinamanger), wo eine kräftige katholische Mentalität vorherrschte[1]. Die Entfaltung der ungarischen Bewegung schloß sich eng an die süddeutsch-österreichische Linie an, und das österreichische Beispiel war selbst zu einer Zeit maßgebend, als die Ungarnfeindlichkeit Karl Luegers abschreckend wirken mußte. Die den österreichischen ähnlichen sozialen und wirtschaftlichen Verhältnisse in Ungarn schufen die objektiven und subjektiven Bedingungen für den Beginn der Bewegung.

Die christlichsoziale Organisation genoß die Unterstützung der Volkspartei und der katholischen Kirche, die Behörden genehmigten auch ihre Statuten; so konnte sich am 25. März 1905 der *Landesverband der Christlichsozialen Vereine* endgültig konstituieren[2]. Der erste ungarische christlichsoziale Kongreß fand auch im österreichischen Teil der Monarchie Widerhall. Die Wiener „Christlichsoziale Arbeiterzeitung" äußerte sich über die Gründung des Verbandes sehr positiv[3]. Vor dem Ersten Weltkrieg erreichte die christlichsoziale Organisation zwischen 1905 und 1907 ihren Höhepunkt: 1907 bestanden 100 Vereine mit etwa 15.000 Mitgliedern. 1905 begann innerhalb der Vereine auch die fachliche Organisierung. Bis Ende

[1] Lajos Riesz (Hg.), Harminc év. A magyar keresztényszocialista mozgalom harmincéves évfordulójára [Dreißig Jahre. Zum dreißigsten Jahrestag der christlichsozialen Bewegung]. Staatsarchiv des Komitates Győr (Raab) IV/B-1402/a, Statutensammlung der Vereine; Staatsarchiv des Komitates Vas, Statutensammlung der Vereine 34 (Szombathely/Steinamanger).

[2] Archiv der Hauptstadt Budapest, Akten der Geschäftsabteilungen des Hauptstädtischen Rates 120.423-I-1904.

[3] Die christlichsoziale Arbeiterbewegung in Ungarn, in: Christlichsoziale Arbeiterzeitung 12. November 1904, S. 2–3.

1907 kamen vier Landesgewerkschaften mit 50 Ortsgruppen und ungefähr 6.000 Mitgliedern zustande, die Bewegung vermochte aber diese geringe Organisationskraft bis zum Ersten Weltkrieg nicht zu steigern. (Zur gleichen Zeit betrug die Mitgliederzahl der sozialdemokratischen Gewerkschaften fast 100.000.)[4]

Im Laufe des Jahres 1907 spitzte sich der politische Kampf zwischen den Sozialdemokraten und den Christlichsozialen zu. Die auf interkonfessioneller und nicht öffentlich-rechtlicher Grundlage beruhende, aber oppositionelle *Christlich-Sozialistische Landespartei* neuen Typs wurde in Budapest am 10. November 1907 gegründet. Sie bezeichnete sich bewußt nicht als christlichsozial, sondern christlich-sozialistisch. Die sozialen Forderungen des Parteiprogrammes entsprachen dem Minimalprogramm der Sozialdemokratie. Die Christlich-sozialistische Partei Ungarns und ihr Programm unterschieden sich weder hinsichtlich ihres Radikalitätsgrades noch der konkreten Punkte von den vergleichbaren österreichischen Programmen der Jahre 1905 und 1907[5]. Bis zum Jahr 1907 gestaltete sich die Struktur der christlich-sozialen Bewegung Ungarns aus. Die Organisation erfolgte in drei Richtungen: 1. auf gesellschaftlicher Ebene in den Vereinen; 2. auf wirtschaftlicher Ebene in den Gewerkschaften und 3. auf politischer Ebene in der Christlich-sozialistischen Partei.

Die Volkspartei und die katholische Hierarchie unterstützten die christlich-sozialistische Partei kleinbürgerlichen Charakters nicht. Die Parlamentswahlen vom Jahre 1910 brachten für die christlich-sozialistische Partei einen spektakulären Mißerfolg. Von ihren Kandidaten war allein Sándor Gieszwein erfolgreich, der sich erst Anfang 1910 dazu entschlossen hatte, die Volkspartei zu verlassen und sich der Christlich-sozialistischen Partei anzuschließen.

Während des Krieges behinderten die außerordentlichen Maßnahmen auch die Organisation der Christlichsozialen. Erst von 1917 an ist eine mäßige Belebung ihrer Tätigkeit zu verzeichnen. Im Verlauf der Konzentration der konservativen politischen Kräfte kam es – auf Initiative des Episkopats – Anfang Februar 1918 zur Fusion der parlamentarischen Volkspartei und der Christlich-sozialistischen Landespartei und damit zur Gründung der *Christlichsozialen Volkspartei*[6]. Diese Änderung drängte die konserva-

[4] Jenő GERGELY, Die christlichsoziale Arbeiterbewegung in Ungarn 1903–1914, in: Annales Universitatis Scientiarum Budapestinensis de Rolando Eötvös nominatae. Sectio Historica 16 (1975) 93.

[5] Archiv der Hauptstadt Budapest, Reservate Präsidialakten des Oberstadthauptmanns von Budapest 2110–1907; vgl. Klaus BERCHTOLD (Hg.), Österreichische Parteiprogramme 1868–1966 (München 1967) 172–178.

[6] Primatialarchiv zu Esztergom (Gran) (im weiteren zitiert: EPL) Cat. D/c. 6394–1917.

tiv-agrarische Einseitigkeit der früheren Volkspartei in den Hintergrund, und inmitten der reifenden revolutionären Krise gestaltete sich die Partei für die katholischen Massen moderner und vor allem anziehender hinsichtlich ihres sozialen Programmes.

Die Christlichsozialen bildeten gegenüber der bürgerlich-demokratischen Revolution eine oppositionelle Plattform, obwohl sie sich dem Nationalrat natürlich angeschlossen hatten. An der regierenden Gewalt wünschten sie sich jedoch nicht zu beteiligen, obwohl die Regierung im Januar 1919 wiederholt versuchte, das Zentrum und den linken Flügel der Christlichsozialen Volkspartei in die Koalitionsregierung einzubeziehen. Die Christlichsozialen konnten sich aber zu einer Kooperation nicht entschließen, weil sie sich der Nagyatádischen Kleinlandwirtepartei näherten und überdies meinten, in einem oppositionellen Block nach den Wahlen sicherer an die Macht gelangen zu können. In den Monaten der bürgerlich-demokratischen Republik konnte sich die christlichsoziale Bewegung frei organisieren. Mit der Radikalisierung der Arbeiterbewegung und den Bewegungen der Bauernschaft konnte und wollte sie nicht Schritt halten; somit übernahm sie eine immer wichtiger werdende Rolle in der Organisierung der Massenbasis der konterrevolutionären Alternative.

In den Monaten der Räterepublik wurden die Christlichsoziale Volkspartei sowie ihre Verbindungen auf Gewerkschafts- und Vereinsebene liquidiert. Die Bewegung selbst bestand aber stellenweise illegal weiter. Zum Teil aktivierte sie sich aus Anlaß der Rätewahlen im April 1919 in Transdanubien, wo sie in manchen Orten mit der Kleinlandwirtepartei eine Koalition bildete oder auch allein gegen den offiziellen Kandidaten auftrat und nicht selten auch den Sieg davontrug. Auch in der Hauptstadt existierten illegale christlichsoziale Gruppen, die sich hauptsächlich ab Juni 1919 aktivistisch betätigten und Flugzettel antisemitischen Inhalts verbreiteten[7].

Nach dem August 1919 ergaben sich für den Christlichsozialismus in Ungarn grundlegend veränderte Verhältnisse, die es ermöglichten und notwendig machten, daß sie nach dem Funktionswechsel und der Umstrukturierung während der Revolutionen zur Offensive überging und in die vorderste Linie der Konterrevolution trat. Die neue Rolle und die neue funktionelle Anordnung können an eine genaue Periodengrenze gebunden werden: Der Sturz der Diktatur des Proletariats bzw. die Restauration des Kapitalismus in neuer Form schuf für den Christlichsozialismus in Ungarn eine neuartige Situation. Als die Konterrevolution die Oberhand gewann, verfügte der Christlichsozialismus gleichsam über eine fertige Ideologie, einen Organisationsrahmen und einen Kaderbestand, um in den ersten Monaten

[7] Jenő GERGELY, A keresztényszocializmus Magyarországon 1903–1923 [Der christliche Sozialismus in Ungarn] (Budapest 1977) 72–126.

der Konterrevolution, besonders aber von August 1919 bis zu den Wahlen im Jahre 1920, dieser die wichtigsten Ausdrucksformen zu liefern.

In der neuen Ära ist für die Christlichsozialen in außenpolitischer Beziehung wichtig, daß sich nach der Wiederherstellung der nationalen Unabhängigkeit die engen Beziehungen zu Österreich und Deutschland lockerten, ja die Meinungsverschiedenheiten mit Österreich verschlechterten sogar die Lage der christlichen Partei. Die christlichsoziale Bewegung versuchte nach Auflösung der Isolation und neben der einseitigen deutschen Orientierung auch neue Beziehungen anzubahnen, und sie fand sie schließlich zu den holländischen und belgischen christlichen Gewerkschaften. Die christlichen Parteien Europas, die sich nach dem Krieg entfalteten, sowie die 1920 zustandegekommene christliche Gewerkschaftsinternationale, der auch die ungarische christlichsoziale Gewerkschaftszentrale beitrat, dienten bereits als Hintergrund der Bewegung[8].

Als Anfang August 1919 die Konterrevolution die Oberhand gewann, unternahmen die christlichsoziale Partei und die Kleinlandwirtepartei den Versuch, sich neben den Sozialdemokraten zu landesweit organisierten, modernen politischen Massenparteien mit örtlichen Parteiorganen auszubauen. Dies gelang am ehesten den Christlichsozialen, die mit den Schichten des städtischen Kleinbürgertums, der Intellektuellen und zum Teil mit jener der Arbeiter rechneten. Nach dem Sturz der Diktatur des Proletariats begann sich die christlichsoziale Partei auch außerhalb der Hauptstadt in der Provinz zu organisieren; namentlich dort, wo die Partei bereits vor 1918 Einfluß ausgeübt hatte. Anfang Oktober 1919 wird bereits berichtet, daß dank der organisatorischen Arbeit von 325 Agitatoren in der Provinz 15 Parteisekretariate errichtet und 60.000 Mitglieder in die Partei aufgenommen werden konnten. Die Agitation wurde von sieben Parteiblättern unterstützt[9].

Der Erfolg der christlichsozialen politischen Organisationsarbeit wurde durch die Unterstützung der christlichen Kirchen, die Teilnahme an der konterrevolutionären Regierung und schließlich durch die Hilfe der Nationalen Armee ermöglicht. Der katholische Episkopat versicherte in seiner Ende August 1919 abgehaltenen Konferenz der aus den verschiedenen Richtungen der Volkspartei und der Christlichsozialen gegründeten *Christlich-Sozialen Wirtschaftspartei* (Ende August 1919) seiner moralischen, politischen und wirtschaftlichen Unterstützung. Diese Partei formulierte neben der Bereitschaft zur Unterstützung des christlichnationalen Kurses und der

[8] Peter J. Serrarens, 25 Jahre christliche Gewerkschaftsinternationale (Utrecht 1947); Jules Verstraelen, Die internationale Christliche Arbeiterbewegung, in: Hermann Scholl (Hg.), Katholische Arbeiterbewegung in Westeuropa (Bonn 1966) 419–426.
[9] Nemzeti Ujság [Nationale Zeitung] 1. Oktober 1919.

Konterrevolution auch weitgehende demokratische und soziale Reformbestrebungen, was geeignet war, ihr die Sympathie relativ breiter, religiöser Schichten zu erwerben. Die christlichsoziale Parteiorganisation versuchte auch die konfessionellen Schranken zu durchbrechen, und obwohl ihre politische Richtung im Endergebnis vom katholischen Episkopat vorgezeichnet wurde, blieb sie auch für die protestantischen Christen offen.

Dadurch, daß die Konterrevolution an die Macht gelangt war, wurde die christlichsoziale Partei in Ungarn zu einem Regierungsfaktor, während sie sich bis 1918 kaum an der Gesetzgebung hatte beteiligen können. Die „Existenzbasis" der zweiten und dritten Friedrich-Regierung in den Monaten August bis Oktober 1919 bildete diese Partei. Fürstprimas János Csernoch wandte sich mit dem Ersuchen an den Pariser Erzbischof, er möge zwecks Anerkennung der Regierung „christlich-sozialen Charakters" bei der Friedenskonferenz intervenieren, und stellte gleichzeitig für Organisationszwecke der Partei und der christlichen Gewerkschaften 50.000 Goldkronen zur Verfügung [10].

Die christlichsoziale Partei und ihre Berufsorganisationen genossen inmitten des Weißen Terrors auch die Unterstützung der Nationalen Armee und der Behörden in ihrem Kampf gegen die kommunistische und sozialdemokratische Bewegung, womit schließlich auch ihr Funktionswechsel erklärbar ist. Zwischen der sozialdemokratischen Arbeiterbewegung und der christlichsozialen Organisation konterrevolutionärer Mentalität ging im Herbst 1920 der Kampf um die Verteidigung der sozialdemokratischen Partei und ihrer Fachorganisationen. Außer entsprechenden administrativen Maßnahmen unternahm nämlich das neue System auch den Versuch, die gesamte Arbeiterbewegung mit Hilfe des Christsozialismus auf eine christlich-nationale Grundlage zu stellen, d. h. die Sozialdemokratie zu liquidieren. Gleichzeitig ermöglichten der Umstand, daß die alten herrschenden Klassen vorübergehend in den Hintergrund gedrängt wurden, und die Interessengegensätze zwischen Mittelschichten und Kleinlandwirten, daß die beiden neuen Massenbewegungen, Christlichsoziale und Kleinlandwirte, bei der Machtgestaltung entscheidend mitreden konnten; diese ersten Monate und Jahre waren daher auch durch den Wettstreit jener beiden Kräfte gekennzeichnet. Die Forderung des Episkopats nach einer christlichen Konzentrationsbewegung veranlaßte die ehemaligen Führer der Volkspartei dazu, nach der bisher bestehenden praktisch-politischen Zusammenarbeit auch die organisatorische Einheit mit der Friedrich–Telekischen *Christlich-Nationalen Partei*, der damals stärksten Partei der höheren Bürokratie, der legitimistischen Offiziersgarde und der „christlichen" Bourgeoisie, zu schaffen. Die Partei Friedrichs nahm das Angebot der christlich-

[10] EPL Cat. C/2385–1919, Cat. C/2700–1919.

sozialen Partei hinsichtlich einer Fusion unter der Bedingung an, daß der Präses der neuen Partei István Friedrich sein müsse. Am 25. Oktober 1919 wurde unter aktiver Mitwirkung Pál Telekis die Vereinigung der beiden Parteien deklariert: Die neue Partei nahm den Namen *Partei der Christlich-Nationalen Vereinigung* an. Károly Huszár, der künftige Ministerpräsident, erklärte in der Vereinigungsversammlung, daß die christlichsoziale Politik nach einer Vergangenheit von 22 Jahren „im Interesse des Zustandekommens der einheitlichen politischen Front die Fahne der Christlichsozialen Partei auf den Altar der christlich-nationalen Vereinigung legt" [11].

Die konterrevolutionäre Kräfteeinheit wurde zu Lasten der Christlichsozialen geschaffen: Für den Preis der Aufgabe der christlichsozialen Landespolitik kam die vorübergehende Einheit der rechtsorientierten christlichen Parteien zustande. Diese Fusion war auch eine Konsequenz der christlichsozialen politischen Ideologie, die theoretische Betonung einer Zusammenarbeit der Klassen wurde politisch realisiert. Es handelte sich dabei aber nicht etwa um die Akzeptierung der christlichsozialen Grundlage, sondern vielmehr um deren Aufgabe zu einer unmittelbaren Unterordnung unter die Interessen des Klassenbündnisses des Großkapitals und des Großgrundbesitzes (d. h. des durch die Hierarchie vertretenen kirchlichen Großgrundbesitzes). Diese Unterordnung bedeutete keine völlige Abkehr von den christlichsozialen Bestrebungen kleinbürgerlichen Charakters, sie degradierte aber die Partei zur Funktion eines Mittels zum Zweck. Das Zustandekommen der Partei der Christlich-Nationalen Vereinigung war, von mehreren Gesichtspunkten aus betrachtet, ein bedeutendes Moment hinsichtlich der weiteren Entwicklung und der politischen Etablierung der Konterrevolution: 1. Es gewährleistete die Unterordnung der christlichsozialen kleinbürgerlichen und werktätigen Massen gegenüber den Interessen des Großkapitals und des Großgrundbesitzes; 2. verhinderte es, daß die christlichsoziale Politik in Gegensatz zur Kirche geriet; 3. machte es eine Entfaltung der christlichen Politik in sozialer und demokratischer Richtung unmöglich; 4. schließlich sicherte es bei Koalitionsverhandlungen das Übergewicht der Interessen des Großgrundbesitzes und des Großkapitals [12].

Nach Aufgabe der Selbständigkeit der christlichsozialen Partei begann die Partei der Christlich-Nationalen Vereinigung nach den Wahlen allmählich zu einer auf die Abgeordneten beschränkten Partei zu verkümmern. Die in der Partei organisierten Massen blieben nach den Wahlen weg; sie zusammenzuhalten war aber mangels eines tatsächlichen politischen Terrains unmöglich. Deshalb wollte die christlichsoziale Zentrale die Parteimitglieder in die Gewerkschaften hinüberretten. Der Übergang gestaltete sich

[11] NEMZETI UJSÁG 26. Oktober 1919.
[12] Gergely, A kereszténysocializmus Magyarországon 136–154.

problematisch, bestand doch der Großteil der Partei aus kleinbürgerlichen Elementen und Beamten, die fachlich in den christlichen Gewerkschaften keinen Platz finden konnten oder auch gar keiner christlichsozialen Interessenvereinigung angehörten.

Im August 1919 kam es gleichzeitig mit der politischen Organisation der Christlichsozialen auch zur Gründung von Fachorganisationen. In der Hauptstadt wurden die Fachorganisationen parallel zu den in jedem Wahlbezirk errichteten Parteiorganisationen ausgebaut, während in der Provinz die Konturen der Partei und der Gewerkschaft eher verschmolzen. Im allgemeinen ist es aber kennzeichnend, daß sich die Fachorganisationen erst auf Initiative und mit Unterstützung der zeitlich früher errichteten Parteiorganisationen bildeten. „Das Gewerkschaftsmitglied ist zugleich auch Mitglied der Partei, es hat demnach keinen besonderen Parteibeitrag zu entrichten. Wer der Gewerkschaft beitritt, der versichert sich gleichsam zugleich gegen das Elend, weil die Gewerkschaft ihm Arbeit, Beihilfe, im Falle der Arbeitslosigkeit aber Unterstützung gewährt. Und allein eine auf der festen Säule der Gewerkschaften aufgebaute Partei vermag den Kampf gegen die bösen Geister der Unruhestiftung aufzunehmen" – schrieb das Blatt „Keresztény Szocializmus" (Christlicher Sozialismus) [13]. Die christlichen Gewerkschaften entstanden hauptsächlich in den Jahren des Weißen Terrors durch Zersetzung der sozialistischen Organisationen. Ende 1919 und Anfang 1920 entstand in der Organisationseinheit der einzelnen Fachgruppen eine Spaltung, denn die christlichsoziale Bewegung hatte auch – im Grunde genommen revolutionär gesinnte – Arbeiterschichten mitgerissen, die inmitten der großen Arbeitslosigkeit in der Hoffnung, einen Arbeitsplatz zu finden, Mitglieder dieser Gewerkschaften geworden waren, oder ihnen geradewegs aus Furcht vor dem Terror beigetreten waren.

Über die zahlenmäßige Stärke des Landesverbandes der christlichsozialen Gewerkschaften lieferten die Berichte über die konstituierende Generalversammlung des Internationalen Verbandes der Christlichen Gewerkschaften vom Jahr 1920, bzw. ein Bericht, der auf einer Untersuchung beruhte, die eine Kommission im Auftrag des Internationalen Arbeitsamtes im August und September 1920 in Ungarn durchgeführt hatte, die ersten übereinstimmenden offiziellen Angaben.

Aufgrund dieser Quellen gehörten dem *Landesverband der Christlichsozialen Gewerkschaften* am 30. Juni 1920 neununddreißig Landesgewerkschaften mit 190.464 Mitgliedern an.

[13] KERESZTÉNY SZOCIALIZMUS [Christlicher Sozialismus] 31. August 1919.

Landesverband der Christlichsozialen Gewerkschaften Ungarns, 1920 [14]

Gewerkschaft	Mitglieder
Staatsbeamte	7.235
Bank- und Büroangestellte	6.109
Gruben- und Hüttenarbeiter	15.000
Schuhmacher-Arbeiter	2.340
Arbeiter der Tabakindustrie	3.500
Krankenpfleger	6.000
Hotelangestellte	3.700
Arbeiter der Nahrungsmittelindustrie	600
Maurer	3.700
Holzarbeiter	700
(Herren-)Friseure	400
Hausangestellte	5.000
Zeitungsverkäufer	680
Arbeiter der Fleischindustrie	1.000
Handels- und Industriebeamte	1.200
Privatlehrer	2.000
Schornsteinfeger-Arbeiter	500
Buchbinder	800
Handelsangestellte	3.800
Gärtner	300
Privatbeamte	5.900
Müller	300
Schneider	900
Druckereiarbeiter	200
Transport- und Verkehrsbeamte	1.400
Zimmermaler	350
Arbeiter der Textilindustrie	1.500
Eisenbahner	60.000
Postbeamte	12.000
Angestellte der Elektrizitätswerke	8.000
Eisenarbeiter	10.000
Gemeindearbeiter	12.000
Arbeiter der chemischen Industrie	800
Agrararbeiter und Kleinlandwirte	6.000
Ziegeleiarbeiter	600

[14] A SZAKSZERVEZETI SZABADSÁG MAGYARORSZÁGON [Die Freiheit der Gewerkschaften in Ungarn] (Budapest 1920) 15.

Gewerkschaft	Mitglieder
Angestellte der Straßenreinigung	400
Schiffsleute	2.000
Bank- und Sparkassenbeamte	3.200
Musikanten	350
Zusammen	190.464

Aus den detaillierten Daten geht hervor, daß die im Bericht vermerkten Zahlen nicht der Wahrheit entsprechen. Von den augenfälligsten Übertreibungen abgesehen, dürfte sich die Anzahl der Mitglieder der christlichsozialen Gewerkschaften tatsächlich nur um 110.000–120.000 bewegt haben. Demgegenüber zählten im Jahr 1920 die 39 dem *Gewerkschaftsrat* angehörenden Gewerkschaften 152.441 Mitglieder.

Wenn wir nach den allgemeinen Ursachen des Vordringens der christlichsozialen Bewegung forschen, kann als unbestreitbare Tatsache festgestellt werden, daß die Verdrängung der sozialdemokratischen Arbeiterbewegung in die Defensive und der Vorstoß der Christlichsozialen entscheidend vom Weißen Terror beeinflußt war. In die gleiche Richtung wirkte auch der dem Krieg und den Revolutionen folgende wirtschaftliche Verfall, das auf der Arbeiterklasse und den Beamten lastende Elend. Eine bedeutende Rolle am Erfolg der Christlichsozialen spielte auch ihre die Lage ausnutzende Demagogie: Die Versprechungen ihrer Führer – sich auf ihre „Beziehungen" beruhend – stellten eine rasche Besserung der sozialen Verhältnisse der Arbeiterschaft in Aussicht. Wegen der großen Arbeitslosigkeit und der ständigen Entlassungen trachteten die Arbeiter und Angestellten danach, ihren Lebensunterhalt zu sichern und der Entlassung zu entgehen. Die Betriebsleiter waren bestrebt, sich der ihnen nicht gefälligen Elemente zu entledigen, und drängten einen Teil der Arbeiterschaft, indem sie das Gespenst der Arbeitslosigkeit beschworen, den christlichsozialen Gewerkschaften beizutreten. Die Mehrzahl der organisierten Arbeiter betrachtete die Erstarkung der christlichen Gewerkschaften als eine Übergangserscheinung. Die innere Schwäche der christlichsozialen Organisationen bestand darin, daß ein Großteil ihrer Mitglieder aus vorher nichtorganisierten Elementen bestand, die leicht schwankend gemacht werden konnten. Die Lage der sozialdemokratischen Gewerkschaften festigte sich in der zweiten Hälfte des Jahres 1920 allmählich. Das konterrevolutionäre System gab es auf, sie zu liquidieren. Die Regierung Teleki erkannte, wenn auch mit starken Einschränkungen, die Freiheit der Gewerkschaften an und bot auch der Tätigkeit der sozialdemokratischen Gewerkschaften freien Raum.

Die in der Partei der Christlich-Nationalen Vereinigung integrierte Christlichsoziale Partei war als solche durch das gemeinsame Regime mit den Kleinlandwirten nach wie vor an der Regierungsgewalt beteiligt. Die parteiinternen Gegensätze in der Christlich-Nationalen Vereinigung wurden in erster Linie durch ihr Verhältnis zum Legitimismus und zu den Kleinlandwirten verursacht. Die Christlichsozialen waren in der Frage des Legitimismus nicht unmittelbar engagiert; sie hatte für sie gegenüber der Lösung der sozialen Probleme nur untergeordnete Bedeutung. Im sozialen Bereich hingegen stießen sie in zahlreichen Punkten mit den Interessen der Kleinlandwirte zusammen. Aber zu mindestens ebenso schwerwiegenden Konflikten führte der Umstand, daß sie innerhalb der Partei der Christlich-Nationalen Vereinigung (Andrássy) dem Flügel der Agrarier und Großgrundbesitzer gegenüberstanden. Während die Partei der Christlich-Nationalen Vereinigung an der Macht festhielt und gegenüber den Kleinlandwirten sowie der Gruppe der Grafen zu immer neuen Kompromissen gezwungen war, forderten die Leiter der christlichen Gewerkschaften mit zunehmender Ungeduld, jedoch ohne Erfolg, die Wiederherstellung der selbständigen Christlichsozialen Partei.

Den endgültigen Verlust der Machtpositionen der Christlichsozialen brachten die Ereignisse am Ende des Jahres 1921. Einerseits endete der zweite Königsputsch im Herbst 1921 damit, daß die Partei der Christlich-Nationalen Vereinigung in Fraktionen zerfiel, und obendrein erklärte Ministerpräsident Bethlen, daß er nicht wie bisher in einer Koalition mit der Kleinlandwirtepartei, sondern gestützt auf eine neue einheitliche Regierungspartei regieren wolle, wo für Anhänger der christlichen Partei kein Platz sei. Die christlichsoziale Gruppe nahm unter der Führung von István Haller von Anfang 1922 an eine oppositionelle Haltung ein. Ein für diese Neuorientierung noch wichtigerer Beweggrund war jedoch der Pakt zwischen der Regierung Bethlens und den Sozialdemokraten (Ende Dezember 1921), der die christliche Arbeiterbewegung mit einer grundlegend neuen Situation konfrontierte. Als Bethlen die christliche Partei fallen ließ, näherte er sich gleichzeitig der Ungarischen Sozialdemokratischen Partei (USDP). Im Laufe des Jahres 1921 war es offensichtlich geworden, daß die Massen des Proletariats durch die christlichsozialen Organisationen nicht für das System gewonnen werden konnten. Deshalb wollte sich Bethlen eher auf die gemäßigten Sozialdemokraten stützen. Doch hatte der Pakt auch noch eine andere Seite. Der Christsozialismus wollte – wenn auch in konterrevolutionärer Absicht – doch immerhin die bestehenden Verhältnisse ändern, er vertrat das soziale Element innerhalb der Partei der Christlich-Nationalen Vereinigung. Die christlichen Gewerkschaften traten – im Interesse ihrer eigenen Existenz – immer häufiger radikal auf dem Gebiet des Interessenschutzes hervor. Ein weiteres Bedenken Bethlens hatte politi-

schen Charakter: Er hielt es für möglich, daß die Christlichsozialen, durch die Legitimisten oder die Rassenschützler unter Gömbös ermutigt, zu einer kleinbürgerlich-sozialen Massenbewegung werden könnten. Auf jeden Fall aber störten sie die verfassungsmäßig-konservativen Bestrebungen Bethlens.

Bei den Wahlen zur Nationalversammlung 1922, die das Ende der Bethlenschen Konsolidierungspolitik bedeuteten, erhielten von der ehemaligen christlichen Partei die die Regierung unterstützende Gruppe 15, die Oppositionellen 20 Mandate. Zu den letzteren gehörte auch jene Richtung, die sich nach wie vor als „christlichsozial" deklarierte und bei den Wahlen 8 Mandate erreicht hatte. (Die USDP errang gleichzeitig 25 Mandate.)

Welche Schlußfolgerungen können aus dem spektakulären Aufstieg und dem noch spektakuläreren Sturz der Christlichsozialen in den Jahren 1919–1922 gezogen werden? Die herrschenden Klassen akzeptierten die christlichsozialen Organisationen als geeignetes Mittel im Kampf gegen die Sozialdemokratie und zur Förderung der Kooperation der einzelnen Klassen, aber ausschließlich dazu. Wenn die Christlichsozialen diesen konzedierten Rahmen überschritten, stießen sie ebenso auf die Front der Behörden und der Arbeitgeber wie die sozialdemokratischen Gewerkschaften. In der Provinz behinderten die Behörden nach der Zurückdrängung oder Liquidierung der sozialdemokratischen Arbeiterbewegung auch die Organisationen christlichsozialen Charakters. Namentlich nach dem Pakt vom Jahre 1921 wurde es klar, daß im konterrevolutionären Ungarn die Organisierung der Arbeiter und Kleinbürger auch auf religiös-sittlicher Grundlage nicht erwünscht war. Die Organisiertheit, das Wachhalten der gesellschaftlich-politischen Fragen galt von vornherein als gefährlich. Wir meinen daher, daß die christlichsoziale Bewegung Ungarns gleichzeitig auch das Interesse jener Gruppen von Arbeitern, Kleinbürgern und Angestellten fand, die religiös und der Kirche treu waren, und für die die atheistisch und noch mehr die antiklerikal eingestellte Sozialdemokratie unannehmbar war. Sie dürften sich vor allem der sozialdemokratischen Bewegung durch deren Verflechtung mit der Freimaurerei und der jüdischen Intelligenz ferngehalten haben. Diese Vorbehalte konnten sie trotz der erfolgreichen Tätigkeit der Sozialdemokraten auf dem Gebiet der Interessenvertretung nicht vergessen. Insofern haben wir mit dem Christsozialismus eine Bewegung vor uns, die objektive Bedürfnisse befriedigte. Seine Entfaltung in den Jahren 1919–1920 war offenbar noch konjunkturbedingt, aber um die Mitte der 1920er Jahre stabilisierte sich dann ein fester Kern. Schon in den Jahren 1922/23 verstärkte sich in der Tätigkeit der christlichen Gewerkschaften der wirtschaftlich-soziale Interessenschutz. An mehreren Orten, vor allem in den öffentlichen Betrieben kam es auch zu Streiks, die von ihnen organisiert und geführt wurden. Die Bewegung konsolidierte sich relativ rasch in den

staatlichen und öffentlichen Betrieben bzw. dort, wo die Regierung die Sozialdemokraten nicht zuließ. Die Mitgliederzahl sank jedoch rapid. 1923 waren 34 Landesgewerkschaften registriert, die – auch die Übertreibungen berücksichtigt – über etwas mehr als 60.000 Mitglieder verfügten. (Zur gleichen Zeit hatten die Sozialdemokraten über 200.000 Mitglieder!) Mitte der 1920er Jahre, als sich die wirtschaftlichen Folgen der Konsolidierung zeigten, sprachen die Leiter der christlichen Gewerkschaften schon eindeutig von einem Bankrott. Die Bewegung selbst funktionierte im großen und ganzen während der ganzen Periode mit 40.000–50.000 Mitgliedern weiter [15].

Die sich der Struktur des Bethlen-Systems anpassende konservative katholische Partei, die *Christlich-Nationale Wirtschaftspartei*, welche die Regierung unterstützte, wurde Ende Dezember 1923 zu dem Zweck gebildet, daß alle parlamentarischen Kräfte, die auf christlicher, nationaler und traditioneller Grundlage, demnach auf der Grundlage der Rechtskontinuität standen, zu vereinigen [16]. Die neue Partei war also konservativ und legitimistisch. Durch József Vass war sie auch an der Regierungsgewalt beteiligt.

Jene Christlichsozialen, die der die Regierung unterstützenden christlichen Partei ferngeblieben waren, bildeten unter der Führung von István Haller im Jahr 1923 die *Christlichsoziale Landespartei*, die in der Opposition war [17]. Ihre Massenbasis wurde durch die christlichen Gewerkschaften gesichert. Auch die Christlichsozialen blieben aber nur kurze Zeit in der Opposition. Im Herbst 1925 begannen die Fusionierungsverhandlungen zwischen der (regierungstreuen) Christlich-Nationalen Wirtschaftspartei und der Christlichsozialen Partei. Zur Fusionierung der Christlichsozialen kam es dann im Dezember 1925; die neue Partei nannte sich *Christliche, Wirtschaftliche und Soziale Partei*. Ihr neues Programm wurde im April 1926 angenommen [18]. Durch die Fusion wurde jene Lage wiederhergestellt, die vor 1918 für die Christlichsoziale Volkspartei kennzeichnend gewesen war. Die Konservativen und die christlichsoziale Gruppe vereinigten sich in einer Partei, der nur die extremen Legitimisten fernblieben. Dieser Prozeß endete im Frühjahr 1927, als der legitimistische Graf János Zichy das Präsidium der „Christlichen, Wirtschaftlichen und Sozialen Partei" übernahm.

[15] DIE ARBEIT DER CHRISTLICHEN GEWERKSCHAFTSINTERNATIONALE 1925–1928 (Utrecht 1929) 269; Jenő GERGELY, Die internationalen Beziehungen der christlichen Gewerkschaften Ungarns in den Jahren 1920–1944, in: Annales Universitatis Scientiarum Budapestinensis de Rolando Eötvös nominatae. Sectio Historica 19 (1978) 263–294.

[16] NEMZETI UJSÁG 19. Dezember 1923.

[17] EPL Cat. 55/1191–1923; NEMZETI UJSÁG 20. Mai 1923.

[18] EPL Cat. 27/3055–1926; NÉPAKARAT [Volkswille] 25. April 1926.

In der Periode der Bethlenschen Konsolidierung beschränkte der Staat – unter Mitwirkung der Hierarchie – den politischen Katholizismus in Ungarn auf die legitimistisch gesinnte, konservative „Christliche, Wirtschaftliche und Soziale Partei". Die Partei vertrat letzten Endes zwar die Interessen der katholischen Kirche, doch kann sie nicht als ein exklusiv katholisches politisches Gebilde betrachtet werden. Sie verharrte während der ganzen Horthy-Ära auf dem ambivalenten Standpunkt einer die Regierung unterstützenden Opposition. Auch organisatorisch und hinsichtlich der Zusammenstellung dieser Partei sind in dem Zeitraum nur wenige Änderungen zu verzeichnen.

Neben dieser sich auf das Parlament beschränkenden konservativ-katholischen politischen Partei geriet nach 1925 auch die christliche Gewerkschaftsbewegung Ungarns in eine tiefe organisatorische Krise, deren Ursachen nicht zuletzt personeller Art waren. Als nämlich der Verbandskongreß vom Jahre 1926 anstelle des Vorsitzenden János Székely János Tobler, statt Generalsekretär József Szabó hingegen József Lillin in diese Positionen wählte, kam es in der Bewegung zu einer offenen Spaltung. Székely und Szabó standen seit 1914 an der Spitze der christlichsozialen Bewegung, und die völlige Identifizierung der Bewegung mit dem christlichen Regime war an ihre Person gebunden. Székely und Szabó nahmen den Beschluß der Mehrheit des Kongresses nicht zur Kenntnis, sondern schieden mit den ihnen getreuen Organisationen aus dem Gewerkschaftsbund aus und reorganisierten den Landesverband der Christlichsozialen Vereine. Ihnen schlossen sich die Tabakarbeiter, die Arbeiter der staatlichen Maschinenfabrik, die Angestellten der elektrischen Straßenbahnen sowie die christlichsoziale Organisation der Schneiderarbeiter an. Demgegenüber kam am Kongreß des Jahres 1926 der Landesverband der christlichen Fachvereinigungen zustande, dessen Vorsitzender János Tobler wurde, zum Generalsekretär aber wurde József Lillin gewählt. Ihnen schlossen sich 16 Landesfachvereinigungen an [19].

Die Spaltung der Bewegung hatte neben der allgemeinen Stagnation der Organisation und den persönlichen Gegensätzen auch eine ideologische Ursache. Székely und Szabó hielten nämlich an einem engen Bündnis mit den konterrevolutionären, extremen politischen Kreisen fest; sie standen unter dem unmittelbaren Einfluß der Kurspolitiker, z. B. unter jenem von István Haller. Sie waren nicht bestrebt, den Vereinscharakter der Bewegung zu einer modernen Gewerkschaftsform zu entwickeln. Die ihnen folgenden Organisationen vereinigten einen Teil der Arbeiter der Tabakfabri-

[19] Vid MIHELICS, Keresztényszocializmus [Der Christliche Sozialismus] (Budapest 1933) 64–65; Géza DWIHALLY–János TOBLER (Hgg.), Keresztényszocialista szakszervezetek Magyarországon 1927–1929 [Christlichsoziale Gewerkschaften in Ungarn] (Budapest 1930) 4.

ken, der staatlichen Maschinenfabrik, der Straßenbahnen – also solche, die in Staats- bzw. Kommunalbetrieben arbeiteten. Die von Tobler–Lillin geführte Gruppe war demgegenüber bemüht, die Bewegung von den extremen politischen Richtungen abzugrenzen, obwohl sie die politische Richtlinie der Christlichen Wirtschafts- und Sozialpartei anerkannte. Sie betonte den angesprochenen Gewerkschaftscharakter der Organisation und legte das Hauptgewicht auf den wirtschaftlich-sozialen Interessenschutz. Sie betonten den Charakter der Bewegung als echte, moderne Arbeiterbewegung und Gewerkschaftsorganisation und fanden für ihre Bestrebungen in dieser Richtung vor allem im Internationalen Bund der Christlichen Gewerkschaften (IBCG) Unterstützung. Der organisatorische Zerfall dieser schon an sich schwachen Bewegung, der persönliche und im rauhen Ton geführte Kampf der beiden Fraktionen miteinander und die offene Polemik verschlechterten die Lage der Christlichsozialen noch weiter.

Die Weltwirtschaftskrise bewog die Christliche Wirtschafts- und Sozialpartei, die wirtschaftlichen Interessen der katholischen Wähler noch konkreter und entschiedener als bisher zu vertreten. Deshalb beschloß sie 1931 innerhalb der Partei drei „Parteigruppen" zu bilden: 1. die Agrarsektion, 2. die bürgerliche Sektion und 3. eine Arbeitergruppe. Die Führer der christlichsozialen Gewerkschaften versuchten diese Möglichkeit zur Wiedererweckung der selbständigen christlichsozialen politischen Partei zu benutzen [20]. Sie betonten, daß die christliche Partei eine Massenpartei und keine parlamentarische Klubpartei sein müsse. Als Muster für die Neuorganisierung boten sich wieder nur die deutsche und die österreichische Schwesterpartei an. Die Partei hatte genauso wie die österreichische christlichsoziale Partei ihre Berufsgliederung, ihre Teilorganisationen. Solche politischen Organe waren die österreichische Christlichsoziale Arbeiterpartei, der Arbeiter-Wählerverein des deutschen Zentrums, der Deutsche Gewerbebund usw., die durch die gemeinsame christliche Weltanschauung zusammengehalten wurden. Das ermöglichte es, daß die Zentrums-Partei ihren Einfluß unter den deutschen Arbeitern steigern konnte.

Schließlich kam im Sommer 1932 im Rahmen der Christlichen Wirtschafts- und Sozialpartei – bei Betonung der Parteieinheit – die Parteigruppe der *Christlichsozialen Werktätigen* zustande. Diese Parteigruppe verfaßte ein entschiedenes Parteiprogramm und gab seit Oktober 1932 auch ein politisches Wochenblatt unter dem Titel „Jövőnk" (Unsere Zukunft) heraus. Ohne das Programm eingehend zu analysieren, wollen wir hier nur seine vier grundlegenden Charakterzüge erwähnen: christlich, national, demokratisch und sozial. Nach unserer Meinung bedeutet der Begriff „christlich" hier das Festhalten der Partei an der christlich-moralischen Grundlage, an

[20] EPL Cat. D/c. 2917–1932.; Riesz (Hg.), Harminc év 20.

den verfassungsmäßigen Einrichtungen Ungarns, des Landes des Heiligen
Stephan, die Zurückweisung des neuen Heidentums, sowohl in der Form der
Sage vom „weißen Pferd" ungarischen Ursprungs als auch in der Form des
Neuheidentums des Hakenkreuzes. Unter dem „nationalen" Charakter war
das Festhalten an den tausendjährigen ungarischen Traditionen, also die
territoriale Revision zu verstehen, und zugleich auch, daß die Nation ein
ganzer lebendiger Organismus sei, in dem nicht die Klassengegensätze ent-
scheidend sind, sondern die Solidarität. „Demokratisch" hieß, daß die
Christlichsozialen Demagogie und Diktatur ablehnten. (Unter der letzteren
verstanden sie in erster Linie die radikalen extremen Bestrebungen, aber
dasselbe galt auch für die Linke.) Positiv verkündeten sie eine „volkstüm-
liche Demokratie". Der „soziale" Charakter des Programms beinhaltet die
Verpflichtung auf das traditionelle christlichsoziale Programm: Kampf
gegen die Armut, im gegebenen Fall durch vermehrte staatliche Eingriffe im
Interesse des Gemeinwohls [21].

Im Episkopat und in der christlichen Partei riefen die Versuche der
Christlichsozialen, sich selbständig zu machen, zuerst Bestürzung hervor [22].
Die beiden anderen Parteisektionen waren nämlich nicht ausgebaut worden.
Diese christlichsoziale Parteiorganisation hätte sich jedoch auf das nicht
sehr dichte, aber landesweit bestehende Netz der christlichen Gewerkschaf-
ten stützen können. Es war also die Möglichkeit gegeben, daß sie zu einem
überregional in Ortsgruppen organisierten, gut funktionierenden modernen
politischen Instrument werden konnte, im Gegensatz zur Christlichen,
Wirtschaftlichen und Sozialen Partei, die den Charakter einer bloßen Klub-
und Wahlpartei hatte. Somit sahen weder die kirchliche Hierarchie noch die
christliche Partei, namentlich aber die Behörden der Gömbös-Regierung
diesen Versuch ungern, das heißt aber, daß er scheitern mußte.

In den Jahren 1929–1933 kam es zu einem weiteren Niedergang der
christlichsozialen Organisationen. Obwohl dem Bund der christlichsozialen
Landes-Fachvereine 23 Landesgewerkschaften angehörten, betrug dessen
Gesamtmitgliederzahl nur 37.008. Dem Landesverband Christlichsozialer
Vereine gehörten vier Organisationen mit zusammen 12.000 Mitgliedern an.
Die gesamte Mitgliederzahl der christlichsozialen Bewegung betrug – laut
eigenen Angaben – nur 49.008.

[21] Riesz (Hg.), Harminc év 21–29; Jövőnk [Unsere Zukunft] 8. Oktober 1932.
[22] EPL, Protokolle der Episkopalkonferenzen, Prot. Nr. 19 vom 19. Oktober 1932.

Bund der christlichsozialen Landes-Fachvereinigungen 1930 [23]

Fachvereinigung	Mitglieder
Bergarbeiter	1.072
Mietkutscher-Gehilfen	262
Lederarbeiter	344
Angestellte des Gesundheitswesens	1.602
Arbeiter der Nahrungsmittelindustrie	128
Bauarbeiter	857
Holzarbeiter	675
Arbeiter des Malergewerbes	132
Landarbeiter	618
Arbeiter des graphischen Gewerbes	263
Schiffsleute	1.687
Arbeiter der Fleischindustrie	582
Schornsteinfeger-Arbeiter	612
Handelsarbeiter	1.023
Kommunalangestellte	1.018
Privatbeamte	1.960
Bankbeamte	996
Arbeiter der Bekleidungsindustrie	310
Hilfsarbeiter	362
Arbeiter der Textilindustrie	2.598
Eisen- und Metallarbeiter	1.686
Eisenbahner (VOGE)	18.000
Arbeiter der chemischen Industrie	221
Zusammen	37.008

Landesverband der Christlichsozialen Vereine (1930):

Fachvereinigung	Mitglieder
Arbeiter der Tabakindustrie	
Arbeiter der staatl. Maschinenfabrik	12.000
Arbeiter des Schneidergewerbes	
Straßenbahnangestellte	
Insgesamt	49.008

[23] Mihelics, Keresztényszocializmus 67–68.

Der immer heftiger werdende Bruderkrieg der christlichsozialen Partei-gruppierungen wurde schließlich durch das Eingreifen des Internationalen Bundes Christlicher Gewerkschaften (IBCG) formell beendet, die offene Polemik unterbrochen.

Die Weltwirtschaftskrise war nicht nur eine allgemeingeschichtliche Periodengrenze, sie bildete auch eine Zäsur im politischen und sozialen Katholizismus, sowohl in der Geschichte der Weltkirche als auch in jener Ungarns. Angesichts der stürmischen gesellschaftlichen, politischen, wirt-schaftlichen und ideologischen Veränderungen mußte auch die Kirche Stel-lung beziehen. Dies tat Papst Pius XI. auch in den meisten Enzykliken vom Anfang der 1930er Jahre, besonders aber in der anläßlich des 40. Jahres-tages von „Rerum novarum" (15. Mai 1931) herausgegebenen, mit den Worten „Quadragesimo anno" beginnenden Sozial-Enzyklika. Das vom Papst verkündete Reformprogramm wollte den Katholiken eine Alterna-tive zur sozialistischen Revolution wie auch gegenüber dem vordringenden Faschismus bieten. Der vom Christsozialismus bis dahin propagierte „Dritte Weg" geriet Anfang der 1930er Jahre offensichtlich in eine Sack-gasse, denken wir nur an die Niederlagen einer Reihe von christlichsozialen Parteien und christlichen Gewerkschaften gegenüber dem Faschismus!

Das in der Enzyklika „Quadragesimo anno" dargelegte System der Berufsstände wurde von zahlreichen österreichischen Kollegen auf hohem wissenschaftlichen Niveau analysiert, wobei auch auf die über das Korpora-tionswesen hinausweisenden, autokratischen und autoritativen Konsequen-zen verwiesen wurde[24]. Inmitten der durch die Wirtschaftskrise aufge-peitschten sozialen Leidenschaften begann zu Beginn der 1930er Jahre auch in Ungarn in den katholischen Bewegungen eine gewisse Gärung. Die Suche nach einem Ausweg aus der Konkursmasse des konservativ-sozialen Pro-gramms führte nicht etwa zur Ausbildung von liberalen für den Sozialismus offenen Tendenzen, sondern begünstigte vielmehr eine Orientierung in Rich-tung autokratischer und diktatorischer Lösungen. Durch den Einfluß der Enzyklika begann auch im ungarischen Katholizismus die Adaptierung des Korporations- und Berufsständeswesens und gleichzeitig deren umfassende Popularisierung. Die gebildeten Soziologen des Jesuitenordens gingen in Ungarn dabei voran.

Der Konflikt zwischen der traditionellen christlichsozialen Richtung und dem berufsständisch-sozialen Katholizismus neuen Typs kann in der sogenannten Enzyklika-Bewegung festgemacht werden. Letztere, die es sich zum Ziel gesetzt hatte, die Ideen der Enzykliken „Rerum novarum" und

[24] Vgl. z. B. Anton Pelinka, Stand oder Klasse? Die christliche Arbeiterbewegung Österreichs 1933–38 (Wien–München–Zürich 1972); Die christlichen Gewerkschaften in Österreich (Wien 1975).

„Quadragesimo anno" zu popularisieren, veranstaltete seit 1933 verschiedene Versammlungen, Enqueten und Kurse. Der Schirmherr der Bewegung war Graf Gyula Zichy, Erzbischof von Kalocsa, die Bewegung genoß deshalb auch die Unterstützung der Hierarchie. Das Ideengut der Enzyklika-Bewegung stammte von den Führern der christlichsozialen Gewerkschaften und von der Schriftstellergarde des politischen Wochenblattes „Jövőnk". Hinter dem offen deklarierten Ziel verbarg sich jedoch das Streben, gestützt auf die Führer der Christsozialisten, die mit ihnen sympathisierenden Mitglieder der Christlichen Wirtschafts- und Sozialpartei und des Klerus, die weitere Gültigkeit und Kontinuität der Enzyklika „Rerum novarum" zu betonen, im Gegensatz zur Enzyklika „Quadragesimo anno", die das Berufsständewesen verabsolutierte. (Während die „Quadragesimo anno" popularisierenden „Jungkatholiken" im Lager Gyula Gömbös' landeten, blieben die sich auf „Rerum novarum" Berufenden Anhänger der verfassungsmäßigen konservativen Reformpolitik.) Seit dem Erscheinen von „Rerum novarum" vertrat der Christsozialismus die sozialen Lehren unter der Arbeiterschaft und dem Kleinbürgertum. Nach „Quadragesimo anno" repräsentierten die Actio Catholica bzw. die ihr unterstellten berufsständischen und schichtspezifischen Organisationen das Programm der „neuen sozialen Ordnung", der Berufsstände-Gesellschaft.

Das an die Stelle des Christsozialismus tretende Berufsständewesen zeigte sich zuerst in der Organisierung der von der Actio Catholica geleiteten *Arbeitersektionen der Kirchengemeinden*. Nach den Mißerfolgen der sich als interkonfessionelle Fachorganisation bekennenden christlichsozialen Bewegung bzw. nach deren Zurückdrängung begannen die konfessionellen Arbeitersektionen der katholischen Kirchengemeinden als ausgesprochen weltanschaulich orientierte und religiös-sittliche Erziehungsbewegungen ihre Tätigkeit, um die Arbeiter in dieser Weise für die Mitgliedschaft des Berufsständewesens vorzubereiten. In Wirklichkeit aber konnten sie dabei nicht stehenbleiben, sondern übernahmen selbst die Funktionen des wirtschaftlichen und sozialen Interessenschutzes [25].

Die Erfahrungen der Arbeitersektionen der Kirchengemeinden bewiesen aber, daß man dem Gedanken des Berufsständewesens allein durch Erziehung im Kreise der Arbeiterschaft keinen dauernden Einfluß sichern konnte. Deshalb nahm man Ende der 1930er Jahre eine neuerliche Änderung der Methoden vor, im wesentlichen eine Art Vereinigung von Berufsständewesen und Syndikalismus.

Im Geiste dieses Konzeptes kam 1939 der Berufsverband zustande. Aus seinen Ideen geht hervor, daß er bestrebt war, jede Gewerkschaft, das heißt

[25] Jenő GERGELY, A politikai katolicizmus Magyarországon 1890–1950 [Der politische Katholizismus in Ungarn] (Budapest 1977) 195–202.

jede auf der Klassengliederung beruhende Bewegung, zu liquidieren und die Arbeiterschaft durch den Berufsverband in die ständische Gesellschaft einzugliedern. Der Berufsverband bedrohte nunmehr nicht nur die sozialdemokratischen, sondern auch die christlichsozialen Gewerkschaften in ihrer Existenz. Seit 1939 entwickelte sich ein Wettlauf zwischen den Christlichsozialen und dem Berufsverband. Die Politik der Regierungen Imrédy und Teleki förderte die Berufsständebewegung wesentlich stärker als den christlichen Syndikalismus. Der Berufsverband war nach eigenem Bekenntnis nicht ausschließlich katholisch, sondern interkonfessionell, betonte aber viel stärker als die Christlichsozialen seinen nationalen Charakter; gegenüber dem religiös-sittlichen und christlichen Charakter betrieb er die Eingliederung in die nationale Einheit. Dieser *Landesberufsverband der Ungarischen Werktätigen* kam als erste Phase der korporativen Reorganisierung zustande. Die Unternehmer oder Arbeitgeber bildeten im Berufsverband der Intellektuellen eine besondere Gruppe, daneben gab es noch die Agrarsektion und die Industriesektion. Von diesen drei Sektionen war nur die Sektion der Industriearbeiter aktiv. Im Jahr 1941 hatte der Berufsverband 25 Komitatssekretariate, 300 Ortsgruppen und 25.000 Mitglieder; er erreichte also selbst zur Zeit seiner Blüte nicht den Einfluß der christlichen Gewerkschaften [26].

In der zweiten Hälfte der 1930er Jahre bereiteten sich auch die katholischen Elemente im öffentlichen Leben Ungarns – hauptsächlich auf geistiger Ebene – auf den Widerstand gegen die immer bedrohlicher werdende totale faschistische Diktatur vor. Im Zeichen des Zusammenschlusses aller Kräfte wandte sich die Christliche Wirtschafts- und Sozialpartei schon 1935 gegen Gömbös, im Januar 1937 brachte sie dann durch die Vereinigung mit den legitimistischen und christlichen Oppositionsparteien die *Vereinigte Christliche Partei* zustande [27]. Als aber Béla Imrédy die Regierung übernahm, unterstützte diese Partei abermals die Regierung und bewahrte diese ihre Position bis zur Besetzung Ungarns durch die Deutschen. Die Vereinigte Christliche Partei übernahm auch die Vertretung der christlichsozialen Arbeiterbewegung.

Nach Kriegsbeginn legten die Behörden in erster Linie die Bewegungen der Linken lahm, sie schränkten aber auch die Betätigung der Christlichsozialen und sonstiger religiös-sittlicher Bewegungen ein. Im Jahr 1943 begannen – unter Vermittlung des Priesters József Közi-Horváth aus Győr (Raab), eines Abgeordneten der Vereinigten Christlichen Partei – Verhandlungen über eine Zusammenarbeit zwischen dem Berufsständewesen und der Zentrale der christlichen Gewerkschaften. Zu Beginn der 1940er Jahre

[26] Ebenda 209.
[27] Jövőnk 30. Januar 1937.

gehörten der Zentrale der christlichsozialen Gewerkschaften in 170 Orts-
gruppen der 35 Landesfachorgane etwa 40.000 Mitglieder an[28]. Die Christ-
sozialisten grenzten sich von einer korporativ-totalitären Auslegung des
Berufsständewesens ab und stellten sich auf die konservative Grundlage des
Verfassungsschutzes. Gegen Pfeilkreuzler und Nationalsozialisten nahmen
sie eine Gegenposition ein, politisch orientierten sie sich an der christlichen
Parlamentspartei. Fürstprimas Serédi betrieb im Dezember 1943 selbst die
Schaffung der Einheit der christlichen Arbeiterbewegung im Rahmen der
Sozialen Sektion der Actio Catholica. Nach langwierigen Verhandlungen
kam am 19. Juli 1944 die Vereinbarung zwischen Arbeitersektionen der
Kirchengemeinden, dem Berufsständewesen und der von János Tobler ge-
leiteten christlichen Gewerkschaftszentrale zustande[29]. Nach der deut-
schen Besetzung durften die christlichsozialen Gewerkschaften ihre Betäti-
gung unter staatlicher Kontrolle fortsetzen. Zu ihrer Auflösung kam es erst
nach dem Pfeilkreuzlerputsch. Im übrigen ermöglichte die Distanz der
christlichen Richtung zum Faschismus und ihre zunehmende Öffnung für
antifaschistische Tendenzen, daß sich die christlichsozialen Organe bis Juni
1946 weiter betätigen und ihre Führer am politischen Leben Ungarns teil-
nehmen konnten, während die Arbeitersektionen der Kirchengemeinden
und das Berufsständewesen Anfang 1945 durch die Volksdemokratische
Macht aufgelöst wurden[30].

[28] KERESZTÉNYSZOCIALISTA ÉVKÖNYV 1939–1944 [Christlichsoziales Jahrbuch
1939–1944] (Budapest 1938–1943).

[29] EPL, Akten Fürstprimas Justinian Serédis 7541/1944 und 8118/1944.

[30] Auflösung der Vereine: 18.–27. Juli 1946. Verordnung des Ministerpräsidenten Un-
garns Nr. 7330/1946.

HELMUT KONRAD

DEMOKRATIEVERSTÄNDNIS, PARLAMENTARISCHE HALTUNG UND NATIONALE FRAGE BEI DEN ÖSTERREICHISCHEN SOZIALDEMOKRATEN

Die Geschichtsschreibung zur österreichischen Arbeiterbewegung der Zwischenkriegszeit hat ihr Augenmerk vornehmlich auf die Arbeiterbewegung als Kulturbewegung gerichtet. Das Experiment des „Roten Wien", die Erziehung zu „Neuen Menschen" standen und stehen im Vordergrund des Interesses. „Eine siegreiche Revolution braucht vor allem Ingenieure (Sowjetunion); eine erfolglose Revolution bedarf der Psychologie (Wien)"[1], hatte Paul Lazarsfeld geschrieben und damit einen möglichen Erklärungsansatz dafür geboten, warum der Austromarxismus, die dominante politische Position in der österreichischen Arbeiterbewegung der Zwischenkriegszeit, sich in erster Linie als Kulturbewegung darstellt. Aber auch das prinzipielle Politikverständnis der österreichischen Sozialdemokratie mit der reformistischen Grundtendenz war schon seit dem Hainfelder Parteitag von 1888/89 darauf ausgerichtet, der „Erhebung aus der geistigen Verkümmerung"[2] zu dienen und somit dem sogenannten „Überbaubereich" die entscheidende Rolle zuzuordnen. Es gibt also neben dem kurzfristigen Erklärungsansatz, der den Verlauf der österreichischen Revolution als zentrales Moment sieht, auch die langen Linien einer ideologischen und kulturellen Tradition, die beachtet werden müssen.

Um Demokratieverständnis, parlamentarische Haltung und nationale Frage bei den österreichischen Sozialdemokraten der Zwischenkriegszeit richtig beurteilen zu können, scheint es daher wichtig zu sein, diesen kulturgeschichtlichen Gesamtzusammenhang als Hintergrund zu sehen und gleichzeitig die Schlüsselrolle der sogenannten „österreichischen Revolution" von 1918/19 zu akzeptieren.

Gerade aber wenn man die zentrale Bedeutung der Jahre 1918/19 für den weiteren Verlauf der österreichischen Geschichte anerkennt, wird man

[1] Zitat nach Josef WEIDENHOLZER, Auf dem Weg zum „Neuen Menschen". Bildungs- und Kulturarbeit der österreichischen Sozialdemokratie in der Ersten Republik (Schriftenreihe des Ludwig-Boltzmann-Instituts für Geschichte der Arbeiterbewegung 12, Wien 1981) 64.

[2] Prinzipien-Erklärung des Hainfelder Parteitags, in: Klaus BERCHTOLD (Hg.), Österreichische Parteiprogramme 1868–1966 (Wien 1967) 138.

wohl, nicht zuletzt wenn die Tagung und die Publikation einen bilateralen
Vergleich im Auge haben, die Fragestellung des deutschen Historikertages
aus dem Jahr 1982 aufgreifen müssen, die den Handlungsspielräumen in der
Geschichte galt.

Handlungsspielräume, nach subjektiven und objektiven Faktoren (eine
etwas schematische und damit nicht unproblematische Trennung) betrach-
tet, ermöglichen einen strukturgeschichtlichen Zugang zur Ereignisge-
schichte und machen Vergleiche leichter, zumindest auf einer gewissen
Ebene der Abstraktion. Es handelt sich dabei um keine „Was wäre gewesen,
wenn"-Geschichtsbetrachtung, sondern ganz einfach um eine Anerkennung
der Tatsache, daß es unter gewissen ökonomischen, sozialen, kulturellen
und außenpolitischen Rahmenbedingungen für die politisch handelnden
Personen Spielräume von unterschiedlicher Breite gibt.

Bei der Weichenstellung in den Jahren 1918/19 wird von der Literatur
allgemein der Handlungsspielraum, der der österreichischen Sozialdemokra-
tie zur Verfügung stand, in der nationalen Frage, die sich vornehmlich als
„Anschlußfrage" stellte, für klein, im Problemfeld Demokratie-Rätebewe-
gung hingegen für groß gehalten. Hinter beiden Vermutungen wird man
heute wohl ein Fragezeichen setzen müssen. Jedenfalls scheint eine Über-
prüfung nicht unangebracht zu sein, die nach den genannten subjektiven
bzw. objektiven Faktoren erfolgen, die aber gleichzeitig auch die längerfri-
stigen Ursachen und Auswirkungen beachten soll.

1. Der subjektive Spielraum in der Frage der Staatsform

Seit der Übernahme des liberalen Erbes, zumindest in seinen demokrati-
schen Teilen, aus der Revolution von 1848, ein Prozeß, der etwa in den
achtziger Jahren des 19. Jahrhunderts ablief, spätestens aber seit der still-
schweigenden Akzeptanz des Revisionismus um die Jahrhundertwende im
Wiener Programm von 1901[3] trägt die österreichische Sozialdemokratie
ihren Namen, in dem explizit auf den Charakter einer Partei verwiesen wird,
die für die Erreichung bzw. Ausweitung der Demokratie eintritt, zurecht.
Der Kampf um das allgemeine Wahlrecht, vorerst für Männer (eine Ein-
schränkung, die der Grundhaltung der österreichischen Sozialdemokratie in
dieser Frage zumindest nicht zuwiderlief)[4], galt nicht zufällig für Jahre als

[3] Vgl Berchtold, Parteiprogramme 145 ff.

[4] Maria Sporrer, Aspekte zur Frauenwahlrechtsbewegung bis 1918 in der österreichi-
schen Sozialdemokratie, in: Helmut Konrad (Hg.), Imperialismus und Arbeiterbewegung in
Deutschland und Österreich. Protokoll des 4. bilateralen Symposiums DDR–Österreich vom
3.–7. Juni 1985 in Graz (Ludwig Boltzmann-Institut für Geschichte der Arbeiterbewegung,
Materialien zur Arbeiterbewegung 41, Wien 1985) 103–113.

Hauptanliegen, das alle internen Fraktionskämpfe und Probleme, sogar die nationale Frage, den sogenannten „Sprachenstreit", zudeckte.

Als dieses allgemeine Männerwahlrecht 1907 die Sozialdemokratie zu einem bedeutenden innenpolitischen Faktor gemacht hatte, begann ein Prozeß der Integration in den Staat, der aus der verbal revolutionären Partei die „k.k. Sozialdemokratie" machte, deren staatserhaltende Grundtendenz nicht mehr ernstlich bezweifelt werden konnte. In der österreichischen Reichshälfte lief somit in den letzten Jahren vor dem Ersten Weltkrieg ein Prozeß ab, der die führenden Männer der Arbeiterbewegung an die prinzipielle Änderung der bestehenden Gesellschaftsordnung oder zumindest an den Ausgleich der sozialen Ungleichgewichte im Rahmen bestehender (oder ohne Spielregelverletzung neu zu beschließender) Gesetze glauben ließ.

Wenn es der Führungsgarnitur der Sozialdemokratie in Österreich auch erspart blieb, im Parlament zur Frage von Kriegskrediten Stellung zu beziehen, ist doch unverkennbar, daß das Beispiel im Deutschen Reich zumindest die Richtung des Verhaltens andeutete, der auch die Österreicher gefolgt wären, allerdings mit der Ausnahme, daß, nicht zuletzt bedingt durch die späte Einigung[5] der österreichischen Sozialdemokratie, ein Spaltungsprozeß unwahrscheinlicher gewesen wäre.

War also die demokratische Grundhaltung akzeptiert, so stellten sich doch in der Diskussion um die Theorie, vor allem im Rahmen der Organisationstheorie, ernste Probleme. Vorrangig war hier die Auseinandersetzung um den „demokratischen Zentralismus"[6]. In der Kritik an der leninistischen Position, aber auch in Abgrenzung zu Rosa Luxemburgs Spontaneität „von unten" war etwa Otto Bauer für einen gemäßigten, aber doch konsequenten Zentralismus, soweit er in einem Staatsgebilde wie der österreichischen Reichshälfte praktizierbar war. Dieser Zentralismus, bis zur Gegenwart, zumindest aber bis in die siebziger Jahre unseres Jahrhunderts[7], strukturelles Merkmal der österreichischen Sozialdemokratie, hatte in der Monarchie ohne Zweifel eine wichtige Schutzfunktion für bildungsmäßig Unterprivilegierte, bedeutete aber auch einen Entscheidungsfluß von oben nach unten und die Verwerfung eines demokratischen Subsidiaritätsprinzips.

[5] Diese These wurde mehrfach von Norbert Leser vertreten.

[6] Reinhard KANNONIER, Zentralismus oder Demokratie. Zur Organisationsfrage in der Arbeiterbewegung (Materialien zur Arbeiterbewegung 29, Wien 1983).

[7] Die Diskussion um das Parteiprogramm der SPÖ im Jahr 1978 brachte im Programm schließlich folgende Formulierung: „Für eine dezentralisierte Verwaltung im Rahmen einer sinnvollen Verteilung der Aufgaben zwischen Bund, Ländern und Gemeinden, wobei der Föderalismus nicht bei den Ländern enden darf." DAS NEUE PARTEIPROGRAMM DER SPÖ (Wien 1978) 51.

Für Teile der Führungsgarnitur brachte das Ende des Ersten Weltkriegs ein Umdenken. Hatte die Sozialdemokratie insgesamt in den beiden letzten Kriegsjahren einen Schritt nach links getan, vor allem um die Einheit nicht zu gefährden, so schienen sich 1918 auch grundsätzlich neue Perspektiven aufzutun. Zwar wurde am demokratischen Zentralismus festgehalten, und im Aktionsprogramm des Verbandes sozialdemokratischer Abgeordneter vom Februar 1919 wurde eine Verfassung für Deutsch-Österreich angeregt, die prinzipiell antiföderalistisch sein sollte (Einkammerparlament, Reichsrecht bricht Landesrecht etc.)[8]. Aber der linke Flügel der Bewegung, der die Organisation der Räte trug, begann über die Demokratie hinauszudenken, empfand sie als Hemmschuh. „Die Demokratie, so lange ein Hauptkampfmittel des Sozialismus, ... ist selbst verdächtig geworden als ein nur unzulängliches Werkzeug der proletarischen Revolution, als ein im wesentlichen bürgerliches Kampfmittel, das wohl geeignet sei, als Grundlage einer bürgerlichen Republik zu dienen, aber dem Klassenkampf des Proletariats nicht nur keine Bewegungsfreiheit zur Überwindung des bürgerlichen Klassenstaates belasse, ja die revolutionäre Energie für diese Aufgabe geradezu lähme"[9], schrieb Max Adler 1919. „Demokratie, das ist nicht viel, Sozialismus ist das Ziel", formulierten diese Kreise in Anlehnung an Deutschland wenig später.

Stärker aber waren die geschilderten demokratischen Traditionen seit sieben Jahrzehnten. Der Großteil der handelnden Personen legte Wert darauf, zu den „besseren Demokraten" zu zählen, für sich in Anspruch zu nehmen, die parlamentarische Demokratie gegen den Willen des Bürgertums in diesem Staate durchgesetzt zu haben. So schrieb Otto Bauer etwa im Dezember 1919 in der Diskussion um das Asylrecht für geflüchtete ungarische Revolutionäre: „Unser Bürgertum ist vor einem Jahr zu seiner eigenen Überraschung plötzlich ‚demokratisch' geworden. Es hat schon ganz brav gelernt, gegen die Ansprüche der Arbeiterräte auf öffentliche Gewalt die Prinzipien der Demokratie zu verfechten. Aber man wird nicht über Nacht zum echten Demokraten. Vom Wesen, vom Inhalt, von der Tradition der Demokratie, ja selbst nur des echten Liberalismus, hat unser Bürgertum keine Ahnung. Seine Feindschaft gegen das Asylrecht ist geradezu ein Gradmesser seiner ‚Demokratie' "[10].

Die Spannweite der Positionen innerhalb der Arbeiterbewegung war in dieser entscheidenden Frage, dem Verhältnis zur Demokratie, groß. Dennoch gelang es der österreichischen Sozialdemokratie, im Gegensatz zu den

[8] Aktionsprogramm des Verbandes sozialdemokratischer Abgeordneter (1919), in: Berchtold, Parteiprogramme 233 f.

[9] Max ADLER, Probleme der Demokratie, in: Der Kampf 12/1 (1919) 12.

[10] Otto BAUER, Auslieferung und Asylrecht, in: Der Kampf 12/36 (1919) 792.

meisten europäischen Schwesterparteien, in dieser Phase ihre Integrationskraft zu bewahren. Sie war gleichzeitig die dominante Kraft in der Regierung und Trägerin der stärksten außerparlamentarischen Opposition, und dieser Mechanismus wurde in einem komplizierten und gefährlichen Spiel zur gegenseitigen Stützung und Beschleunigung eingesetzt, wobei aber außer Frage stand, daß die meisten Handlungsträger den demokratisch-parlamentarischen Ast als den wesentlichen und auch bestimmenden sahen. Es war aber der außerparlamentarische Druck, der die Erfolge in Parlament und Regierung, wie etwa die berühmte Sozialgesetzgebung, ermöglichten. Die mit diesem Druck erzielten politischen Erfolge bekamen aber so das Stigma des „revolutionären Schutts", die von der Sozialdemokratie durchgeführte bürgerliche Revolution mit ihren sozialstaatlichen Komponenten galt einer bürgerlichen Öffentlichkeit als sozialistische Gesellschaftsänderung. Die bürgerliche Revolution gegen das Bürgertum bedingte die mangelhafte Identifikation der nicht-sozialdemokratischen Parteien mit dem Staat, den sie ab 1920 beherrschten.

Anders als auf Bundesebene lief die Entwicklung in den Ländern. Von wenigen Ausnahmen in klassischen industriellen Ballungsräumen abgesehen, war hier die Sozialdemokratie erst zu einem Zeitpunkt ein quantitativ beachtenswerter Faktor geworden, als die Theoriebildung insgesamt die revolutionäre Periode hinter sich hatte. Zudem waren die Christlichsozialen meist in einem Ausmaß dominant, daß ein Bündnis in kulturkämpferischer Tradition mit den Nationalen die Regel war. Nach 1918 standen Länderinteressen im Vordergrund, und selbst die Rätebewegung betonte primär ihre Landesbindung. Die Länderverfassungen sahen die politische Zusammenarbeit vor, und die Sozialdemokraten erwiesen sich als verläßliche Juniorpartner in diesen Proporzregierungen. Über die Länder ist auch die Frage der Kontinuitäten zur Zweiten Republik in einem anderen Licht zu sehen als bei einer Fixierung auf die großen Auseinandersetzungen auf gesamtstaatlicher Ebene.

Es waren also nur wenige, die mit Max Adler „die bürgerliche Demokratie als eine große und tragische Weltillusion"[11] begreifen konnten. Die meisten Sozialdemokraten dachten über eben diese Demokratie nicht hinaus. Und selbst die Vorstellungen Max Adlers konnten noch im Rahmen der damals angewendeten Strategien eingebaut werden. Da sie innerhalb der Sozialdemokratie Platz fanden, formierte sich im linken politischen Spektrum keine antidemokratische Partei von Relevanz. Allerdings betätigte sich die Sozialdemokratie hier, wie schon früher in der Monarchie, „als unbedankte Staatsretterin, indem sie die Etablierung einer Räteherrschaft

[11] Zitat nach Gerald Mozetič (Hg.), Austromarxistische Positionen (Wien–Köln–Graz 1983) 245.

im Stile Ungarns und Bayerns verhinderte, gleichzeitig aber so einschüchternd und aggressiv agierte, daß sich das Bürgertum als Opfer einer Revolution fühlen"[12] konnte.

Wie groß war also in den Jahren 1918 bis 1920 der subjektive Handlungsspielraum der Sozialdemokratie in der Frage der Staatsform? Die
Bewegung ließ zweifellos, außer am strategisch wichtigen linken Rand, ein
Hinausdenken über die Demokratie nicht zu. In zumindest drei Varianten
wurden die Grenzen eng gezogen:

a) regional: Nur die Großstadt und industrielle Ballungsräume ließen das
 alleinige Ausüben der Macht nicht gänzlich unrealistisch erscheinen. Je
 weiter von den Zentren, desto weniger waren Formen der Räteherrschaft (eher schon Reste von anarchistischen Herrschaftslosigkeitsideologien) überhaupt denkbar, denn desto ungebrochener stand man viel
 eher im liberal-demokratischen als im marxistischen Erbe;

b) altersmäßig: Je älter Politiker waren, desto stärker war ihre Integration
 in die bestehende Gesellschaft schon erfolgt. Nur bei jungen Funktionären, die auf diese Art auch einen Generationskonflikt austrugen, konnten Räteideen breiter Fuß fassen;

c) hierarchisch: Über die Demokratie hinaus dachten nicht die unmittelbare Führungsgarnitur, auch nicht der kleine Funktionär, sondern
 mittlere Funktionärskader, meist gebildet und jung, und kleinere Teile
 der sogenannten „Basis".

Die Positionen, die innerhalb der Sozialdemokratie in diesen entscheidenden Jahren bezogen wurden, blieben in großen Zügen auch in Jahren
nach dem Bruch der Koalition bestehen. Die Partei fühlte sich als Hüterin
der Demokratie, die Diskussion um andere Staatsformen („Diktatur des
Proletariats") blieb ganz kleinen Zirkeln vorbehalten und spielte nur innerparteilich zur Einbindung des linken Flügels eine nennenswerte Rolle. Zudem blieb sie ihrer zentralistischen Grundposition treu.

In ihrem Parteiprogramm von 1926 sprach sich die Sozialdemokratie eindeutig gegen die Konstruktion des Bundesstaates aus. Sie trat für die Einheitsrepublik auf und wollte das föderalistische Prinzip nur für die Gemeinden
angewendet wissen. Das hat nicht nur aktuelle politische Gründe, sondern
liegt auf der Linie der Diskussion um den demokratischen Zentralismus.

Entscheidend ist in diesem Programm aber der Abschnitt „Der Kampf
um die Staatsmacht", da dieser zu den heftigsten politischen Kontroversen
geführt hatte. Vorerst nimmt hier die Sozialdemokratie für sich in An

[12] Norbert LESER, Der Bruch der Koalition von 1920 – Voraussetzungen und Konsequenzen, in: Rudolf Neck–Adam Wandruszka (Hgg.), Koalitionsregierungen in Österreich.
Ihr Ende 1920 und 1966. Protokoll des Symposiums „Bruch der Koalition" in Wien am 28.
April 1980 (Veröffentlichungen der Wissenschaftlichen Kommission 8, Wien 1985) 37.

spruch, „die Monarchie gestürzt, die demokratische Republik begründet" zu haben, zweifelt aber sodann die Gerechtigkeit des demokratisch-parlamentarischen Systems an, solange die Privilegierten die kulturelle Hegemonie haben, das Volk unter ihrem geistigen Einfluß halten können. Nach einer kurzen Schilderung des Zustandes eines „Gleichgewichts der Klassenkräfte" wird die Forderung nach der Eroberung der Herrschaft in der demokratischen Republik erhoben, „nicht um die Demokratie aufzuheben, sondern um sie in den Dienst der Arbeiterklasse zu stellen". Die für diesen Fall zu erwartende Konterrevolution muß auf die Wehrhaftigkeit der Demokratie treffen. „Wenn es aber trotz allen diesen Anstrengungen der Sozialdemokratischen Arbeiterpartei einer Gegenrevolution der Bourgeoisie gelänge, die Demokratie zu sprengen, dann könnte die Arbeiterklasse die Staatsmacht nur noch im Bürgerkrieg erobern."

Gewalt – zwar ausschließlich defensiv und nur zur Verteidigung der Demokratie, aber dennoch Gewalt als Mittel der politischen Auseinandersetzung, noch dazu in einer Formulierung, die zu bewußten oder unbewußten Fehlinterpretationen geradezu einlädt.

Die Sozialdemokratie blieb durch die ganze Erste Republik eine demokratisch-zentralistische Partei mit einer höchstens defensiven Bereitschaft, Demokratie zu verteidigen. Daher entlud sich Gewalt auch primär gegen sie, wie die Opferstatistiken der politischen Auseinandersetzungen der Ersten Republik deutlich beweisen[13].

2. OBJEKTIVER HANDLUNGSSPIELRAUM IN DER „ÖSTERREICHISCHEN REVOLUTION"

Enger als bei den subjektiven Faktoren werden bei den objektiven Handlungsspielräumen die zeitlichen Grenzen zu ziehen sein. Denn nur für ein knappes Jahr, vom Kriegsende bis zum Sommer 1919, schien eine ganze Palette an Möglichkeiten für die Gestaltung des neuen Staates offenzustehen. Um die tatsächliche Bandbreite an Möglichkeiten in diesem Zeitraum feststellen zu können, müssen zumindest die folgenden drei Fragen gestellt werden:

a) War die österreichische Rätebewegung ein brauchbares Vehikel für eine Transformation der Gesellschaftsordnung?

b) War ein „Gleichgewicht der Klassenkräfte" tatsächlich existent oder nur Fiktion?

c) Wie unterschieden sich die ökonomischen und außenpolitischen Rahmenbedingungen von jenen der anderen unterlegenen Staaten, d. h., wie entscheidend war der Einfluß der Siegermächte?

[13] Gerhard Botz, Gewalt in der Politik. Attentate, Zusammenstöße, Putschversuche, Unruhen in Österreich 1918–1938 (²München 1983) 301.

Die österreichischen Räte waren in den Tagen des Jännerstreiks von
1918 entstanden. Aber schon in ihrer Entstehungsgeschichte zeigt sich die
spezifisch österreichische Komponente. Spontan hatten die Streikenden am
15. Jänner im Wiener Neustädter Industrierevier ihre Räte gewählt, aber
schon zwei Tage später wurden diese Räte von der Sozialdemokratie an die
Leine genommen[14]. Von den gewählten 310 Mitgliedern des Wiener Arbei-
terrates kamen nur zwei aus der Gruppe der Linksradikalen. Die Rätebewe-
gung war also nie eine Alternative zur Sozialdemokratischen Partei, sondern
deren Ergänzung. Bis zum März 1919 war die Wählbarkeit in den Arbeiter-
rat sogar „an die Mitgliedschaft zur Sozialdemokratischen Partei, zur Ge-
werkschaftsorganisation und überdies an das Abonnement der Arbeiter-
Zeitung gebunden"[15]. Erst in den Folgemonaten gelangen den Kommuni-
sten unbedeutende Einbrüche in die Gremien, die aber einer mehr als
neunzigprozentigen sozialdemokratischen Mehrheit gegenüberstanden.
Auch die Roten Garden, wohl für putschistische Aktionen, wie etwa am 12.
November 1918, stark genug, waren kein machtpolitisches Gegengewicht.

Dennoch, allein die Existenz der Arbeiterräte bildete einen wichtigen
außerparlamentarischen Organisationsansatz. Wie immer instrumentali-
siert, machten sie doch eine Staatsführung jenseits parlamentarisch-demo-
kratischer Spielregeln denkbar. Und nur auf diese Weise konnte das Wech-
selspiel funktionieren, in dem die Räte glaubwürdig als Druckmittel zur
Durchsetzung von Forderungen innerhalb des parlamentarischen Systems
einsetzbar waren, eine Waffe, die aber bei häufiger Anwendung zwangsläufig
stumpf werden mußte und historisch auch tatsächlich wurde.

All dies funktionierte zudem nur in Wien und im ostösterreichischen
Industriegebiet. In den westlichen Bundesländern verstanden sich die Räte
selbst nicht als Vehikel zur Gesellschaftsänderung, sondern nur zur Rege-
lung konkreter regionaler Probleme, vornehmlich der Versorgung der
Städte. Man fand sich zu gemeinsamer Arbeit mit den Produzenten, den
Bauern, zusammen, denn „das beste Mittel gegen den gefürchteten Bolsche-
wismus sind Lebensmittel, und die müssen wir daher bekommen"[16], wie der
sozialdemokratische Vizebürgermeister von Steyr, Wokral, ausführte. Wie
sehr hier die Landesinteressen vor den gesamtpolitischen Fragestellungen

[14] Hans HAUTMANN, Die verlorene Räterepublik. Am Beispiel der Kommunistischen
Partei Deutschösterreichs (Wien–Frankfurt–Zürich 1971) 54.

[15] Ebenda 133.

[16] Anton STAUDINGER, Rätebewegung und Approvisionierungswesen in Oberöster-
reich. Zur Einbindung der oberösterreichischen Arbeiter- und Soldatenräte in den behörd-
lichen Ernährungsdienst in der Anfangsphase der österreichischen Republik, in: Isabella
Ackerl–Walter Hummelberger–Hans Mommsen (Hgg.), Politik und Gesellschaft im alten
und neuen Österreich. Festschrift für Rudolf Neck zum 60. Geburtstag, Bd. 2 (Wien 1981)
73.

kamen, zeigt etwa eine Forderung des Arbeiter- und Soldatenrates von Oberösterreich vom Februar 1919, in der neben anderen Punkten auch die „hermetische Schließung der Grenzen Oberösterreichs und genaue Kontrolle der behördlich genehmigten Ausfuhr durch den Arbeiter- und Soldatenrat"[17] verlangt wurden. All dies machte es möglich, daß auch nichtsozialistische Politiker in den Bundesländern in den Räten eine willkommene Hilfe bei der Lösung der ungeheuren Probleme der ersten Friedensmonate erblicken konnten. Systemgefährdende oder gar -überwindende Perspektiven fehlen hier völlig.

So wird man wohl konstatieren müssen, daß das notwendige Instrument für die Errichtung einer Räteherrschaft, die Arbeiter- und Soldatenräte, in Österreich 1918 bis 1920 nicht zu diesem Zweck eingesetzt werden konnte. Der Handlungsspielraum in der Frage der Staatsform war also dadurch entscheidend eingeengt. Und wenn radikale Elemente um die Kommunistische Partei Teile der Räte zu Demonstrationen gegen den bürgerlichen Staat bewegen konnten, wie etwa im April 1919 bei den Unruhen in der Wiener Hörlgasse, zögerten Sozialdemokraten wie Julius Deutsch und Matthias Eldersch nicht, „die Exekutive gegen Demonstrationen ... einzusetzen"[18]. „Hier handelte die Partei zwar nie so konsequent wie die SPD im Deutschen Reich, wo der Sozialdemokrat Noske die Bewegung revolutionärer Arbeiter niederkartätschen ließ, doch ließ die Partei auch in Österreich keinen Zweifel an ihrer antirevolutionären Grundhaltung aufkommen"[19], folgert Matzka zwar sehr pointiert, im Grunde aber nicht ganz unberechtigt, wenn man die Funktion der Politik, nicht die Phraseologie betrachtet. Allerdings war, wie schon angedeutet, das Verhältnis von revolutionärer und demokratischer Politik doch wesentlich komplizierter und wechselseitig abhängiger, als es Matzka sieht, der auch nicht zwischen dem subjektiven Wollen und den objektiven Möglichkeiten der handelnden Personen unterscheidet.

Wie stand es aber mit dem sogenannten „Gleichgewicht der Klassenkräfte?" „So wenig eine bürgerliche Regierung möglich war, so wenig war eine rein sozialdemokratische Regierung möglich. So wenig das große Industriegebiet Wiens, Wiener Neustadt und der Obersteiermark eine rein bürgerliche Regierung ertragen hätte, so wenig hätte das große Agrargebiet der Länder eine rein sozialdemokratische Regierung ertragen ... Es war keine Regierung möglich ohne und gegen die Vertreter der Arbeiter. Es war keine Regierung möglich ohne und gegen die Vertreter der Bauern. Eine gemein-

[17] Ebenda 77.

[18] Felix KREISSLER, Von der Revolution zur Annexion. Österreich 1918 bis 1938 (Wien 1970) 69 f.

[19] Manfred MATZKA, Sozialdemokratie und Verfassung, in: ders. (Hg.), Sozialdemokratie und Verfassung (Wien 1985) 21.

same Regierung der Arbeiter und der Bauern war die einzige mögliche
Lösung. Arbeiter und Bauern wußten sich in der Regierung zu verständigen,
sie mußten gemeinsam zu regieren versuchen, wenn sie nicht binnen kurzem
im offenen Bürgerkrieg einander gegenüberstehen sollten" [20].

Tatsächlich war innerhalb der Regierung die Sozialdemokratie in der
stärkeren Position. Sie war in der Phase des Zusammenbruchs der Monar-
chie rascher handlungsbereit, konnte schneller reagieren, nicht zuletzt
durch die strafferen Organisationsformen, und hatte als einzige politische
Kraft zumindest grobe Konzepte. Aber dennoch war sie nur bedingt mehr-
heitsfähig. Und als Vertreterin eines möglichst exakten Verhältniswahl-
rechts konnte sie zwar zur stärksten Partei werden, eine absolute Mehrheit
lag aber nicht im Rahmen des Erreichbaren.

Durch das Ausbleiben zumindest zweier zentraler Reformen, der Bo-
denreform und der Sozialisierung, entsprach das „Gleichgewicht" in den
politischen Gremien aber keinesfalls der gesamtgesellschaftlichen Realität.
Und das Konzept, die fehlende Macht durch außerparlamentarische Druck-
mittel zu holen, konnte nur kurze Zeit erfolgreich sein und mußte im
Machtverlust enden, da einerseits die Domestizierung der außerparlamenta-
rischen Kräfte notwendige Voraussetzung war, andererseits die Glaubwürdig-
keit dieser Kräfte durch mehrfachen Einsatz geringer werden mußte. Aber
angesichts der drohenden Spaltung des Landes, der ungeheuren Probleme
der Versorgung etc. war eine andere Vorgangsweise ein Risiko, das man
nicht tragen konnte und wollte. Die Sozialdemokratie mußte ihre Macht-
instrumente daher selbst beschneiden. „Die Regierung stand damals immer
wieder den leidenschaftlichen Demonstrationen der Heimkehrer, der
Arbeitslosen, der Kriegsinvaliden gegenüber. Sie stand der vom Geiste der
proletarischen Revolution erfüllten Volkswehr gegenüber. Sie stand täglich
schweren, gefahrdrohenden Konflikten in den Fabriken, auf den Eisenbah-
nen gegenüber. Und die Regierung hatte keine Mittel der Gewalt zur Ver-
fügung: Die bewaffnete Macht war kein Instrument gegen die von revolutio-
nären Leidenschaften erfüllten Proletariermassen. Nur durch den täglichen
Appell an die eigene Einsicht, an die eigene Erkenntnis, an das eigene
Verantwortungsgefühl hungernder, frierender, durch Krieg und Revolution
aufgewühlter Massen konnte die Regierung verhüten, daß die revolutionäre
Bewegung in einem die Revolution vernichtenden Bürgerkrieg endet. Keine
bürgerliche Regierung hätte diese Aufgabe bewältigen können. Sie wäre
wehrlos dem Mißtrauen und dem Haß der Proletariermassen gegenüberge-
standen. Sie wäre binnen acht Tagen durch Straßenaufruhr gestürzt, von
ihren eigenen Soldaten verhaftet worden. Nur Sozialdemokraten konnten

[20] Otto BAUER, Die österreichische Revolution (Wien 1923) 128 f.

diese Aufgabe von beispielloser Schwierigkeit bewältigen. Nur ihnen vertrauten die Proletariermassen"[21].

Objektiv liegt allerdings im Ausbleiben des Versuchs, die österreichische Revolution bis zu einer Räteherrschaft voranzutreiben, gleichzeitig unausweichbar die Fixierung der österreichischen Sozialdemokratie auf der Minderheitsposition im jungen Staat. Das „Gleichgewicht der Klassenkräfte", wenn es überhaupt je ein solches gegeben haben sollte, konnte sich nur zuungunsten der Arbeiterbewegung verschieben.

Wenn man die ökonomischen und außenpolitischen Faktoren beachtet, so schien Deutschösterreich bei der Teilung der Erbmasse der Monarchie auf den ersten Blick gar nicht schlecht abzuschneiden. Auf 22% der ehemaligen Gesamtbevölkerung entfielen nicht weniger als 30% des Volkseinkommens[22]. Die Probleme lagen aber im strukturellen Ungleichgewicht und im Chaos, im Mangel an Lebensmitteln und an Brennstoffen. Sicherten sich schon in der jungen Republik die agrarischen Bundesländer gegen allzu große Lebensmittellieferungen nach Wien ab, so wäre die Ernährungslage in einem ostösterreichischen Rätestaat unvorstellbar gewesen. Im Jänner 1919 wurde in Donawitz der letzte Hochofen angeblasen, da die Kohle fehlte. Daran hing die gesamte Schwerindustrie und mit ihr die Lebensgrundlage der Arbeiterbewegung des jungen Staates. Jede revolutionäre Aktion hätte diese wirtschaftliche Situation noch zusätzlich verschärft, die ohnedies schlimmer als in Bayern oder in Ungarn war. So war das Bremsen der Revolution auch eine Überlebensfrage. Der „Sieg über den Bolschewismus bedeutete aber nichts weniger als die Selbstbehauptung der österreichischen Revolution. Hätte der Bolschewismus auch nur für einen Tag gesiegt, so wären die Hungerkatastrophen, der Krieg, die Besetzung des Landes durch fremde Truppen die unvermeidlichen Folgen gewesen"[23].

Aber selbst in dieser Situation bewährte sich das Doppelspiel der Sozialdemokratie mit Regierungsverantwortung und Rätebewegung. Wurde etwa in den Friedensverhandlungen von Saint-Germain mit einer Einstellung der Lebensmittellieferung durch die Siegermächte gedroht, „falls sich der junge Staat etwa nicht in den Ring um die ungarische Räterepublik einordnen lasse, so verstand es der Delegationsführer Renner, seine Antworten so zu formulieren, daß hinter seinem Bitten um weitere Lebensmittellieferungen unmißverständlich die Drohung mit der sonst unvermeidlichen sozialen Revolution in Deutschösterreich stand"[24]. Renner schrieb etwa am 15. Juli 1919 an Clemenceau: „In wenigen Tagen schon sollen die Lebensmittelliefe-

[21] Ebenda 128.

[22] Hans HAUTMANN–Rudolf KROPF, Die österreichische Arbeiterbewegung vom Vormärz bis 1945. Sozialökonomische Ursprünge ihrer Ideologie und Politik (²Wien 1976) 125.

[23] Bauer, Die österreichische Revolution 142.

[24] Helmut KONRAD, Die Tätigkeit der deutschösterreichischen Friedensdelegation in

rungen eingestellt werden, die wir bisher von den alliierten und assoziierten
Großmächten erhalten haben. Die Folge davon wäre, daß in Wien und in
unseren Industriegebieten, die gegenwärtig kein Fleisch, keine Kartoffeln
und nur sehr geringe Rationen Fett erhalten, auch die Verteilung von Brot
und Mehl eingestellt werden müßte. Die Bevölkerung wäre so dem Verhun-
gern und den schwersten sozialen Erschütterungen preisgegeben"[25].

Die Furcht der Entente vor einer Machtübernahme der Räte in Österr-
reich war 1919 tatsächlich für einige Monate zu groß, um die Industriege-
biete ökonomisch gänzlich aushungern zu können. Dies vergrößerte den
außenpolitischen Spielraum der Regierung, die es sich leisten konnte, Maß-
nahmen zu sabotieren, die gegen das revolutionäre Ungarn gerichtet waren.
So wurden Waffen aus den deutschösterreichischen Depots, die der Tsche-
choslowakischen Republik ausgeliefert hätten werden sollen, um von dort
gegen Ungarn eingesetzt zu werden, nach Innsbruck geschickt und den
Italienern übergeben. Und der Einsatz von Freiwilligen in der Roten Armee
Ungarns ist ja bekannt, vor allem die 1.200 Männer um Leo Rothziegel, die
an der rumänischen Front kämpften und sich in Österreich zu einem guten
Teil aus der ehemaligen „Roten Garde" rekrutierten. Rothziegel verlor in
den Kämpfen sein Leben.

Der außenpolitische Handlungsspielraum war also klein, aber doch
durch geschickte Politik zu nützen. Ökonomisch aber waren die Grenzen so
eng gezogen, daß darin wohl ein Hauptgrund für das Stoppen der österrei-
chischen Revolution auf einer bestimmten Stufe gesehen werden muß.

3. Zur nationalen Frage

Nicht nur für die Habsburgermonarchie, sondern auch für die Sozial-
demokratie im Vielvölkerstaat stellte die nationale Frage in den letzten
Jahrzehnten vor dem Ersten Weltkrieg ein Überlebensproblem dar[26]. Alle
Ideologien, die im 19. Jahrhundert auf eine Änderung der europäischen
Gesellschaft abzielten, also neben dem Sozialismus auch der Liberalismus
und der Nationalismus, hielten den einheitssprachlichen Flächenstaat, Na-

Saint-Germain, in: Erich Zöllner (Hg.), Diplomatie und Außenpolitik Österreichs. Elf Bei-
träge zu ihrer Geschichte (Schriften des Instituts für Österreichkunde 30, Wien 1977) 142 f.

[25] Bericht über die Tätigkeit der deutschösterreichischen Friedensdelegation in Saint-
Germain-en-Laye (Nr. 379 der Beilagen der Stenographischen Protokolle der Konstituieren-
den Nationalversammlung der Republik Österreich, Wien 1919) Bd. 1, 437.

[26] Siehe dazu vor allem: Robert A. Kann, Das Nationalitätenproblem der Habsburger-
monarchie, 2 Bde. (²Graz–Köln 1964); Hans Mommsen, Die Sozialdemokratie und die Natio-
nalitätenfrage im habsburgischen Vielvölkerstaat (Wien 1963); Helmut Konrad, Nationalis-
mus und Internationalismus. Die österreichische Arbeiterbewegung vor dem Ersten Welt-
krieg (Wien 1976); Raimund Löw, Der Zerfall der „Kleinen Internationale". Nationalitäten-
konflikte in der Arbeiterbewegung des alten Österreich (1889–1914) (Wien 1984).

tionalstaat genannt, für eine unabdingbare Voraussetzung für die angestrebte Industrialisierung. Die Existenz eines Vielvölkerstaates stellte daher einen Anachronismus dar. Allerdings bot er der Sozialdemokratie die Chance, internationalistisches Denken in der Praxis zu erproben, wenn diese Auseinandersetzung auch nicht immer freiwillig ablief.

So ist es kein Zufall, daß nach der Erringung des allgemeinen Wahlrechts und dem damit verbundenen Verlust einer alles überdeckenden Fragestellung die Auseinandersetzung mit der nationalen Frage unausweichbar wurde. Eine Gruppe junger Theoretiker, unter ihnen Karl Renner und Otto Bauer, konnten gerade aus den Analysen des Problemkreises der nationalen Frage jene geistesgeschichtliche Richtung entwickeln, die später Austromarxismus genannt wurde[27]. Dieser Austromarxismus definierte Nation im Gefolge der Arbeiten Karl Kautskys vorerst dominant mit kulturellen, sogenannten „objektiven" Kriterien und blieb bei einem Verständnis von „Sprachnation" stehen. Zumindest Karl Renner hielt daran fest, während Bauers Definition von Nation als „geronnener Geschichte" bereits andeutet, daß auch subjektive Kriterien und vor allem ökonomisch-territoriale Aspekte einfließen müssen. So war es Bauer möglich, sich bis 1918 zu einem Territorialprinzip in der nationalen Frage durchzuringen, während Renner noch am Personalitätsprinzip festhielt und somit den Bestand der Monarchie auch bis zuletzt verteidigte.

Für die Sozialdemokratie bot sich bei Ende des Ersten Weltkrieges eigentlich keine andere Möglichkeit, als das Selbstbestimmungsrecht der Nationen (eigentlich noch immer mehrheitlich als Sprachnationen verstanden) anzuerkennen. Die Konsequenz aus dieser Anerkennung, bei gleichzeitigem Festhalten an der Marxschen Theorie, daß es für die Entwicklung hin zum Sozialismus notwendig sei, größtmögliche Wirtschaftsräume zu schaffen, konnte 1918 nur bedeuten, den dominant deutschsprachigen Rest der Habsburgermonarchie an Deutschland anzuschließen. Dies galt um so mehr, als in Deutschland eine revolutionäre Umgestaltung nicht ausgeschlossen schien.

Aber nicht nur rationale Argumente sprachen für einen Anschluß an ein sozialistisches oder zumindest demokratisches Deutschland. Neben den rationalen oder scheinrationalen Überlegungen, zu denen unbedingt auch noch der mangelnde Glaube an die Lebensfähigkeit des Kleinstaates zu zählen ist, kommen auch in dieser Frage subjektiven Elementen Bedeutung zu.

Hier ist vor allem die geistige Traditionslinie zu beachten, die von der Revolution des Jahres 1848 ausging und mit der Übernahme des Erbes

[27] Helmut KONRAD, Wurzeln deutschnationalen Denkens in der österreichischen Arbeiterbewegung, in: ders. (Hg.), Sozialdemokratie und „Anschluß" (Wien 1978) 19–30.

dieser Revolution durch die Sozialdemokratie in den achtziger Jahren des 19. Jahrhunderts in die Arbeiterbewegung einmündete. Ein romantischer Deutschnationalismus, der neben dem liberal-nationalen Gedankengut der Revolution auch auf sozialistische Elemente (vor allem auf Positionen von Friedrich Engels und Ferdinand Lassalle)[28] zurückgreifen konnte, über-lagerte den verbalen Internationalismus und führte schon im letzten Jahr-zehnt des 19. Jahrhunderts zu einer Überlagerungsstrategie in der nationa-len Frage. Victor Adler, dessen sonstige Verdienste unbestritten sind, machte kein Hehl aus seiner nationalistischen Grundhaltung. In der „Gleichheit" schrieb er: „Auch die deutschen Arbeiter sind sich bewußt, was sie ihrem Volk als Deutsche schulden, und sie sind genötigt, den Kampf aufzunehmen, wenn die slawischen Genossen sie dazu zwingen, wenn in die proletarische Bewegung der Sprachenstreit getragen wird ... Als Deutsche kann es uns sehr gleichgültig sein, ob die Tschechen deutsch lernen; als Sozialdemokraten müssen wir es geradezu wünschen!"[29]

Von Karl Kautsky, dem wichtigsten Theoretiker, waren keine entschei-denden Impulse zu erwarten. Er resignierte spätestens 1897: „Ebensowenig wie Ihr weiß ich ein Programm für den österreichischen Sprachenkampf", schrieb er an Victor Adler. „Die naturgemäße Lösung wäre der Zerfall Österreichs resp. die Loslösung der Deutschen von Österreich. Das bedeutet aber eine Revolution ..."[30]

Und so rational sich der Austromarxismus in seiner Herangehensweise an die nationale Frage auch gab, seine Vertreter standen persönlich eben-falls in dieser Tradition. Otto Bauers Anschlußbefürwortung hatte also nicht nur rationale Gründe. Wohl argumentierte er als Staatssekretär des Außenamtes, daß „der Anschluß an Deutschland ... den Weg zum Sozialis-mus (bahnt). Er ist die erste Voraussetzung der Verwirklichung des Sozialis-mus. Darum muß der Kampf um den Sozialismus hierzulande zunächst geführt werden als Kampf um den Anschluß an Deutschland"[31]. Aber dahinter verbarg sich doch eine emotionalere Position, die Bauer im Parla-ment zum Ausdruck brachte, als er noch Staatssekretär war. Bauer sprach vom großen deutschen Volk der 70 Millionen Menschen in Europa, von dem Teile gewaltsam in fremde Staaten eingesperrt seien. Besonders tragisch sei das mit Südtirol, denn „es gibt vielleicht nirgendwo einen Fleck deutscher Erde, der jedem Deutschen so teuer ist wie gerade dieses deutsche Südtirol. Denn es ist die einzige Stelle der Welt, wo der Süden deutsch ist ... So ist

[28] Konrad, Nationalismus und Internationalismus 6 ff.
[29] DIE GLEICHHEIT 1/4 (15. 1. 1887) 2.
[30] Victor ADLER, Briefwechsel mit August Bebel und Karl Kautsky. Gesammelt und erläutert von Friedrich Adler (Wien 1954) 236.
[31] Otto BAUER, Der Weg zum Sozialismus, in: ders., Werkausgabe 2 (Wien 1976) 131.

dieses Stück Erde jedem Deutschen heilig geworden"[32]. Es zeigt sich deutlich, wie stark Bauer in der Tradition der Revolution von 1848 stand und wie er für die Sozialdemokratie das Erbe der Revolutionäre auch oder gerade in der Frage der nationalen Einigung reklamierte.

Aber das war fast ausschließlich ein Problem der Intellektuellen, der geistigen Führung der Sozialdemokratie in der Großstadt. Dies zeigt, daß es notwendig ist, die bisher in der Literatur vernachlässigte Differenzierung, in hierarchischer und regionaler Hinsicht, vorzunehmen, um zu einem Gesamteindruck im Verhalten zur nationalen Frage zu gelangen. So stellte der „Anschluß" in der Tradition von 1848 mit stark kulturell umschriebenem Nationsbegriff vor allem ein Problem der intellektuellen Führungsschicht dar, die gleichzeitig politisch den jungen österreichischen Staat zu repräsentieren hatte. Karl Renner etwa arbeitete an prominenter Stelle im österreichisch-deutschen Volksbund mit, einer Allparteienorganisation unter dem Vorsitz von Neubacher, der später in der Geschichte Österreichs noch eine wenig erfreuliche Rolle spielen sollte. Bauer scheute zwar diesen Umgang, seine Position hat aber auch er nicht entscheidend weiterentwickelt, und sogar noch 1938 stand er der Idee einer österreichischen Nation ablehnend gegenüber. In der Tradition von Engelbert Pernerstorfer (der 1918 gestorben war und an dessen Grab neben dem Lied der Arbeit auch „Der Gott, der Eisen wachsen ließ" gesungen wurde) standen mehrere der Intellektuellen der Bewegung. Ins gleiche Horn stießen einige Bundesländersozialisten, vor allem aus den „Grenzländern", die in der Tradition des „Lehrersozialismus" aus dem 19. Jahrhundert standen und deren Weltbild durch die Troika sozial-national-antiklerikal geprägt war. Ohne marxistische Fundierung waren hier später die Übergänge zum Nationalsozialismus und zurück fließend, ohne radikale Brüche.

Die großstädtischen Arbeiter hingegen, die das Gros der Mitglieder der Sozialdemokratie stellten, hielten die nationale Frage für ein kleinbürgerliches Relikt ihrer Intellektuellen. Sie gestanden ihr keine Relevanz zu, soziale und ökonomische Fragen galten als die Bereiche, in denen die Sozialdemokratie anzutreten hatte und wo sich die Machtfrage stellte. Diese städtischen Arbeiter und die Arbeiter der Großbetriebe in den Industriegebieten Niederösterreichs, Oberösterreichs und der Steiermark rekrutierten sich selbst teilweise aus zugewanderten, assimilierten Tschechen, Slowaken oder Slowenen und hatten den Internationalismus nach der chauvinistischen Welle von 1914 wieder zu einer selbstverständlichen Haltung gemacht.

[32] Zitat nach Winfried GARSCHA, Großdeutschtum, Anschlußbewegung und Austromarxismus. Unveröffentlichtes Referat, gehalten am Austromarxismus-Kolloquium an der Universität Paris III (Februar 1982) 2.

Insgesamt stellte die nationale Frage in der Zwischenkriegszeit nicht die beherrschende Thematik dar. Mit dem Zerfall der Monarchie verschwand sie aus den theoretischen Zeitschriften und weitgehend auch aus der aktuellen politischen Diskussion. Die Sozialdemokratie nannte sich konsequent Sozialdemokratische Partei Deutschösterreichs, und erst nach Hitlers Machtübernahme in Deutschland wurde der Anschlußparagraph des Linzer Programms von 1926 („Die Sozialdemokratie betrachtet den Anschluß Deutschösterreichs an das Deutsche Reich als notwendigen Abschluß der nationalen Revolution von 1918. Sie erstrebt mit friedlichen Mitteln den Anschluß an die deutsche Republik“)[33] gestrichen, und zwar am Parteitag im Oktober 1933. Bis dahin stand die prinzipielle Anschluß-Befürwortung außer Frage, und auch nach 1933 schien der Verzicht darauf nur ein zeitlich begrenzter, durch den Faschismus bedingter Rückzug. Obwohl in der politischen Literatur der Sozialdemokratie der Begriff „österreichisches Volk“ im Sinn von Staatsvolk nicht fehlt, ist der Bewegung der Gedanke einer österreichischen Nation fremd. Dies erklärt den auch in der Emigration noch lange zu bemerkenden Vorbehalt gegen eine durch die Alliierten geplante Rückgängigmachung der Eingliederung Österreichs in das Deutsche Reich. Die Hoffnung richtete sich vielmehr auf eine gesamtdeutsche Überwindung des Faschismus und auf die Existenz eines demokratischen großdeutschen Staates unter Einbeziehung Österreichs. Die Geschichte hat diese Perspektive verworfen, doch gerade im Ringen um ein nationales Selbstverständnis der Österreicher in der Zweiten Republik spielt die Analyse früherer Positionen, die für den Untergang der Ersten Republik nicht unwesentlich waren, eine entscheidende Rolle.

4. Zur Verfassungsdiskussion

Einige rudimentäre Bemerkungen sollten zu diesem Kapitel genügen, da unlängst eine breite Aufarbeitung dieser Thematik vorgelegt wurde[34].

Für die Sozialdemokratie gab es beim Zusammenbruch der Habsburgermonarchie zumindest vier Bereiche, in denen sie ihre Vorstellungen durchbringen wollte:

a) die Ablösung der Monarchie:

Als am 21. Oktober 1918 im niederösterreichischen Landhaus die provisorische Nationalversammlung für Deutschösterreich zusammentrat, waren

[33] Linzer Programm der Sozialdemokratischen Arbeiterpartei Österreichs (1926), in: Berchtold, Parteiprogramme 264.

[34] Matzka, Sozialdemokratie und Verfassung, a.a.O.

mit Ausnahme der Sozialdemokratie alle anderen Parteien für die Beibehaltung der Monarchie. In wenigen Wochen gelang es, in dieser Frage einen Durchbruch zu erzielen und sich nach dem Rücktritt Kaiser Karls darauf zu einigen, daß der neue Staat eine demokratische Republik sein sollte. Von ebensolchem „Erfolg waren die Bemühungen der Staatsregierung um die Festigung der Republik und um die Beseitigung aller Reste der Monarchie gekennzeichnet. Am 27. März 1919 konnte Renner bereits die Gesetze betreffend die Landesverweisung und die Übernahme des Vermögens des Hauses Habsburg-Lothringen, über die Abschaffung der Exterritorialität einiger regierender Familien und die Aufhebung des Adels vorlegen"[35]. Dennoch blieb eine Bodenreform aus, der formalen Entmachtung des Adels folgte keine ökonomische;

b) die Volksherrschaft:

Die Neugründung des Staates im Oktober 1918 wird mit gutem Grund als „parlamentarische Revolution"[36] bezeichnet. Die deutschsprachigen Reichsratsabgeordneten hatten die Initiative ergriffen und waren an die Konstruktion des neuen Staates gegangen, der es nicht nur aus außenpolitischen Überlegungen ablehnte, als Rechtsnachfolger der Monarchie zu gelten. Diese parlamentarische Initiative unter der Dominanz der Sozialdemokratie führte dazu, daß eine unmittelbare Volksherrschaft errichtet werden sollte. „Die provisorische Nationalversammlung zog nämlich nicht nur die legislative, sondern auch die exekutive Gewalt an sich."[37] Der Staatsrat, vom Parlament aus seiner Mitte bestimmt, übte diese exekutive Gewalt aus. Ein Staatspräsident sollte, nach dem Willen der Sozialdemokraten, nicht gewählt werden. Diese Überlegungen konnten sich aber nur für kurze Zeit behaupten;

c) der Antiföderalismus:

Über die Funktion des Zentralismus in der österreichischen Arbeiterbewegung wurde schon oben kurz gesprochen. In der Umbruchsituation von 1918 kam aber noch hinzu, daß die Separatinteressen der Länder die Existenz eines Gesamtstaates ernsthaft bedrohten und die ökonomische Krise, vor allem die der Lebensmittelversorgung, dramatisch verschärften. Zudem schienen die konservativen Kräfte die Vorherrschaft in den Ländern so deutlich innezuhaben, daß die Landesverwaltungen zu Ausgangspunkten gegenrevolutionärer Bestrebungen hätten werden können. Es war vor allem Friedrich Austerlitz, der aus den genannten Gründen den Kampf gegen den Föderalismus führte;

[35] Ebenda 63.
[36] Peter KOSTELKA, Der Kampf um die Demokratie, in: Manfred Matzka (Hg.), Sozialdemokratie und Verfassung (Wien 1985) 218.
[37] Ebenda.

d) der „Anschluß" an Deutschland:

Alle Diskussionen um die Verfassung eines deutschösterreichischen Staates wurden aber überlagert von der Vorstellung, daß es sich nur um eine sehr kurze Übergangslösung handeln müsse, denn der Anschluß an ein demokratisches und womöglich sozialistisches Deutschland schien ein realisierbares Nahziel zu sein. „Wenn wir heute bekräftigen, daß Deutschösterreich als eine demokratische Republik ein Bestandteil der großen deutschen Republik sein soll, so wird niemand bezweifeln können, daß wir befugt sind, diesen Beschluß zu fassen im Namen unserer Wählerschaft, im Namen des ganzen deutschösterreichischen Volkes. (Lebhafter Beifall.) Die Vereinigung Deutschösterreichs mit der großen deutschen Republik bekräftigen wir heute als unser Programm. Aber über die Phase bloß programmatischer Erklärungen sind wir heute zum Glücke schon hinaus"[38], führte Otto Bauer im März 1919 vor der Nationalversammlung aus. Vor diesem Hintergrund ist das relativ geringe Engagement der Sozialdemokratie in der Verfassungsdiskussion der ersten Monate des jungen Staates erklärbar.

Tatsächlich überließ die Arbeiterbewegung für einige Zeit die Initiative in der Verfassungsdiskussion den anderen Lagern. Neben dem Anschlußdenken spielte dabei auch die Hoffnung auf eine weitergehende Gesellschaftsänderung eine nicht geringe Rolle. Erst 1920 stieg das Interesse an, als die außerparlamentarische Macht abnahm und der Anschluß in weite Ferne gerückt war. Vor allem Robert Danneberg arbeitete intensiv an Verfassungsfragen. Er konnte im April 1920 einen ersten Verfassungsentwurf vorlegen, der noch manche Punkte aus den ursprünglichen Zielsetzungen enthielt (z. B. war kein Staatsoberhaupt vorgesehen), der aber die bundesstaatliche Konstruktion schon akzeptierte[39]. Alle zwei Jahre sollte gewählt werden, um den Politisierungscharakter von Wahlkämpfen nutzen zu können[40].

Ein heftiges Ringen setzte ein, und Dannebergs Entwurf bildete den Gegenpol zum Entwurf von Staatssekretär Mayr. Renner, Mayr und Kelsen feilten an einem Kompromiß, und ein Unterausschuß des Verfassungsausschusses mit den Sozialdemokraten Bauer, Danneberg, Eldersch und Eisler (die beiden Letztgenannten wurden später durch Abram und Leuthner ersetzt)[41] arbeitete bis September 1920 diesen Kompromiß aus. „So setzte eine mit sozialistischen Vorstellungen angetretene, von revolutionären Massen getragene Sozialdemokratie unter den Spielregeln der parlamentarischen Diskussion letztlich doch keine sozialistische, sondern lediglich eine

[38] Otto BAUER, Rede auf der 3. Sitzung der Konstituierenden Nationalversammlung vom 12. März 1919, in: ders., Werkausgabe 5 (Wien 1978) 742.

[39] Matzka, Sozialdemokratie und Verfassung, a.a.O. 72 ff.

[40] Kostelka, Kampf um die Demokratie, a.a.O. 224.

[41] Matzka, Sozialdemokratie und Verfassung, a.a.O. 80.

parlamentarisch-demokratische Verfassung durch."[42] Allerdings galt dies
1920 als Sieg, und von christlichsozialer Seite wurde der Verfassungskom-
promiß auch kritisiert.

Die weitere Geschichte sollte bestätigen, wie sehr die bürgerlichen Par-
teien diese Verfassung als Hemmschuh bei der Durchsetzung ihrer Politik
empfinden mußten. Vor allem in der Verfassungsreformdiskussion von
1928/29, in der von sozialdemokratischer Seite wiederum Robert Danneberg
die zentrale Persönlichkeit war, sollte sich dies zeigen. Wenn die Fassung
von 1929 auch nach dem Zweiten Weltkrieg als Verfassung der Zweiten
Republik übernommen wurde, stellt sie doch keinen Kompromiß dar, son-
dern ist nur Ausdruck des Verteidigungsgeschicks der sozialdemokratischen
Verhandler. Ulrich Kluge sieht in ihr sogar einen wichtigen Markstein auf
dem Weg, der von der Demokratie weg und hin zur autoritären Staatsform
führte, und spricht von einer „präsidialstaatlichen Umformung des Verfas-
sungsgefüges"[43], mit dem Ziel, „die Autorität der Exekutive und des
Bundespräsidenten auf Kosten der Legislative zu stärken"[44]. Wenn dies
auch, vor allem aus der Sicht der Gegenwart, ein überhartes Urteil sein
dürfte, so ist doch richtig, daß in den Verhandlungen ursprüngliche Positio-
nen der Sozialdemokratie preisgegeben werden mußten, was den „histori-
schen Kompromiß" des Jahres 1920 verwässerte und Ausdruck des neuen
Kräfteverhältnisses im Staat war, das sich zuungunsten der Arbeiterbewe-
gung verschoben hatte. Die Sozialdemokratie mußte aber „schließlich im
Jahr 1933 in voller Tragweite erkennen, daß zu einer Demokratie mehr
notwendig ist als eine demokratische Verfassung. Im Unterschied zu autori-
tären Staatsformen muß die Demokratie ... vor allem von der demokrati-
schen Mehrheit ihrer Bürger getragen werden"[45]. Und diese nicht wirklich
geformt zu haben, war die Hauptschwäche der Ersten Republik, an der sie
letztlich zerbrach.

[42] Ebenda 91.
[43] Ulrich KLUGE, Der österreichische Ständestaat 1934–1938. Entstehung und Schei-
tern (München 1984) 17.
[44] Ebenda 22.
[45] Kostelka, Kampf um die Demokratie, a.a.O. 230.

PÉTER SIPOS

DIE SOZIALDEMOKRATISCHE PARTEI UND DIE LIBERALE OPPOSITION IN UNGARN 1919–1939

Gleichzeitig mit dem Sturz der Räterepublik in Ungarn zerfiel am 1. August 1919 auch die am 21. März 1919 ins Leben gerufene Vereinigte Arbeiterpartei. Die Kontinuität der Bewegung wurde in den ersten Augustwochen noch durch die Tätigkeit der Gewerkschaften aufrechterhalten. Das Exekutivkomitee des Gewerkschaftsrates erfüllte auch die Aufgaben der sozialdemokratischen Parteileitung und bildete die Basis, den Kristallisationspunkt für die Neubildung der Partei.

Am 24. August 1919 hielten die Delegierten der beruflichen sowie der inzwischen entstandenen territorialen Parteiorganisationen einen Kongreß ab. Der Resolutionsantrag deklarierte die Neubildung der Sozialdemokratischen Partei Ungarns (SDPU) auf der Grundlage des Parteiprogrammes von 1903 und des Organisationsstatuts von 1908 und erklärte, daß die Partei nicht zur III., sondern zur II. Internationale gehöre.

Die häufig wechselnden Regierungen in Ungarn waren aber 1919–1921 nicht gewillt, die selbständige Existenz der sozialistischen, klassenkämpferischen Arbeiterbewegung anzuerkennen und die Freiheit ihrer Tätigkeit zu garantieren. Die Staatsmacht forderte vielmehr eine „nationale Basis" und den Verzicht auf den Klassenkampf; man wollte, daß die Sozialdemokratische Partei öffentlich den Marxismus und den Sozialismus verleugne, daß die Gewerkschaften keine Lohnbewegungen anregten und unterstützten oder als Hilfsvereine mit wohltätigem Ziele wirkten, ferner sollten SDPU und Gewerkschaften jede Verbindung mit der internationalen Arbeiterbewegung abbrechen. Die Parteileitung ging auf diese Bedingungen aber nicht ein.

Im Frühling 1921 übernahm Graf István Bethlen, der Vertreter des Finanzkapitals und der mit diesem verflochtenen Aristokratie, die Regierungsgewalt. Er haßte die Sozialdemokraten geradeso wie die Kommunisten, und er sah auch in dem reformistischen Flügel der Arbeiterbewegung nicht weniger einen Feind als die von Gyula Gömbös angeführte OffiziersStaatsbeamten-Intellektuellengruppe explizit faschistischer Anschauung, welche schon damals die Liquidierung der SDPU und die Verstaatlichung der Gewerkschaften gefordert hatte. Sein Realitätssinn legte ihm als Ministerpräsident aber nahe, nicht gleichzeitig auf zu vielen Fronten Krieg zu

führen; denn noch hatte er seine schwerste politische Aufgabe vor sich, an der alle seine Vorgänger gescheitert waren: die Schaffung einer einheitlichen, regierenden Partei der herrschenden Klassen. Deshalb akzeptierte Bethlen vorläufig, wohl oder übel, die sozialdemokratische Bewegung als die Vertretung der Arbeiterschaft, wohl wissend, daß der staatliche Gewaltapparat zur Zügelung der SDPU und der Gewerkschaften ausreichen würde.

Auch die sozialdemokratische Leitung zeigte sich zur Aufgabe der Passivität geneigt, aber die Wiederaufnahme der aktiven politischen Tätigkeit schien ohne eine umfassende Bereinigung unvorstellbar. Auch für die Gewerkschaften war es wichtig, eine größere Aktionsfreiheit zu erwerben.

Die Partei- und Gewerkschaftsführung bestand auf der selbständigen Position der organisierten Arbeiterschaft und auf der Unabhängigkeit ihrer Organisationen als Organisationen mit sozialdemokratischem Ideengut und proletarischem Klasseninhalt. Die SDPU wollte einen freien Weg zu den Massen der Arbeiterschaft haben, um in ihren politischen und wirtschaftlichen Kämpfen eine Monopolstellung zu erreichen. Ihre Zielsetzung war – im weiteren Sinne – die gesetzliche Anerkennung der SDPU und der Gewerkschaften sowie deren Institutionen und Presse, in der Eigenschaft der Interessenvertretung der Gesamtarbeiterschaft als gesellschaftlicher Klasse, in einer dem reformistischen Programm entsprechenden Rolle und mit einer entsprechenden Bestimmung.

Während sie nach Verständigung strebte, blieb die Parteileitung von den breiten Schichten der Arbeiterschaft nicht isoliert, sondern richtete sich in ihren Entscheidungen nach deren Stimmung. Ein enormer moralischer Druck lastete auf den Leitern der legalen Bewegung infolge der Klagen und Hilferufe der Angehörigen verschleppter Arbeiter und der Erbitterung der in ihrer Tätigkeit lahmgelegten Gewerkschaftsfunktionäre und Vertrauensmänner.

Vom 8. bis 21. Dezember 1921 kam es zu Verhandlungen zwischen den Vertretern der Regierung und der Sozialdemokratischen Partei, nach deren Beendigung Ministerpräsident Bethlen und Károly Peyer sowie andere Beauftragte der SDPU folgendes Abkommen schlossen:

Die Leiter der SDPU verpflichteten sich innenpolitisch, mit den oppositionellen bürgerlich-liberalen und demokratischen Parteien kein Bündnis zu schließen, keine Propaganda für die Republik zu betreiben und in den Reihen der Landarbeiter nicht abermals eine Agitation zu betreiben, wie schon einmal im Herbst 1918. Sie nahmen die Entscheidung der Regierung an, daß die Gewerkschaften der öffentlichen Angestellten, der Eisenbahner und der Postbeamten nicht wiederhergestellt werden dürften. Hinsichtlich der Auslandstätigkeit verpflichtete sich die Partei, jede Verbindung mit den in die Emigration gedrängten sozialdemokratischen Leitern zu unterbrechen und im Ausland den Kampf gegen sie aufzunehmen; ferner im Interesse

einer Abänderung des Friedensvertrages von Trianon von den internationalen Beziehungen der Partei Gebrauch zu machen und die Nachrichten über den Weißen Terror zu dementieren.

Auf dem Gebiet der Vereinigungs- und Versammlungsfreiheit kam eine Vereinbarung zustande, wonach die SDPU bei Aufrechterhaltung des Kontrollrechtes der Polizeibehörde regelmäßige wöchentliche Parteitage abhalten und nach vorheriger Genehmigung in geschlossenen Räumen oder umzäunten Orten politische Versammlungen veranstalten konnte. Die Gewerkschaften haben sich vereinbarungsgemäß nicht mit Politik zu beschäftigen, „aber sie können ihre in den genehmigten Statuten umschriebene Tätigkeit ungehindert fortsetzen"[1]. Für die gewerkschaftlichen Zusammenkünfte ist keine vorherige Genehmigung nötig, es genügt die Anmeldung. Die Landesverbände können nach vorheriger Anmeldung ohne besondere lokale Statuten Provinzialorganisationen bilden. Die Regierung versprach auch noch eine politische Amnestie, mit dem seitens der SDPU akzeptierten Vorbehalt, die Internierung von Personen, die „als gefährliche kommunistische Agitatoren eine besondere Gefahr" darstellten, auch weiterhin beizubehalten[2].

Im Hinblick auf fernere politische Ziele, die Möglichkeit einer Erpressung nicht ausgeschlossen, wurde die Vereinbarung auf Wunsch Bethlens schriftlich niedergelegt. Die Leiter der SDPU gestanden allerdings bis November 1924 nicht ein, daß sie ein Protokoll, welcher Art auch immer, unterzeichnet hätten. Sie teilten lediglich die Tatsache, daß es Verhandlungen gegeben hatte, der Öffentlichkeit mit: Sie berichteten über die meisten Punkte der Vereinbarung, aber sie leugneten stets die Existenz des paraphierten Dokuments. Mit Ausnahme des Punktes über die Gewerkschaften der öffentlichen Angestellten, der Eisenbahner und der Postbeamten hielten sie dann allerdings die Vereinbarung nicht ein und konnten sie auch nicht einhalten.

Der Pakt brachte zum Ausdruck, daß die SDPU auf die Wiedererlangung jener Positionen, aus denen sie seit dem August 1919 verdrängt worden war, verzichtete. Die Regierung aber fand sich mit der legalen Betätigung der SDPU, der Gewerkschaften und der anderen unter sozialdemokratischer Leitung wirkenden Arbeiterinstitutionen entsprechend ihrer nach dem Sturz der Räterepublik verkündeten und auch tatsächlich geübten reformistischen Praxis ab; sie duldete die marxistische Ausdrucksweise in der Formulierung der politischen Bestrebungen der Arbeiterschaft und die

[1] Párttörténeti Intézet Archivuma (PIA) [Archiv des Instituts für die Parteigeschichte beim ZK der USAP] 654/1/38.

[2] Ebenda.

Geltendmachung des Prinzips des Klasseninteresses in der Leitung ihrer Wirtschaftskämpfe.

Für die Gewerkschaften ermöglichte die Vereinbarung – außer den zum Tabu erklärten werktätigen Schichten – die Organisierung und den Wirtschaftskampf. Die politische Tätigkeit der Gewerkschaften ging wie auch schon bisher im halblegalen, außergesetzlichen Rahmen vor sich.

Den Gewerkschaften gewährleistete die unter dem Namen Bethlen-Peyer-Pakt bekanntgewordene Vereinbarung einen breiteren Bewegungsraum als in den vorangegangenen Jahren, von besonderer Wichtigkeit war sie aber hinsichtlich der Wiederbelebung der Tätigkeit der Parteiorganisationen.

Die Kontinuität des Parteilebens wurde durch die jeden Mittwoch abgehaltenen Parteitage, durch andere Besprechungen, Vorträge sowie durch die Bildungsarbeit aufrechterhalten. 1925 kam es im Laufe der Gemeindewahlen zu einer großangelegten Kampagne, die der SDPU bedeutende Erfolge brachte.

Trotzdem ging der Ausbau der Sozialdemokratischen Partei aber nur sehr langsam vorwärts, und die Parteileitung mußte später zugeben, daß die Agitation keinen entsprechenden Erfolg erzielt hatte.

Zweifellos behinderten die Behörden mit standhafter Unerbittlichkeit und unter Anwendung aller Mittel die Entfaltung der politischen Bewegung. Die mangelnde Regelung des Vereinsrechtes bot die rechtliche Grundlage dazu. In der Regel wurde die Bildung einer Sozialdemokratischen Parteiorganisation dadurch unmöglich gemacht, daß man von den lokalen Organisationen durch den Innenminister genehmigte Statuten forderte. Übten sie aber ohne Genehmigung eine ständige Tätigkeit aus, so wurde gegen ihre Initiatoren und führenden Männer unter dem Rechtstitel des Versammlungsverbots oder, falls Parteibeiträge eingehoben wurden, unter dem Titel der verbotenen Spendensammlung ein Verfahren eingeleitet. Die Strafsätze selbst waren nicht hoch und blieben hinter den Urteilen, die in den Prozessen gegen Kommunisten gefällt wurden, erheblich zurück. Doch reichte diese Belästigung an zahlreichen Orten aus, das Zustandekommen von Parteiorganisationen zu verhindern.

An und für sich gibt aber die Haltung der Behörden keine ausreichende Erklärung für die plötzliche organisatorische Stagnation, da die Mitgliederzahl auch in der Hauptstadt abnahm, obwohl die Partei dort eine verhältnismäßig große Bewegungsfreiheit genoß. Eigentlich war die wahlenzentrierte Konzeption der Parteiorganisation selbst veraltet und erwies sich zur Aufrechterhaltung einer regelmäßigen Tätigkeit der politischen Bewegung als ungeeignet.

Die Bestrebungen der Parteileitung zielten darauf ab, eine allzu starke Erweiterung der Bewegung, die man nicht mehr unter Kontrolle hätte

halten können, zu verhindern. Diese Überlegung mußte aber natürlich die Zunahme der Mitgliederzahl und die Erstarkung der Parteiorganisation behindern. Deshalb bildeten die Gewerkschaften auch weiterhin die stärkste Kraft der legalen sozialdemokratischen Arbeiterbewegung.

Das Verhältnis der Arbeiter zu den Gewerkschaften enthielt über die Vertretung der Wirtschaftsinteressen, die materielle Unterstützung und den sozialen Bezug hinaus auch eine politische Komponente. Die SDPU teilte in ihrem 1926 an das Exekutivkomitee der Sozialistischen Arbeiterinternationale gesandten Bericht mit: „In Ungarn basiert der organisatorische Aufbau der Partei auf den freien Organisationen der Fachgruppen, und die Mitgliederzahl der Gewerkschaften ist eigentlich mit der Zahl der Parteimitglieder identisch."[3] Die Gewerkschaft hatte sich auch in der Ära der konterrevolutionären Diktatur als eine äußerst tragfähige Organisation erwiesen, die einen bedeutenden Teil der Arbeiterschaft bzw. der einzelnen Fachgruppen vereinigen, ja zeitweise und in manchen Gebieten (etwa in der Hauptstadt und ihrer Umgebung) sogar mehrheitlich erfassen konnte.

Am Anfang der 1920er Jahre gehörten 40 Gewerkschaften zum Verband des unter sozialdemokratischer Leitung stehenden und sich zum Prinzip des Klassenkampfes bekennenden Gewerkschaftsrates; bis 1936 verminderte sich diese Zahl durch Fusionen auf 33.

Die Mitgliederzahl der Gewerkschaften entwickelte sich folgendermaßen:

1913	107.188 Mitglieder (im Gebiet des historischen Ungarn)
1920	152.441
1922	202.956
1926	126.260
1930	88.780
1934	111.783
1936	121.842
1943 (Oktober)	76.661 Mitglieder.

Eine Mitgliederzahl von rund 100.000 bildete auch absolut gesehen eine bedeutende Menge, zumal es sich dabei ja nicht um eine gelegentliche Ansammlung, eine amorphe Masse handelte, sondern um eine durch dauerhafte Interessen verbundene und ein ständiges Gemeinschaftsleben mit geregelten Bindungen führende organisierte Gruppe. Aber auch die relative Bedeutung dieser Größenordnung muß festgestellt werden, da der Aktionsradius der Organisationen in einer Gesellschaft auch von deren gegenseitigem Kräfteverhältnis abhängt.

In Ungarn existierten sehr viele Verbände, Gesellschaften, Ligen, Klubs, Kreise usw.; 1932 überstieg ihre Gesamtzahl 14.000, davon hatten

[3] PIA 658/5/95.

2096 Vereine mit ungefähr 1,3 Millionen Mitgliedern ihren Sitz in Budapest. Der charakteristischste Zug des Organisationslebens war – die Zersplitterung. Auf einen Verein fielen durchschnittlich 657 Mitglieder. Der häufigste Typ war die Mikroorganisation mit einer Mitgliederzahl von 100–200 Personen. Über 5.000–10.000 Personen verfügten 0,8% der Vereine, über eine Mitgliederzahl von mehr als 10.000 0,6%; unter ihnen finden sich „patriotische" und religiöse Vereine (mit einer Mitgliedschaft von mehreren Zehntausenden, ja sogar auch Hunderttausend überschreitend) wie der Nationalverband Ungarischer Frauen und der Katholische Volksverband. Aber in diesen Mammutorganisationen bedeutete der Eintritt nur eine Formalität, er war weder mit Rechten noch mit Pflichten verbunden, es entstand kein dauerhaftes und institutionalisiertes Vereinsleben. Diese losen Formationen traten im öffentlichen Leben nur punktuell und zeitweise in Erscheinung: in Umzügen, mit einer Versammlung oder mit einer spektakulären Demonstration. Die Vereine der bürgerlichen Gesellschaft stellten also – trotz ihrer an sich großen Zahl – wegen der zu geringen Mitgliederzahl oder ihrer relativ lockeren Form, gegebenenfalls auch aus beiden Gründen, keine wirksamen, aktionsfähigen Organisationen dar.

In dieser aufgesplitterten Organisationsstruktur bildete die kompakte, fest zusammengefaßte, eine Größenordnung von mehreren Tausenden bzw. Zehntausenden erreichende Mitgliedschaft der einzelnen sozialistischen Fachverbände einen beträchtlichen Machtfaktor. In Ungarn verfügten eigentlich nur die Gewerkschaften – und durch sie die Sozialdemokratische Partei – über eine, durch zentralen Beschluß binnen weniger Tage mobilisierbare Basis. Allerdings wurde ihre Wirksamkeit durch die Schwankungen der Mitgliederzahl spürbar beeinflußt.

Eine Organisation kann nur dann Ausdruck der Interessen einer gesellschaftlichen Gruppe sein, wenn sie nicht deren periphere Elemente vereinigt, sondern ihre Schwerpunkte enthält: jene zentralen Momente – oder wenigstens ihre Mehrheit –, deren Tätigkeit für die ganze Gruppe bestimmenden Charakter hat, ihrem Dasein einen Sinn gibt und in der Arbeitsteilung nicht ersetzbar ist.

Bei dem gegebenen Stand der Entwicklung der Produktion bildete in Ungarn die Facharbeiterschaft den zentralen Block der in der Industrie beschäftigten Arbeitnehmer, obwohl ihr zahlenmäßiger Prozentanteil im Rückgang begriffen war. Im Zentrum der Arbeitsorganisation stand nämlich nach wie vor der einzelne Werktätige, der ein Werkstück jeweils so lange selbständig bearbeitete, bis es als Fertig- oder Halbfertigprodukt den Arbeitsprozeß verließ. Er lieferte also eine in sich abgeschlossene Arbeitsleistung. Zu dieser Leistung waren die Facharbeiter befähigt, sie wurden dabei von den Hilfsarbeitern und den angelernten Arbeitern unterstützt. Folglich entwickelten sich innerhalb einer Werkstatt die produzierenden Mikroge-

meinschaften jeweils um die Facharbeiter; die Gehilfen, Lehrlinge und Hilfsarbeiter fügten sich am Arbeitsplatz jenem fachkundigen Arbeiter, der als Leiter der Arbeitsgruppe fungierte. In der ungarischen Industrie war das Fließbandsystem und damit die Unterteilung des Arbeitsprozesses in kleinste Einheiten noch nicht entwickelt. Deshalb blieb die herkömmliche Führungsrolle der Facharbeiterschaft im wesentlichen erhalten. (Eine verhältnismäßig geringfügige Ausnahme bildeten jene Betriebe, in denen an automatischen oder halbautomatischen Maschinen herstellbare Produkte fabriziert wurden. Hier arbeiteten zum Großteil angelernte Arbeiter und einige Vorarbeiter.)

In der Wertordnung der Industriearbeiterschaft verfügten infolge der genannten Faktoren nur die Facharbeiter über ein Prestige, das sie innerhalb der Betriebsgemeinschaft zum Handeln befähigte. Freilich bildete sich auch in dieser Schicht eine hierarchische Ordnung heraus, in der die Position des einzelnen durch das Fachwissen, die Seniorität und das mit all diesen Faktoren in Zusammenhang stehende Lohnniveau bestimmt wurde.

Im Übergewicht der Facharbeiterschaft innerhalb der Gewerkschaften kam im wesentlichen die wirkliche Wertstruktur der Betriebe zum Ausdruck. Die Führungsrolle der beruflich qualifizierten Schicht in der Gewerkschaftsbewegung war eine Vorbedingung, daß die Gewerkschaft als eine Institution der Interessenvertretung und als Kräftegruppe zur Geltung gelangen konnte, die zwecks Verwirklichung der Ziele ihrer Mitglieder sowohl auf die einander gegenüberstehenden sozialen Parteien (Vertreter des Kapitals, Körperschaften der Arbeitgeber, staatliche und munizipale Organe usw.) als auch auf die sozialen Partner (Gewerkschaftsrat, andere Gewerkschaften, SDPU usw.) entsprechenden Druck ausübte. Die oben charakterisierte *qualitative Organisationsstruktur* ist also der Schlüssel zur Macht der ungarischen Gewerkschaften jener Zeit, die immer wieder zur Geltung kommende Eigentümlichkeit ihrer gesellschaftlichen Basis, welche die schwächende Wirkung der schwankenden Mitgliederzahl kompensierte.

Dennoch wäre die stärkere Einbeziehung der angelernten und der Hilfsarbeiterschaft in zweierlei Beziehung wichtig gewesen. Die größere Masse hätte die Legitimierung der Gewerkschaft als Vertretung der Gesamtarbeiterschaft gestärkt. Da die Tendenz der Entwicklung der Produktionsprozesse ohne Zweifel in die Richtung der Abnahme der Bedeutung der beruflichen Qualifiziertheit wies, wäre es begründet gewesen, sich auf die Organisierung der zahlenmäßig anwachsenden Schichten der Nichtfacharbeiter, auf ihre Gewinnung für die Bewegung vorzubereiten.

In der zweiten Hälfte der 1930er und in der ersten Hälfte der 1940er Jahre nahm der Organisationsgrad beträchtlich ab. 1941 gehörten auf Landesebene ungefähr 9%, in der Hauptstadt 14% des in der Industrie beschäftigten Hilfspersonals dem Verband irgendeiner Gewerkschaft an. (1930

ungefähr 18 bzw. 55%.) Die Ursachen der Abnahme waren: 1. die stürmische Zunahme der Anzahl der industriellen Arbeiterschaft aus Quellen, die früher für jede Tätigkeit der Arbeiterbewegung, für jede sozialistische Tätigkeit, für jede Form der Agitation entweder überhaupt nicht oder kaum zugänglich gewesen waren; 2. die Verminderung des Prozentanteils der Facharbeiterschaft; 3. das Erstarken der rechtsgerichteten und der rechtsradikalen Propaganda, des Chauvinismus und der Deutschfreundlichkeit, insbesondere zwischen 1938 und der Wende von 1942/43.

In der Geschichte der ungarischen Arbeiterbewegung bedeutete die Tatsache, daß die Sozialdemokratische Partei seit den Wahlen von 1922 über eine Vertretung im Parlament verfügte, ein wichtiges neues Moment. So wurde die SDPU zu einer sogenannten „auf Landesebene anerkannten Partei", und ihre Möglichkeiten zur Massenagitation unter dem Titel von Abgeordnetenberichten und von Wählerwerbung wuchsen. Die „Népszava" (= „Volksstimme", Zentralblatt der SDPU) publizierte die oft in sehr scharfem Ton gehaltenen Parlamentsbeiträge der sozialdemokratischen Abgeordneten, deren Inhalt sonst etwa in der Form eines Artikels, einer Reportage usw. in dem Blatt nicht hätte erscheinen können. Diese Äußerungen verliehen in sehr vielen Fällen den tatsächlichen wirtschaftlichen, politischen, gesellschaftlichen und kulturellen Interessen der Arbeiterschaft Ausdruck. In den Debatten über das Regierungsprogramm, über das Jahresbudget und über die einzelnen Gesetzesvorlagen forderten die Abgeordneten der SDPU die Demokratisierung des Systems (in erster Linie durch die Gewährung des allgemeinen, geheimen Wahlrechtes und der persönlichen Freiheitsrechte), das Streikrecht, den gesetzlichen Schutz der Kollektivverträge, die Einführung des achtstündigen Arbeitstages und die proportionierte Verteilung der Steuerlasten. In den Interpellationen protestierten sie gegen die schreienden Mißstände und Übergriffe der Staatsorgane, besonders des Gewaltapparates und der Verwaltungsbehörden. In den Augen der über eine sehr starke Mehrheit verfügenden Regierungspartei und der rechtsradikalen Opposition waren die Sozialdemokraten die „Roten".

Von der Mitte der 1920er Jahre an erreichte die Sozialdemokratische Partei dann bedeutende Erfolge bei den Budapester Gemeindewahlen und bei den Wahlen der lokalen Selbstverwaltungsgremien auf dem Lande. 1927 verfügte die SDPU in den Räten bzw. den Vertretungskörperschaften von 45 Städten und Gemeinden über 365 Abgeordnete (davon in der Hauptstadt 53), und es gelang ihr, in den zur Kompetenz der Gemeindepolitik gehörenden Gebieten – im Wohnungsbau, im Verkehrswesen, in der Sozial-, Gesundheits-, Volksbildungs- und Unterrichtspolitik – den Interessen der Werktätigen entsprechende partielle Errungenschaften zu erkämpfen. Die Richtlinien der SDPU und ihre praktische Politik brachten einen radikal demokratischen Standpunkt zum Ausdruck, sie bildete im Abgeordnetenhaus, in

den Selbstverwaltungen und in allen Foren des öffentlichen Lebens, sofern sie dort überhaupt zu Worte kam, den am stärksten linksgerichteten, entschiedensten oppositionellen Faktor.

Weniger kraftvoll vertrat die Partei den Gedanken des Sozialismus. 1922 betonte die Prinzipienerklärung der SDPU anläßlich der Eröffnung der Parlamentstätigkeit der Partei: Das Parteiprogramm von 1903, welches der Arbeiterbewegung die Verwirklichung des Sozialismus zum grundlegenden Ziel gesetzt hatte, „kann in seiner totalen Gänze nicht von heute auf morgen verwirklicht werden, kann nicht unter Verwendung von Gewalt verwirklicht werden, … kann besonders nicht in Ungarn durch ein Vorpreschen gegenüber den entwickelteren und fortgeschritteneren westlichen Staaten verwirklicht werden … Deshalb betrachten wir die Anpassung, die Anlehnung an die fortgeschritteneren und die entwickelteren westlichen Staaten durch die Schaffung der notwendigen Voraussetzungen als vordringlichste Aufgabe"[4]. Der Sozialismus war also die Perspektive der unabsehbaren, fernen Zeiten, zu dem der Weg durch die bürgerliche Demokratie westeuropäischen Typs führte. Die SDPU vertraute darauf, daß sich auch der unvollständige Parlamentarismus Ungarns zunächst zum Sturz der Bethlen-Regierung und sodann zur stufenweisen Liquidierung der konterrevolutionären Diktatur eignen würde. Die Leiter der Partei meinten – hauptsächlich im mittleren Drittel der 1920er Jahre –, daß es durch Taktieren im Abgeordnetenhaus eventuell gelingen könnte, eine politische Lage von der Art zu schaffen, daß sich daraus im Falle günstiger internationaler Konstellationen ein demokratischeres Regierungssystem entfalten könnte.

Die schärfste Waffe, die von den Sozialdemokraten zu diesem Zweck verwendet wurde, war die Boykottierung des Parlaments. Im November 1924 verließen die sozialdemokratischen Abgeordneten – aus Protest gegen die die Redefreiheit im Parlament stark einschränkenden Geschäftsordnungs-Anträge – in Allianz mit Mitgliedern mehrerer kleinerer bürgerlich-demokratischer und liberaler Parteien das Abgeordnetenhaus und nahmen an dessen Sitzungen fast ein halbes Jahr nicht teil. Die Lage der Bethlen-Regierung wurde aber dadurch nicht erschüttert; die Politik der Passivität hatte ihr Ziel nicht erreicht.

Trotz der Erfahrungen von 1919/20 erwartete sich die SDPU die Beseitigung des Horthy-Bethlen-Regimes von einer Intervention der westlichen bürgerlichen Staaten. Im Laufe der außenpolitischen Aktionen des ungarischen konterrevolutionären Regimes versuchten die Sozialdemokraten zu erreichen, daß die Westmächte die Wiederherstellung bzw. die Erweiterung der bürgerlich-demokratischen Rechte in Ungarn forderten. So verlangte

[4] STENOGRAPHISCHES PROTOKOLL DER NATIONALVERSAMMLUNG 1922–1926, Bd. 1, S. 97.

Károly Peyer in seiner Denkschrift vom Dezember 1920, daß die Arbeiterparteien in den Parlamenten der interessierten Staaten die Ratifikationsdebatten des Trianoner Friedensvertrages zur Enthüllung der ungarischen Verhältnisse ausnützen sollten. Eine ähnliche Gelegenheit sahen die Leiter der SDPU auch noch 1923, als die ungarische Regierung um eine Sanierungsanleihe ansuchte und es offenbar war, daß der Erfolg der Transaktion hauptsächlich von der Unterstützung Großbritanniens abhing. Zu dieser Zeit forderten sie die Labour Party auch durch mehrere Kanäle auf, „die Beseitigung des Terrorismus in Ungarn" und „die Herstellung eines demokratischeren Systems" als Bedingung der Anleihe zu stellen[5].

Nach dem Ausbruch des Skandals wegen der Fälschung französischer Franken legte Peyer dem britischen Gesandten in Budapest dar, daß vor allem Horthy von der Macht zu entfernen sei, durch einen internationalen Auftritt seitens jener ausländischen Regierungen, die erkennen, „welch eine ständige Bedrohung der Admiral für den europäischen Frieden bedeutet"[6]. Diese Pläne hatten freilich in der Wirklichkeit keine reale Basis.

Einen angesichts seiner praktischen Durchführbarkeit ebenfalls illusorischen, aber in prinzipieller Hinsicht progressiven Zug der außenpolitischen Vorstellungen der SDPU bildete der Standpunkt der Partei bezüglich der territorialen Revision.

Die Sozialdemokraten hielten den Friedensvertrag von Trianon für ein ungerechtes, imperialistisches Diktat, sie waren aber gegen die Außenpolitik der herrschenden Klassen Ungarns, welche nach dem Ausbau der Allianz mit den Großmächten strebten, die die nunmehr in Europa herrschenden Machtverhältnisse ablehnten. Im Zusammenwirken mit ihnen war man sogar bereit, mit Waffengewalt die Abänderung der Landesgrenzen und die Rückeroberung des historischen Ungarns in seinem alten Umfang zu erzwingen. Die Partei trat gegen die hetzerische, chauvinistische Propaganda auf, die erreichen wollte, daß die werktätigen Klassen das einzige Unterpfand der Besserung ihres Geschickes nicht in durchgreifenden gesellschaftlichen Veränderungen, sondern in Gebietserwerbungen sehen sollten. Nach dem sozialdemokratischen Standpunkt konnte die Überprüfung des Resultats von Trianon mit friedlichen Mitteln, durch Verhandlungen mit den Nachbarländern und gegenseitige Vereinbarungen verwirklicht werden. Der dem Parteikongreß von 1928 unterbreitete Bericht betonte, daß „jede andere Lösung zu einem bewaffneten Konflikt führen könnte, was das Land nur in eine neue Katastrophe stürzen würde"[7]. Die Sozialdemokraten

[5] Public Record Office (PRO) London, FO. 371.9902/C 2786–9905/C 2925.

[6] PRO FO. 371.11365/C 1581.

[7] STENOGRAPHISCHES PROTOKOLL DES KONGRESSES DER SDPU VON 1928 (Budapest 1928) 47.

verbanden die Parole der friedlichen Revision mit der Forderung nach
innerer Demokratisierung, welche die Anziehungskraft Ungarns in den
Augen der in den Nachbarländern lebenden Ungarn steigern und anderseits
die Unterstützung der Westmächte sichern sollte.

Infolge des kapitalistischen Kreditsystems in Ungarn und der 1931 sich
verschärfenden schweren Krise des Staatshaushaltes kamen die inneren
Gegensätze der herrschenden Klassen der Großkapitalisten und Großagra-
rier sowie der mit ihnen verbündeten Mittelschichten wieder zum Durch-
bruch. Von Anfang der 1930er Jahre an entwickelte sich stufenweise die
Allianz der unzufriedenen mittleren Gutsbesitzer, eines bedeutenden Teiles
der Staats- und Komitatsbeamtenschaft, des Offizierskorps, des Großteils
der Intelligenz und der Bourgeoisie. Auf diese Koalition gestützt, versuch-
ten die Ministerpräsidenten Gyula Gömbös (Oktober 1932 bis Oktober 1936)
und Béla Imrédy (Mai 1938 bis Februar 1939) eine totale faschistische
Diktatur aufzubauen. Das Wesen ihrer „Reformpläne" war: 1. völlige Aus-
schaltung des Parlaments und Übergang zur allgemeinen und ständigen
Praxis des Regierens mit Verordnungen; 2. besondere Machtbefugnisse für
den als „Führer" fungierenden Ministerpräsidenten; 3. Auflösung der lega-
len selbständigen Organisationen der Arbeiterklasse und Ausbau der faschi-
stischen Korporationen und Interessenvertretungen; 4. Liquidierung der
ohnehin knapp bemessenen Freiheitsrechte, im besonderen Abschaffung der
bürgerlichen und sozialdemokratischen oppositionellen Presse.

Seit 1932/33 bildete der Kampf gegen die faschistischen Bestrebungen
und gegen die mit ihnen in engem Zusammenhang stehende achsenfreund-
liche revisionistische Außenpolitik immer mehr das Zentrum der Tätigkeit
sowohl des illegalen als auch des legalen Flügels der ungarischen Arbeiterbe-
wegung.

Die schon erwähnte Bewertung der Beziehungen der Sozialdemokrati-
schen Partei zu den Gewerkschaften macht es verständlich, daß Peyer schon
am Kongreß der SDPU von 1933 eine sehr kämpferische Erklärung gegen
die damals nur in allgemeinen Phrasen formulierten Korporationspläne von
Gömbös abgab: „... Wenn jemand bei uns ein nach dem Vorbild des italieni-
schen Faschismus zu bildendes Interessenvertretungssystem einführen will,
dann wird er sich mit der Arbeiterschaft konfrontiert sehen ..., die bis zu
ihrem letzten Blutstropfen Widerstand leisten wird."[8]

Als Folge der heimischen und internationalen Ereignisse nahm die
sozialdemokratische Parteileitung in zahlreichen wichtigen politischen Fra-
gen einen, im Vergleich zu früher, weitaus kämpferischen Standpunkt ein.
Die Zeitschrift der Partei, „Szocializmus" (Sozialismus), entlarvte in einer
Sondernummer die Unmenschlichkeit, die aggressiven Pläne des deutschen

[8] PIA 651/2/1933–4–2118.

Faschismus. Im antifaschistischen Kampf wurde die Rolle des einzigen legalen sozialistischen Tagblattes, der „Népszava", immer wichtiger.

Die Aufgabe der Zurückschlagung der auch gegen das Proletariat gerichteten faschistischen Presseoffensive fiel zum größten Teil der „Népszava" zu. Tatsächlich setzten sich auch die liberalen und konservativen bürgerlichen Organe – mit einer von der momentanen Lage der hinter ihnen stehenden Schichten abhängigen Emotion – den wiederholten Versuchen der Errichtung einer totalen faschistischen Diktatur entgegen. Die Massen der Arbeiterschaft orientierten sich aber in der „Népszava". Die ideelle Wirkung des Blattes reichte über den Kreis seiner Abonnenten, ja sogar seiner Leserschaft hinaus und konnte auch Leuten, die außerhalb der sozialdemokratischen Partei und der Gewerkschaft geblieben waren, die Richtung vorgeben. In den Spalten des Blattes kamen bedeutende Persönlichkeiten des progressiven ungarischen Geisteslebens zu Wort.

Die organisierte Arbeiterschaft trat den verschiedenen rechtsradikalen Organisationen mit fester Entschlossenheit entgegen. Parallel mit der Belebung der Pfeilkreuzlerbewegung kam es immer öfter vor, daß „sozialdemokratische Arbeiter auf den Versammlungen der Nationalsozialisten erschienen und dort eine Ruhestörung provozierten"[9]. Die Bauarbeiter faßten im November 1938 den Beschluß, die Arbeiterheime und die Gewerkschaftsheime gegen die Terroristenangriffe zu schützen und überall Schutzwachen ins Leben zu rufen, „aber künftighin wird sich der Widerstand der Arbeiterschaft gegen jeden Versuch der Pfeilkreuzler, gegen jede diktatorische Bestrebung organisieren, für die Freiheit, für das Selbstbestimmungsrecht der Arbeiterschaft, für die Unabhängigkeit Ungarns und für den konstitutionellen Parlamentarismus"[10].

Die sozialdemokratische Führung stellte sich gegenüber der Pfeilkreuzlerbewegung auf den Standpunkt völliger Ablehnung. Die Parteileitung faßte schon im Herbst 1937 den Beschluß, den Kampf gegen die Pfeilkreuzler einzuleiten, betonte aber, daß sie für die Verwirklichung ihrer Ziele nicht mit Gewalt, sondern mit ideologischen Waffen kämpfen wolle: „Jeder eroberte Arbeiter und Kleinbürger, die Erwerbung von jedem einzelnen ‚Népszava'-Abonnenten bringt uns mit je einem Schritt unserem Siege näher."

In der sozialdemokratischen Partei entstand aus der konsequenten Entlarvung des Faschismus und aus der Solidarität gegenüber den antifaschistischen Kräften kein Programm von mobilisierender Kraft, doch konnten außer dem Terror auch zahlreiche krampfhafte Voreingenommenheiten im politischen Konzept der Partei und des Blattes verhindert werden; innerhalb der gegebenen Grenzen der Anschauung und der Ideologie

[9] PIA 651/7/2. März 1933.
[10] Ebenda.

eigentlich unaufhebbare Widersprüche wurden beseitigt, die Aufgaben der Partei wurden festgelegt, Taktik und Strategie des Kampfes gegen den Faschismus ausgearbeitet.

Gemäß der auch in der „Népszava" bei mehreren Gelegenheiten erörterten Auffassung fehlten in Ungarn die Vorbedingungen zur Schaffung einer Volksfront mit westeuropäischem Charakter: starke linksgerichtete Bauern- und bürgerliche Parteien sowie die demokratischen Freiheitsrechte. Die Sozialdemokratische Partei und die Arbeiterschaft hatten, wie es hieß, keinen Partner für den gemeinsamen Fortschritt, und auch die äußeren Umstände verhinderten, daß sich die antifaschistischen Kräfte organisierten. Sie sahen das Ziel der Arbeiterbewegung in der Verwirklichung der bürgerlichen Demokratie, und tatsächlich bestand darin, den gegebenen Umständen entsprechend, die Aufgabe der ungarischen Arbeiterklasse.

Wie sollte man aber die bürgerliche Demokratie schaffen, wenn keine Möglichkeit zur Bildung der Volksfront gegeben war: Darauf wußte auch die „Népszava" keine Antwort, denn es gab keine solche Lösung als reale Alternative. Die sozialdemokratische Parteileitung sah am Ende des Jahrzehnts nur einen einzigen „Ausweg": die Unterstützung der konservativen und liberalen Kräfte der herrschenden Klassen, die Verteidigung der in den Zeiten Bethlens ausgestalteten Struktur des konterrevolutionären Systems. Und so wurde das Horthy-Regime im Jahr 1938 in derselben „Népszava", die früher noch das Fehlen der Voraussetzungen, wie sie in Westeuropa herrschten, als das wichtigste Hindernis für die Verwirklichung der Volksfront bezeichnet hatte, doch „westeuropäisch": „Es ist unsere Überzeugung, daß Ungarn in Westeuropa bleiben muß und sich nicht der einen oder anderen der sich rund um uns formierenden Kriegsfronten in verhängnisvoller Weise endgültig verpflichten darf. Dies bezieht sich nicht nur auf die Außenpolitik, sondern auch auf die Innenpolitik, welche heute gewöhnlich die Farben der Außenpolitik anlegt."[11]

Das Abkommen von München und der Erste Wiener Schiedsspruch stellten die ungarische Arbeiterbewegung vor weitere Schwierigkeiten. Die Sozialdemokraten wollten – ihrer früheren prinzipiellen Auffassung gemäß – die strittigen Gebietsfragen durch Verhandlungen mit den Nachbarländern bereinigen und wollten vermeiden, daß das Land Gebiete von Hitlers Gnaden erhalte. Die Parteileitung befürchtete aber, von den im Rausche der „Landesvermehrung" schwelgenden Massen völlig isoliert zu werden, und schloß sich deshalb und auch unter Einfluß der Drohungen der Regierung dem Applaus für den Wiener Schiedsspruch an und begrüßte die Gebietserwerbung.

[11] Népszava, 15. Mai 1938.

Obwohl die „Népszava" also den Wiener Schiedsspruch begrüßt hatte, schlug die Regierung doch gegen die legale Arbeiterbewegung los. Das neue Pressegesetz verbot die meisten gewerkschaftlichen Organe, die theoretische Zeitschrift der Partei, der „Szocializmus", wurde eingestellt, und auch wichtige Presseorgane wie die „Nómunkás" (Arbeiterin), die „Munkásifjuság" (Arbeiterjugend), die „Föld és Szabadság" (Boden und Freiheit) durften nicht mehr erscheinen.

In der Frage des Ausweges aus dieser schwierigen Lage der Partei und in der Frage, welche prinzipielle politische Linie geeignet sei, die legale Arbeiterbewegung zu retten, entbrannte Ende 1938/Anfang 1939 in der SDPU ein schwerer innerparteilicher Kampf. Eine kleinere, sich vorwiegend auf die Unterstützung einiger Bezirkssekretäre in der Provinz stützende Gruppe forderte, daß die Partei auf eine „nationale" Basis übergehe, den Internationalismus verleugne und hinsichtlich der Zusammensetzung der Parteileitung auch antisemitische Gesichtspunkte hinnehme. Auf dem Kongreß im Januar 1939 wurde dieser nationalistische Versuch entschieden zurückgeschlagen und die Initiatoren kurzerhand aus der Partei ausgeschlossen. Auf Peyers Vorschlag veränderte man aber, als einen taktischen Schritt, den Namen der Partei und ließ den Zusatz „in Ungarn" weg.

Nach dem Kongreß bereitete sich die Sozialdemokratische Partei gleich auf die bevorstehenden Wahlen vor. Die Ausarbeitung eines Aktionsprogrammes gelang aber nicht, und dadurch wurde die Entfaltung einer kraftvollen offensiven Agitation unmöglich. Darüber hinaus erschwerten mehrere Verfügungen der Regierung die Lage der Partei, besonders die Suspendierung der Autonomie der Gewerkschaften, die verhinderte, daß die Partei von den Fachorganisationen materielle Unterstützung erhielt. Die Zahl der Mandate der Sozialdemokratischen Partei verringerte sich von elf auf fünf.

Die bei den Wahlen erlittene Niederlage war aber notwendig gewesen, um die Parteiführung nach einem Mittel gegen die Halbherzigkeit der Opposition, das Fehlen eines mobilisierende Kraft entwickelnden Programmes, die organisatorische Schwäche und das Stocken der Agitation suchen zu lassen, die die Bewegung bis an den Rand ihrer Existenz gebracht hatten. Erst jetzt wurde der Gedanke „Ein unabhängiges Ungarn nach außen! Ein freies Ungarn nach innen!" zur zentralen Parole der Agitation.

Am 1. September 1939 brach der Zweite Weltkrieg aus. Die Teleki-Regierung beschränkte aufgrund des Gesetzes über die Landesverteidigung das Versammlungsrecht, verordnete die Pressezensur und suspendierte die sozialen Gesetze, vor allem den achtstündigen Arbeitstag und den bezahlten Urlaub. Die wichtigeren Fabriken wurden zu Kriegsbetrieben deklariert, mit Militärkommandanten an ihrer Spitze. Der Ministerpräsident appellierte an die Parteien und alle politischen Kräfte, keine weiteren Probleme zu schaffen, die zur Verschärfung der gegenwärtigen Lage beitragen könnten.

In dieser Situation beschränkte sich die grundlegende Zielsetzung der Sozialdemokratischen Partei primär auf eine Überlebensstrategie, auf das Überstehen der schweren Zeiten. Die Parteileitung unterstützte die Neutralitätspolitik der Teleki-Regierung und akzeptierte den „innenpolitischen Waffenstillstand". Von der Regierung aufgefordert, veröffentlichte der Gewerkschaftsrat Ende Januar 1940 im Einvernehmen mit der Parteileitung eine prinzipielle Deklaration. Darin wurde betont, daß die sozialistischen Organisationen die nationalen Ziele unterstützten; außerdem wurde die Bereitschaft zum Ausdruck gebracht, die Auffassung der organisierten Arbeiterschaft mit jener der Regierung in Einklang zu bringen. Ohne Zweifel diente diese Deklaration taktischen Zwecken. Der rechtsradikale Flügel der Regierungspartei, der Generalstab und die Parteien der Pfeilkreuzler forderten nämlich vom Ministerpräsidenten die Liquidierung der legalen Arbeiterbewegung. Die Sozialdemokraten meinten nun, daß ihre Deklaration diesen Schritt vermeidbar machen werde, und hofften, die Regierung würde sogar die Kontrolle der Gewerkschaften aufheben, ihnen ihre Autonomie zurückgeben. In Kreisen der organisierten Arbeiterschaft löste die Deklaration heftigen Protest aus, sehr viele fanden sie prinzipienlos.

In der zweiten Hälfte des Jahres 1940 erlosch innerhalb der Sozialdemokratischen Partei jene antisowjetische und antikommunistische Propaganda der Parteileitung, die im Herbst 1939 bei der Unterzeichnung des deutsch-sowjetischen Nichtangriffspaktes und Anfang 1940 in den Monaten des sowjetisch-finnischen Krieges ihren Höhepunkt erreicht hatte. Die Sozialdemokraten unterstützten die Anstrengungen, welche die Sowjetregierung im Interesse der Bewahrung der Neutralität des Balkans ausübte. Seit Juni 1941, nach dem Kriegseintritt Ungarns, lastete ein sehr schwerer Druck, eine ernste Gefährdung auf der Sozialdemokratischen Partei. Die Rechtsextremisten forderten die totale Liquidierung der legalen Arbeiterbewegung. Die Parteileitung stellte sich diesen Bestrebungen entgegen und verurteilte zur gleichen Zeit den Angriff gegen die Sowjetunion. József Büchler, der Leiter der Parteiorganisation der Hauptstadt, erklärte diese Haltung am 24. Juni in einem Vortrag, den er in einem Arbeiterheim hielt: „... da die Sowjetunion gegen ihren Willen in den Krieg hineingeschlittert ist und auch für die Verteidigung ihrer eigenen Freiheit kämpft, können wir jetzt in diesen schicksalsentscheidenden Zeiten nichts anderes tun, als mit Leib und Seele die Partei Sowjetrußlands zu ergreifen, und wir alle sagen gemeinsamen Herzens und gemeinsamer Seele: Hände weg von den Sowjets!"[12]

Die Leiter der Partei sahen die wichtigste taktische Aufgabe der SDP in der Erhaltung der Legalität der Bewegung und der möglichst unversehrten

[12] PIA 651/2/1941–7–11384, 12541.

Bewahrung ihrer Kräfte für die Zeit nach der als sicher angenommenen Niederlage der faschistischen Achsenmächte. Anderseits waren sie bestrebt, jede Möglichkeit zu benützen, um ihrer Überzeugung, die grundlegenden vitalen Interessen der ungarischen Arbeiterschaft und des ganzen Volkes erforderten den Sieg der antifaschistischen Weltkoalition, Ausdruck zu verleihen.

Bei den Handwerkern, Kaufleuten, Freiberufler-Intellektuellen gab es nach Vermögen, Einkommen und Religion unterschiedliche Gliederungen. Die Unterschiede kamen schon in der Wahl des Wohnortes zum Ausdruck. In der Lebensführung eines Budapester-Josefstädter christlichen Schuhmachermeisters und eines Szegediner jüdischen Kaufmannes kann man nicht viele verwandte Züge finden. Dennoch stellte all dies zusammengenommen die Welt des Bürgertums dar, in der der Liberalismus wurzelte. Ihre Vielfarbigkeit gibt hingegen eine Erklärung dafür, warum mehrere Parteien entstanden, warum es zu Mutationen der auf demselben ideologischen Boden entstammenden Opposition kam. Die Parteien der Opposition stützten sich vorwiegend auf die städtischen kleinbürgerlichen, bürgerlichen und bürgerlich-intellektuellen Schichten. Die Gruppenunterschiede der zum Großteil identischen Gesellschaftsschichten formten das individuelle Gesicht der einzelnen Parteien.

Das jüdische Kleinbürgertum formierte sich vorwiegend in der von Vilmos Vázsonyi geführten Nationalen Demokratischen Partei, und eine der Hauptstützen der Nationalen Freisinnigen Partei von Károly Rassay, das jüdische Bürgertum, wurde im Laufe der Assimilation viel stärker in die Opposition gezwungen als die bourgeoisen Schichten deutscher oder anderer Abstammung.

Im öffentlichen Leben übernahmen jene eine aktive Rolle, die von der Staatsmacht materiell unabhängig bleiben konnten und genügend bemittelt waren, um die Spesen des Politisierens oder doch deren größeren Teil bestreiten zu können: Inhaber gut gehender Geschäfte, Geschäftshäuser, mehrere Arbeiter beschäftigende Handwerker, Unternehmer, Hausbesitzer, namhafte Advokaten – überwiegend Angehörige des mittleren, in einigen Fällen aber auch bereits des Großbürgertums; viele von ihnen gaben ihre ursprüngliche Beschäftigung auf – wurden zu Berufspolitikern. Meist waren es Emporkömmlinge in erster Generation, die mit einem juristischen Diplom ihre Eintrittskarte in das öffentliche Leben lösten.

Die Möglichkeiten der Geltendmachung des Liberalismus im öffentlichen Leben wurden durch die Stärke jener Organisationen beeinflußt, die die Freisinnigkeit als führende Idee annahmen. Die zahlenmäßigen Daten beweisen, daß es sich nicht um kleine Fraktionen handelte, sondern um Parteien, die über eine Mitgliederzahl von Zehntausenden und eine Wählerschaft von bis zu Hunderttausend verfügten. Außer in Parteien waren die liberal eingestellten Bürger, Kleinbürger und Intellektuellen auch in enorm

vielen Vereinen, Klubs, Tischgesellschaften usw. vereinigt. Die gesellschaftliche Wirksamkeit der freisinnigen Opposition wurde durch ihre Beziehungen zu den Freimaurern noch erhöht.

Der allgemeinste Charakterzug der bürgerlichen Opposition bestand darin, daß sie die politischen, wirtschaftlichen und sozialen Verhältnisse ohne jede gesellschaftliche Erschütterung, ohne jede revolutionäre und radikale Intervention, auf parlamentarischem Wege durch Verwaltungsreformen liberal, teilweise auch demokratisch gestalten wollte. Im Mittelpunkt der Forderungen der bürgerlichen Parteien stand die Erkämpfung der demokratischen Freiheitsrechte, vor allem des allgemeinen Wahlrechts, außerdem verlangten sie die Demokratisierung der öffentlichen Verwaltung.

In dieser Hinsicht paßte sich ihre politische Philosophie am wenigsten den Zeittendenzen an. Gleichzeitig kam darin ein gewisser Widerstand gegen den sich ausbreitenden Etatismus zum Ausdruck, der in Ungarn jedenfalls faschistische Züge trug.

Außenpolitisch vertraten die liberalen Parteien in den 1920er Jahren eine auf die westlichen bürgerlichen Demokratien gerichtete Orientierung und waren gegen das Bündnis der Bethlen-Regierung mit dem faschistischen Italien. Ihr Programm der territorialen Revision – eine unentbehrliche Bedingung der Anwesenheit im legalen öffentlichen Leben – enthielt die Modifizierung der Grenzen aufgrund ethnischer Gesichtspunkte, mit der Ablehnung des Grundprinzips: „Alles zurück!" Jede Bestrebung zur gewaltsamen Verwirklichung der irredentistischen Ziele hielten sie für verhängnisvoll. Sie vertrauten darauf, daß die Großmächte nach einer gewissen Zeit die Überprüfung des Friedensvertrages als unvermeidbar finden werden, und dann, verkündeten sie, würde ein demokratischeres, liberaleres Ungarn einer viel vorteilhafteren Beurteilung teilhaftig werden als das konservative-autoritative Horthy-Bethlen-Regime. In der Atmosphäre des säbelrasselnden Chauvinismus kann man die positiven Momente ihres Standpunktes nicht mit einem Fragezeichen versehen, desto eher die Chancen auf Realisierung ihrer Vorstellungen. In den zwanziger Jahren lebten in der bürgerlichen Opposition Illusionen (die zum Teil auch von seiten der Sozialdemokraten geteilt wurden), wonach die englische, die französische und die tschechoslowakische bürgerliche Demokratie am Ausbau eines ähnlichen Systems in Ungarn interessiert waren. Man ließ jene Erfahrungen außer acht, die man bei der Geburt des Horthy-Staates hatte erwerben können, Erfahrungen, die eindeutig dafür sprachen, daß sowohl den Westmächten als auch den führenden Kreisen der Nachbarländer nur eine einzige Sache wichtig war: das Fortbestehen der kapitalistisch-gutsbesitzenden Gesellschaft in Ungarn, und dafür schien das Regime Bethlens eine genügende Garantie. Also brauchten die bürgerlichen Oppositionellen im Interesse der Demokratisierung mit keinerlei äußerem Druck zu rechnen.

Die legale Tätigkeit der bürgerlichen Opposition war ein organischer
Teil der Methoden Bethlens. Ihre wirkliche Rolle bestand darin, daß sie
gegenüber den rechtsradikalen Richtungen ein entsprechendes Gegenge-
wicht sicherten. Gegen die Rassisten konnte Bethlen auf die liberalen Par-
teien noch eher rechnen als auf bedeutende Gruppen seiner eigenen Partei.
Und wenn wir die Atmosphäre der ersten Jahre nach dem Sturz der Räte-
republik berücksichtigen, war auch dies kein geringes Verdienst in den
Augen Bethlens.

Für die im öffentlichen Leben die Interessen der Arbeiterschaft vertre-
tenden Sozialdemokratischen Partei Ungarns konnte der einzige legale Ver-
bündete nur die bürgerliche Opposition sein. Die Erweiterung ihrer Bewe-
gungsmöglichkeiten durch die Ausweitung der Freiheitsrechte, durch die
Liberalisierung des Systems lag nämlich im gemeinsamen Interesse beider
politischen Kräfte.

In zwei Fällen kam es zu einer organisierten Zusammenarbeit zwischen
der SDPU und der Opposition. Im Februar 1921 bildete sich der Bund der
Bürger und Arbeiter. Die SDPU hatte zu diesem Zeitpunkt noch keinen
Anteil an der Gesetzgebung, aber es schien wichtig, die während der Nach-
wehen des Weißen Terrors begangenen Atrozitäten in der Nationalver-
sammlung zur Sprache zu bringen und die Machtbestrebungen der rechts-
radikalen Sonderkommandos zu enthüllen. Die liberalen Abgeordneten nah-
men es auf sich, die oben erwähnten Fragen zur Diskussion zu bringen,
verteidigten bei dieser Gelegenheit auch die Sache der Sozialdemokratischen
Partei und der Gewerkschaftsbewegung. Die Parteien des Bundes traten
auch gemeinsam gegen die Legitimisten auf. Im Juni 1922 kooperierten sie
bei den Wahlen. 1924 entstand eine neue, engere Verbindung zwischen der
Sozialdemokratischen Partei und den Liberalen, der Demokratische Bund,
der einem Antrag der Bethlen-Regierung auf eine Änderung der Geschäfts-
ordnung den Kampf ansagte. Die Zusammenarbeit brachte nicht zu unter-
schätzende Ergebnisse bei den Gemeindewahlen von 1925 in der Haupt-
stadt, bei denen der Demokratische Bund einen bedeutenden Erfolg erzielte.
Die Budapester Stadtpolitik war jenes Gebiet, auf dem die Koalition der
Sozialdemokraten und der Liberalen von Dauer war und wo es gelang, die
Errichtung einer Monopolstellung der politischen Rechten zu verhindern.

Fast die ganze Geschichte der SDPU und der früheren Arbeiterparteien
wurde durch Diskussionen begleitet, die ihr Verhältnis zur bürgerlichen
Opposition betrafen. Zweifellos gelangten in der sozialistischen Bewegung
zeitweise nicht kooperationswillige, sektiererische Strömungen zur Geltung,
die von vornherein den Wert der Beziehungen zur Opposition, besonders
auch der organisierten, statutenmäßig gebundenen Zusammenarbeit in
Frage stellten. Wir sind aber der Meinung, daß der stabilere Zusammen-
schluß auch in der Horthy-Ära nicht von der Sozialdemokratischen Partei

abhing. Das primäre Hindernis bestand vielmehr damals wie früher in der verhältnismäßig rudimentären Entwicklung des Bürgertums, das sich deshalb zu schwach fühlte, um als gleichgestellter Partner mit der Arbeiterbewegung zu verhandeln. Auch für die kleine und mittlere Bourgeoisie bedeuteten die SDPU und die Gewerkschaften stets die grundlegende Gefahrenquelle, weil sowohl ihre unmittelbaren als auch ihre auf weite Sicht angepeilten Ziele die materiellen Interessen der Bourgeoisie schwer verletzten. Gegen die Bestrebungen der sozialistischen politischen und ökonomischen Bewegung der Sozialdemokraten vertraute man nicht der eigenen Kraft, und darum wandte sich das Bürgertum auch dann noch an den Staat um Schutz, als es sehr viele Züge des Regimes eigentlich gar nicht mehr attraktiv fand. Das Bürgertum fürchtete sich stets mehr vor der Sozialdemokratie als vor der konterrevolutionären Diktatur. Die Hauptmasse der klein- und mittelkapitalistischen Kreise war auch – ähnlich der Großbourgeoisie – entschieden gegen jedes mit materiellen Opfern verbundene soziale Zugeständnis. Besonders deutlich zeigte sich das 1931 an den heftigen Angriffen der liberalen Opposition gegen die Gyula-Károlyi-Regierung, als der Ministerpräsident der Arbeitslosenunterstützung einen Hilfsbetrag zukommen ließ. Infolge der starren Verschließung der liberalen Opposition vor einer zeitgemäßen Sozialpolitik kam die Sozialgesetzgebung erst in der zweiten Hälfte der dreißiger Jahre im Rahmen der totalen faschistischen „Reformen" zum Zuge.

Im Vergleich zum Selbstbewußtsein, zur gesellschaftsformenden Kraft des Bürgertums der entwickelten kapitalistischen Länder wird die Entschlossenheit der ungarischen liberalen Bourgeoisie und ihre Fähigkeit zur Modernisierung Ungarns mit Recht als ungenügend erachtet. Wenn wir die Verhältnisse in Ungarn berücksichtigen, dürfen wir aber nicht vergessen, daß die bürgerliche Opposition gegenüber der offiziellen christlich-nationalen Ideologie demokratische und liberale Ideen vertrat.

Die bedeutendste Leistung der Bourgeoisie bestand darin, daß sie die gesellschaftlich-materielle Basis jener Presse bildete, die sowohl die Bethlensche als auch die spätere, in die Richtung des totalen Faschismus tendierende Form der konterrevolutionären Diktatur bekämpfte. Neben der Erziehung der Öffentlichkeit zu demokratisch-liberalem Denken war auch die kulturelle Rolle dieser – seitens der extremen Rechten stets mit leidenschaftlichem Haß angegriffenen – Presse bedeutend. In ihren Spalten gab sie oft den Schriften linksgerichteter sozialistischer Publizisten Platz. Auch an der Auflagenhöhe läßt sich die Bedeutung der einzelnen Blätter erkennen: „Az Est" (Der Abend) erschien täglich in 60.000–70.000 Exemplaren, „Esti Kurir" (Abendkurier) in 60.000–70.000, „Magyar Hirlap" (Ungarische Zeitung) in 20.000, „Magyarország" (Ungarn) in 60.000–70.000, „Pesti Napló" (Pester Journal) in 75.000–80.000, „Ujság" (Blatt) in 20.000 Exemplaren.

Die liberalen und demokratischen Politiker widersetzten sich in den 1930er Jahren – vor allem in der Presse und im Abgeordnetenhaus – den Faschisierungsversuchen, und wenn sie auch den Übergang des konservativen-autokratischen Systems zur totalen Diktatur nicht verhindern konnten, verzögerten sie ihn doch im Zusammenwirken mit anderen Faktoren des öffentlichen Lebens. Sie führten einen besonders aktiven und heftigen Kampf gegen den rechten und rechtsradikalen Flügel der Regierungspartei sowie gegen die nationalsozialistischen Kräfte der Pfeilkreuzler. In außenpolitischer Hinsicht aber traten sie gegen die zunehmende Deutschfreundlichkeit auf. Die liberalen und demokratischen Parteien gehörten also zum Lager der *antifaschistischen* Kräfte in Ungarn. Sie sicherten den Werten des Fortschritts eine breite Öffentlichkeit, sie verteidigten Humanismus und Rationalismus gegen die faschistischen und die faschistoiden Geistesströmungen.

Mit Hitler im Hintergrund verschoben sich die Kräfteverhältnisse in der Innenpolitik; in den Augen der bürgerlichen Opposition, ja der gesamten legalen Linksopposition, erhielt das Horthy-System einen neuen Stellenwert. Hatte man in den 1920er Jahren einen erbitterten Kampf gegen die Machtstruktur und Regierungsmethoden Bethlens geführt, so sah man jetzt in ihrer Erhaltung eine Garantie gegen die Faschisierung und die totale Diktatur. Die die Hauptkraft der bürgerlichen Opposition bildende Rassay-Gruppe begnügte sich auch damit, nur den Schritten in Richtung auf eine Faschisierung entgegenzutreten, die Konfrontation mit dem System selbst aber gab sie auf und dachte auch gar nicht mehr an radikale Veränderungen.

ISABELLA ACKERL

THESEN ZU DEMOKRATIEVERSTÄNDNIS, PARLAMENTARISCHER HALTUNG UND NATIONALER FRAGE BEI DER GROSSDEUTSCHEN VOLKSPARTEI

Im September 1920 versammelten sich in Salzburg 17 deutschnationale, liberale, deutschradikale und freisinnige Parteien, um über die Gründung einer Dachorganisation zu beraten. Diesen Verhandlungen waren zahlreiche Gespräche im deutschnationalen Lager vorausgegangen[1], und manche Gruppen, wie die Deutsche Bauernpartei – sie formierte sich später als „Landbund von Österreich" – oder die Deutsche Arbeiterpartei Walther Riehls, die in späterer Folge in die NSDAP aufging, blieben diesem Treffen fern.

Die damals gegründete Großdeutsche Volkspartei geht im wesentlichen auf ältere deutschnationale Parteien des Reichsrates zurück; nur die Nationaldemokratische Partei, eine Neugründung der Republik, war ein politischer Newcomer. Diese eher links von der Mitte angesiedelten Nationaldemokraten bildeten jedoch den Kern der späteren Großdeutschen Partei, und zwar nicht so sehr was die politischen Integrationsfiguren betrifft, sondern sie waren die Ideologen und Organisatoren der neuen Partei.

Bei der Analyse programmatischer Äußerungen der Großdeutschen Volkspartei muß daher schon in die Zeit vor der Gründung zurückgegriffen werden, da mit Ausrufung der Republik ein innerparteilicher Diskussionsprozeß intensiv einsetzte, der eigentlich erst mit dem Beschluß des Bundes-Verfassungsgesetzes vom Oktober 1920 seinen vorläufigen Abschluß fand.

Auf grundsätzliche Einstellungen zu Demokratie, Parlament und nationale Frage der deutschnationalen Parteien in der Monarchie kann in diesem Zusammenhang nicht eingegangen werden. Das Spektrum war äußerst variabel und teils von politischem Sektierertum verfälscht. Eine deutsche, auf demokratischer Basis errichtete Republik dürfte einen Minimalkonsens dargestellt haben.

Im sogenannten „Wahlkatechismus", einer stichwortartig angeordneten Broschüre der Deutschnationalen Geschäftsstelle für die Wahlen des Februar 1919, die für Vertrauensmänner der Partei auf Grund eines aus dem Jahre 1911 stammenden ähnlichen Behelfes verfaßt wurde, heißt es unter

[1] Vgl. die Dissertation der Verf., Die Großdeutsche Volkspartei 1920–1934. Versuch einer Parteigeschichte (Wien 1967) 45 ff.

dem Stichwort „Demokratie": „Die Demokratie, zu deutsch Volksherr-
schaft, ist das politische Ideal der Gegenwart. Alle Rechtssatzung soll sich
nur von der Zustimmung des Volkes herleiten, jedes Amt nur über Auftrag
des Volkes geführt, kurz, die staatlichen Einrichtungen so gestaltet werden,
daß alle Staatsakte letzten Endes aus dem Willen des Volkes hervorgehen.
Insoferne dies auch das Wesen der Republik ausmacht, decken sich Demo-
kratie und Republik, darum werden diese Begriffe oft gleichgesetzt."[2]
Einschränkend wurde wohl im Text mit dem Hinweis fortgefahren, daß es
auch parlamentarische Monarchien gäbe, trotzdem ist eine gewaltige Un-
reinheit der Begriffe bzw. ihrer Inhalte nicht zu übersehen. In diesem
Zusammenhang erfahren Formen der direkten oder der unmittelbaren De-
mokratie (wie Volksbefragung und Volksentscheid) eine Würdigung unter
Hinweis auf ihre Begrenztheit, doch wird den Institutionen der repräsenta-
tiven Demokratie generell der Vorzug gegeben, allerdings mit der Ein-
schränkung, daß eine konsequente Durchführung dieses Systems zu einer
Übermacht des Parlaments führe, der kein Gegengewicht gegenüberstünde.
Im Rahmen der in den Jahren 1918 bis 1920 stetig, aber mit wechselnder
Intensität geführten Verfassungsdiskussion wurden von den deutschnatio-
nalen Gruppen verschiedene Vorschläge unterbreitet, die eine derartig aus-
schließliche Parlamentsherrschaft unterbinden sollten.

Es war dies vor allem eine von den Verfassungsentwürfen der Christlich-
sozialen und der Sozialdemokraten abweichende Vorstellung von der Zu-
sammensetzung der zweiten Kammer, eine bedeutende Erweiterung des
Kompetenzbereiches des Bundespräsidenten und die Anwendung sehr diffe-
renzierter Wahlrechtsformen, die, aufbauend auf bestehenden Institutio-
nen, ein Gleichgewicht zwischen Parlament und Staatsoberhaupt schaffen
sollten. Über das von der jungen Republik eingeführte allgemeine, gleiche,
geheime und direkte Wahlrecht gab es bei den Deutschnationalen keine
Diskussion. Einer Einschränkung des Wahlrechtes waren sie durchaus ab-
hold, da sie heftige innenpolitische Auseinandersetzungen befürchteten.
„Dagegen läßt die große Ausdehnung des Wahlrechtes auf eine Politisierung
der Bevölkerung hoffen, die dem demokratischen Staate sehr nötig ist."[3]
Von den verschiedensten Wahlmodalitäten wird dem Verhältniswahlrecht
nach dem System Viktor d'Hondt der Vorzug gegeben, da es den Zufällig-
keitsfaktor reduziert und Stimmenzuwächse honoriert. Stimmenverluste
führen nicht sofort zu großräumigen Einbußen wie beim Mehrheitswahl-
recht. Interessant ist weiters, daß der kompromißfördernde Aspekt dieses
Wahlrechtes hervorgehoben wird. „Weiters schafft es der oder den Mehr-
heitsparteien in der Volksvertretung meist stärkere Oppositionsgruppen,

[2] WAHLKATECHISMUS, hg. von der Deutschnationalen Geschäftsstelle (Wien 1919) 16.
[3] Ebenda 137.

verstärkt so ihre Geneigtheit zu Kompromissen, also zur Mäßigkeit und Versöhnlichkeit in Gesetzgebung und Regierung."[4] Überlegungen zur Namhaftmachung von Vorzugskandidaten wurden ebenfalls angestellt.

Welche Staatsform nach 1918 in Österreich in Frage kam, war für das nationale Lager unzweifelhaft; die monarchistische Staatsform hatte abgewirtschaftet. „Deutschösterreich besonders hat nach den Erfahrungen mit seiner Dynastie im letzten Jahrhundert keinen Grund, ihre Wiedereinsetzung zu wünschen."[5] So war die Ausrufung der Republik von den Deutschnationalen uneingeschränkt begrüßt worden, auch wenn sie sich grundsätzlich der Mängel und Unvollkommenheiten bewußt waren. „Wir bekennen uns ohne Vorbehalt zur Republik Deutschösterreich. Auf demokratischer Grundlage errichtet, ..."[6] Die Option für die Republik erfolgte früher und eindeutiger im nationalen Lager als bei den anderen Parteien, wie jüngste Forschungen zur Verfassungsentwicklung sehr eindeutig belegen[7]. Allerdings dürfte die Entwicklung im Deutschen Reich auch von Einfluß auf die Deutschnationalen in Österreich gewesen sein.

Einzelheiten der Verfassung waren Anfang 1919 in den Parteigremien, sofern diese überhaupt bereits konstituiert waren, noch nicht ausdiskutiert und daher nicht formuliert. Es läßt sich aber eine starke Ablehnung einer ausschließlichen Parlamentsherrschaft, wie sie durch die Konstruktion des Staatsrates und des Kabinettsrates im Jahre 1919 geformt erschienen, konstatieren.

Zu diesem Zeitpunkt wird zunächst noch einem Einkammersystem und der Volkswahl des Bundespräsidenten der Vorzug gegeben. Besonders wesentlich für alle Überlegungen über die künftige Verfassung war für die Großdeutschen, daß im Rahmen dieser Verfassung alle Voraussetzungen für eine möglichst reibungslose Durchführung des Anschlusses geschaffen würden. Diese Unterordnung aller Werte unter den Anschlußgedanken ging bei den Deutschnationalen weit über die Selbstaufgabe hinaus. Sie führte zur Reduzierung des politischen Operationsspielraumes, schließlich zur Selbstzerstörung. Schon 1919 schrieben sie: „Aus diesem Grunde werden wir nach dem Eintritt Deutschösterreichs ins Deutsche Reich an der Einheit unseres jungen Staatswesens nicht unbedingt festhalten müssen. Unsere Kronländer können, ihren politischen und wirtschaftlichen Sonderinteressen und -wünschen entsprechend, eigene Gliedstaaten des Bundesstaates sein."[8]

[4] Ebenda 140.

[5] Ebenda 110.

[6] Nationaldemokratische Korrespondenz 2 (1919) Nr. 5 vom 2. Januar 1919, 1.

[7] Reinhard OWERDIECK, Parteien und Verfassungsfrage in Österreich. Die Entstehung des Verfassungsprovisoriums der Ersten Republik 1918–1920 (phil. Diss. Bochum); erschienen als Band 8 der „Studien und Quellen zur österreichischen Zeitgeschichte" (Wien 1987).

[8] Wahlkatechismus 126.

Schon während der Verfassungsdiskussion hatte das dritte Lager dem föderalistischen Gedanken eine Absage erteilt. Sie bemängelten an dem entstandenen Kompromißwerk die darin enthaltene Notwendigkeit der stetigen Auseinandersetzung zwischen Bund und Ländern. Ihr Verlangen nach Änderungen zugunsten des Einheitsstaates nennen sie „vernünftigen Föderalismus“, bzw. sie gehen von einem „richtigen Verhältnis zwischen Bund und Ländern“[9] aus. Konsequenterweise ist damit ein Abbau bestehender demokratischer Meinungsbildungsebenen verknüpft bzw. kein weiterer Ausbau mehr erträglich. Stolz nahmen sie für sich in Anspruch, einer „Verländerung“ Österreichs einen Riegel vorgeschoben zu haben und die „allzu mechanische, für unsere Verhältnisse gar nicht passende Übernahme der demokratischen Einrichtungen der Weststaaten“[10] eingedämmt zu haben. Je mehr Demokratie für den einzelnen erfahrbar wurde und je überschaubarer für ihn politische Vorgänge wurden, desto mehr stieg die Ablehnung der Ideologen des dritten Lagers. Ihre Argumentation bewegte sich immer auf der Ebene der vermeintlichen Sorge, daß der einzelne den von der demokratischen Institution an seine geistigen Fähigkeiten gestellten Ansprüchen nicht gewachsen wäre.

Tatsächlich war mit der Bundesverfassung von 1920 ein Höhepunkt der Föderalisierung erreicht. Spätere Novellen gingen wieder in Richtung Einheitsstaat, was die Großdeutschen als einen Erfolg ihrer Politik für sich in Anspruch nahmen. „Für die Änderung der Verhältnisse ist vielleicht nichts so bezeichnend als die Tatsache, daß schon ein in der ersten Geschäftssitzung eingebrachter *Gesetzesentwurf über die Einführung von Bezirksvertretungen*, der also die Föderalisierung Österreichs auf die Spitze treiben und förmliche Bezirkspaschaliks einrichten wollte, *infolge des Einspruches der großdeutschen Abgeordneten nicht einmal mehr zur Verhandlung gelangte.*“[11]

Diese Aversion gegen einen weiteren Ausbau des Föderalismus resultiert zum einen aus der Entschlossenheit für den Anschluß (neun unterschiedliche Länderindividualitäten würden diesem nicht förderlich sein), zum anderen aus der Sorge um die Verländerung des Beamtenapparates, in dem das dritte Lager seine stärkste Bastion sah.

Kritik am Parlamentarismus wurde später wiederholt geäußert, grundsätzlich ist nach Auffassung der Großdeutschen dieses System aber „den Bedürfnissen der Sozialdemokratie weit mehr angepaßt als den bürgerlich eingestellten Richtungen. Man denke nur ... an die fast schrankenlose Machtvollkommenheit des Parlaments usw.!“[12]

[9] Ebenda 7.
[10] Karl Jung, Zehn Jahre nationale Politik in Österreich (Wien 1928) 8.
[11] Ebenda 12 (Hervorhebungen im Original).
[12] Ebenda 24.

Als Partei einer Minderheit (grob geschätzt waren maximal 10% der Bevölkerung im Durchschnitt zwischen 1918 und 1933 dem dritten Lager zuzurechnen) fühlte sich die Großdeutsche Volkspartei den demokratischen Mechanismen und ihrem Zahlensystem hilflos ausgeliefert und stellte daher das System in Frage.

Unzufriedenheit mit der Demokratie und Verdrossenheit über das Parlament stiegen, die Bereitschaft, am bestehenden politischen System teilzunehmen, war großen Erosionen ausgesetzt. 1928 sah man nur den Weg, „daß eine Änderung des gegenwärtigen Systems ausgeschlossen ist, wenn die Sozialdemokratie ihre bisherige Machtstellung beibehält oder gar noch erweitert."[13]

Eine Minderung der Macht der Sozialdemokratie wurde 1928 aber noch auf dem Weg der „legalen Evolution"[14], das heißt mit Hilfe aller Mittel, die das demokratische System erlaubt, gesehen.

Durch den Koalitionspakt mit den Christlichsozialen waren die Großdeutschen allerdings weit über Mandatszahl und Stimmenanteil hinaus am politischen Geschehen beteiligt, was zweifellos auf Kosten der stärker werdenden Sozialdemokratie ging.

Das Jubiläum der Republik im Jahre 1928 war auch für die Großdeutsche Volkspartei ein Anlaß, einen Rückblick auf bisher Geleistetes zu tun und Grundsätze wie politische Praxis auf ihre weitere Verwendbarkeit zu prüfen. Der damalige Parteisekretär Karl Jung verfaßte eine Broschüre, in der die nationale Politik des ersten Dezenniums einer Analyse unterworfen wird.

Die Rangordnung der politischen Güter hatte sich in diesem Jahrzehnt, sowohl was die theoretische Basis als auch was die für die praktische Anwendung daraus gezogenen Konsequenzen betraf, klarer herauskristallisiert.

Das höchste aller Güter war der völkisch begründete Nationalgedanke, der – noch immer – allein im Anschluß seine Erfüllung finden konnte. Dieses auch noch nach einem Jahrzehnt reichlich zersplitterte dritte Lager derogierte dem Staate Österreich seine Existenz. Erfahrungen der letzten Jahre, die auch durchaus positiv (z. B.: die Meisterung der Finanzkrise des Staates bis 1925 oder der Ausbau des sozialen Systems, an dem die Großdeutschen sehr interessiert waren) zu sehen gewesen wären, hatten an diesem Beharren nichts geändert. Die großdeutschen Politiker sahen nur eine konservatorische Aufgabe in der Erhaltung Österreichs bis zum Tag X.

Dieser Maxime untergeordnet ist ihr staatstragend-koalitionäres Verhalten, wobei sie immer nur eine bürgerliche Koalition für denkbar hielten.

[13] Ebenda 42.
[14] Ebenda 42.

Ein Zusammengehen mit der Linken war für sie eine „praktische Unwahr-
scheinlichkeit"[15], denn die österreichische Sozialdemokratie hatte durch
den Abschluß des Vertrages von Saint-Germain und durch Unterlassung des
Anschlusses Schuld auf sich geladen. Dieses für die Großdeutschen odiose
Verhalten machte jedes gemeinsame Vorgehen von vornherein unmöglich.

Als die Regierung Dollfuß zur entscheidenden Demontage von Demo-
kratie und Parlament schritt, haben die Großdeutschen bei allen Vorbehal-
ten gegen das bestehende System („Der österreichische Parlamentarismus
hat abgewirtschaftet."[16]) dieses mit Nachdruck verteidigt und sind für –
eine wohl reformierte – Wiederherstellung des Parlamentes eingetreten. Die
Heranziehung des Kriegswirtschaftlichen Ermächtigungsgesetzes[17] wird
lebhaft kritisiert, den Christlichsozialen – sicher zu Recht – unterstellt,
„...daß (sie) nicht den Willen hatten, das Parlament funktionieren zu
lassen."[18]

Im Juli 1933, bereits nach Abschluß des Kampfbündnisses mit den
Nationalsozialisten[19], veröffentlichten die Großdeutschen einen Aufruf zur
Wiederherstellung der verfassungsmäßigen Rechte[20], die allerdings die
Voraussetzungen zur Normalisierung des Verhältnisses zum Deutschen
Reich bilden sollten, was die Bereitschaft zur Verfassungskonformität doch
relativiert.

Als Dollfuß im Frühsommer des Jahres 1934 der neuen Ständestaats-
verfassung eine Scheinlegitimität geben wollte und er zu diesem Zweck das
Rumpfparlament einberief, nutzten großdeutsche Mandatare, deren Wähler
inzwischen längst größtenteils zu den radikalen Nationalsozialisten überge-
laufen waren, diese Gelegenheit, um ihrer Mißbilligung und ihrem Abscheu
über diese Vorgangsweise des Kanzlers Ausdruck zu verleihen. Der Abge-

[15] Ebenda 4.

[16] Wiener Parlamentskorrespondenz. Nachrichten aus Politik, Wirtschaft und Kultur;
Wien, 10. Jänner 1934. Archiv der Republik (AdR), Großdeutsche Volkspartei (GDVP),
Karton (K) 12.

[17] Zur Anwendungspraxis des KWEG vor 1933 vgl. Gernot D. HASIBA, Das Kriegs-
wirtschaftliche Ermächtigungsgesetz (KWEG) von 1917, in: Aus Österreichs Rechtsleben in
Geschichte und Gegenwart, Festschrift für Ernst C. Helbling zum 80. Geburtstag (Berlin
1981) 543–565.

[18] AdR, GDVP, K 16, Verhandlungsschrift der Landesparteileitung für Wien und
Niederösterreich vom 22. März 1933, S. 1 f.

[19] Isabella ACKERL, Das Kampfbündnis der Nationalsozialistischen Deutschen Arbei-
terpartei mit der Großdeutschen Volkspartei vom 15. Mai 1933, in: Rudolf Neck–Adam
Wandruszka (Hgg.), Das Jahr 1934. 25. Juli (Veröffentlichungen der wissenschaftlichen
Kommission des Theodor-Körner-Stiftungsfonds und des Leopold-Kunschak-Preises zur
Erforschung der österreichischen Geschichte der Jahre 1918 bis 1938, Bd. 3, Wien 1975)
21–35.

[20] Wiener Parlamentskorrespondenz vom 4. Juli 1933. AdR, GDVP, K 12, S. 5.

ordnete Foppa führte aus: „Wir erheben feierlich ... Einspruch gegen ein Regime, das ... sich über ein Jahr außerhalb der Verfassung gestellt hat ... Wir erheben Einspruch gegen die heutige Tagung des Parlaments, das die Verfassungswidrigkeiten eines Jahres legalisieren, das eine bereits oktroyierte Verfassung ... sanktionieren und ein Verfassungsgesetz beschließen soll, das die wichtigsten Bestimmungen unserer gegenwärtigen Verfassung für das Zustandekommen einer neuen Verfassung beseitigen soll. ... weil dieses Parlament, verfassungswidrig einberufen sowie verfassungswidrig in seiner gegenwärtigen Zusammensetzung ... Das heutige Bild dieses Hauses charakterisiert am besten die Unmöglichkeit dieser Volksvertretung."[21]

Diese scharfen Worte gegen den Verfassungsmißbrauch und Verhöhnung des Parlaments wurden jedoch von einem intensiven Bekenntnis zur Anschlußpolitik begleitet, was gerade zu diesem Zeitpunkt derartige Äußerungen als reines Lippenbekenntnis erscheinen ließ.

Fassen wir zusammen, welche Skala der Werte sich für die Großdeutschen formulieren läßt: Oberster und zu jeder Zeit und in jeder politischen Situation verteidigter Wert ist der „nationale Gedanke", der im Anschluß seine Apotheose erfahren sollte. Die Begriffe Nation, Volk und Rasse werden als Identität gesehen, wobei die Rasse nicht eigenbestimmbar ist. Für das Individuum ist nicht wählbar, zu welchem Volk = Rasse es gehört, es wird hineingeboren. Das Erlebnis Volk wird zum mythischen Begriff, der irrationalen Erlebniswelt zugeordnet. Volk kann nur empfunden, aber nicht bewiesen werden. Mit diesem Appell an die Instinkte werden rationale Erklärungen als entbehrlich diffamiert und kollektive Verhaltensweisen gefordert, ohne diese begründen zu müssen. Gleichzeitig ermöglicht diese Begriffsbestimmung von Volk eine elitäre Auswahl. Zum Volk gehören dann nur jene, die sich des Umstandes des Auserwähltseins bewußt sind; nur sie sind es, deren Interessen vertretungswürdig sind. Dieser elitäre Nationalismus führt – man könnte fast sagen natürlich – zur Überschätzung und präpotenten Überbewertung des eigenen Volkes. So wird im Parteiprogramm von 1920 festgestellt, daß das deutsche Volk besonders geeignet sei, der Demokratie zum Sieg zu verhelfen (Lenin erhoffte sich eine ähnliche Rolle der Deutschen für die Weltrevolution!), „... denn dem Deutschen steht das Wesen der Dinge höher als die Form"[22].

Aus diesem Nationsbegriff wurde die so schwer definierbare „Volksgemeinschaft" geschaffen, die das ideologische Gebäude *gegen* Sozialismus, Liberalismus, Klerikalismus und Individualismus tragen sollte. In der theo-

[21] STENOGRAPHISCHE PROTOKOLLE ÜBER DIE SITZUNGEN DES ÖSTERREICHISCHEN NATIONALRATES, IV. GP, 1932–1934, Bd. 3 (Wien 1934) 126. Sitzung, 30. April 1934, 3399.
[22] Klaus BERCHTOLD, Österreichische Parteiprogramme 1868–1966 (München 1967) 447.

retischen Umschreibung ihrer Gegner waren sich die Großdeutschen völlig im klaren, was die positive Bezeichnung des eigenen Ideals anlangt, ist es schwer aus appellativen Forderungen wie Gemeinsinn, Selbstzucht, Pflichtgefühl und Hilfsbereitschaft mehr als allgemein durchaus akzeptable Verhaltensweisen herauszudestillieren. Zu sehr werden die Emotionen, zu wenig der Verstand angesprochen. Daraus eine von anderen Weltanschauungen klar abgrenzbare Theorie zu gewinnen, scheint mir, da es sich nicht um Glaubenssätze, sondern um politische Grundsätze handeln soll, unmöglich.

Da weiters Demokratie und Parlament – zumindest sehen es die programmatischen Grundsätze so vor – der Volksgemeinschaft sich unterzuordnen haben, sind auch jene Werte, so klar sie zuweilen formuliert und so tapfer sie verteidigt wurden, durch Irrationalismen gemindert.

Rudolf Ardelt hat diese nicht näher definierbare Ideologie des dritten Lagers als „Defensivideologie" und „Legitimationsideologie"[23] des Mittelstandes bezeichnet.

Trotz dieser, das ideologische Bild mindernder Fakten haben sich die Großdeutschen in der politischen Praxis der Ersten Republik als gemäßigte Pragmatiker erwiesen, die Parlament und Pluralismus der Weltanschauungen grundsätzlich akzeptierten. „Der unverrückbare Leitstern unserer Außenpolitik ist der Anschluß …", hieß es im Parteiprogramm von 1920. Tatsächlich haben sie als Koalitionspartner viele Entscheidungen mitgetragen, die dieser Norm widersprachen. Denn eine Norm wurde von den Großdeutschen kaum in Frage gestellt: die Rechtsförmigkeit wollten sie gewahrt wissen.

In Anrechnung wesentlicher Grundpositionen (z. B. Schulfrage, Antiklerikalismus, Nationalisierung, Sozialversicherung) schien es plausibel, daß die Großdeutsche Volkspartei eher einer Koalition mit der Sozialdemokratie den Vorzug geben würde. Doch zu einer wirklichen Zusammenarbeit der beiden Parteien ist es nie gekommen. Dabei dürfte doch die finanzielle Lage der Partei eine wesentliche Rolle gespielt haben. Da die Großdeutschen nicht über einen sehr effizienten Apparat zur Aufbringung von Mitgliedsbeiträgen verfügten, auch keine parteieigenen Wirtschaftsunternehmen besaßen, waren sie größtenteils auf Spenden angewiesen. Diese kamen vorwiegend aus industriellen Kreisen, die auf diesem Wege alle politischen Experimente, die Interessen der Unternehmer gefährden hätten können, verhinderten[24]. Unter solchen Umständen war an ein Ausscheren aus der Koali-

[23] Rudolf G. ARDELT, Zwischen Demokratie und Faschismus. Deutschnationales Gedankengut in Österreich 1919–1930 (Wien 1972) 35.

[24] Vgl. hiezu die Forschungen von Karl HAAS, Industrielle Interessenpolitik in Österreich zur Zeit der Wirtschaftskrise, in: Jahrbuch für Zeitgeschichte 1978 (Wien 1979), speziell 110, wo er berichtet, daß Subventionsgelder im Verhältnis 7:3 an Christlichsoziale Partei und Großdeutsche Volkspartei geflossen sind.

tion mit den Christlichsozialen, so schwierig sich diese Zusammenarbeit bisweilen gestaltete[25], nicht zu denken. Auf einen kurzen Nenner gebracht: Der Primat der wirtschaftlichen Interessen bestimmte die Koalitionspräferenz.

Diese im Grunde gegen die politischen Grundsätze geschlossene Koalition läßt sich schematisch auch an Stein Rokkans Modell, das Ernst Hanisch in seinem Aufsatz über die Christlichsoziale Partei heranzog[26], nachweisen. Bemerkenswerterweise ergeben sich drei Ebenen der Übereinstimmung mit der Sozialdemokratie (Bevorzugung des Zentralismus, Dominanz des Staates über die Kirche, Vorrang des Industriesektors vor der Landwirtschaft), aber nur eine Ebene der Übereinstimmung mit den Christlichsozialen, nämlich hinsichtlich des Antisemitismus. Bei allem Vorbehalt gegen zu schematisierende Darstellungen eröffnet dieser Vergleich doch höchst bemerkenswerte Perspektiven. Zusätzlich muß darauf hingewiesen werden, daß die Großdeutschen auch hinsichtlich des Anschlusses im Lager der Sozialdemokratie – zumindest auf der Funktionärsebene – mit höherer Zustimmung rechnen konnten als bei den Christlichsozialen.

Will man die Großdeutsche Volkspartei mit einem Begriff charakterisieren, so erweist sie sich bei näherer Analyse als eine typische Honoratiorenpartei, deren Mitgliederstand nicht exakt zu umschreiben ist. Die Mandatare der Partei rekrutieren sich aus einem engen Berufsspektrum. Von 49 Abgeordneten der Partei zu Nationalrat und Bundesrat kamen 11 aus dem Lehrerstand, weitere 16 aus dem Beamtenstand (im einzelnen: 4 Beamte, 7 Juristen, 4 Beamte der Bahn, 1 Offizier), von 6 Gewerbetreibenden gehörten 4 dem Berufsstand des Müllers an, 7 Mandatare waren Wirtschaftstreibende, 1 Arzt und 2 Hausfrauen. Lediglich 6 Volksvertreter gaben als Beruf Bauer an, wobei mehrfach als Zweitnennung Wirt erfolgte. Keiner der Abgeordneten der Großdeutschen Volkspartei entstammte dem Arbeiterstand, aber 20 von ihnen hatten einen akademischen Grad erworben. Damit ist hinlänglich die gängige Bezeichnung „Beamten- und Lehrerpartei" bewiesen.

Was die Alterspyramide der Parteielite betrifft, so waren die Großdeutschen schon 1918 überaltert, denn 40 der 49 Abgeordneten gehörten den Geburtsjahrgängen 1870 bis 1880 an, d. h., sie waren im Jahre 1918 bereits mindestens 38 Jahre. Der Benjamin der Partei war die 1898 geborene Gymnasialprofessorin Dr. Maria Schneider. Daß mit dieser Altersstruktur

[25] Isabella ACKERL, Das Ende der christlichsozial-großdeutschen Regierungskoalition, in: Ludwig Jedlicka–Rudolf Neck (Hgg.), Vom Justizpalast zum Heldenplatz (Wien 1975) 82–94.

[26] Vgl. Ernst HANISCH, Demokratieverständnis, parlamentarische Haltung und nationale Frage bei den österreichischen Christlichsozialen, in diesem Band 73–86.

die Jugend nicht gewonnen werden konnte und den Abgeordneten im Laufe der Ersten Republik die Wähler fortgelaufen sind, verwundert nicht.

Kaum anders als die Mandatare der Partei war die Ebene der Funktionäre und Aktivisten strukturiert: zahlreiche Lehrer und mittlere Beamte, kleinstädtische Eliten wie Notare oder Ärzte, Richter und mittlere Wirtschaftstreibende. Diese Strukturdefizite der Großdeutschen Volkspartei korrespondieren mit dem sinkenden Wählervertrauen; waren es 1919 noch 18,36% der Wähler, die einer der deutschnationalen Parteien ihre Stimme gaben, so fiel dieser Anteil im Jahre 1930 auf 11,52%. Dabei muß noch darauf hingewiesen werden, daß im Jahre 1930 Großdeutsche und Landbund gemeinsam kandidierten, die Großdeutschen allein wohl kaum 10% erreicht haben werden.

Trotz dieses reichlich tristen Gesamtbefundes, der in sich höchst widersprüchlich ist, war die Großdeutsche Volkspartei, dank eines Koalitionspaktes mit der Christlichsozialen Partei, Regierungspartei und hatte als solche überproportional Anteil am politischen Geschehen.

Lóránt Tilkovszky

DIE RECHTSEXTREME OPPOSITION
DER REGIERUNGSPARTEI
IM KONTERREVOLUTIONÄREN UNGARN (1919–1944)

In der Konterrevolution, die in Ungarn nach der – bürgerlich-demokratischen, dann sozialistischen – Revolution der Jahre 1918/19 an die Macht kam, spielten bekanntlich die verschiedensten rechtsextremistischen Organisationen eine berüchtigte Rolle. (Eine der bekanntesten war der „Verband der Erwachenden Ungarn".) In diesen Organisationen gaben die nach dem verlorenen Krieg um ihre Existenzsicherheit gekommenen Offiziere, die massenweise aus den besetzten Gebieten fliehenden Beamten und sonstige deklassierte Elemente der herrschenden Schichten, vornehmlich Chauvinisten und die Idee der Rassenschützler vertretende Elemente, den Ton an. Unter dem Schutz und mit Unterstützung des Oberkommandos der Nationalen Armee Horthys begannen sie eine blutige Jagd auf die „Roten", d. h. die Kommunisten und Sozialdemokraten, gingen aber auch unbarmherzig gegen Bürgerlich-Liberale, gegen bürgerliche Demokraten und Bürgerlich-Radikale vor, die sie beschuldigten, den „Roten" den Weg geebnet zu haben. In allen diesen mit Fluch beladenen und für das Schicksal des Landes verantwortlich gemachten Richtungen wurde die Rolle der Juden besonders unterstrichen; die antisemitischen Grausamkeiten waren für den Weißen Terror bezeichnend[1].

Nachdem die rechtsextremistischen Organisationen und Sonderkommandos diese „schmutzige Arbeit", die im Anfangsstadium der Konterrevolution für unvermeidlich gehalten wurde, zum größten Teil erledigt hatten, begannen sie der Regierung lästig zu werden; die zum Teil ultrarechten Freischaren (z. B. die „Lumpengarde") wurden nach dem Abschluß der „Burgenlandfrage" nicht mehr zu abenteuerlichen Aktionen gebraucht. Außen- wie innenpolitische Gesichtspunkte drängten auf die Konsolidierung der Verhältnisse, so daß die rechtsextremistischen Organisationen immer stärker in den Hintergrund gedrängt wurden oder man sich zu ihrer Auflösung entschloß. Der Verzicht auf die Hetzkampagne und auf die Methoden des Terrorismus bedeutete aber nicht, daß die ultrarechten politischen Kräfte ausgeschaltet waren: Von Horthy, der mit ihrer Hilfe zum

[1] Miklós Szinai–László Szücs, The Confidential Papers of the Admiral Horthy (Budapest 1965).

Reichsverweser gewählt worden war, erwarteten sie, daß er ihren Auffassungen Geltung verschaffe. Sie waren der Ansicht, die unveränderte Wiederherstellung der vorrevolutionären Herrschaftsformen genüge nicht mehr, es sei notwendig, unter Anwendung diktatorischer Methoden ein autoritäres Herrschaftssystem aufzubauen und die Gesellschaft in militärischem Geist zu organisieren. Die wahre nationerhaltende Kraft sei – wie sie betonten – nicht der Großgrundbesitz, sondern die Gentry, der mittlere Grundbesitz des Adels ungarischer Herkunft, und das „rassenmadjarische" Bauerntum mit eigenem Grund und Boden; durch eine größtenteils auf Kosten der Fideikommiß-Latifundien durchgeführte Bodenreform müsse das Zwerg- und Kleinbauerntum gestärkt bzw. das zu einem gefährlichen Meer angewachsene Agrarproletariat verringert werden. Da das Land vornehmlich Agrarcharakter habe, müßten die Agrarinteressen dominieren; das jüdische Kapital und das jüdische Kreditwesen, die den ungarischen herrschaftlichen Grundbesitzer zugrunde richten, den Bauern ins Elend stürzen und den Arbeiter ausbeuten, müßten gezügelt werden. Der Schutz der sozialen Interessen der Land- und Industriearbeiterschaft müsse durch den Ausbau ungarisch-nationalistischer Organisationen garantiert werden; das Land müsse vom internationalistischen sozialdemokratischen (kryptokommunistischen!) politischen Einfluß befreit werden, denn für diesen Einfluß könne es in einem christlich-nationalen Ungarn keinen Platz geben. Eine weitere Einwanderung von Juden müsse verhindert, ihre Auswanderung aus Ungarn gefördert werden, die in jüdischer Hand befindliche und jüdischen Geist verbreitende Presse müsse durch Gesetzesverordnungen reglementiert werden und durch christlich-nationale Presseorgane ein Gegengewicht erhalten. Der Überschwemmung der intellektuellen Berufe durch Juden müsse ein Ende bereitet werden. Eine konsequente Politik „zum Schutz der madjarischen Rasse" sei erforderlich, ferner eine rücksichtslose Beschränkung der Juden und eine möglichst wirksame Förderung der Existenz der christlichen Mittelschichten, des Kleinbürgertums[2].

Dieses Forderungspaket hatte sich zum guten Teil schon im französisch besetzten Szeged (Szegedin) bei den sich gegen die Räterepublik formierenden Konterrevolutionären, vor allem in der Gentry-Offiziers-Beamten-Schicht herauskristallisiert. Diese ultrarechten politischen Kräfte kämpften dafür, das zusammenfassend als „Szegediner Gedanke" bezeichnete Programm beim Aufbau des konterrevolutionären Systems so restlos und wirksam wie möglich durchzusetzen. Nur bei einem so gearteten konterrevolutionären Staatsaufbau und einer solchen Umordnung der Gesellschaft konnte sich ihrer Meinung nach jene nationale Kraft entfalten, die zur Wiederherstellung des historischen Ungarn erforderlich und zu diesem

[2] Ferenc Pölöskei, Hungary after Two Revolutions 1919–1922 (Budapest 1980).

Werk überhaupt in der Lage sei. Dabei spiele die Aufrechterhaltung des Königreiches als Staatsform eine bedeutende Rolle. Trotz der Vereitelung der beiden Putschversuche Karls (IV.) durch die wirksame Unterstützung eben der ultrarechten Kräfte, der Entthronung des Hauses Habsburg und der Vakanz des königlichen Thrones glaubten selbst die ultrarechten Anhänger der freien Königswahl, in der Idee der Heiligen Krone eine für die Völker des durch das Friedensdiktat von Trianon zerstückelten Landes – trotz der neuen Grenzen – einigende geistige Kraft zu sehen[3]. Gleichzeitig war das Beharren der ultrarechten Kräfte auf einem Ungarischen Reich im Donaubecken mit der Vorstellung verbunden, daß nur ein ethnisch homogener ungarischer Nationalstaat gegen eine Wiederholung der Katastrophe von Trianon gefeit sei. Deshalb müßten jene Teile der Nationalitäten, die dafür „geeignet seien" oder Bereitschaft dazu zeigten, mit zunehmender Anstrengung magyarisiert werden, die übrigen aber zur Aussiedlung vom gegenwärtigen Landesgebiet oder von den zurückzugewinnenden Gebieten angeregt werden. Zu ihrem Ersatz sollten aus dem Ausland, z. B. aus Amerika, ungarische Emigranten zur Rückwanderung gewonnen werden. Nach Ansicht der extremen Rechten würde die Rückholung der Ungarn, die an die amerikanische Geschäftswelt gewöhnt waren, zugleich die „Wachablöse" erleichtern, nämlich die reibungslose Verdrängung der Juden aus Wirtschaft und Handel des Landes[4].

Indem die „christlich-nationale" Idee zur Staatsräson erhoben wurde, entstanden jene organisatorischen Strukturen, innerhalb derer die äußerste Rechte nicht ohne Aussicht auf Erfolg in den Kampf für ihre Ziele gehen konnte. Sie ließ ihre Stimme in den ersten Jahren nach den Revolutionen in der sogenannten Nationalversammlung (Einkammer-Legislative) und in der „christlich-nationalen" Presse sowie in den „patriotischen" Vereinen hören, die bei der Formung der öffentlichen Meinung eine äußerst wichtige Rolle spielten. Die Gesetze und Verordnungen des sich festigenden konterrevolutionären Systems, die Unterdrückung der Demokratie und der Schutz der konterrevolutionären Gesellschaftsordnung zeigen den Einfluß der ultrarechten Kräfte: Die Einführung des antijüdischen Numerus clausus an den Universitäten, der Beginn der konterrevolutionären Zielen dienenden, keineswegs tiefgreifenden Bodenreform, die Gründung des Helden-Ordens (Vitézi Rend), die Vergabe von unverkäuflichen und unteilbaren Grundstücken für Verdienste um die Konterrevolution, die Gründung der Levente-Organisation zur vormilitärischen Ausbildung der Jugend – das alles

[3] Iván T. Berend–György Ránki, Die Struktur der ungarischen Gesellschaft nach dem Ersten Weltkrieg, in: Acta Universitatis Debreceniensis, Series historica 4 (1965) 95–131.

[4] Lóránt Tilkovszky, Nationalitätenpolitische Richtungen in Ungarn in der gegenrevolutionären Epoche 1919–1945 (Budapest 1975).

waren Zeichen dafür, daß die äußerste Rechte ihren Einfluß beim Ausbau des konterrevolutionären Systems zur Geltung bringen konnte. Nachdem Bethlen die einheitliche Regierungspartei zustande gebracht hatte, besetzten die rechtsextremistischen Kräfte wichtige Positionen. Gyula Gömbös war geschäftsführender Vizepräsident der neuen Regierungspartei, er leitete den Wahlkampf der Partei im Jahre 1922.

Trotzdem war man nicht zufrieden; man gehörte zwar zur konterrevolutionären Machtkoalition, aber man konnte die Interessen der eigenen Schicht gegenüber der bestimmenden Rolle des Klassenbündnisses von Großgrundbesitz und Großkapital nicht im gewünschten Umfang und Maß durchsetzen. Der Kampf um die Ausweitung des Kompetenzbereichs des Reichsverwesers brachte ebenfalls nur Teilerfolge, und anstelle der offenen Diktatur – ein Gedanke, von dem sich auch der Reichsverweser immer weiter entfernte – entstand ein Scheinparlamentarismus, wo auch die der äußersten Rechten so verhaßten Sozialdemokraten und die liberalen Parteien Platz fanden, wenn auch das Wahlsystem der Regierungspartei das absolute Übergewicht garantierte. Während sich die rechtsextremistischen Kräfte für Mussolinis Faschismus begeisterten und die Verbindung zur Hitlerbewegung in Deutschland pflegten, in der italienischen faschistischen und der deutschen nationalsozialistischen Ideologie gleichermaßen Vorbild und beispielhaften Weg für die ungarische Innen- wie auch die revisionistische Außenpolitik erblickten, orientierte sich die Bethlen-Regierung, um ausländische Kredite zur Stabilisierung der Wirtschaftslage des Landes zu erhalten, ebenfalls in Richtung auf die westlichen Demokratien und war sogar gezwungen, den Widerstand der Staaten der Kleinen Entente, wo sich gegen diese ungarischen Bestrebungen eine starke Abneigung zeigte, abzuschwächen. Die wegen dieser Vorgänge „besorgte" äußerste Rechte geriet innerhalb der Regierungspartei immer mehr in die Rolle einer scharfen Opposition – was für Bethlen unter den gegebenen Umständen sehr schnell gefährlich werden konnte.

Es bedurfte bedeutender Kraftanstrengungen des Ministerpräsidenten – und es spricht zugleich für sein taktisches Geschick –, daß er Gömbös und einige seiner nächsten Anhänger im Sommer 1923 dazu bewegen konnte, die Regierungspartei zu verlassen. Sie gründeten unter dem Namen *„Ungarische Nationale Unabhängigkeitspartei"* (Rassenschützlerpartei) die erste ultrarechte Oppositionspartei in der Geschichte des konterrevolutionären Systems mit dem in der Rassenschützlerproklamation niedergelegten Programm. Bei den Parlamentswahlen im Jahre 1926 konnte diese Partei insgesamt vier Mandate erringen, obwohl sie, mit ihren Ideen des „Rassenschutzes" agitierend, eine besonders scharfe ungarische chauvinistische Propaganda betrieben und die Nationalitätenpolitik der Regierung, besonders ihre Nationalitätenschulpolitik, als „ungarnfeindlich" angegriffen

hatte. Diese rechtsextremistische Partei allein war kaum als gefährlich anzusehen; das Gros der äußersten Rechten aber blieb in der Regierungspartei, und wenn Bethlen sie auch durch entsprechende Pfründen verpflichtete, blieben sie im Innern doch diejenigen, die darauf drängten, die Gesichtspunkte der Rassenschützler immer stärker zu beachten[5].

Im Jahre 1928 zerfiel die Rassenschützlerpartei. Ihr Führer Gyula Gömbös und einige seiner Anhänger kehrten in die Regierungspartei zurück. Von neuem fügten sie sich in das Machtsystem ein, was die Ernennung Gömbös' zum Staatssekretär für Verteidigungswesen, dann zum Verteidigungsminister deutlich zeigte. Vorerst mußten sie zwar ihre rechtsextremistischen Programmpunkte etwas zurückstecken, versuchten aber, innerhalb der Regierungskoalition wieder zur Geltung zu kommen. Ein anderer Teil der aufgelösten Rassenschützlerpartei schloß sich der 1930 gegründeten oppositionellen „*Unabhängigen Partei der Kleinen Landwirte*" an, wo Tibor Eckhardt sehr bald die Parteiführung übernehmen konnte. Im Rahmen der Partei der Kleinen Landwirte verschwanden die aggressiven Züge des Rassenschützlerprogramms langsam, der „positive Rassenschutz" traf sich auf immer breiterer Ebene mit den demokratischen bäuerlichen Bestrebungen. Der dritte Teil der Rassenschützlerpartei wurde zum Kern der im Jahre 1930 von Endre Bajcsy-Zsilinszky gegründeten „*National-Radikalen Partei*". Die in dem ausführlichen Programm niedergelegten Vorstellungen von Staatsaufbau und Gesellschaftsorganisation deuten auf den Einfluß des italienischen Faschismus hin, gleichzeitig bestand auch hier die Möglichkeit einer demokratischen Entwicklung für den „positiven Rassenschutz", das heißt für „die Entfaltung der vor allem im Bauerntum verkörperten Werte der madjarischen Rasse", für eine Verbesserung seines Schicksals. Die National-Radikale Partei, die von der Partei der Kleinen Landwirte die oppositionellen bäuerlichen Massen, von den Sozialdemokraten aber die Industriearbeiterschaft gewinnen wollte, drängte auf radikale Reformen. Ihr Radikalismus war keineswegs extrem, konnte aber geeignet sein, den ausgesprochen rechtsradikalen Oppositionsparteien, die als Folge der Weltwirtschaftskrise aufkamen, Massenbewegungen zusammentrommelten und sich auf diese stützten, den Wind aus den Segeln zu nehmen[6].

Der heruntergekommene Angehörige der Gentry, der konterrevolutionäre Journalist und Rassenschützler Zoltán Böszörmény, gründete 1931 nach einem Besuch bei Hitler in München nach dem Vorbild der Nationalsozialistischen Deutschen Arbeiterpartei die „*National-Sozialistische Unga-*

[5] Ignác ROMSICS, Ellenforradalom és konszolidáció. A Horthy-rendszer első tiz éve [Die Konterrevolution und die Konsolidierung. Die ersten zehn Jahre des Horthy-Systems] (Budapest 1982).

[6] C. A. MACARTNEY, October Fifteenth. A History of Modern Hungary 1929–1945 (Edinburgh 1961).

rische Arbeiterpartei", zu deren Abzeichen er eine besondere „ungarische Variante" des Hakenkreuzes machte: das „Sensenkreuz". Der SA entsprechend, stellte er aus Männern, die durch Uniform und freigiebig verteilte Dienstränge geblendet waren, Sturmabteilungen auf; er veranstaltete Aufmärsche und Massendemonstrationen nach nationalsozialistischem Muster und führte in seiner Bewegung auch den Gruß mit erhobenem Arm ein. Böszörmény trat als Führer von mystischer Berufung auf, den seine aus obskuren Elementen zusammengetrommelten Unterführer vergötterten und auf den die ärmsten, im äußersten Elend schmachtenden Elemente der Gesellschaft wie auf einen Messias blickten. Mit seiner niederträchtigen antisemitischen Hetzpropaganda und seiner grenzenlosen sozialen Demagogie versuchte er die Massen zu fanatisieren. Er verkündete, wenn er an die Macht komme, werde er die Wirtschaftskrise innerhalb von 24 Stunden lösen und jedem Agrarproletarier 15 Joch Land geben.

Vorerst trat die Regierung nicht energisch gegen die Sensenkreuzlerbewegung auf; in den Jahren der Wirtschaftskrise fürchtete sie sich derart vor der Erstarkung der linksgerichteten Bewegung, der Sozialdemokraten, ja sogar der Kommunisten, daß es für sie geradezu eine Erleichterung war, wenn die Spannungen auf die rechtsextremistische Opposition abgelenkt wurden. Gömbös, der 1932 den Stuhl des Ministerpräsidenten einnahm, zeigte keinerlei Bereitschaft, seine früheren Rassenschützler-Kampfgefährten Eckhardt und Bajcsy-Zsilinszky und ihre Parteien, die Partei der Kleinen Landwirte und die National-Radikale Partei, zu benutzen und sie zu stärken, um Böszörmény zu schwächen, selbst wenn dies auf Kosten der Sensenkreuzler gehen würde. Statt dessen wollte Gömbös die ultrarechte oppositionelle Bewegung aufteilen, in „zuverlässigeren" Händen sehen. Zwei Parlamentsabgeordnete, die bei den Wahlen von 1931 mit dem Programm der Regierungspartei ins Parlament gekommen waren, traten zu dieser Zeit als Gründer ultrarechter oppositioneller, ja ausgesprochen nationalsozialistischer Parteien auf: 1932 gründete der pensionierte Staatssekretär des Innern Zoltán Meskó die *„Ungarische National-Sozialistische Landarbeiter- und Arbeiterpartei"*, in der die seit 1928 bestehende National-Sozialistische Partei von Zoltán Szász und Miklós Csomóss aufging. 1933 folgte die *„Ungarische National-Sozialistische Partei"* des ehemaligen Ministers Graf Sándor Festetics, eines Aristokraten mit 40.000 Joch Grundbesitz. Im gleichen Jahr gründete Graf Fidél Pálffy, der 700 Joch Grund besaß, die *„Vereinigte National-Sozialistische Partei"* und der Debreziner Großbauer István Balogh jun. seine nationalsozialistische Gruppe. Sie alle führten in Ungarn in der ultrarechten Bewegung statt des Sensenkreuzes das Pfeilkreuz ein. Auch sie suchten Verbindung zu Hitler. Böszörmény konnte seine Beziehungen nicht mehr als exklusiv betrachten, die Pfeilkreuzlerparteien warben ihm einen großen Teil seiner Unterführer und Anhänger ab. Da-

durch, daß sie sich von Böszörménys „revolutionären" Methoden distanzierten, die Verfassungsmäßigkeit ihrer Bestrebungen und ihre Treue zum Reichsverweser unterstrichen, ihre soziale Demagogie aber beschränkten, fanden sie – im Gegensatz zu Böszörmény – Unterstützung bei der Regierung und bei den Verwaltungsbehörden[7].

Gömbös aber war bemüht, selbst weitgreifende Reformdemagogie zu betreiben. Den Führern der Partei der Kleinen Landwirte und der National-Radikalen Partei konnte er vorübergehend weismachen, daß er eine ernsthafte Reformpolitik plane, in der er auch für sie eine maßgebliche Rolle vorgesehen habe.

Sie leisteten ihm auch Hilfe gegen seine Gegner in der Regierungspartei, die „Hemmklötze der Reformen", die sich um den ehemaligen Ministerpräsidenten István Bethlen gruppierten. In Wirklichkeit aber ging es um mehr: Durch „Reformierung" der Struktur des konterrevolutionären Systems wollte Gömbös die totale faschistische Diktatur verwirklichen und dazu die Regierungspartei zur faschistischen Massenpartei umorganisieren. In dieser Konstruktion sollte es nicht nur keinen Platz für die linke Opposition geben, auch jede Partei und Bewegung der äußersten Rechten würde überflüssig sein. Und auch Hitler würde nicht auf deren Stützung oder Unterstützung angewiesen sein. Die Regierung einer totalen faschistischen Diktatur hätte die für unentbehrlich gehaltene Hilfe des nationalsozialistischen Deutschland bei den ungarischen Revisionsvorhaben uneingeschränkt genießen können.

Bei den Parlamentswahlen von 1935, die Gömbös einen großen Erfolg gegenüber seinen Gegnern in der linken Opposition, aber auch innerhalb der Regierungspartei brachten, konnten von den Kandidaten der rechtsextremen Oppositionsparteien nur Festetics und István Balogh jun. ein Mandat erringen. Meskó fiel bei diesen Wahlen durch. (Er konnte erst 1939 wieder in das Parlament zurückgelangen.) Böszörmény erreichte nichts. Die deutschen diplomatischen Berichte über die Wahlen stuften Gömbös' Wahlerfolg außergewöhnlich hoch ein, betrachteten ihn als ein vielversprechendes Ergebnis für die weitere Entwicklung der deutsch-ungarischen Beziehungen, verloren aber kein einziges Wort über den Mißerfolg der rechtsextremen nationalsozialistischen Oppositionsparteien. Die unter dem Einfluß der deutschen Nationalsozialisten stehende volksdeutsche Richtung der ungarndeutschen Minderheit wurde ganz einfach gerügt, weil sie ihre Anführer diesmal als Kandidaten der oppositionellen Partei der Kleinen Landwirte auftreten ließ: So sei ihre restlose Niederlage nicht erstaunlich. Die Befriedigung der „volksdeutschen" Wünsche könnten sie, so wurde betont, nur von dem System erwarten, für dessen Ausbau Gömbös mit diesem Wahlerfolg

[7] Kálmán SZAKÁCS, Kaszáskeresztesek [Sensenkreuzler] (Budapest 1963).

die Voraussetzungen geschaffen habe. Im wesentlichen konnte der Minister-
präsident ungehindert mit harten Mitteln gegen die von Deutschland finan-
zierte Volksdeutsche Kameradschaft vorgehen und deren Anführer, Franz
Basch, einige Monate einsperren[8].

In der Bewegung der Sensenkreuzler trat, nachdem sie bei der Wahl ein
völliges Fiasko erlitten hatten, die Vorbereitung zum Putsch in den Vorder-
grund. Sie arbeiteten einen Plan aus, nach dem sie in Debreczin (Debrecen)
Sturmabteilungen bewaffnen und von dort nach Budapest marschieren und
den Reichsverweser zwingen wollten, die Macht Böszörmény zu übergeben.
Nachdem dies durchgesickert war, wurde die gesamte Führung der Sensen-
kreuzler im April 1936 verhaftet. Als es nach anderthalb Jahren zum Prozeß
kam, war ihre Bewegung schon völlig verschwunden. An ihre Stelle rückten
die Pfeilkreuzlerbewegungen, unter denen die 1935 vom Major im General-
stab a. D. Ferenc Szálasi gegründete *„Partei des Nationalen Willens"* eine
immer größere Rolle zu spielen begann. Ihr schlossen sich auch einige
volksdeutsche Nationalsozialisten an, z. B. Franz Rothen.

Als Gömbös im Oktober 1936 starb und sein Vorhaben, in Ungarn die
totale faschistische Diktatur zu verwirklichen, gescheitert war, versuchte
Szálasi in einem Memorandum an Horthy, den Reichsverweser für seinen
eigenen Plan zu gewinnen, der ganz ähnlich war und dessen Grundlagen er
bereits 1933 niedergelegt hatte („Plan für den Aufbau des ungarischen
Staates"). Sein Buch „Ziel und Forderungen" (1935) wurde zum Parteipro-
gramm erklärt. Er forderte den Reichsverweser auf, ihm die Macht zu
übergeben, wie seinerzeit Hindenburg Hitler. Szálasi betonte, er wolle nicht
durch einen Putsch, sondern durch Horthy die Macht eines Diktators erhal-
ten, damit er die politische Linie allein bestimmen könne. Die Mitglieder
seiner Regierung würden Fachminister sein, die seinen Willen durchführten.
Seine Partei sei eine nationalsozialistische Partei. Nur ein nationalsozialisti-
sches Land war seiner Meinung nach in der Lage, die wirtschaftlichen und
gesellschaftlichen Probleme zu lösen und die in Trianon verlorenen Gebiete
zurückzugewinnen. In erster Hinsicht wiederholte er lediglich die in der
rechtsextremen rassenschützlerischen Gedankenwelt üblichen Gemein-
plätze, ohne besonderen Radikalismus; in letzter Hinsicht ging er dann vom
Ideal des völkisch homogenen ungarischen Nationalstaates ab und zeich-
nete unter dem Namen „Verband der Vereinigten Länder Hungaria" das
Bild eines aus der föderativen Einheit autonomer Territorien bestehenden
nationalsozialistischen Groß-Ungarn, das Bild eines multinationalen „hun-
garistischen Reiches".

[8] Sándor KÓNYA, To the Attempt to Establish Totalitarian Fascism in Hungary
1934–1935, in: Acta Historica Academiae Scientiarum Hungaricae (1965) 299–334.

Auf seine Person und seine Partei machte Szálasi in Wirklichkeit nicht durch sein Programm, sondern durch seine Organisationstätigkeit aufmerksam: Als er im Herbst 1936 von einer Deutschlandreise zurückkam, begann er mit einer großangelegten Organisierung der Massen, wobei sich nicht wenige radikale, ja putschistische Elemente seiner Partei anschlossen. Im April 1937 verbot die Darányi-Regierung die Partei, um die Kräfte des innenpolitischen Lebens zu beruhigen, die einen Putsch durch die von den Deutschen unterstützten äußersten Rechten befürchteten, denn sie sahen, daß die nach dem Scheitern von Gömbös' totaler faschistischer Diktatur aus der Regierungspartei verdrängten „Vorkämpfer" ihre Organisationstätigkeit im Rahmen der rechtsextremen militaristischen Organisation „Ungarischer Wehrkraftverein" (MOVE) fortsetzten[9].

Mit den Bestrebungen des Major Szálasi, der im April 1937 und dann noch einmal im Juli vor Gericht gestellt wurde und eine Strafe von drei, später von zehn Monaten erhielt und auf freiem Fuß blieb, sympathisierten viele der führenden Militärs. So Generalstabschef Jenő Rátz, der 1937 in einem Memorandum an Horthy gegen die „übertriebene Hochachtung vor dem Parlament" auftrat; General Károly Soós verlangte in einem Memorandum im Januar 1938 geradewegs die Aufhebung der Verfassung und die Einführung der Militärdiktatur und forderte die Möglichkeit einer freien Organisierung für die rechtsextremen Bewegungen. Seit Oktober 1937 hatte Szálasi eine neue Partei, die *„Ungarische National-Sozialistische Partei"*, in der István Baloghs jun. „National-Sozialistische Partei" sowie László Endres und Graf Lajos Széchenyis im Juni 1937 gegründete „Rassenschützler-Sozialistische Partei" aufgegangen waren. Gegen sie verbanden sich die Parteien von Festetics und Pálffy; die 1936 gegründete, von János Salló angeführte rechtsextreme Nationale Front hingegen, in der sich vor allem Intellektuelle zusammengefunden hatten, bewahrte ihre Selbständigkeit. Auch Szálasis neue Partei versuchte den Reichsverweser für sich zu gewinnen, aber István Balogh und sein Kreis schossen weit über das Ziel hinaus, als sie Horthy auf einer Versammlung im November 1937 unter dem Namen Nikolaus I. zum König ausriefen: Horthy empfand dies als Provokation. Vergebens schloß Szálasi Balogh und Imre Kémeri Nagy aus der Partei aus, die Aussichten seiner Partei wurden dadurch nicht besser: Im Februar 1938 wurde Szálasis Partei verboten, er selbst zwei Monate unter Polizeiaufsicht gestellt. Bezeichnend war, daß sich sogar Abgeordnete der Regierungspartei für Szálasi einsetzten[10].

[9] Rudolfné Dósa, A MOVE. Egy jellegzetes magyar fasiszta szervezet 1918–1944 [MOVE. Eine charakteristische ungarische faschistische Organisation 1918–1944] (Budapest 1972).

[10] Miklós Lackó, Arrow-Cross Men. National Socialists 1935–1944 (Budapest 1969).

Als das Deutsche Reich durch den Anschluß Österreichs im März 1938 zum Nachbarn wurde, wirkte sich dies auf die rechtsextremen oppositionellen nationalsozialistischen Bewegungen in Ungarn „belebend" aus.

Diesmal beschränken wir uns nur auf die wichtigsten Daten der Entwicklung, die eigentlich das Auslaufen der rechtsextremistischen Bewegung Ungarns darstellen.

Januar 1939: Versuch des Ministerpräsidenten Imrédy, eine faschistische Massenbewegung, die „Bewegung des Ungarischen Lebens", mit dem Ziel zu organisieren, der Szálasi-Partei und seiner sogenannten hungaristischen Bewegung den Wind aus den Segeln zu nehmen[11].

Februar 1939: Scheitern dieses Versuches; der neue Ministerpräsident Pál Teleki leitet die Entwicklung in parlamentarische Bahnen zurück[12].

Bei den Parlamentswahlen im Mai 1939 erreichte die neue Partei Szálasis, die Pfeilkreuzlerpartei, einen unerwartet großen Erfolg; mit anderen rechtsextremen Kräften bildete sie einen beträchtlichen Block im Parlament, und es bot sich die Möglichkeit eines gefährlichen Zusammenspiels mit dem ultrarechten Flügel der Regierungspartei.

Im Herbst 1940 vereinigte Szálasi fast alle Richtungen, die im Zeichen des Pfeilkreuzes tätig waren, in einem gemeinsamen Lager: Die Pfeilkreuzlerpartei wurde die größte und stärkste Oppositionspartei Ungarns[13].

Im Jahre 1941 schied auf Initiative der Ungarnpolitik des Deutschen Reiches ein wichtiger Teil dieser pfeilkreuzlerischen Einheit aus und vereinigte sich mit der inzwischen von Imrédy gegründeten faschistischen *„Ungarischen Erneuerungspartei"* in einem sogenannten Nationalsozialistischen Parteibündnis, das in den Kriegsjahren die wichtigste innere Basis für die deutsche Politik in Ungarn wurde[14].

Das Nationalsozialistische Parteibündnis kooperierte mit Szálasis Pfeilkreuzlerpartei gegen das linksorientierte Bündnis der Sozialdemokratischen Partei Ungarns und der Partei der Kleinen Landwirte, das – seit dem Sommer 1943 – immer vehementer den Austritt aus dem Krieg forderte.

Für eine „Quislings-Rolle" wurde Imrédy ausgewählt; bei der deutschen Besetzung Ungarns im März 1944 wurde trotzdem Sztójay zum

[11] Péter Sipos, Imrédy és a Magyar Megujulás Pártja [Imrédy und die Partei der Ungarischen Erneuerung] (Budapest 1970).

[12] Lóránt Tilkovszky, Pál Teleki 1879–1941. A biographical sketch (Budapest 1974).

[13] Elek Karsai, Szálasi naplója. A nyilasmozgalom a II. világháboru idején [Szálasis Tagebuch. Die Pfeilkreuzlerbewegung im Zweiten Weltkrieg] (Budapest 1970).

[14] Lóránt Tilkovszky, Ungarn und die deutsche „Volksgruppenpolitik" 1938–1945 (Köln–Wien 1981).

Ministerpräsidenten der Marionettenregierung ernannt, weil Horthy gegen die Person Imrédys Einwände hatte[15].

Im Oktober 1944 mußte die deutsche Ungarnpolitik wirklich ihre letzte Karte ausspielen: die Machtergreifung Szálasis[16]. Er hatte schon lange ausgearbeitete Pläne für den Aufbau eines ungarischen Reiches auf der Basis der totalen faschistischen Diktatur.

Für die deutsche Politik war dabei unter den damals gegebenen Umständen allein wichtig, ob Szálasi die totale Mobilisierung und die totale wirtschaftliche Ausplünderung des Landes würde durchführen können[17]. Tatsächlich errichteten die Kräfte der äußersten Rechten, die in der konterrevolutionären Epoche stets eine wichtige Rolle gespielt hatten, als sie an die Macht kamen, eine wahre Schreckensherrschaft und führten das Land in den Untergang.

[15] György RÁNKI, Unternehmen Margarethe. Die deutsche Besetzung Ungarns (Budapest 1984).

[16] Ágnes ROZSNYÓI, A Szálasi-puccs [Der Szálasi-Putsch] (Budapest 1977).

[17] Éva TELEKI, Nyilas uralom Magyarországon 1944. október 16.–1945. április 4 [Pfeilkreuzlerherrschaft in Ungarn vom 16. Oktober 1944 bis zum 4. April 1945] (Budapest 1974).

Siegfried Beer

DAS AUSSENPOLITISCHE DILEMMA ÖSTERREICHS 1918–1933 UND DIE ÖSTERREICHISCHEN PARTEIEN

In einem Systemvergleich zwischen der Ersten und der Zweiten Republik Österreich sticht ohne Zweifel als ein wesentliches Merkmal der Strukturveränderung das der außenpolitischen Stabilität Österreichs nach 1945 besonders heraus[1]. Das europäische Staatensystem der Zwischenkriegszeit, das gerade im östlichen Mitteleuropa durch immanente und wachsende Labilität gekennzeichnet war, ließ die Systemabhängigkeit eines relativ kleinen Staates, ohne außen- und wirtschaftspolitisches Druckpotential mit besonderer Deutlichkeit hervortreten.

ÖSTERREICH ALS DONAUEUROPÄISCHER KLEINSTAAT

Der aus der Erbmasse der Monarchie übriggebliebene, von den Siegermächten in Paris in seinen Existenzbedingungen und Grenzen vorbestimmte Rumpfstaat Österreich war als donaueuropäischer Kleinstaat in hohem Maße von dem in dieser Region zutage tretenden Expansions- und Machtstreben gewisser Großmächte betroffen. Der Kampf um politischen, militärischen, wirtschaftlichen und kulturellen Einfluß war nicht in direkter Auseinandersetzung zwischen den involvierten Großmächten, sondern durch Kooperation bis Konfrontation von der jeweilig betroffenen Großmacht mit dem einzelnen Donaustaat geprägt[2]. Die politischen Verhältnisse der Zwischenkriegszeit im Donauraum waren, im gesamten gesehen, eher so beschaffen, daß für die Mehrheit der Einzelstaaten wesentliche Voraussetzungen für eine friedliche Entwicklung nach innen und außen fehlten. Praktisch jeder Nachfolgestaat hatte mit ernsten strukturellen Problemen zu kämpfen, und der Wille zu regionaler Solidarität unter den Donaustaaten fehlte weitgehend. Wenigstens zwei der Großmächte hatten

[1] Vgl. Rainer NICK–Anton PELINKA, Bürgerkrieg – Sozialpartnerschaft. Das politische System Österreichs. 1. und 2. Republik. Ein Vergleich (Wien 1983) 14, und Norbert LESER, Das Österreich der Ersten und Zweiten Republik, in: Europäische Rundschau 7 (1979) 79–81.

[2] Vgl. Siegfried BEER, Zwischen „Containment" und „Appeasement". Das Foreign Office und die britische Österreichpolitik vom Zollunionsprojekt 1931 bis zur Österreichdeklaration der Großmächte vom September 1934 (geisteswiss. Diss. Wien 1981) 1–6.

unübersehbare Ambitionen in Zentraleuropa. Eine dritte systemtragende
Großmacht verstand sich zumindest als regionale Schutzmacht.

Die als permanent empfundene Krisensituation Österreichs im wirt-
schaftlichen, finanziellen und beschäftigungspolitischen Bereich verschärfte
die innerstaatlichen und ideologischen Disparitäten. Die besondere Verletz-
barkeit der österreichischen Eigenstaatlichkeit liegt in diesem Dilemma der
Ersten Republik begründet. Es gehört zu den Paradoxa dieser Epoche, daß
dieser Staat vornehmlich den Mächten näherrückte, die seine volle Souverä-
nität geringschätzten, ja bedrohten, und den Staaten fernstand, die auf
seine Eigenstaatlichkeit und Unabhängigkeit als ein europäisches Interesse
blickten und darauf, wenigstens verbal und mit einiger Regelmäßigkeit,
immer wieder zu bestehen trachteten. Für welche Großmacht als Schutz-
macht sich der Kleinstaat Österreich auch immer entscheiden mochte, es
war ihm ein konfliktreiches Schicksal vorgezeichnet. Weder das demokrati-
sche noch das autoritär regierte Österreich vermochten zwischen den Krie-
gen eine taugliche außenpolitische Doktrin zu entwickeln.

Es ist im Zusammenhang mit der Frage nach dem Beitrag der politi-
schen Parteien zu einer äußeren und damit natürlich auch zu einer inneren
Stabilisierung dieses Staates nach deren außenpolitischen Konzepten und
den im Rahmen des internationalen Systems der Zwischenkriegszeit mög-
lichen alternativen Wegen zu einer außen- und staatspolitischen Konsolidie-
rung zu fragen.

PARTEIEN UND AUßENPOLITIK

Der konstitutionell abgestützte außenpolitische Wirkungs- und Ein-
flußbereich der Parteien in Österreich war und ist klar umrissen. Parteien
sollen der Bundesverfassung entsprechend das außenpolitische Handeln der
Regierung im Wege des Parlamentes mitgestalten und kontrollieren, somit
demokratisch legitimieren. Außenpolitik ist daher als Domäne der Exeku-
tive anerkannt. Die Möglichkeiten der parlamentarischen und parteipoliti-
schen Kontrolle der Außenbeziehungen des Staates wurden in beiden Repu-
bliken Österreichs immer wieder als eher unbefriedigend empfunden. Die
1976 durch Bundesgesetz geschaffene Einrichtung des Außenpolitischen
Rates ist als Konsequenz zu diesem Unbehagen zu verstehen[3].

Wer in der historischen Literatur auf der Suche nach monographischen
Studien ist oder auch nur Zeitschriften-Literatur zum Thema der außenpoli-
tischen Orientierung, Konzeption oder auch Mitgestaltung der Parteien
sucht, muß resignativ zur Ansicht kommen, daß es entweder keine nennens-

[3] Vgl. dazu Renate KICKER–Andreas KHOL–Hanspeter NEUHOLD (Hgg.), Außenpoli-
tik und Demokratie in Österreich (Salzburg 1983) 111 ff.

werte außenpolitische Diskussion innerhalb der Parteien im Zeitraum 1918–1933 gab oder daß die außenpolitische Situation Österreichs unter den konkurrierenden Parteien so wenig kontrovers war, daß sie kaum als Unterscheidungsmerkmal herangezogen werden konnte und sich somit auch nicht als Untersuchungsgegenstand für die Historie eignet. Was es gibt, sind zumeist ereignisgeschichtlich strukturierte Beschreibungen und Analysen der jeweiligen regierungspolitischen Kursentscheidungen zu außenpolitischen Grundsatz- und Tagesfragen, wobei auffällt, daß diese Literatur ihren Schwerpunkt eindeutig auf die Gründungsjahre 1918–1922 und die Krisenjahre 1931–1933 legt[4].

[4] Lediglich bei Stephan VEROSTA, Die österreichische Sozialdemokratie und die Außenpolitik, in: Erich Bielka–Peter Jankowitsch–Hans Thalberg (Hgg.), Die Ära Kreisky. Schwerpunkte der österreichischen Außenpolitik (Wien 1983) 28–50, findet sich eine an parteipolitischen Positionen zur österreichischen Außenpolitik orientierte Fragestellung. Stellvertretend für eine reichhaltige, wie gesagt, in hohem Maße ereigniszentrierte Literatur zur außenpolitischen Situation Österreichs in diesen Jahren seien genannt: Norbert BISCHOFF, Österreichische Außenpolitik 1918–1928, in: 10 Jahre Wiederaufbau. Die staatliche, kulturelle und wirtschaftliche Entwicklung der Republik Österreich 1918–1928 (Wien 1928) 23–34; Stephan VEROSTA, Die internationale Stellung der Republik Österreich seit 1918, in: 1918–1968. Österreich – 50 Jahre Republik (Wien 1968) 59–80; Ludwig JEDLICKA, Die Außenpolitik der Ersten Republik, in: Erich Zöllner (Hg.), Diplomatie und Außenpolitik Österreichs. 11 Beiträge zu ihrer Geschichte (Schriften des Instituts für Österreichkunde 30, Wien 1977) 152–168; Norbert SCHAUSBERGER, Der Griff nach Österreich. Der Anschluß (Wien 1978); Lajos KEREKES, Von St. Germain bis Genf. Österreich und seine Nachbarn 1918–1922 (Wien 1979); Stephan VEROSTA, Die österreichische Außenpolitik 1918–1938 im europäischen Staatensystem 1914–1955, in: Erika Weinzierl–Kurt Skalnik (Hgg.), Österreich 1918–1938. Geschichte der Ersten Republik 1 (Graz–Wien–Köln 1983) 107–146; Robert A. KANN–Friedrich E. PRINZ (Hgg.), Deutschland und Österreich. Ein bilaterales Geschichtsbuch (Wien 1980); Alfred D. LOW, Die Anschlußbewegung in Österreich und Deutschland 1918–1919 und die Pariser Friedenskonferenz (Wien 1975); Robert HINTEREGGER, Die Anschlußagitation österreichischer Bundesländer während der Ersten Republik als europäisches Problem, in: Österreich in Geschichte und Literatur 22 (1978) 261–278; Norbert SCHAUSBERGER, Österreich und die deutsche Frage nach 1918. Anschlußideologie und Wirtschaftsinteressen 1918–1938, in: Heinrich Lutz–Helmut Rumpler (Hgg.), Österreich und die deutsche Frage im 19. und 20. Jahrhundert (Wiener Beiträge zur Geschichte der Neuzeit 9, Wien 1982) 282–299; Winfried R. GARSCHA, Die Deutsch-Österreichische Arbeitsgemeinschaft (Veröffentlichungen zur Zeitgeschichte 4, Wien 1984); Stefan MALFÈR, Wien und Rom nach dem Ersten Weltkrieg. Österreichisch-italienische Beziehungen 1919–1923 (Veröffentlichungen der Kommission für neuere Geschichte Österreichs 66, Wien 1978); Ludwig JEDLICKA, Österreich und Italien 1922–1938, in: Ders., Vom alten zum neuen Österreich. Fallstudien österreichischer Zeitgeschichte 1900–1975 (St. Pölten 1975) 311–336; Adam WANDRUSZKA, Zwischen den Weltkriegen, in: Silvio Furlani–Adam Wandruszka (Hgg.), Österreich und Italien. Ein bilaterales Geschichtsbuch (Wien 1973) 237–255; Peter J. BYRD, Britain and the Anschluss: 1931–1938. Aspects of Appeasement (PhD. University of Wales, Aberystwyth 1971); Marie-Luise RECKER, England und der Donauraum 1919–1929. Probleme einer europäischen Nachkriegsordnung (Veröffentlichungen des Deutschen Historischen Instituts in London 3, Stuttgart 1976); Anne ORDE, Großbritannien und die Selbstän-

Eine ereignisgeschichtlich-chronologische Darstellung der außenpoliti-
schen Dimension dieser Jahre erscheint für unsere Zwecke wenig zielfüh-
rend. Ein unserer Fragestellung entsprechender analytischer Ansatz muß
sich vielmehr an den realen bzw. verstandenen Grundstrukturen und Alter-
nativen externen Handelns orientieren und findet sich daher primär auf
prinzipielle und programmatische Positionen der Parteien verwiesen, wie sie
sich in der Regel in Parteiprogrammen und in dichter Form in den
laufenden Stellungnahmen der Leitfiguren und Führer der politischen Lager
finden.

Gewiß – und davon ist auszugehen – waren die Startbedingungen dieses
neugeschaffenen Staates denkbar schlecht: die territoriale Integrität und
Identität zerstört, ohne nennenswerte demokratische Tradition, von den
Siegermächten kontrolliert, von den Nachbarn gemieden, kurz in lähmender
politischer und wirtschaftlicher Isolation, so begann das post-imperiale
Österreich seine noch dazu selbstbezweifelte Existenz[5]. Die programmati-
sche Antwort aller parlamentarisch vertretenen politischen Kräfte des Lan-
des, sowohl in der Geburtsstunde der Republik als auch in Propaganda und
Politik der nächsten 15 Jahre war der politische, wirtschaftliche und kultu-
relle Anschluß Österreichs an das Deutsche Reich. Es finden sich in den
Wahl- und Parteiprogrammen der drei großen Lager außer diesem zentralen
Anschlußgedanken nur wenige Aussagen, die sich als Grundlage für eine
zum Anschluß genuin alternative Außenorientierung Österreichs eignen.
Die angesichts der einigermaßen exponierten Position Österreichs im euro-
päischen Staatensystem auffallend knappen Bezüge zur äußeren Lage der
Republik in oft sehr ausführlichen Programm- und Plattformpapieren sind
leicht skizziert und resümiert:

Die internationalistische Position der österreichischen Sozialdemokra-
tie wird im Linzer Programm des Jahres 1926 sehr konsequent artikuliert[6].
Es wird der Anschluß Deutschösterreichs (!) an das Deutsche Reich als
notwendiger Abschluß der nationalen Revolution von 1918 urgiert. Zu-

digkeit Österreichs 1918–1938, in: Vierteljahreshefte für Zeitgeschichte 28 (1980) 224–247;
Ernst BRUCKMÜLLER, Österreich, die Tschechoslowakei und Frankreich in der Zwischen-
kriegszeit, in: Österreich in Geschichte und Literatur 16 (1972) 417–431; ÖSTERREICH UND
DIE SOWJETUNION 1918–1955. Beiträge zur Geschichte der österreichisch-sowjetischen Bezie-
hungen (Wien 1984); Alfred D. Low, Edvard Benes, the Anschluss-Movement 1918–1938 and
the Policy of Czechoslovakia, in: East Central Europe 10 (1983) 46–91; Rolf ZAUGG-PRATO,
Die Schweiz im Kampf gegen den Anschluß Österreichs an das Deutsche Reich, 1918–1938
(Bern 1982).

[5] Vgl. Klemens von KLEMPERER, Das nachimperiale Österreich, 1918–1938: Politik
und Geist, in: Heinrich Lutz–Helmut Rumpler (Hgg.), Österreich und die deutsche Frage im
19. und 20. Jahrhundert (Wiener Beiträge zur Geschichte der Neuzeit 9, Wien 1982) 300–317.

[6] Der Wortlaut des „Linzer Programmes" 1926 findet sich bei Klaus BERCHTOLD
(Hg.), Österreichische Parteiprogramme 1868–1966 (Wien 1967) 247–264.

gleich wird einer Demokratisierung des Völkerbundes das Wort geredet, den die kapitalistischen und imperialistischen Mächte zu einem Werkzeug der kapitalistischen Weltordnung degradiert hätten. Als Feindbilder werden explizit Ausbeutung durch fremdes Kapital, monarchistische Restauration und Faschismus beschworen. Die Endzielperspektive des Austro-Marxismus wies denn auch deutlich über die nationale Bestimmung hinaus: „Die Sozialdemokratie ordnet alle ihre Gegenwartskämpfe dem Kampf um ihr Endziel unter, um die dauernde Sicherung des Völkerfriedens und der Völkerfreiheit durch die internationale Föderation der nationalen sozialistischen Gemeinwesen"[7]. Die zentrale, geradezu ausschließliche nationale Außenorientierung der Sozialdemokratie war und blieb bis 1933 der Anschluß an das Deutsche Reich.

Im Wahlprogramm der Christlich-Sozialen Partei vom Dezember 1918 fehlte bezeichnenderweise der explizite Verweis auf den Anschluß; es wird lediglich gefordert, „daß zu allen Nachbarstaaten baldigst jene Beziehungen hergestellt werden, die dem nationalen und wirtschaftlichen Interesse Deutsch-Österreichs entsprechen"[8]. Das Aktionsprogramm der Christlich-Sozialen Vereinigung vom Frühjahr 1919 verlangt erstmals konkret die Einleitung von Verhandlungen über Zeitpunkt und Vorbedingungen für den Anschluß bei gleichzeitiger Herstellung guter Beziehungen zu den Nachbarstaaten[9]. Im Linzer Programm der Christlichen Arbeiter Österreichs des Jahres 1923 ist ein klares Bekenntnis zur Kulturgemeinschaft des deutschen Volkes enthalten. Das unter Vorsitz Ignaz Seipels nur wenige Wochen nach dem „Linzer Programm" der Sozialdemokraten beschlossene Programm der Christlich-Sozialen Partei vom November 1926 meidet zwar das Wort Anschluß, nicht aber seine Ideologie und Rhetorik, auch nicht die bürgerliche Breitseite des Antisemitismus. Es heißt da: „Als national gesinnte Partei fordert die Christlichsoziale Partei die Pflege deutscher Art und bekämpft die Übermacht des zersetzenden jüdischen Einflusses auf geistigem und wirtschaftlichem Gebiet. Insbesondere verlangt sie auch die Gleichberechtigung des deutschen Volkes in der europäischen Völkerfamilie und die Ausgestaltung des Verhältnisses zum Deutschen Reich auf Grund des Selbstbestimmungsrechtes ... Durch das christliche Sittengesetz dazu verpflichtet, tritt sie ein für wahre Völkerversöhnung und für ein aufrichtiges Zusammenarbeiten aller Nationen zur Förderung und Wahrung des Friedens und zum Wohle aller"[10]. An diesem Appell zur Kooperation der Völker fällt zumindest das fehlende Bekenntnis zum Gedanken des Völkerbundes auf,

[7] Ebenda 264.
[8] Ebenda 357.
[9] Ebenda 359–363.
[10] Ebenda 376.

gerade auch angesichts des Genfer Sanierungsbeitrages. Die bürgerliche Anschlußposition war und blieb eher uneinheitlich und durchaus ambivalent.

Dem deutsch-nationalen Lager war der Anschluß als existentielles Prinzip konstitutiv. In dem sehr breit und detailliert angelegten „Salzburger Programm" der Großdeutschen Volkspartei vom September 1920, das bis 1934 die programmatische Leitlinie der Partei blieb, hieß es unverblümt: „Der unverrückbare Leitstern unserer Außenpolitik ist der Anschluß Österreichs an das Deutsche Reich. Das Streben nach der Vereinigung aller Volksgenossen in einem staatlichen Verband liegt naturnotwendig im Wesen der Volksgemeinschaft ... Drohungen und Versprechungen der Feinde unseres Volkes können uns ebensowenig in der unablässigen und zähen Verfolgung des Anschlußgedankens beirren, als Änderung in der Gestaltung der politischen Verhältnisse im Deutschen Reiche nach welcher Richtung immer"[11]. Diesem völlig bedingungslosen Bekenntnis zum gemeinsamen Reich entspricht konsequenterweise der revisionistische Kampf, „bis das Ziel der staatlichen Wiedervereinigung erreicht" ist[12].

Für den 1923 zum ersten Mal bei Nationalratswahlen kandidierenden Landbund für Österreich lautete der außenpolitische Leitsatz ähnlich: „Der Zusammenschluß aller deutschen Stämme (!) von Mitteleuropa zu einem einheitlichen Volksstaat ist ... unverrückbares Ziel"[13].

Als einzige Anti-Anschluß-Partei trat die als politische Kraft allerdings negligeable Kommunistische Partei Österreichs auf[14].

DAS ANSCHLUSSYNDROM

Die Ziele der Außenpolitik eines Staates, so konstatieren die Politologen, sind darauf ausgerichtet, seine Souveränität zu sichern, seine Staatsidee im Ausland zu vermitteln und alle Möglichkeiten zu verwerten, die diesen Zielen zu dienen vermögen. Die außenpolitische Doktrin Österreichs, wenigstens in der parlamentarischen Phase der Ersten Republik, genügte dieser Definition bestenfalls in sehr eingeschränktem Sinne, weil sie – die Parteiprogramme zeigten es – langfristig und bis 1933 praktisch kontinuier-

[11] Ebenda 446–447.

[12] Die außenpolitische Verengung auf das Anschlußziel wies die Großdeutschen als „Partei auf Zeit" aus. Vgl. Isabella ACKERL, Die Großdeutsche Volkspartei 1920–1934. Versuch einer Parteigeschichte (phil. Diss. Wien 1967) 314.

[13] Berchtold, Österreichische Parteiprogramme 376.

[14] Am 4. Parteitag der KPÖ im Jänner 1921 wurde der Anschluß als „illusionär und konterrevolutionär" abgelehnt. Vgl. Herbert STEINER, Die Kommunistische Partei, in: Erika Weinzierl–Kurt Skalnik (Hgg.), Österreich 1918–1938. Geschichte der Ersten Republik 1 (Graz–Wien–Köln 1983) 320.

lich auf die Selbstregionalisierung des Staates abgestellt war. Ihr Eckpfeiler, der Wille zum Anschluß, mußte zu jeder Zeit auch ein Element der Resignation, der Selbstaufgabe beinhalten und konnte angesichts der politischen Realität des Pariser Staatensystems sowie aus donauregionaler Sicht potentiell immer auch Selbstisolierung bedeuten. Anschluß, als Allheilmittel konzipiert[15], wurde denn auch – die historische Entwicklung beweist es eindrucksvoll – zur eigentlich destruktiven Kraft, die kein staatliches Selbstbewußtsein und kein existentielles Selbstvertrauen aufkommen ließ.

Es muß wohl nicht besonders hervorgehoben werden, daß Anschluß ein komplexes, vielschichtiges und in hohem Maße interdependentes Konzept und Ideal war, das noch dazu stark vom Auf und Ab der inneren und äußeren Ereignisse abhing. Zudem hat es in allen drei Lagern Differenzierungen im Anschlußdenken gegeben. Alles in allem gesehen aber gab es bis 1933 kein wirkliches, von einer ernstzunehmenden politischen Gruppierung propagiertes oder gar praktiziertes Ausscheren aus dem Anschlußsyndrom. Anschluß figurierte als die oberste der Forderungen und Sehnsüchte der politischen Kräfte Österreichs. Seine Ablehnung schien innenpolitisch nur unter dem Risiko des Wählerabfalls möglich[16]. Ob Anschluß als die Bauersche Option des Weges zum Sozialismus, als Flucht aus dem österreichischen Jammer[17], als wirtschaftliche Notwendigkeit oder als die weniger marxistisch determinierte Rennersche Idee des wirtschaftlichen Großraumes, der „Ökumene Deutschland"[18] oder auch der Seipelschen Umschreibung als „Ablehnung jeder Kombination gegen und ohne Deutschland"[19] verstanden wird, er erscheint aus der Retrospektive der Zweiten Republik am ehesten als kollektiver Minderwertigkeitskomplex und als schicksalhafte Fixierung der Österreicher, eben als Deutschland-Komplex einigermaßen verständlich. Als Fixierung auch deshalb, weil praktisch alle für die österreichische Außenpolitik Verantwortung tragenden Staatsmänner und Parteipolitiker sich davon selbst unter grundlegend gewandelten Bedingungen nicht oder nur eingeschränkt zu lösen vermochten. Je mehr der Anschluß als konkrete politische Möglichkeit versagt und verhindert wurde, desto mehr

[15] Carlile A. Macartney, The Social Revolution in Austria (Cambridge 1926) 91.

[16] Alfred Ableitinger, Der „Deutschlandkomplex" der Österreicher in der Ersten Republik, in: Joseph F. Desput (Hg.), Österreich 1934–1984. Erfahrungen, Erkenntnisse, Besinnung (Graz 1984) 184.

[17] Otto Bauer, Eine Zollunion?, in: Arbeiter-Zeitung, 25. Dezember 1918. Siehe Otto Bauer, Werkausgabe 7 (Wien 1979) 294.

[18] Jacques Hannak, Karl Renner und seine Zeit (Wien 1965) 347.

[19] Alexander Novotny, Ignaz Seipel im Spannungsfeld zwischen den Zielen des Anschlusses und der Selbständigkeit Österreichs, in: Österreich in Geschichte und Literatur 7 (1963) 261. In diesem Beitrag (S. 263) behauptet Novotny, Seipel habe den Anschluß-Willen der Österreicher immer nur für eine „Modekrankheit" gehalten.

schien er zum Ventil für die emotionale und psychologische Desorientierung
Österreichs zu werden. Alfred Ableitinger hat diese durchaus auch tiefen-
psychologisch auslotbare Fixierung jüngst als „negativen Grundkonsens
der Bevölkerung der Ersten Republik" bezeichnet[20]. Ich würde leicht
korrigierend meinen, Anschluß war der negative Grundkonsens insbeson-
dere der Parteien-Eliten, weniger ein von den Menschen dieses Landes in
Überzeugung getragener, denn in Wirklichkeit war Anschluß etwa in breite-
ren Kreisen der Arbeiterschaft und der Bauern nicht gerade sehr populär.
Viele Menschen, so möchte ich angesichts des Fehlens von verläßlichen
Meinungsumfragen vermuten, standen ihm zumindest gleichgültig gegen-
über[21].

Die anschlußablehnende Haltung des letzten demokratisch gewählten
Bundeskanzlers der Ersten Republik, des Christlich-Sozialen Engelbert
Dollfuß, der schon vor Hitlers Machtergreifung einer deutschen Zeitung
gegenüber betonte, daß er an ein eigenstaatliches Österreich glaube und es
für lebensfähig halte[22], sollte einem parteiendemokratischen Österreich
nicht mehr zugute kommen. Die ständestaatliche Idee vom „eigenständigen
österreichischen Menschen" war immer noch stark im Deutschnationalis-
mus verankert und mußte denn auch bei der aus dem politischen System
verbannten Arbeiterschaft immer suspekt bleiben[23].

Die Alternativen

Wie aber stand es um die von den Westmächten durchaus positiv
besetzte Möglichkeit einer donaueuropäischen Konföderation[24], die von
Otto Bauer und Karl Renner nie als wahre Alternative zum Anschluß
verstanden wurde? Österreich hat sich 1918/19 verständlicherweise für den

[20] Ableitinger, Der „Deutschlandkomplex" der Österreicher, a.a.O. 194.

[21] Vgl. Rudolf Neck, Die Sozialdemokratie, in: Erika Weinzierl–Kurt Skalnik (Hgg.),
Österreich 1918–1938. Geschichte der Ersten Republik 1 (Graz–Wien–Köln 1983) 229, und
Hanns Haas, Otto Bauer und der Anschluß 1918/19, in: Helmut Konrad (Hg.), Sozialdemo-
kratie und Anschluß. Historische Wurzeln, Anschluß 1918 und 1938, Nachwirkungen (Wien
1978) 40.

[22] Kölnische Volkszeitung, 23. Oktober 1932, zitiert bei Gottfried-Karl Kinder-
mann, Hitlers Niederlage in Österreich. Bewaffneter NS-Putsch, Kanzlermord und Öster-
reichs Abwehrkrieg 1934 (Hamburg 1984) 50.

[23] Vgl. Gerhard Botz, Das Anschlußproblem (1918–1945) aus österreichischer Sicht,
in: Robert A. Kann–Friedrich A. Prinz (Hgg.), Deutschland und Österreich. Ein bilaterales
Geschichtsbuch (Wien 1980) 188.

[24] Vgl. Lajos Kerekes, Zur Außenpolitik Otto Bauers 1918/19. Die „Alternative"
zwischen Anschlußpolitik und Donaukonföderation, in: Vierteljahreshefte für Zeitgeschichte
22 (1974) 29–31, und Ernst Panzenböck, Ein deutscher Traum. Die Anschlußidee und
Anschlußpolitik bei Karl Renner und Otto Bauer (Wien 1985) 161 f.

völkerrechtlichen Standpunkt der Diskontinuität gegenüber der alten Monarchie entschieden und damit, trotz der zunächst deutlichen Absage gegenüber legitimistischen Traditionen, auf Einbindung des deutschösterreichischen Rumpfstaates in eine regionale Einheit verzichten müssen bzw. bewußt verzichtet, geradezu unverständlich ohne irgendeine nennenswerte Gegenleistung der Nachfolgestaaten[25]. Ignaz Seipel hat ab 1922/23 der ohnmächtig hingenommenen Ausweglosigkeit zwischen Anschlußfixierung und verhinderter Donaueuropapolitik seine Erfüllungs- und Sanierungspolitik, also die Hinwendung an den Völkerbund, zur Überwindung der außenpolitischen Isolierung entgegengestellt und damit, wie mir scheint, nicht nur ein respektables wirtschaftliches Engagement der den Völkerbund tragenden Mächte in und für Österreich erreicht, sondern auch ein weiterhin relativ kontinuierliches Interesse für ein selbständiges und demokratisches Österreich sichern können[26]. Es hätte den politischen Kräften des Landes angesichts dieser internationalen Förderung und gerade in diesen wirtschaftlich so schwierigen ersten Jahren klar sein müssen, daß innenpolitische Eintracht und eine funktionstüchtige Regierungskoalition zu den Grundvoraussetzungen für eine Stabilisierung nach innen und außen gehörten. Eine derart beschaffene innenpolitische Konstellation blieb indes in der Ersten Republik die Ausnahme, nicht die Regel.

Der doch einigermaßen anschlußskeptische christlich-soziale Parteiobmann Ignaz Seipel vertrat von den ersten Tagen seiner politischen Mitverantwortung an einen realpolitischen Kurs[27], der in seiner Zielperspektive

[25] Vgl. Helmut RUMPLER, Die innen- und außenpolitischen Determinanten der Wirtschaftsentwicklung der Ersten Republik, in: Christliche Demokratie 1 (1983) 39.

[26] Zu Seipel als Außenpolitiker vgl. allgemein Siegfried BEER, Die Außenpolitik Ignaz Seipels, in: Christliche Demokratie 3 (1985) 223–232. Seipel sprach übrigens schon 1919 von der Notwendigkeit des Offenseins für einen „Anschluß" nach Westen und Osten, da Österreich nur dadurch seiner historischen Aufgabe gerecht werde, „die große Kulturen- und Völkerbrücke" zu sein. Vgl. Ignaz SEIPEL, Der neue Staat und sein Aufbau nach dem christlich-sozialen Programm, in: Volkswohl 10 (1919) 10 ff. Zitiert bei Klemperer, Das nachimperiale Österreich, in: Lutz–Rumpler (Hgg.), Österreich und die deutsche Frage 312.

[27] Wie übrigens schon vor ihm auch Karl Renner als Staatskanzler, als er am 7. September 1919 im Nationalrat anläßlich der Annahme des Friedensvertrages durch die Nationalversammlung davon sprach, daß man jetzt versuchen müsse, allein zu stehen. Schließlich gebe es auch eine Hoffnung: den Völkerbund. Und weiter: „Ich bin nicht berufen, die künftige Politik Deutschösterreichs vorher festzulegen, aber ich hege meine persönliche Überzeugung, daß Deutschösterreich diesen Weg zu gegebener Zeit unter den geeigneten Umständen in loyalster Weise beschreiten wird." ARBEITER-ZEITUNG, 7. September 1919. Zitat nach Panzenböck, Ein deutscher Traum 155 f. Als Leiter des Staatsamtes für Äußeres rief Renner in seinem Rechenschaftsbericht vom 21. April 1920 vor der Nationalversammlung trotz Enttäuschung über das Anschlußverbot und in Hoffnung auf eine baldige Revision des Friedensvertrages dazu auf, „unser Staatswesen so zu nehmen, wie es ist, und ihm liebend

seinem persönlichen Idealmodell einer mitteleuropäischen Ordnung ver-
pflichtet war, wie er sie unter allerdings völlig anderen Rahmenbedingungen
schon in seinem 1916 erschienenen Werk „Nation und Staat" vertreten
hatte. Dort hatte er, noch im Sinne der alten Monarchie, den Vorteilen von
größeren politischen und wirtschaftlichen Einheiten das Wort gesprochen.
Auf das 1918/19 erstandene Mitteleuropa bezogen, ergab das einerseits die
Vision eines „mitteleuropäischen Reiches" mit stark österreichischem sowie
katholischem Akzent[28] und anderseits, angesichts der politischen Realität
der Zersplitterung Zentraleuropas in nationalstaatliche Einheiten, die Vor-
stellung eines zumindest wirtschaftlichen Zusammengehens in der Donau-
region[29]. Als Vehikel für eine derartige Politik konnte sich Seipel sowohl
den Völkerbund als auch z. B. die Paneuropabewegung des Österreichers
Richard Coudenhove-Kalergi vorstellen. Solange aber die Zeit für eine wie
immer geartete regionale Einbindung Österreichs, vorzugsweise in ein über-
nationales Reich, nicht reif war, mußte sich der österreichische „Großstaat-
mensch" der aufgezwungenen Kleinheit akkomodieren, was für den Priester
Seipel in der Vorsehung Gottes „als gute Lehre" und „verdientes Schicksal"
figurierte[30]. Seine Reisen nach Prag, Berlin und Verona sowie sein Weg
nach Genf 1922 waren die logische und realpolitische Folge dieser Grundhal-
tung, und wenngleich die innenpolitisch so heiß umstrittenen Auflagen des
westlichen Finanzkapitals und insbesondere der französischen Regierung
für die Genfer Anleihe den Weg zu einer großdeutschen Zukunft Österreichs
zu versperren schienen, war in Seipels Augen über die auch für ihn eher
nachrangige Option der nationalstaatlichen Eigenständigkeit Österreichs
längst nicht entschieden.

zu dienen". Abgedruckt in: Heinz FISCHER (Hg.), Karl Renner. Portrait einer Evolution
(Wien 1970) 181–184.

[28] Zur reichsmythischen Vorstellungswelt Seipels vgl. Klemens von KLEMPERER,
Ignaz Seipel. Staatsmann einer Krisenzeit (Graz 1976) 245 f., und Barbara WARD, Ignaz
Seipel and the Anschluss, in: Dublin Review 203 (1938) 33–50. Ernst Karl Winter konsta-
tierte bei Seipel einen natürlichen Hang zur „Nichtentscheidung ..., zum scholastischen
Sowohl-als-auch besonders in der Außenpolitik". Siehe Ernst Karl WINTER, Ignaz Seipel als
dialektisches Problem. Ein Beitrag zur Scholastikforschung (Gesammelte Werke 7, Wien
1966) 152.

[29] So wurde vor allem von Seipel und seinem Außenminister Heinrich Mataja in den
mittleren zwanziger Jahren immer wieder eine Politik der wirtschaftlichen Kooperation mit
der Tschechoslowakei versucht. Die Diplomatie der Nostalgie als Annäherung an die Kleine
Entente blieb jedoch ohne nennenswerten Rückhalt, gerade auch in den Parteien. Vgl.
Stanley SUVAL, The Anschluss Question in the Weimar Era. A Study of Nationalism in
Germany and Austria 1918–1932 (London 1974) 203–225.

[30] Zitiert bei Paul R. SWEET, Seipels Views on Anschluss, in: The Journal of Modern
History 19 (1947) 322.

DIE VERSCHMÄHTE EIGENSTAATLICHKEIT

Gerade an die Möglichkeit der langfristig sinnhaften Selbständigkeit Österreichs hatte man sozusagen a priori nicht geglaubt. Dazu gibt es unmißverständliche Aussagen, so wenn in der „Arbeiter-Zeitung" etwa im Herbst 1919 dem Bürgertum mehrmals Verrat am Anschluß vorgeworfen wird und unumwunden klargestellt wird, daß eine Unabhängigkeit Österreichs nicht erstrebenswert sei. Auch der Schöpfer der österreichischen Verfassung suchte noch 1927 in einem der Frage der staatsrechtlichen Durchsetzungsmöglichkeiten des Anschlusses gewidmeten Gutachten nach Möglichkeiten, „wie man sich dieser für uns wertlosen, ja unerwünschten Unabhängigkeit entäußern könnte"[31].

Der Überzeugung, daß Österreich als selbständiger Kleinstaat nicht erstrebenswert wäre, lag die kaum hinterfragte Theorie von der Lebensunfähigkeit dieses Staates zugrunde, die nicht auf einer nüchternen Betrachtung der Gegebenheiten und Möglichkeiten dieses Staates fußte, sondern eine gängige Polit- und Propagandaformel war, die den Zusammenschluß mit Deutschland außer Diskussion stellen sollte. Norbert Schausberger ist der Legende von der Existenzunfähigkeit Österreichs auf den Grund gegangen und konstatiert angesichts der für einen Kleinstaat vergleichsweise günstigen Produktionsgrundlagen, daß der österreichischen „Volkswirtschaft wider Willen" nicht an ihrer Ausstattung mangelte, sondern an einer Wirtschaftspolitik, die den Möglichkeiten des Landes und seiner Menschen gerecht geworden wäre[32]. Nicht die Kleinheit des Staats per se, nicht die Unzulänglichkeit seiner Ressourcen, sondern die im Übergang vom Großreich zum Kleinstaat gelegenen strukturellen, volkswirtschaftlichen Anpassungsprobleme waren es, die – in ihrer Tragweite unterschätzt – in geradezu fataler Weise einem natürlichen Wachstum der zarten Pflanze „Selbstvertrauen" entgegenwirkten[33].

Auch der griffige Slogan „Small is Beautiful" war eben noch nicht kreiert; so wurde Kleinheit mit Kleinlichkeit gleichgesetzt, ohne daß geprüft wurde, ob die Kleinheit des Staates durch seine günstige geographische Lage nicht nutzbare Vorteile bringen könne. Die Verleugnung der eigenen Lebensfähigkeit war psychologisch und taktisch falsch und wird nicht zuletzt wegen ihrer unheilvollen Auswirkungen auf eine Innenpolitik der Konfrontation als Kardinalfehler der Ersten Republik geführt. Bei Ignaz Seipel schien diese Einsicht bisweilen durchzuschlagen, wenn er in seiner ersten

[31] Zitat nach Panzenböck, Ein deutscher Traum 210.
[32] Schausberger, Der Griff nach Österreich 81–87.
[33] Vgl. Kurt W. ROTHSCHILD, Wurzeln und Triebkräfte der Entwicklung der österreichischen Wirtschaftsstruktur, in: Wilhelm Weber (Hg.), Österreichs Wirtschaftsstruktur, gestern – heute – morgen 1 (Berlin 1961) 68.

Regierungserklärung moniert, Österreich habe zuwenig getan, um sich
selbst zu helfen; das sei „die Schuld dieses Hauses, der politischen Parteien,
des österreichischen Volkes", oder wenn er zu Weihnachten 1923 seine
Landsleute ermuntert: „Wir müssen österreichische Menschen werden."[34]
Vielleicht am eindrucksvollsten entwickelt Seipel diese Überlegung in einem
Vortrag zum Thema „Die Sendung Österreichs" im Juni 1925 an der Uni-
versität Wien, als er von der Notwendigkeit spricht, „auf eine längere
Strecke völlig einig vor[zu]gehen, ... [denn alle Österreicher] müssen sehen,
daß Österreich weder ein Kristallisationspunkt für ein vernünftig organi-
siertes Mitteleuropa noch ein wertvoller Bestandteil Großdeutschlands sein
kann, wenn es sich seiner besonderen Sendung nicht bewußt ist oder nicht
im Bewußtsein dieser Sendung an sich selbst und seinem Wiederaufbau
arbeitet"[35]. So wird auch die Seipelsche Überzeugung, Intention und Poli-
tik verständlich, Österreich für eine „europäische, eine mitteleuropäische,
eine deutsche Lösung"[36] – in dieser prioritären Reihenfolge – freizuhalten.
Mit einem Seitenhieb auf den politischen Hauptkontrahenten bemerkt er an
anderer Stelle: „Die Pessimisten in bezug auf die Lebensfähigkeit Öster-
reichs sind zugleich die Pessimisten in bezug auf den Völkerbund."[37] Seipel
mahnte mehrmals, es gelte europäisch zu denken und verwies in diesem
Zusammenhang immer wieder auf die politische Realität der Eigenstaat-
lichkeit Österreichs: „Der Weg nach Europa führt mich, den Österreicher,
über Österreich"[38].

Die oppositionelle Sozialdemokratie geriet zusehends in einen außen-
politischen Profilierungszwang, der selbst den Realpolitiker Karl Renner
dem Strudel des Anschlußdenkens kaum entkommen ließ[39]. So gab sich der
frühere Staatskanzler dem österreichischen Staatswesen gegenüber auffal-
lend abneigend und kritisierte Ansätze eines eigenständigen Österreich-
Bewußtseins als bourgeois. Österreichs Unabhängigkeit komme einer Ver-
urteilung zur Einzelhaft gleich. Seipel & Co. verkündeten unablässig „das
hohe Lied von Österreichs selbständiger Eigenart ... Wer aber sagt, Öster-
reich solle auf eigene Faust Politik machen, ... der muß uns verraten, was
dieses selbständige Österreich in der Welt soll und kann"[40]. Wenngleich
Renner gegenüber Konzept und Praxis einer pluralistischen Demokratie

[34] Vgl. zu Aussagen, Reden und Meinungen Seipels insbesondere die sehr ausführlich
dokumentierende Biographie von Friedrich RENNHOFER, Ignaz Seipel. Mensch und Staats-
mann. Eine biographische Dokumentation (Wien 1978), hier 291.

[35] Ebenda 442.

[36] Ebenda 568.

[37] Ebenda 578.

[38] So etwa in der REICHSPOST vom 1. Jänner 1926.

[39] Vgl. REICHSPOST, 3. Juni 1926. Zitat bei Rennhofer, Ignaz Seipel 455.

[40] Karl RENNER, Was soll aus Österreich werden?, in: Der Kampf 23 (1930) 53.

westlicher Prägung sehr aufgeschlossen war, bleibt der Faktor Demokratie im außenpolitischen Denken der Sozialdemokratie bemerkenswert unterentwickelt. Lediglich im Zusammenhang mit den Zollunionsplänen des Jahres 1931, die Renner übrigens gutheißt, weil er sie aus Anschlußidee und Wirtschaftsbewußtsein entstanden einschätzt, kommt bei ihm die Idee einer Konföderation der europäischen Demokratien auf[41]. Renner denkt an eine Zollunion Frankreichs, Deutschlands, Österreichs und der Tschechoslowakei als einen potentiellen Weg zum Anschluß an ein demokratisches Deutschland, denn „der Souveränität hafte das Odium eines Krüppels an" und „nichts könne dieses Übel aufheben als der Anschluß Österreichs an das Deutsche Reich. Das war am 12. November 1918 das erste Wort der jungen Republik; das ist und bleibt auch ihr letztes"[42].

Der Weg eines Bekenntnisses zum demokratischen Kleinstaat, ob neutralisiert oder auch nur quasi-neutral, wie die Völkerrechtler den internationalen Status der Republik seit Unterzeichnung des Vertrages von St. Germain und der Genfer Protokolle charakterisieren[43], der sich vorbehaltlos an einem sicherlich mangelhaften, aber bis über die Mitte der dreißiger Jahre hinaus als diplomatisch und politisch durchaus brauchbaren Völkerbund orientiert hätte, wurde nicht oder höchstens streckenweise gegangen.

Neutralisierung als Ausweg

Die Idee der Neutralisierung der unabhängigen Alpenrepublik nach dem Muster der Schweiz[44] wurde erstmals im Frühjahr 1919 vom letzten kaiserlichen Ministerpräsidenten und Pazifisten Heinrich Lammasch ventiliert und insbesondere von Frankreich aufgegriffen, bald aber wieder beiseite gelegt, als Paris den alliierten Friedensmachern als Garantie gegen den Anschluß die Formel von der Unveräußerlichkeit der österreichischen Unabhängigkeit zur Verankerung in den respektiven Friedensverträgen einreden konnte[45]. In Österreich fand sich bis in die ständestaatliche Ära

[41] Vgl. Panzenböck, Ein deutscher Traum 182 f.

[42] Karl Renner, Österreich, was es gewesen ist, was es ist und was es werden soll (Wien 1930) 29.

[43] Vgl. Verosta, Die internationale Stellung der Republik Österreich in: 1918–1968, 59–80.

[44] Den Vorbildcharakter der Schweiz, für den Fall, daß Österreich allein und für sich bleiben müßte, hatte bei der 3. Länderkonferenz am 31. Jänner 1919 auch Karl Renner betont. Er hielt schon damals das Muster der Schweizer Verfassung für das brauchbarste. Vgl. Renate Schulla, Karl Renner als Leiter des Staatsamtes für Äußeres 1919–1920, in: Österreich in Geschichte und Literatur 17 (1973) 286.

[45] Zur Frage der Neutralisierung Österreichs in der Zwischenkriegszeit siehe vor allem Gerald Stourzh, Geschichte des Staatsvertrages 1945–1955. Österreichs Weg zur Neutralität. Studienausgabe (³Graz 1985) 93–98; weiters Stephan Verosta, Das französische Ange-

hinein niemand, der sich der Idee einer völkerrechtlich abgesicherten Neu-
tralität annehmen wollte. Wenn Seipel auch in einem Vortrag im Jänner
1929 (ob ermuntert oder resignativ, bleibt ungewiß) meinte, daß „Öster-
reich gerade durch seinen Föderalismus für immer zu einem selbständigen
Sein nach der Art der Schweiz, seinem einzigen und tatsächlichen Vorbild,
bestimmt zu sein scheint"[46], lehnte der österreichische Bundeskanzler nur
vier Monate später eine Neutralisierung Österreichs mit dem Hinweis ab,
„daß ohnehin eine ganze Reihe von vertraglichen Abmachungen besteht,
welche in ihrer Auswirkung der Neutralisierung Österreichs sehr nahe kom-
men"[47]. Seipel hielt jeden Versuch, „aus Österreich eine Art Belgien oder
Schweiz zu machen", für verfehlt, weil er darauf abzielen müßte, „künst-
lich" – wie er es nannte – ein Nationalbewußtsein zu erzeugen, wo doch die
Österreicher ihrer ganzen Geschichte und ihrem Lebensstil nach „Groß-
staatmenschen" wären[48]. Er fühlte sich in seiner Skepsis gegenüber einer
international abgesicherten Neutralisierung Österreichs auch dadurch be-
stärkt, daß es im österreichischen Volk offensichtlich eine instinkthafte
Ablehnung des Neutralitätsanliegens gäbe, wiewohl er den Gedanken der
Neutralität an sich als dem österreichischen Wesen durchaus adäquat ein-
schätzte. Dennoch assoziiert ihn Seipel einmal explizit mit dem „Geist
zänkischer und mißtrauischer Kleinstaaterei"[49]. Mit beinahe identen Wor-
ten hat auch Otto Bauer gegen ein Kleinstaatdasein Stellung genommen,
gegen ein Leben der „Kleinheit und Kleinlichkeit, in dem nichts Gutes
gedeihen kann, am allerwenigsten das Größte, was wir kennen, der Sozialis-
mus"[50]. Erst 1938, aus dem amerikanischen Exil, wird Guido Zernatto die
„Verschweizerung Österreichs" als eine der versäumten Alternativen zur

bot der dauernden Neutralität an Österreich im Jahre 1919, in: E. Diez u. a. (Hgg.),
Festschrift für Rudolf Bindschedler (Bern 1980) 51–68, und Hanns HAAS, Henry Allizé und
die österreichische Unabhängigkeit, in: Austriaca. Cahiers Universitaires d'information sur
l'Autriche 5 (1979, Sondernummer November, Actes du colloque de Rouen 3) 241–288.

[46] Ignaz SEIPEL, Der Kampf um die österreichische Verfassung (Wien 1930) 158.

[47] Zitiert bei Horst ZIMMERMANN, Die Schweiz und Österreich während der Zwischen-
kriegszeit (Wiesbaden 1973) 322. Auch der parteilose Bundeskanzler und Außenminister
mehrerer Koalitionsregierungen, Johannes Schober, argumentierte immer wieder in dieser
Weise und versuchte realpolitisch einen mitteleuropäischen Block beider Orientierungsmög-
lichkeiten – nach Italien und nach Deutschland – anzupeilen, nicht ohne manchen Teilerfolg.
Vgl. Rainer HUBERT, Johannes Schober – eine Figur des Übergangs, in: Ludwig Jedlicka–
Rudolf Neck (Hgg.), Vom Justizpalast zum Heldenplatz (Wien 1975) 227–233, und Adam
WANDRUSZKA, Johannes Schober, 1874–1932, in: Friedrich Weissensteiner–Erika Weinzierl
(Hgg.), Die österreichischen Bundeskanzler. Leben und Werk (Wien 1983) 62–78.

[48] Vgl. Sweet, Seipel's Views, Journal of Modern History 19, 322.

[49] Zitiert bei Viktor REIMANN, Zu groß für Österreich. Seipel und Bauer im Kampf und
die Erste Republik (Wien 1968) 12.

[50] Otto BAUER, Acht Monate auswärtige Politik (Wien 1919) 5, bzw. Julius BRAUN-
THAL (Hg.), Otto Bauer. Eine Auswahl aus dem Lebenswerk (Wien 1961) 34.

Erhaltung der österreichischen Unabhängigkeit erkennen, allerdings unter der Bedingung einer kollektiven Garantie, wozu Hitlerdeutschland wohl nie zu haben gewesen wäre[51].

Bauer und Seipel wurde bekanntlich nachgesagt, sie seien zu groß für Österreich gewesen, ihre Begabungen seien in einem politisch niederrangigen Staat quasi vergeudet worden[52]. Wenn dieses so fragwürdige Schlagwort von der Überdimensioniertheit eines Politikers für einen unterdimensionierten Staat uns auch in der Zweiten Republik geläufig geblieben ist, so muß doch für die beiden Hauptkontrahenten des zwischenkriegszeitlichen Österreich klar ausgesagt werden, daß sie, an der Größe der Herausforderung gemessen und angesichts der weiteren historischen Entwicklung, die ihrem Staat widerfahren sollte, insgesamt wohl eher zu klein ausgefallen waren. In beiden Fällen muß gelten, daß politisches Denken und Planen in weiträumigen, übernationalen, internationalistischen oder gar universalistischen Kategorien nicht ausreichten, einen Kleinstaat, zu dessen Führung oder Mitgestaltung sie berufen waren, vor Bürgerkrieg und schlußendlich völliger Auslöschung zu bewahren. Daran aber muß, auf das Österreich zwischen den Kriegen bezogen, letztlich der Maßstab staatsmännischer Größe angelegt sein[53].

Erst nach Hitlers Machtergreifung in Deutschland schwenkte die Sozialdemokratie auf einen Unabhängigkeits- und Neutralisierungskurs ein. Ende 1933 erkannte Karl Renner: „Heute ist für das Land die Unabhängigkeit, seine Unverletzlichkeit, die dauernde politische Neutralisierung zur Bestandsnotwendigkeit geworden."[54] Renner operierte aber nach wie vor mit dem Begriff einer deutschen Nation, womit dem Staate, den es bald auch gegen gewaltsame Bedrängung zu verteidigen galt, noch immer nicht jene Sinnhaftigkeit zugesprochen wurde, deren er im Kampf gegen die faschistische Bedrohung bedurft hätte. Die Verwirklichung des Neutralitätskonzeptes in den kritischen ersten Jahren der Republik hätte möglicherweise bewirkt, daß die österreichische Bevölkerung schon damals den Glauben an Lebensfähigkeit, Eigenständigkeit und Lebenswürdigkeit dieses

[51] Guido ZERNATTO, Die Wahrheit über Österreich (New York 1938) 50.

[52] Der englische Journalist und scharfsinnige Österreich-Beobachter G. E. R. Gedye drückte das in bezug auf Seipel so aus: „Little Austria was far too small for a man of his political genius and ambition; he needed the field of a Richelieu." G. E. R. GEDYE, Fallen Bastions. The Central European Tragedy (London 1939) 28. Vgl dazu insgesamt Reimann, Zu groß für Österreich.

[53] Vgl. dazu auch Klemens von KLEMPERER, Ignaz Seipel as European Statesman, in: Austrian History Yearbook 12/13 (1976/77) 209–219, und Alfred Ableitingers Kommentar dazu, ebenda 220–225.

[54] Karl RENNER, Die wirtschaftlichen Probleme des Donauraumes und die Sozialdemokratie. Denkschrift (Wien 1933) 27.

Staates gewonnen hätte und dieser Staat auch innenpolitisch die nötige
Konsolidierung erfahren hätte können[55].

Von 1933 an waren die außenpolitischen Alternativen längst verengt; in
der Sprache der Zeit wurde die immer schwieriger werdende, zusehends
defensive Lage Österreichs nur noch in Lösungen diskutiert. Nach dem
Wahrscheinlichkeitsgrad ihrer Umsetzbarkeit gereiht, waren dies: die deut-
sche Lösung, die italienische, die mitteleuropäische, die habsburgische und
die europäische Lösung.

ÖSTERREICH IM EUROPÄISCHEN SYSTEM DER KOLLEKTIVEN SICHERHEIT

Der europäischen Lösung lag vor 1933 wie danach das Ideal einer
genuinen Integrität und Unabhängigkeit Österreichs zugrunde. Europa war
schon 1919 und erst recht im folgenden Jahrzehnt im wesentlichen der
Völkerbund. Österreichs Existenz war seit dem Vertrag von St. Germain ein
integraler Bestandteil der kollektiven Sicherheitsordnung in Europa, denn
in diesem Vertrag war festgelegt: Die Unabhängigkeit der österreichischen
Republik ist unveräußerlich, es sei denn, daß der Rat des Völkerbundes
einer Änderung zustimmt. Die Genfer Sanierung hatte die Brauchbarkeit
des Völkerbundes zur Lösung auch schwieriger Probleme unter Beweis
gestellt. Die österreichischen Parteien haben von sich aus eine konsequente
Völkerbundpolitik jedoch weder vertreten noch gefördert. Die Sozialdemo-
kratie hat das Genfer Forum propagandistisch sogar denunziert. Die führen-
den Genfer Mächte, ausgenommen Italien, waren wenigstens vor 1933
immerhin einigermaßen gefestigte Demokratien. Die österreichischen Re-
gierungen haben den realen Schutz, den das in den Völkerbundsatzungen
verankerte Prinzip und System der kollektiven Sicherheit gerade in der Ära
der Detente 1925 bis 1931 geboten hat, wohl in Anspruch genommen, ihn
jedoch nicht abzusichern versucht. Wenngleich Österreich durch den Lo-
carno-Vertrag nicht zu einem europäischen Schutzgebiet wurde, wie dies für
Westeuropa der Fall war, profitierte es durch die zu Recht mit Locarno
verbundene Stärkung der europäischen Friedensordnung. Österreich hatte
Anspruch auf alle dem Völkerbund zur Verfügung stehenden Mittel des

[55] Hugo Hantsch agumentierte ähnlich, als er 1947 bei seiner Antrittsvorlesung an der
Universität Wien meinte: „Hätten wir damals um unsere selbständige Existenz, um unsere
Unabhängigkeit gekämpft, so hätte uns das vielleicht die innere Kraft gegeben, wie sie die
Schweizer oder Holländer in sich tragen." Zitiert bei Fritz FELLNER, Tradition und Innova-
tion aus historischer Perspektive, in: 25 Jahre Staatsvertrag. Protokolle des Staats- und
Festaktes sowie der Jubiläumsveranstaltungen im In- und Ausland (Wien 1981) 237–245.
Vgl. auch das zeitgenössische Eintreten von Hugo Hantsch für eine österreichische Selbst-
besinnung: Hugo HANTSCH, Österreich. Eine Deutung seiner Geschichte und Kultur (Inns-
bruck 1934).

Schutzes; das reichte von finanzieller und wirtschaftlicher Unterstützung zur Sicherung seiner Lebensfähigkeit bis zu politischen und wirtschaftlichen Sanktionen im Falle seiner äußeren Bedrohung. Ein militärisches Eingreifen zur Wahrung der österreichischen Unabhängigkeit war laut Völkerbundsatzung eindeutig nicht verpflichtend vorgesehen. Solange ein demokratisches Deutschland im Völkerbund aktiv mitarbeitete bzw. solange es militärisch unterentwickelt blieb, solange genügte dieser Schutz auch[56].

Eine europäische Garantie für ein unabhängiges und vielleicht auch neutrales Österreich, unter Einbeziehung Deutschlands, Italiens und der demokratiebeständigen Westmächte, hätte wohl nur im ersten Nachkriegsjahrzehnt verwirklicht werden können, und immer nur unter der Voraussetzung einer konsolidierten inneren Entwicklung in Österreich und eines von Parteien und Volk getragenen außenpolitischen Willens zur Eigenstaatlichkeit, besser vielleicht zur völkerrechtlichen Neutralisierung des Landes. Einer derartigen Konstellation stand bis 1933 die Anschlußfixierung und die seit dem Zerfall der großen Regierungskoalition im Jahre 1920 stetig ungünstiger werdende Entwicklung in der österreichischen Innenpolitik entgegen. Es wäre auch nicht ausschließlich negativ zu sehen gewesen, daß der Grad der finanziellen und wirtschaftlichen Penetration Österreichs durch ausländisches Kapital überdurchschnittlich hoch war. Das Engagement der westeuropäischen Wirtschaft in Österreich konnte potentieller Schutzfaktor sein und war auch durch die traditionelle Brückenfunktion Wiens nach Ostmitteleuropa und nach dem Balkan kontinuierlich gut geblieben[57]. Dazu kam, quasi als politische Voraussetzung, der französisch-britische Konsens der Einbindung Österreichs in das zwischenkriegszeitliche Sicherheitssystem in Europa, ein Konsens, der übrigens bis 1938 erhalten blieb. Was eindeutig fehlte, war eine auch im Ausland überzeugende gesamtstaatliche Zielperspektive, die von den politischen Parteien gemeinsam zu erarbeiten und zu tragen gewesen wäre. Man wird die gängige Formel vom fatalen Fallenlassen Österreichs oder auch vom entmutigenden Desinteresse der Völkerbundmächte für die Selbständigkeit und Souveränität Österreichs nicht unwidersprochen perpetuieren können, nicht einmal aus der hier nicht primär interessierenden Perspektive der eskalierenden Krisenentwicklung der mittleren dreißiger Jahre.

[56] Vgl. dazu insbesondere Hanns HAAS, Österreich im System der kollektiven Sicherheit: Der Völkerbund und Österreichs Unabhängigkeit im Jahre 1934, in: Erich Fröschl–Helge Zoitl (Hgg.), Februar 1934. Ursachen, Fakten, Folgen (Wien 1984) 407–449.

[57] Zu einer konträren Auffassung, die in der 1918/19 erzwungenen Westorientierung Österreichs die Wurzeln der Katastrophen von 1934 und 1938 angelegt sieht, kommt Judit GARAMVÖLGYI, Otto Bauer zwischen Innen- und Außenpolitik, in: Isabella Ackerl–Walter Hummelberger–Hans Mommsen (Hgg.), Politik und Gesellschaft im alten und neuen Österreich. Festschrift für Rudolf Neck zum 60. Geburtstag, Bd. 2 (Wien 1981) 38.

Conclusio

Die Chancen für eine innen- wie außenpolitische Konsolidierung und Selbstbehauptung der Ersten Republik mögen im gesamteuropäischen Zusammenhang und nicht weniger in historischer Perspektive zu Recht als schlecht oder sogar verschwindend klein eingestuft werden. Gleiches muß aber auch für den Einsatz und die Anstrengungen der politischen Kräfte für dieses Ziel, nach innen und nach außen, gerade auch vor 1933 gesagt werden. Nach den innenpolitischen Katastrophen der Jahre 1933/34 konnte den sich mächtig aufbäumenden Anstrengungen eines antidemokratischen Regimes, ohne mehrheitliche Verankerung im Staatsvolk, unter den damaligen politischen Bedingungen in Europa längerfristig nicht mehr wirkungsvoll beigestanden werden. Dem Österreicher Adolf Hitler sollte es denn auch in wenig mehr als fünf Jahren gelingen, das europäische Problem Österreich in seinem Sinne zu lösen.

Für den Zerfall der Ersten Republik sind in der historischen Interpretation eine breite Palette von Faktoren angeführt worden[58]. Unter diesen Faktoren ragen heraus: die mangelhafte Demokratieerfahrung der Österreicher; der sich beharrlich haltende, entmutigende Mythos der Lebensunfähigkeit Österreichs; die wirtschaftliche Not im Inneren, bald verschärft durch eine von außen hereingetragene Weltwirtschaftskrise; eine nach 1920 latente, ab 1927 offen ausgetragene ideologische Konfrontationshaltung der beiden Großparteien; Labilität des internationalen Systems. Nicht minder entscheidend jedoch waren die von den führenden Vertretern der politischen Parteien geradezu provokant über die eigenen Grenzen hinausreichenden Loyalitäten, die Österreichs Eigenstaatlichkeit nie als einigenden Wert, sondern als „ungewolltes Provisorium" erscheinen ließ.

Die Geschichte hat jedenfalls erwiesen, daß der Wille zur Erhaltung der österreichischen Eigenstaatlichkeit und das Bekenntnis zu einem Kleinstaatdasein schon in der Ersten Republik die probateren Grundlagen dieses Staates gewesen wären.

[58] Vgl. insbesondere Reinar MATTHES, Das Ende der Ersten Republik Österreich. Studie zur Krise ihres politischen Systems (Berlin 1979).

KARL BACHINGER

DIE WIRTSCHAFTSPOLITIK
DER ÖSTERREICHISCHEN PARTEIEN (1918–1932)

1. DIE ASSIMILIERTE WIRTSCHAFTSPOLITIK:
DIE ROLLE DER CHRISTLICHSOZIALEN UND DER GROSSDEUTSCHEN

Vor dem Krieg hatten weder die christlichsoziale Bewegung noch die nationalen Gruppierungen konkrete wirtschaftspolitische Leitvorstellungen entwickelt, die nach dem Umbruch als Orientierungsrahmen hätten dienen können. Bei den Christlichsozialen verhinderte die Dominanz vorindustrieller Werthaltungen eine echte Auseinandersetzung mit den ökonomischen Gestaltungsmöglichkeiten eines industriekapitalistischen Systems[1], das nationale Lager wiederum war zu heterogen, um eine einheitliche wirtschaftspolitische Sichtweise hervorzubringen.

Gemeinsam war beiden Parteien eine aus ihrer Entstehungsgeschichte stammende antiliberale und antimarxistische Stoßrichtung, auch wenn sich die Christlichsozialen seit 1907 zunehmend zu einer „konservativen Reichspartei des deutschsprachigen besitzenden katholischen Bauern- und Bürgertums" verändert hatten[2]. Das Erlebnis des Weltkrieges und des Umsturzes ließ in der ersten Nachkriegszeit diese antiliberale Komponente in besonderer Weise in den Vordergrund treten. Kennzeichnend war ein breitgelagertes sozialreformerisches Bewußtsein, das zu unverkennbaren Affinitäten zum rechten Flügel der Sozialdemokratie und zur Gewerkschaftsbewegung führte.

Angesichts dieser vorherrschenden antiliberalen Strömungen war das Großbürgertum anfangs weitgehend in eine politische Isolation gedrängt, die es auch immer wieder heftig beklagte. So schrieb beispielsweise die „Industrie" im Zusammenhang mit der Verabschiedung des Betriebsrätege-

[1] So wiesen z. B. das 1907 beschlossene Wahlmanifest der Christlichsozialen Reichspartei (das als erstes christlichsoziales Parteiprogramm gelten kann) ebenso nur allgemeine gesellschafts- und interessenpolitische Forderungen auf wie die ersten programmatischen Konzepte nach dem Umbruch. – Klaus BERCHTOLD (Hg.), Österreichische Parteiprogramme 1868–1966 (Wien 1967) 174 ff. u. 355 ff.

[2] Anton STAUDINGER, Christlichsoziale Partei, in: Erika Weinzierl–Kurt Skalnik (Hgg.), Österreich 1918–1938. Geschichte der Ersten Republik 1 (Graz–Wien–Köln 1983) 250.

setzes im Mai 1919, es sei „natürlich mit den Stimmen der Christlichsozialen" angenommen worden. „Es hat sich hier wieder gezeigt, daß eigentlich Industrie und Handel keinen Fürsprecher in unseren parlamentarischen Körperschaften haben."[3] Da also die Unternehmerschaft kaum einen nennenswerten Rückhalt bei den kleinbürgerlich-agrarischen Massenparteien besaß, war es gezwungen, eine Kooperation mit den Gewerkschaften zu suchen: Die sozialpartnerschaftlichen Ansätze in Form des „Paritätischen Industriekomitees" und der Industriekonferenzen bildeten ein signifikantes Strukturelement der Nachkriegsentwicklung und einen wichtigen wirtschaftspolitischen Regulierungsfaktor[4].

Auf makroökonomischer Ebene bedeutete dieser Antiliberalismus, daß man in der ersten Nachkriegsphase noch durchaus bereit war, dem Staat Steuerungsfunktionen einzuräumen. Diese Bereitschaft entsprang nicht nur unmittelbaren Sachzwängen (Fortführung der Bewirtschaftung wegen der prekären Versorgungslage), sondern auch aktuellen ideologischen Präferenzen. Davon zeugt die affirmative Haltung der Christlichsozialen zu den Sozialisierungsbestrebungen (solange sie sich in systemimmanenten Bahnen bewegten), zur Sozialgesetzgebung, zur Vermögensabgabe und zur Bekämpfung der Nachkriegsarbeitslosigkeit. „Soweit die private Produktion nicht genügend Arbeitsgelegenheiten bietet", hieß es im Aktionsprogramm der christlichsozialen Vereinigung vom März 1919, „sollen Staat, Länder und Gemeinden durch Investitionen für Notstandsarbeiten zur Hilfe kommen."[5]

Im nationalen Lager fand der vorherrschende Antiliberalismus noch auf dem Gründungsparteitag der „Großdeutschen Volkspartei", auf dem die Vereinigung des größten Teils der nationalen Gruppierungen vollzogen wurde, seinen Niederschlag. Das „Salzburger Programm" vom September 1920, das bis 1934 die programmatische Grundlage der Großdeutschen bildete, stellt eines der wenigen Parteiprogramme der Zwischenkriegszeit dar, in dem auch auf wirtschaftspolitische Zielvorstellungen ausführlich eingegangen wird. Ausgehend von einer massiven Kritik am individualistischen Wirtschaftsprinzip, forderte es eine Kredit- und Investitionslenkung (die allerdings primär berufsständisch gegliederten Wirtschaftskammern, einer Art wirtschaftlichem Nebenparlament, übertragen werden sollte), den Ausbau staatlicher Infrastrukturinvestitionen, Befreiung des Staates vom

[3] DIE INDUSTRIE, 20. Mai 1919, 2.
[4] Peter G. FISCHER, Ansätze zu Sozialpartnerschaft am Beginn der Ersten Republik. Das Paritätische Industriekomitee und die Industriekonferenzen, in: Isabella Ackerl–Rudolf Neck (Hgg.), Österreich November 1918. Die Entstehung der Ersten Republik (Veröffentlichungen der Wissenschaftlichen Kommission 9, Wien 1986) 124–140.
[5] Berchtold, Österreichische Parteiprogramme 362.

„Zinstribut" des Großkapitals, redistributive Besteuerung und Interventionen in Bereichen, „wo die freie Wirtschaft versagt"[6].

Zu diesem Zeitpunkt, im Herbst 1920, begann sich allerdings vor allem bei den Christlichsozialen bereits ein gravierender wirtschaftspolitischer Perspektivenwechsel abzuzeichnen. Nachdem die anfängliche reformistische Verständigungsbasis mit der Sozialdemokratie im Gefolge des sozialrevolutionären Anlaufs im Frühjahr und Sommer 1919 immer mehr verschüttet worden war, die Polarisierungstendenzen Oberhand gewonnen hatten und die Koalition schließlich im Sommer 1920 auseinandergebrochen war, standen die Christlichsozialen auch wirtschaftspolitisch vor einer neuen Situation. Es fehlte der Schutzschirm eines dominanten Koalitionspartners, der bisher das Defizit an eigenständigen wirtschaftspolitischen Positionen weitgehend überdeckt hatte – und die wirtschaftlichen Probleme wurden durch die ständige Eskalation der Geldentwertung immer drängender. Ökonomische Problemlösungskompetenz zu entwickeln, wurde für die Christlichsoziale Partei nach ihrem Wahlsieg im Oktober 1920 zu einer politischen Existenzfrage, für die sie aber nur wenig gerüstet war.

Unter diesen Umständen vollzog sich eine wachsende Annäherung und Anlehnung an führende Wirtschafts- und Finanzkreise, die als innenpolitische Bündnispartner und als wirtschaftspolitische Stütze fungieren sollten. Die antimarxistische Komponente in der christlichsozialen Bewegung trat nun immer stärker in den Vordergrund und überlagerte bald bis zur Unkenntlichkeit die in der Nachkriegsphase dominante antiliberale Orientierung. Die sich in der österreichischen Wirtschaftspolitik seit Beginn der zwanziger Jahre abzeichnende Renaissance wirtschaftsliberaler Inhalte, die seit ihrem Regierungseintritt auch von den Großdeutschen mitgetragen wurden, war also nicht Ergebnis eines „Normalisierungseffektes" nach dem Krieg oder eines in den kleinbürgerlich-agrarischen Parteien angelegten wirtschaftspolitischen Bewußtseins, sondern Resultat konkreter innenpolitischer Entwicklungen.

Die rasche Restitution des Wirtschaftsliberalismus läßt sich schon im Zusammenhang mit der Inflationsbekämpfung erkennen. Während man in den beiden ersten Nachkriegsjahren vorwiegend ein Programm der Selbsthilfe anstrebte und Auslandskredite lediglich als begleitende Maßnahme ins Auge faßte, begann man seit Mitte 1920 die Karten ausschließlich auf die Auslandshilfe zu setzen. Die Proklamation der großen Auslandsanleihe als einzigen zielführenden Weg befreite die Christlichsozialen von der Notwendigkeit, durch wirtschaftspolitische Interventionen die neugewonnene Einigkeit in der bürgerlichen Allianz zu gefährden und kam insbesondere der Großindustrie und den Banken entgegen, die bei einem Selbsthilfepro-

[6] Ebenda 459 ff.

gramm (etwa im Sinne des Finanzkonzeptes von Joseph Schumpeter) die
Hauptlast zu tragen gehabt hätten.

Es zeigte sich jedoch schon in dieser Phase, daß die Wirtschaft kaum
bereit war, in diesem Bündnis auch Gegenleistungen zu erbringen. Als im
Sommer 1922 alle Bemühungen um eine ausländische Sanierungsanleihe
gescheitert schienen, unternahm Ignaz Seipel gezwungenermaßen noch ein-
mal einen Versuch, durch ein Selbsthilfeprogramm die galoppierende Infla-
tion zu stoppen. Der Seipel-Ségur-Plan, der letzte wirtschaftspolitische
Anlauf in der Zwischenkriegszeit, eine Konsolidierung der heimischen
Volkswirtschaft unter Mitwirkung österreichischer Kapitalkreise zu errei-
chen, scheiterte an deren ungeschminkter Ablehnung.

Die Genfer Protokolle vom 4. Oktober 1922 untermauerten und erwei-
terten schließlich die Einflußsphäre vor allem der Großbanken in nachhalti-
ger Weise. Der Völkerbundkommissär, an den Österreich einen Großteil
seiner wirtschaftspolitischen Souveränität abtreten mußte, fungierte zwar
primär als Sachwalter der Interessen der westlichen Hochfinanz, das heimi-
sche Finanzkapital mit seinen engen Verbindungen zu diesen westlichen
Kapitalkreisen konnte nun aber ebenso seinen wirtschaftlichen und politi-
schen Absichten erhöhtes Gewicht verleihen. Bald sprach man in der Öffent-
lichkeit ironisch von der „Bankokratie", die die „eigentliche Verfassungs-
form in Österreich" sei [7], von den Verwaltungsräten, Generaldirektoren
und Bankiers, die „sich einbilden, daß die Republik eine Aktiengesellschaft
ist, in der sie die Majorität haben" [8].

Die Sanierungsaktion selbst wurde strikt nach liberalen Kriterien
durchgeführt. Wenn ihr Ergebnis zumeist mit der lapidaren Formulierung
gekennzeichnet wird, sie habe wohl eine Konsolidierung der Währung und
der Staatsfinanzen bewirkt, aber keine Gesundung der Wirtschaft, so muß
angemerkt werden, daß eine solche Sanierung der Wirtschaft als unmittel-
bare Zielsetzung gar nicht intendiert worden war. Das Sanierungswerk
folgte durchaus der liberalen Auffassung, der Staat habe lediglich mittels
einer stabilen Währung und eines geordneten Staatshaushaltes eine feste
Grundlage für die Privatwirtschaft zu schaffen, die dann von sich aus eine
gesamtwirtschaftliche Rekonstruktion besorgen würde.

Es ergab sich also seit Beginn der zwanziger Jahre und im besonderen
seit der Genfer Anleihe ein wirtschaftspolitisches Kräftefeld, das im wesent-
lichen durch das in- und ausländische Finanzkapital bestimmt wurde, wäh-
rend den Christlichsozialen und den Großdeutschen eher die Rolle eines
„Juniorpartners" zukam. Die beiden Stützpfeiler dieses antimarxistischen
Bündnisses bildeten die ökonomischen Interessen der österreichischen Pri-

[7] Max ERMERS, Österreichs Wirtschaftszerfall und Wiedergeburt (Wien 1922) 14.
[8] Murray G. HALL, Der Fall Bettauer (Wien 1978) 36.

vatwirtschaft und das Bedürfnis der kleinbürgerlich-agrarischen Parteien nach innenpolitischem Rückhalt. Entscheidenden Anteil an diesem Brückenschlag, an diesem Herausführen der Wirtschaft aus der „politischen Isolierung und an der Eingliederung in das unmittelbare politische Leben"[9] hatte zweifellos Ignaz Seipel. Er habe auf die Zusammenarbeit mit den führenden Männern der Wirtschaft großen Wert gelegt, bemerkt dazu Adam Wandruszka in seiner Studie über die Entwicklung der österreichischen Parteien, da er „hier inmitten der Auflösung, der Anarchie und der revolutionären Bestrebungen ein erhaltendes Element erkannt und in der Großzügigkeit und Weiträumigkeit des Wirtschaftsdenkens eine der eigenen verwandte Geistigkeit gefunden" habe[10]. Die von Seipel propagierte „Priorität der Wirtschaftspolitik"[11] läßt sich allerdings auch anders interpretieren: als Deckmantel, „unter welchem sich der Primat des Unternehmerinteresses vor dem Lohnempfängerinteresse verbarg"[12].

Seipels Stellungswechsel von einem „republikanisch-sozialistischen" zu einem „kapitalistischen Kurs"[13] wurde naturgemäß auch von der Sozialdemokratie registriert und heftig kritisiert. „Das kleine und mittlere Bürgertum", kommentierte Otto Bauer die veränderte innenpolitische Stratifikation, „hat seinen Klassenkampf gegen die Großbourgeoisie geführt, solange es die Arbeiterklasse noch nicht zu fürchten hatte. Nunmehr von der Arbeiterklasse bedroht, hat es sich der Großbourgeoisie in die Arme geworfen. Christlichsoziale und Großdeutsche sind nicht mehr kleinbürgerliche Parteien, sondern gesamtbürgerliche Parteien, die die Gesamtheit der besitzenden Klassen von der Großbourgeoisie und dem Großgrundbesitz bis zum Kleinbürgertum und der Kleinbauernschaft zum gemeinsamen Klassenkampf gegen die Arbeiterklasse zu vereinigen versucht."[14]

Aus der Dominanz der Wirtschaft innerhalb des antimarxistischen Bündnisses resultierte in der praktischen Wirtschaftspolitik ein signifikan-

[9] Richard Schmitz, Nicht Sozialismus, sondern Sozialreform, in: Reichspost, 19. April 1924, 2.

[10] Adam Wandruszka, Österreichs politische Struktur. Die Entstehung der Parteien und politischen Bewegungen, in: Heinrich Benedikt (Hg.), Geschichte der Republik Österreich (Wien 1954, Neudruck Wien 1977) 326.

[11] Ignaz Seipel, Der Kampf um die österreichische Verfassung (Wien–Leipzig 1930) 125.

[12] Ernst Karl Winter, Ignaz Seipel als dialektisches Problem. Ein Beitrag zur Scholastikforschung, in: Ders., Gesammelte Werke 7, hg. v. Ernst Florian Winter (Wien–Frankfurt–Zürich 1966) 79.

[13] August Maria Knoll, Ignaz Seipel, in: Neue Österreichische Biographie 9 (1956) 123.

[14] Otto Bauer, Der Kampf um die Macht (1924), in: Ders., Werkausgabe 2, hg. von der Arbeitsgemeinschaft für Geschichte der österreichischen Arbeiterbewegung (Wien 1976) 948.

tes Ingerenzmuster: Die kleinbürgerlich-agrarischen Parteien kümmerten
sich im wesentlichen nur um die bäuerlichen und gewerblichen Belange,
wobei sie ein durchaus beachtliches Durchsetzungsvermögen bewiesen. Das
läßt sich aus der Expansion der Staatsausgaben für die Landwirtschaft
ablesen, die zwischen 1923 und 1929 die mit Abstand höchsten Steigerungs-
raten aufwiesen[15]. Der volkswirtschaftlich erwünschte Effekt einer Pro-
duktionsausweitung wurde jedoch durch das Fehlen eines umfassenden
Konzepts und durch die Vergabe der Subventionen nach dem Gießkannen-
prinzip nur teilweise erreicht. Optisch weniger hervortretend waren die
Aktivitäten für das Gewerbe; verschiedene Steuererleichterungen zeigen,
daß aber auch in diesem Bereich erfolgreiche Initiativen gesetzt wurden.

Die zentralen wirtschaftspolitischen Bereiche wurden hingegen den
„Banken und Finanzfachleuten ... überantwortet"[16]. Ihr vorrangiges Ziel
war die Sicherung der österreichischen Kreditfähigkeit im Ausland. Dies
entsprach primär den Interessen der Großbanken, die Auslandskapital zur
ökonomischen und politischen Untermauerung ihrer übernationalen Stel-
lung, ihrer Großraumaktivitäten in den Nachfolgestaaten benötigten. Die
wirtschaftspolitischen Implikationen hatten bereits 1925 W. T. Layton und
Charles Rist in ihrem Völkerbundbericht unmißverständlich formuliert.
Erforderlich wären ein strikt ausbalancierter Staatshaushalt und eine kon-
sequente Notenbankpolitik, die durch eine vorsichtige Kreditschöpfung
und durch möglichst hohe Gold- und Devisenreserven gekennzeichnet sein
sollte. Besondere Beachtung müsse aber dem österreichischen Zinsniveau
geschenkt werden: „Der Eskomptzinsfuß der Oesterreichischen National-
bank muß wegen des Kapitalmangels genügend höher sein als der Zinsfuß
in den Gläubigerländern und selbst vielleicht höher als der deutsche Zinsfuß,
wenn sich Österreich die ausländischen Kredite, deren es bedarf, dauernd
sichern will"[17].

Tatsächlich wurden seit der Genfer Sanierung diese wirtschaftspoliti-
schen Intentionen konsequent verfolgt. Die Budgetgebarung war weit-
gehend ausgeglichen, 1925 und 1929 wiesen die Rechnungsabschlüsse sogar
Überschüsse aus. Die Nationalbank erhöhte bis 1930 das Deckungsverhält-
nis des Notenumlaufs auf 77,6%, obwohl sie nach ihren Statuten lediglich
zu einer 20%igen Deckung verpflichtet war. Der Diskontsatz, der 1924 im
Gefolge des Börsenkrachs 15% betragen hatte, sank zwar bis Ende 1929 auf
9%, blieb aber höher als in den meisten anderen europäischen Staaten.

[15] Alexander Fiebich, Die Entwicklung der österreichischen Bundesausgaben in der
Ersten Republik (Diss. Wirtschaftsuniv. Wien 1977) 41.

[16] Alois Brusatti, Österreichische Wirtschaftspolitik vom Josephinismus zum
Ständestaat (Wien 1965) 105.

[17] W. T. Layton–Charles Rist, Die Wirtschaftslage Österreichs. Bericht der vom
Völkerbund bestellten Wirtschaftsexperten (Wien 1925) 20.

Diese Entwicklung hatte der Sozialdemokrat Wilhelm Ellenbogen schon im November 1922 vorausgesagt, als er in der Nationalratsdebatte über das Notenbankgesetz den starken Einfluß der Privatbanken auf die neue Institution kritisierte. Die Nationalbank werde, meinte er damals, in ihrer Diskont- und Kreditpolitik nicht auf die volkswirtschaftlichen Erfordernisse Rücksicht nehmen, sondern sich nur davon leiten lassen, daß die Golddeckung des Banknotenumlaufes nicht unter das den Bankiers günstig erscheinende Maß herabgedrückt werde. Mit einer solchen Politik werde die Notenbank den Ausbau der Wirtschaftskräfte, die Erneuerung und Wiederherstellung der Betriebe sowie die Neugründung von Industrien unterbinden, also alles, was die österreichische Volkswirtschaft vom Ausland unabhängig zu machen geeignet wäre[18].

Augenfällig dokumentierte sich die starke Machtstellung der Wirtschaft aber auch in der Steuerpolitik. Schon in der Inflationsperiode zeugte das drastische Absinken der Pro-Kopf-Quote an direkten Personalsteuern von 31,22 Goldkronen im Jahre 1913 auf 4,28 Goldkronen im Jahre 1922[19] nicht nur von einer fiskaltechnischen Ohnmacht gegenüber der Geldentwertung, sondern wies eine unübersehbare politische Dimension auf. Ähnliches läßt sich in einer Analyse des Steueraufkommens am Ende der zwanziger Jahre erkennen. Stammten 1913 noch 56,1% der Staatseinnahmen aus direkten Steuern und Gebühren, so betrug 1929 der entsprechende Anteil nur noch 37,5%. Gemessen am Brutto-Nationalprodukt, hatte sich das Aufkommen an direkten Steuern ebenfalls merklich verringert (von 5% auf 4,3%). Die insgesamt höhere Steuerbelastung während der Zwischenkriegszeit (1929: 11,5% des BNP, 1913: 8,9%) mußte also ausschließlich von der Masse der Bevölkerung getragen werden und resultierte vor allem aus einer namhaften Steigerung der Verbrauchssteuern und Zölle[20].

Konjunkturpolitische Akzente konnten angesichts dieser wirtschaftspolitischen Prämissen nicht gesetzt werden. Ganz im Sinne liberaler Sichtweisen sah man in der Ausweitung des Exports das einzige wirksame Mittel für eine konjunkturelle Stimulierung. So konstatierten 1925 die beiden erwähnten Völkerbundexperten, daß „die Hauptursache der gegenwärtigen bedrängten Lage Österreichs in den Schwierigkeiten seiner Beziehungen zur Gesamtheit seiner Nachbarn" liege. Unter dieser Perspektive wird auch der

[18] Karl Ausch, Als die Banken fielen. Zur Soziologie der politischen Korruption (Wien 1968) 90.

[19] Herbert Matis–Karl Bachinger, Vom k.k. Finanzministerium zum Bundesministerium für Finanzen, in: Beppo Mauhart (Hg.), Das Winterpalais des Prinzen Eugen (Wien 1979) 144.

[20] Karl Bachinger, Umbruch und Desintegration nach dem Ersten Weltkrieg. Österreichs wirtschaftliche und soziale Ausgangssituation in ihren Folgewirkungen für die Erste Republik 2 (Wien 1981) 928ff.

Fatalismus gegenüber dem Problem der Arbeitslosigkeit verständlich. Während in der Umbruchsphase 1918/19 auch von bürgerlicher Seite immer wieder die Forderung nach umfangreichen öffentlichen Aufträgen gestellt wurde, um mit der Arbeitslosigkeit auch das soziale Spannungspotential einzudämmen, begann man seit der Währungsstabilisierung die hohen Arbeitslosenraten zunehmend mit dem Fluidum des Unvermeidlichen zu umgeben. Sie wurden nunmehr als zwangsläufige Begleiterscheinungen der außenwirtschaftlichen Schwierigkeiten definiert, und – als immer offenkundiger wurde, daß die Exportwirtschaft ihre Interessen gegenüber den Nachfolgestaaten nicht völlig durchsetzen konnte – als ein unter den gegebenen Umständen unbehebbares Defizit der österreichischen Kleinstaatlichkeit angesehen. Die solcherart zum österreichischen Wirtschaftsschicksal abgestempelte Arbeitslosigkeit kam aber insofern den Interessen der Exportwirtschaft entgegen, da sie tendenziell einer stärkeren Erhöhung der Löhne entgegenwirkte und somit Kostenvorteile gegenüber Ländern mit weitgehender Vollbeschäftigung schuf.

Die „stille Koalition" zwischen der Wirtschaft und den kleinbürgerlich-agrarischen Regierungsparteien war aber alles andere als friktionsfrei, die unterschiedlichen Interessen prallten immer wieder aufeinander. Obwohl die Belastung der österreichischen Wirtschaft mit Steuern und Sozialabgaben im internationalen Vergleich keineswegs hoch war, sah besonders die Industrie in ihr die Wurzeln aller Schwierigkeiten und verlangte vehement eine größere Sparsamkeit des Staates und eine Verringerung der Sozialkosten[21]. Die christlichsozial-großdeutschen Regierungen standen diesen Forderungen machtlos gegenüber. Es gab angesichts des engen Budgetrahmens kaum noch Einsparungsmöglichkeiten, und ein einschneidender Abbau der Sozialgesetzgebung der Nachkriegszeit hätte den erbitterten Widerstand der Sozialdemokratie und der Gewerkschaften auf den Plan gerufen.

Reibungsflächen entstanden aber auch in der Zollpolitik. Wirtschaftszweige, die auf den Binnenmarkt ausgerichtet waren, wie die Landwirtschaft, die kleine und mittlere Industrie und das Gewerbe, drängten nach verstärktem Zollschutz, um die ausländische Konkurrenz einzudämmen. Die Exportwirtschaft hingegen wandte sich anfangs gegen jede Zollerhöhung (vor allem auch bei Agrarprodukten), da sie eine Steigerung des heimischen Preisniveaus und damit eine Verteuerung der Produktionskosten fürchtete. Aus diesen Interessenkollisionen ergab sich jene „Zweiseelentheorie in Zollsätzen"[22], jenes Spannungsfeld zwischen Protektionismus

[21] Vgl. Karl HAAS, Industrielle Interessenpolitik in Österreich zur Zeit der Weltwirtschaftskrise, in: Jahrbuch für Zeitgeschichte 1978 (1979) 97–126.

[22] Adolf DRUCKER, Außenhandel und Handelspolitik, in: Walther Federn (Hg.), Zehn Jahre Nachfolgestaaten (Wien 1928) 49.

und Freihandel, das die österreichische Handelspolitik der Zwischenkriegszeit kennzeichnete. Seit Ende der zwanziger Jahre und besonders nach Ausbruch der Weltwirtschaftskrise gewannen die protektionistischen Tendenzen rasch die Oberhand: Bis 1932 war Österreich ebenfalls zu einem Hochschutzzollsystem übergegangen.

Doch zurück zur wirtschaftspolitischen Rolle der Christlichsozialen und der Großdeutschen. Im allgemeinen läßt sich feststellen, daß sie im Verlauf der zwanziger Jahre die ihnen im Grunde fremde liberale Orientierung zunehmend assimilierten. Die wirtschaftsliberale Dogmatik wurde immer mehr internalisiert, zum Teil aber auch aus dem politischen Bewußtsein verdrängt. So ging etwa das christlichsoziale Parteiprogramm von 1926 mit keinem Wort auf wirtschaftspolitische Grundsatzfragen ein[23]. Kritische Stimmen gegen den wirtschaftsliberalen Kurs gab es in den eigenen Reihen kaum. Eine Ausnahme bildete im christlichsozialen Lager das „Steirische Wirtschaftsprogramm" von 1926, das eine erstaunlich exakte Analyse des österreichischen Wirtschaftsproblems vornahm und interessante wirtschaftspolitische Vorschläge unterbreitete; es war allerdings durch die Nähe zu dem in den Postsparkassenskandal verwickelten Finanzminister Jakob Ahrer politisch zu sehr belastet, um eine größere Resonanz in der Öffentlichkeit zu finden. Weitaus weniger originell waren die wirtschaftspolitischen Aussagen der Heimwehrbewegung, wie sie vor allem im Wahlprogramm des Heimatblocks 1930 ausformuliert wurden[24].

An der Ausrichtung der österreichischen Wirtschaftspolitik änderte sich auch nach dem Ausbruch der Weltwirtschaftskrise wenig, die Grundtendenzen, die sich schon in den zwanziger Jahren ausgeprägt hatten, traten jedoch unter dem Druck der schweren Depression noch schärfer hervor. Kennzeichnend blieben weiterhin die Aufteilung der Einflußsphären zwischen den kleinbürgerlich-agrarischen Parteien und den führenden Wirtschafts- und Kapitalkreisen sowie das Festhalten an einer wirtschaftsliberalen Dogmatik in den wirtschaftspolitischen Kernbereichen.

Der extrem protektionistische Agrarkurs, der von den Regierungsparteien rasch und konsequent eingeschlagen wurde, zeigt, daß sie über alle liberalen Prinzipien hinweg bereit waren, die Interessen ihrer Kernschichten nachhaltig zu vertreten. Die agrarpolitischen Maßnahmen bewegten sich anfangs in Richtung Abschirmung des Inlandsmarktes und Subventionierung der heimischen Produktion, wobei schon im Sommer 1930 durch das sogenannte landwirtschaftliche „Notopfer" 96 Millionen Schilling für den Getreideanbau aufgewendet wurden. In der Folge ging man immer mehr zu umfassenden Lenkungsmaßnahmen über. Die Methoden erwiesen sich als

[23] Berchtold, Österreichische Parteiprogramme 374 ff.
[24] Ebenda 409 ff.

überaus wirkungsvoll: Ein Verfall der Agrarpreise konnte verhindert werden. Nutznießer des Agrarprotektionismus waren aber im weiteren Verlauf der dreißiger Jahre weniger die Klein- und Mittelbauern, sondern vor allem Großbauern und Großgrundbesitzer sowie Waren- und Kreditgenossenschaften[25].

In der übrigen Wirtschaftspolitik waren die Christlichsozialen und die Großdeutschen schon seit der Genfer Sanierung nicht eigentlich Handelnde, sondern mehr Vollzugsorgane wirtschaftlicher Interessengruppen gewesen. In der Zeit der Wirtschaftskrise wurden sie mehr und mehr zu Getriebenen. Die „stillen Koalitionäre", die Großbanken, die Industrie und die ausländischen Kapitalkreise, selbst durch die Depression unter Druck geraten, verstärkten ihrerseits den Druck auf die Regierung, um ihre Intentionen durchzusetzen. Der Bankenapparat verlor zwar durch den Zusammenbruch der Bodenkreditanstalt im September 1929 und vor allem durch die Krise der Creditanstalt seit dem Frühjahr 1931 vorübergehend an strategischem Einfluß, um so nachhaltiger griffen die Industrie und ausländische Finanzkreise in wirtschaftspolitische Entscheidungsprozesse ein. Die Interessenlagen waren zwar nicht völlig kongruent, aber in den wirtschaftspolitischen Vorstellungen gab es weitgehende Übereinstimmung. Die Industriellen trachteten vor allem, durch steuerliche Entlastungen und durch den Abbau der Sozialkosten und Löhne die betriebswirtschaftlichen Folgen der Krise abzuschwächen, das Auslandskapital war hingegen primär bestrebt, seine Gläubigerinteressen zur Geltung zu bringen. Das gemeinsame wirtschaftspolitische Motto lautete daher: Deflation.

Die Grundzüge dieser Deflationspolitik wurden bereits auf der Wirtschaftskonferenz 1930 festgelegt. Die bestimmende Rolle auf dieser durch Bundeskanzler Schober einberufenen und von allen Interessengruppen beschickten Konferenz spielte Ludwig Mises, der in seiner Doppelfunktion als leitender Sekretär der Wiener Handelskammer und als einer der führenden liberalen Theoretiker der Zwischenkriegszeit den Beratungen in der Programmdiskussion den Stempel aufdrückte. Er manifestierte in Personalunion die enge Verschränkung von Wirtschaftstheorie und politischem Interesse[26], die für die wirtschaftswissenschaftliche Diskussion nicht nur in der Periode der Weltwirtschaftskrise charakteristisch war. Die „Ergebnisse" dieser Verhandlungen finden sich in dem 1931 veröffentlichten und von Richard Schüller verfaßten „Bericht über die Ursachen der wirtschaft-

[25] Siegfried MATTL, Die Finanzdiktatur. Wirtschaftspolitik in Österreich 1933–1938, in: Emmerich Tálos–Wolfgang Neugebauer (Hgg.), „Austrofaschismus". Beiträge über Politik, Ökonomie und Kultur 1934–1938 (Österreichische Texte zur Gesellschaftskritik, Wien 1984) 150 f.

[26] Vgl. Claus-Dieter KROHN, Wirtschaftstheorien als politische Interessen. Die akademische Nationalökonomie in Deutschland 1918–1933 (Frankfurt am Main 1981).

lichen Schwierigkeiten in Österreich", der gleichsam ein wirtschaftspoliti-
sches Regierungsprogramm darstellte. Die darin enthaltenen wirtschafts-
und finanzpolitischen Richtlinien sprechen für sich. Reduzierung der öffent-
lichen Ausgaben, Abbau der direkten Steuern, Kürzung der Löhne, Bele-
bung des Arbeitswillens (!). Eine nachfrageorientierte Wirtschaftspolitik
wurde hingegen kategorisch abgelehnt: Durch Konsumsteigerung die Wirt-
schaft anzukurbeln, sei nichts anderes als eine irrige Ansicht[27].

Diese Auffassung wurde in der Folge auch von einigen christlichsozialen
und großdeutschen Abgeordneten in den Wirtschaftsdebatten des National-
rates vehement vertreten. So polemisierte etwa der ehemalige christlich-
soziale Bundeskanzler Ernst Streeruwitz über die „Ankurbler-Sekte": „Da
ist das Ankurbelungsgeschrei und das Konjunkturgerede. Man zeichnet
Kurven, spricht von Trends und allen möglichen Dingen, man konstruiert
zahllose Tabellen und sieht nicht, daß alles, was früher Krise und Konjunk-
tur geheißen hat, heute tief unter dem Schutt des Zusammenbruchs begra-
ben liegt. Und da sind Adepten, die mit zerbrochenen Periskopgläsern aus
dem Schutt herausschauen, ob sie nicht eine neue Wissenschaft ergründen
können, die das Geschehende zu erklären vermag. Konjunkturforschung!
Ich will nichts gegen die Personen sagen, die nach Gesetzen der Krise
forschen, aber mir kommen diese Personen manchmal so vor wie indische
Fakire, die am Rücken liegen und sich selbst Sand in die Augen streuen."[28]

Es war aber bezeichnend, daß die österreichische Wirtschaftspolitik
trotz aller vorhandenen Deflationsabsichten erst durch den Druck des Aus-
landes auf den „rechten Weg" gebracht wurde. Im Zuge der Creditanstalt-
Krise, durch die sich die wirtschaftliche Situation in Österreich dramatisch
zuspitzte, wandte sich die Regierung erneut an den Völkerbund um Kredit-
hilfe. Das Finanzkomitee verlangte prompt als Voraussetzung drakonische
Einsparungen im Budget, die durch das Budgetsanierungsgesetz im Okto-
ber 1931 durchgeführt wurden. 1932 war der Staatshaushalt tatsächlich
ausgeglichen. Verschärft wurde der Deflationskurs durch die überaus
restriktive Notenbankpolitik, die Viktor Kienböck 1932 als neuer Präsident
der Österreichischen Nationalbank einschlug.

Aber diese Deflationspolitik, die zu einem Anwachsen der Arbeitslosig-
keit, zu weiteren Defiziten der öffentlichen Hand und damit zu weiteren
Budgetkürzungen, zur Aussteuerung einer immer größeren Zahl von
Arbeitslosen, zum Gehaltsabbau bei den Staatsangestellten und bei den
Eisenbahnern führte, war im Rahmen einer parlamentarischen Demokratie

[27] Bericht über die Ursachen der wirtschaftlichen Schwierigkeiten in
Österreich (Wien 1931) 18 f.

[28] Stenographische Protokolle über die Sitzungen des österreichischen Na-
tionalrates (4. Gesetzgebungsperiode) der Republik Österreich, 1932–1934, Bd. 3 (Wien
1934) 117. Sitzung, 14. Februar 1933, 3032.

immer schwerer durchzusetzen. Der autoritäre Weg, der Weg in die „Finanzdiktatur"[29], den Dollfuß schließlich einschlug, entsprach einer inneren wirtschaftspolitischen Entwicklungslogik. „Zusammen mit dem Kanzler und Kienböck", notierte Rost van Tonningen (der nach der Lausanner Anleihe als Völkerbundkommissär installiert worden war) in sein Tagebuch, „haben wir die Ausschaltung des Parlaments für notwendig gehalten, da dieses Parlament die Rekonstruktionsarbeit sabotierte."[30]

2. ZWISCHEN PRAGMATISMUS UND IMMOBILISMUS: DIE WIRTSCHAFTSPOLITISCHEN VORSTELLUNGEN DER SOZIALDEMOKRATIE

Ähnlich wie die Christlichsozialen und die Deutschnationalen war die Sozialdemokratie auf die veränderte Situation nach dem Umbruch kaum vorbereitet, auch wenn sie dies später in der Retrospektive auf die „österreichische Revolution" vielfach zu leugnen versuchte. Schon in der seit 1917 einsetzenden Diskussion über die Gestaltung der Übergangswirtschaft war die geringe sozialdemokratische Präsenz augenfällig gewesen. Vorwürfen, die Partei würde keine eigenständigen Perspektiven für die Nachkriegszeit entwickeln, wurde entgegengehalten, man könne doch nicht verlangen, daß sie „für alle möglichen derzeitigen und künftigen volkswirtschaftlichen Erscheinungen das Behandlungsrezept bereits fix und fertig in der Tasche haben" müsse[31]. Vielmehr wurde die Erwartungsangst spürbar, ein siegreiches Proletariat könne nach dem Krieg vor Aufgaben gestellt werden, „denen zu genügen ihm die materiellen Mittel fehlen", es könne in die Lage des Erben eines Millionärs kommen, „der bei Prüfung des Nachlasses findet, er habe nichts geerbt als eine Million Schulden"[32].

In der Tat reagierte die Sozialdemokratie auf ihre innenpolitische Vorherrschaft nach Kriegsende mit unverkennbarer Verunsicherung. Man mußte erkennen, daß „die Idee des Sozialismus in einem historischen Augenblick zur führenden Macht geworden (war), in dem die sachlichen Voraussetzungen ungünstiger waren als je zuvor, in einem Zeitpunkt der Not, der Armut, des Massenelends …"[33]. Die wirtschaftliche Situation stand damit in krassem Gegensatz zu der theoretischen Überzeugung, der Umschlag in eine sozialistische Gesellschaftsordnung werde im Stadium

[29] Mattl, Finanzdiktatur, a.a.O. 139 f.

[30] Zit. nach Grete KLINGENSTEIN, Die Anleihe von Lausanne (Wien–Graz 1965) 98.

[31] Julius DEUTSCH, Von der Kriegssteuer zum Finanzsozialismus, in: Der Kampf 10 (1917) 152.

[32] Karl KAUTSKY, Sozialdemokratische Bemerkungen zur Uebergangswirtschaft (Leipzig 1918) 165.

[33] Emil LEDERER, Die Sozialisierung in Deutschland und in Österreich, in: Der Kampf 12 (1919) 334.

eines ausgereiften Kapitalismus erfolgen, der Sozialismus werde „eine Verteilung des gesellschaftlichen Überflusses, eine Organisation des Reichtums für alle" sein. Nunmehr war man mit der Aufgabe konfrontiert, eine „Ordnung der Not" zu gestalten[34].

Unter diesen Umständen kamen schon in der unmittelbaren Nachkriegszeit jene beiden Grundhaltungen zur Wirtschaftspolitik zum Tragen, die in der Folge für die Sozialdemokratie kennzeichnend bleiben sollten und die das Spannungsfeld zwischen Reformismus und Orthodoxie, zwischen Pragmatismus und Doktrinarismus in der österreichischen Arbeiterbewegung widerspiegelten. Im Grunde war nur beim rechten Parteiflügel und im besonderen bei den Gewerkschaften eine Identifikationsbasis für wirtschaftspolitische Zielvorstellungen, also für eine Mitarbeit und -gestaltung innerhalb einer kapitalistischen Ökonomie vorhanden, während die „Linke" um Otto Bauer und mehr noch der linksradikale Rand der Partei „Wirtschaftspolitik" als reformistischer Kategorie reserviert bis ablehnend gegenüberstanden. Apodiktisch stellte etwa Otto Bauer in der Einleitung zu seinem Sozialisierungskonzept fest: „Aus unserer wirtschaftlichen Not gibt es nur einen Ausweg: den Sozialismus."[35]

Wirtschaftspolitische Aktivitäten entfalteten daher in der Nachkriegsphase vor allem die Gewerkschaften (auch im Rahmen der schon erwähnten sozialpartnerschaftlichen Kooperation) und Repräsentanten der „Rechten". So legte z. B. Wilhelm Ellenbogen auf dem Gewerkschaftskongreß im Herbst 1919 ein umfassendes wirtschaftspolitisches Programm vor, in dem er die planmäßige Erschließung der inländischen Energiequellen, verstärkte Investitionen auf dem Verkehrssektor, staatliche Einflußnahme auf die Rohstoff- und Kreditbeschaffung, direkte Förderung der heimischen Industrie, Ergänzung und Ausgestaltung des Produktionsapparates, öffentliche Kontrolle des privatwirtschaftlichen Individualismus, aber auch erhöhte Lohndisziplin seitens der Arbeiterschaft als konstitutive Faktoren für den wirtschaftlichen Wiederaufbau herausstellte[36].

Eine Wirtschaftspolitik mit dem Ziel einer möglichst raschen ökonomischen Reaktivierung hätte zwangsläufig nur im Rahmen der bestehenden privatwirtschaftlichen Ordnung erfolgen können, da einerseits eine umfassende Sozialisierung infolge der gegebenen gesellschaftlichen und politischen Konstellationen nicht durchführbar war und anderseits selbst bei einer möglichen Realisierung der Sozialisierungsbestrebungen zumindest vorübergehend ein weiteres Schrumpfen der Produktion unvermeidlich gewe-

[34] Max ADLER, Die Verwirklichung des Sozialismus, in: Abeiter-Zeitung, 1. Jänner 1919, 3.

[35] Otto BAUER, Der Weg zum Sozialismus (1919), in: Ders., Werkausgabe 2, 92.

[36] PROTOKOLL DES KONGRESSES DER GEWERKSCHAFTSKOMMISSION (1919) 376 ff.

sen wäre. Eine solche, auf eine· schnelle Produktionsbelebung abzielende
Wirtschaftspolitik hätte aber wiederum eine Festigung kapitalistischer
Strukturen bedeutet.

Das Dilemma der Sozialdemokratie bestand also darin, daß sie, um die
Parteieinheit zu wahren und ihren revolutionären Habitus zu demonstrie-
ren, tendenziell eine Politik der Systemdestabilisierung betreiben mußte,
während anderseits die prekäre wirtschaftliche Lage eine rasche Systemkon-
solidierung erfordert hätte. Diesen Antagonismus zwischen ökonomischer
Notwendigkeit und gesellschaftspolitischen Zielsetzungen versuchte man
häufig damit zu kaschieren, indem man den Verteilungsaspekt in den Vor-
dergrund rückte und im übrigen versorgungspolitische Aktivitäten for-
cierte, deren Grenzen jedoch bald sichtbar werden mußten, da das ent-
scheidende Komplement einer aktiven Produktionspolitik weitgehend
fehlte[37].

Die Unterordnung der Wirtschaftspolitik als Resultat innerparteilicher
Stratifikationen trat seit dem sozialrevolutionären Anlauf im Frühjahr und
Sommer 1919 immer stärker hervor. „Je leidenschaftlicher die politische
Aktion erörtert wurde", merkte der Konsumgenossenschaftler Sigmund
Kaff an, „desto größer war die Vernachlässigung der Fragen der wirtschaft-
lichen Aktion."[38] Auf dem sozialdemokratischen Parteitag im November
1919 artikulierte eine Reihe von Debattenrednern offen ihre Unzufrieden-
heit mit der wirtschaftspolitischen Orientierung der Parteiführung. Nicht
nur der Privatkapitalismus habe beim wirtschaftlichen Wiederaufbau ver-
sagt, wurde festgestellt, sondern auch die Sozialdemokratie, „weil wir uns
viel zu sehr an theoretische Erörterungen halten und viel zu wenig die
Praxis des Wirtschaftslebens betrachten und von diesem Gesichtspunkt aus
dann zur Lösung wirtschaftlicher Probleme schreiten"[39].

Die Kritik löste jedoch keine Kurskorrektur aus. Der österreichische
Arbeiter sei eben nur politisch interessiert, kommentierte Max Ermers (in
einer unzulässigen Gleichsetzung der Intentionalität der Parteiführung mit
jener der Parteibasis) die wirtschaftspolitische Insuffizienz der Sozialdemo-
kratie in der Periode ihrer innenpolitischen Vorherrschaft, „aber nicht
wirtschaftlich und schon gar nicht volkswirtschaftlich". Diesem Umstand
sei es zuzuschreiben, „daß die Arbeiterschaft zwar ein Programm für die
Zukunftswirtschaft, aber kein Gegenwartsprogramm für die österreichische
Volkswirtschaft" besäße[40].

[37] Bachinger, Umbruch und Desintegration 2, 888 f.

[38] Sigmund KAFF, Die Sozialisierung der Wirtschaft durch die Genossenschaften
(Wien 1920) 1.

[39] PROTOKOLL DES PARTEITAGES DER SOZIALDEMOKRATISCHEN ARBEITERPARTEI
DEUTSCHÖSTERREICHS (Wien 1919) 216.

[40] Ermers, Österreichs Wirtschaftszerfall 42.

Die Nichtbewältigung der wirtschaftlichen Probleme ließ die Sozialdemokratie als führende politische Kraft der Nachkriegszeit in immer stärkeren Gegensatz zu jenen Erwartungen geraten, die breite Teile der Bevölkerung an ihre Vormachtstellung geknüpft hatten. Bei den Februarwahlen 1919 war es der Partei gelungen, über ihr Stammwählerpotential hinaus zahlreiche neue Anhänger zu gewinnen. Selbst auf christlichsozialer Seite mußte man zugestehen, daß eine „Invasion des Mittelstandes" zur Sozialdemokratie erfolgt sei, daß die „Klassenpartei... anscheinend zur Volkspartei" werde[41]. Diese neugewonnene Massenbasis begann seit dem Frühjahr 1919, auffälligerweise also seit jenem Zeitpunkt, seit dem die Sozialdemokratie immer mehr zu einer Politik der radikalen Gestik überging, zunehmend abzubröckeln. Schon bei den 1919 abgehaltenen Landtagswahlen mußte die Partei zum Teil nicht unbeträchtliche Verluste hinnehmen; den Höhepunkt erreichte dieser „Abfall breiter Mittel-Schichten"[42] bei den Neuwahlen zur Nationalversammlung im Oktober 1920.

Die Ursachen für diese innenpolitische Entwicklung müssen offensichtlich in der geschilderten Grundorientierung der Sozialdemokratie gesucht werden, nämlich in der besonderen Betonung der politischen Aktion bei gleichzeitiger Vernachlässigung der wirtschaftlichen. Zum einen konnten sich offensichtlich viele der aus den Mittelschichten zur Sozialdemokratie gestoßenen Anhänger mit dem seit dem Frühjahr 1919 praktizierten politischen Radikalismus nicht identifizieren, auch wenn er sich zumeist nur als Verbalradikalismus manifestierte. Zum anderen machte sich eine wachsende Enttäuschung breit, daß es der Sozialdemokratie nicht gelungen war, die wirtschaftlichen Schwierigkeiten in den Griff zu bekommen.

Nun hätte die Sozialdemokratie zweifellos auch bei einer größeren wirtschaftspolitischen Zielstrebigkeit nicht jene Wunder wirken können, die man sich mitunter von ihr erwartete. Eine durchschlagende Milderung des akuten Lebensmittel-, Rohstoff- und Kohlenmangels lag angesichts der starken Außenhandelsabhängigkeit des Kleinstaates und der schwierigen weltwirtschaftlichen Situation nach dem Krieg sicherlich außerhalb der Reichweite wirtschaftspolitischer Strategien. Das kann aber darüber nicht hinwegtäuschen, daß trotz der ungünstigen objektiven Voraussetzungen zahlreiche Möglichkeiten einer rascheren wirtschaftlichen Reaktivierung ungenützt blieben, so daß in der Öffentlichkeit immer mehr der Eindruck wirtschaftspolitischer Fahrlässigkeit entstand.

Der innenpolitische Stimmungsumschwung, der 1919 einsetzte, läßt sich in seiner Kausalität und Ausformung aus zeitgenössischen Berichten

[41] Eugen LANSKE, Sozialdemokratie und politische Umschichtungen, in: Volkswohl 10 (1919) 398.

[42] Otto BAUER, Die österreichische Revolution (Wien 1923) 213.

eindrucksvoll rekonstruieren. So hieß es in einem Wiener Polizeibericht vom November 1919: „Hierbei richten sich die Beschwerden hauptsächlich gegen die gegenwärtige Regierung... Die Angehörigen des Mittelstandes, welche seinerzeit dem Rufe der Sozialdemokratie nicht ungern Folge leisteten, da sie sich eine Besserung der Lage erhofft hatten, sind enttäuscht, weil, wie sie sagen, seitens der Regierung, in der die Sozialdemokratie den größten Einfluß habe, gar nichts geschehe, um die Not des Volkes zu lindern. Die Regierung habe, wiewohl sie bereits ein ganzes Jahr im Amt sei, nichts geschaffen, was geeignet wäre, uns wirtschaftlich zu heben..."[43]

Angesichts dieser Entwicklung spielte das Thema Wirtschaftspolitik in der innerparteilichen Diskussion über die Fortführung der Koalition eine nicht unbedeutende Rolle. „Bürgerlich-kapitalistische Wirtschaftspolitik", faßte Erich Wexberg einen weitverbreiteten Standpunkt in der Partei zusammen, „treffen die Christlichsozialen und Deutschnationalen besser als wir... Sie sind in den Prinzipien der wirtschaftlichen Ethik mit den Machthabern der Entente einig, sie verständigen sich viel leichter mit ihnen als unsere Arbeitervertreter." Grundsätzlich sei zwar an der Möglichkeit eines wirtschaftlichen Wiederaufbaus auf kapitalistischer Basis zu zweifeln, „aber wenn er möglich ist, dann werden ihn nicht die Sozialdemokraten zustande bringen, die... jeden Schritt auf diesem Weg widerstrebend und gezwungen gehen müßten"[44].

Nach dem Auseinanderbrechen der Koalition war es vorrangiges Ziel der Sozialdemokratie, die politischen und sozialen Terraingewinne der Nachkriegszeit zu verteidigen und abzusichern. Dennoch bildete die Zeit des „Gleichgewichts der Klassenkräfte"[45] zwischen 1920 und 1922 die vielleicht aktivste Periode in der Wirtschaftspolitik der Sozialdemokratie während der Zwischenkriegszeit. Die ständige Eskalation des Inflationsprozesses zwang zu wirtschaftspolitischen Überlegungen, die bemerkenswerte Alternativen zur wirtschaftspolitischen Ratlosigkeit der Christlichsozialen und der Großdeutschen darstellten. Im Unterschied zur unmittelbaren Nachkriegsphase wurden diese Initiativen auch von allen Gruppierungen innerhalb der Sozialdemokratie getragen, entsprangen sie doch der gemeinsamen Sorge, der rapide Währungsverfall würde die bisherigen lohnpolitischen Erfolge zunichte machen und den Lebensstandard der Arbeiterschaft entscheidend schmälern.

Den interessantesten wirtschaftspolitischen Vorstoß unternahm die Sozialdemokratie zweifellos mit ihrem Finanzplan vom 1. Oktober 1921.

[43] Zitat nach Francis L. CARSTEN, Revolution in Mitteleuropa 1918–1919 (Köln 1973) 251 f.

[44] Erich WEXBERG, Die Zukunft der Koalitionspolitik, in: Der Kampf 12 (1919) 667.

[45] Bauer, Die österreichische Revolution 196.

Durch die Abschaffung der staatlichen Nahrungsmittelzuschüsse, die sich immer mehr als Hauptquelle der staatsfinanziellen Zerrüttung erwiesen hatten, durch eine Valorisierung der Vermögensabgabe, eine innere Zwangsanleihe in Devisen und Effekten sowie – als Begleitmaßnahme – durch Auslandskredite sollte eine Eindämmung der Inflation erreicht werden[46]. Die Reaktion der noch nicht gefestigten bürgerlichen Allianz zeigt die zu diesem Zeitpunkt noch vorhandenen wirtschaftspolitischen Einflußmöglichkeiten der Sozialdemokratie: Der christlichsoziale Finanzminister Alfred Gürtler baute einzelne Elemente des Konzepts in seine Finanzpolitik ein – allerdings so unkoordiniert, daß Erfolge ausblieben. Die strikte Ablehnung des Finanzplanes Otto Bauers vom Herbst 1922, den er zehn Tage nach Unterzeichnung der Genfer Protokolle präsentierte, verdeutlicht hingegen das bereits veränderte innenpolitische Kräftefeld. Der Plan entstand allerdings auch weniger aus wirtschafts- und sozialpolitischen Erwägungen, sondern diente vorwiegend als ökonomische Plattform für den politischen Kampf gegen die Völkerbundanleihe, in der die Sozialdemokraten nicht zu Unrecht eine Untermauerung der „Herrschaft der Bourgeoisie" in Österreich sahen.

Eine vertiefte Analyse der wirtschaftspolitischen Implikationen der Genfer Sanierung nahm innerhalb der Sozialdemokratie aber vor allem Karl Renner vor. In seiner Rede vor dem Gewerkschaftskongreß 1923 kritisierte er vehement den Antiinterventionismus, der seit Genf zum wirtschaftspolitischen Dogma erhoben worden war. Während der Koalitionsära, führte er einleitend aus, habe man die Staatswirtschaft stets im Zusammenhang mit der Volkswirtschaft betrachtet, „denn wir waren überzeugt, daß die Wirtschaft des Staates nur eine Funktion der gesamten Volkswirtschaft ist und daß der wirtschaftende Staat ein Mittel für die Volkswirtschaft sein kann und sein soll, in die er sich einzuordnen hat."

Nach dem Ende der Koalition wäre jedoch ein völliger wirtschaftspolitischer Wandel eingetreten. Die Regierung hätte den Dingen ihren Lauf gelassen, sie hätte „nichts getan, nichts für die Produktion, nichts für den Konsum, außer daß man die Staatshilfen abzubauen versuchte, nichts für die Zirkulation, nichts für den Kredit". Diese Haltung habe nicht nur den wirtschaftlichen Zusammenbruch im Jahre 1922 heraufbeschworen, sondern auch die Inhalte der anschließenden Sanierungsaktion bestimmt. Ihr Grundgedanke wäre die Drosselung der Zirkulation gewesen, wofür man eine allgemeine Produktions- und Konsumkrise sowie eine hohe Arbeitslosigkeit in Kauf genommen hätte.

Durch den Genfer Vertrag habe der Staat als Wirtschaftsfaktor endgültig abgedankt. Die Devise laute nunmehr: „Abbau des Wirtschaftsstaates

[46] ARBEITER-ZEITUNG, 1. Oktober 1921, 1.

– der Staat soll nicht wirtschaften. Abbau des sozialen Staates – der Staat
soll keine Sozialpolitik betreiben. Abbau des Wohlfahrtsstaates – keine
soziale Fürsorge. Abbau des Kulturstaates ... Nach diesem System geht
man nun vor ... In den Zeiten einer Krise war der Staat immer berufen, für
die Privatwirtschaft einzuspringen. Wenn kein Privater bestellen konnte,
hat der Staat seine Bestellungen gemacht, wenn der einzelne nicht für sich
selbst vorsorgen konnte, ist der Staat mit seiner Fürsorge eingetreten. Nun
aber erleben wir das Gegenteil. In der Zeit der allgemeinen Arbeitslosigkeit
versagt der Staat und begibt keine öffentlichen Lieferungen, ... muß mit
Gewalt daran gehindert werden, die Elektrizitätsbauten einzustellen. Er
vermehrt die Arbeitslosigkeit, statt sie zu verhindern ..."

Hinter dieser Politik stehe nicht einmal das ökonomische Interesse „des
ganzen Bürgertums oder der ganzen Kapitalistenklasse"; sie geschehe „aus-
schließlich im Interesse des Leihkapitals und Bankwesens". Seipel habe „die
Sanierung Österreichs in die Hand des Völkerbundes, das heißt der Banken,
die hinter dem Völkerbund stehen, gelegt. Diese Banken haben kein anderes
Verlangen, als daß sich das Leihkapital reichlich und sicher verzinst. So ist
er in jeder Beziehung dem fremden Kapital unterworfen und muß die innere
Wirtschaft Österreichs nach den Wünschen des fremden Leihkapitals ein-
richten ..."[47].

In einer von Karl Renner entworfenen und vom Gewerkschaftskongreß
einstimmig angenommenen Resolution wurde ein „Wiederaufbau der ge-
samten Wirtschaft ... durch eine völlig geänderte staatliche Wirtschafts-
politik" gefordert. Verlangt wurde eine „zielsichere und starke Finanzpoli-
tik, welche dem Finanzkapital enge Schranken setzt, den Kredit durch
staatliche Kontrollen verbilligt und das Kreditwesen durch öffentliche Kre-
ditanstalten organisiert", eine völlige Umkehr in der Steuerpolitik durch
Herabsetzung der Verbrauchsabgaben und Erhöhung der direkten Steuern
sowie eine „Politik offener Industrieförderung im Inneren, eine freiheitliche
Handels- und Zollpolitik, bewußte Exportförderung ..."[48].

Einige dieser gewerkschaftlichen Vorstellungen flossen auch in das
„Linzer Programm" der Sozialdemokratie aus dem Jahre 1926 ein, so u. a.
jene einer antizyklischen Orientierung in der Wirtschaftspolitik. Gefordert
wurde „die Bekämpfung der Wirtschaftskrisen durch Konzentration der
öffentlichen Arbeiten und Bestellungen auf Zeiten großer Arbeitslosigkeit
und durch Ausbau der produktiven Arbeitslosenfürsorge"[49]. Insgesamt
hinterläßt der wirtschaftspolitische Abschnitt des „Linzer Programms"
jedoch einen zwiespältigen Eindruck. Die einzelnen Vorschläge erscheinen

[47] Protokoll des Gewerkschaftskongresses (Wien 1923) 253 ff.
[48] Ebenda 181 f.
[49] Berchtold, Österreichische Parteiprogramme 255.

bloß additiv aneinandergereiht und durch keine konzeptive Klammer zusammengehalten; sie bildeten mehr einen Forderungskatalog als ein wirtschaftspolitisches Programm.

Das „Linzer Programm" spiegelt bereits jenen wirtschaftspolitischen Aktivitätsverlust wider, der für die Sozialdemokratie seit der Genfer Sanierung charakteristisch war. Die Gewerkschaften reagierten nicht zuletzt aus legitimatorischen Gründen auf ihre gesellschafts- und wirtschaftspolitischen Funktionseinbußen seit 1922/23 mit einer verstärkten Hinwendung zur Tarifpolitik[50], fanden dabei aber seit Mitte der zwanziger Jahre einen zunehmend enger werdenden Handlungsspielraum vor. Die anhaltend hohe Arbeitslosigkeit, sinkende Mitgliederzahlen, der Druck der Unternehmer, die durch „gelbe" Gewerkschaften die sozialdemokratischen Organisationen aus den Betrieben zu drängen versuchten, und vor allem die wachsende innenpolitische Polarisierung verringerten die Erfolgsaussichten für Lohnbewegungen. In diesem gewerkschaftlichen „Abwehrkampf"[51] trat die Rezeption gesamtwirtschaftlicher Probleme immer mehr zurück. Da angesichts der konsolidierten bürgerlichen Vorherrschaft ein unmittelbarer Einfluß auf die Wirtschaftspolitik nicht gegeben war, konzentrierten sich die Gewerkschaften auf die Durchsetzung des kurzfristig Erreichbaren. Verbunden war aber damit eine spürbare wirtschaftspolitische Desensibilisierung, wie nicht zuletzt die zunehmend fatalistische Haltung zum Problem der Arbeitslosigkeit zeigt: Sie wurde immer mehr als Schwächesymptom der Kleinstaatlichkeit bewertet, das letztlich nur durch eine Massenauswanderung der Beschäftigungslosen zu beheben sei[52].

Verstärkt wurde dieser wirtschaftspolitische Immobilismus durch gesellschaftstheoretische Perspektiven, die die wirtschaftspolitische Praxis der österreichischen Sozialdemokratie entscheidend mitbestimmten. Vor allem Otto Bauers theoretische Überzeugung von der prinzipiellen Begrenztheit sozialdemokratischen Handelns innerhalb eines gefestigten kapitalistischen Systems wirkte hemmend auf die wirtschaftspolitische Bewußtseinserweiterung der Partei. So enthalten seine ökonomischen Schriften aus der zweiten Hälfte der zwanziger Jahre zwar zum Teil bestechende Diagnosen des österreichischen und des internationalen Kapitalismus, aber kaum adäquate Therapievorstellungen.

Besonders deutlich trat aber die ambivalente Haltung Bauers zur praktischen sozialdemokratischen Reformarbeit in seiner Einschätzung der Wie-

[50] Franz TRAXLER, Evolution gewerkschaftlicher Interessenvertretung (Wien 1982) 134.

[51] Fritz KLENNER, Die österreichischen Gewerkschaften 1 (Wien 1951) 687 f.

[52] Dieter STIEFEL, Arbeitslosigkeit. Soziale, politische und wirtschaftliche Auswirkungen am Beispiel Österreich 1918–1938 (Schriften zur Wirtschafts- und Sozialgeschichte 31, Berlin 1979) 110 ff.

ner Kommunalpolitik hervor. Sie macht verständlich, warum die Partei –
aufs erste erstaunlich – nicht stärker die überaus erfolgreiche Wirtschafts-
politik in Wien als Alternative zur wirtschaftsliberalen Dogmatik der bür-
gerlichen Parteien herausstellte. Während etwa Karl Renner in der Wiener
Gemeinde „ein Stück Sozialismus" realisiert sah, von dem ein größerer
Werbeeffekt ausgehe als von marxistischen Lehren und theoretischem Mar-
xismus[53], betonte Otto Bauer immer wieder den widersprüchlichen Charak-
ter einer bloßen Reformpolitik, die zwar einerseits das Interesse der Besit-
zenden zurückdränge, anderseits aber die Gefahr eines Friedensschlusses der
Arbeiterschaft mit dem kapitalistischen System heraufbeschwöre. Man
könne die politischen Auseinandersetzungen, meinte er ironisierend, nicht
nur „mit den Erfolgen der Fürsorgetätigkeit in Wien oder der Waldschule
in Wiener Neustadt" führen. „So wichtig es ist, daß wir zeigen, wie wir
verwalten können, so wäre es ein Fehler, wenn wir den Menschen nur noch
erschienen als die Partei, die gute Schulgebäude baut und sonst gut zu
verwalten versteht ... Da würden wir alle kleinlich werden und die Arbeiter
nicht mehr lehren, ihren Blick zu richten auf die große Welt, wo sich das
Schicksal entscheidet ... Der Sinn für das Große, Weltgeschichtliche, Revo-
lutionäre darf uns nicht verlorengehen ..."[54]

Die wirtschaftspolitische Sterilität der Sozialdemokratie, die sich teils
aus theoretischen Fixierungen, teils aus der innenpolitischen Konstellation
seit der Genfer Sanierung ergab, bildete eine denkbar schlechte Ausgangs-
basis für die Auseinandersetzung mit jenen schwerwiegenden ökonomischen
Problemen, die durch den Ausbruch der Weltwirtschaftskrise virulent wur-
den. Otto Bauer definierte rückblickend zwei Grundpositionen in der Arbei-
terbewegung während der Weltwirtschaftskrise. Der reformistische Sozialis-
mus habe die Depression als zyklische Krise angesehen; sein Ziel wäre es
gewesen, die Überwindung der Krise zu fördern und so die Voraussetzung
für eine neue erfolgreiche Reformarbeit innerhalb der kapitalistischen Ge-
sellschaft zu schaffen. Umgekehrt wären die revolutionären Sozialisten
überzeugt gewesen, der Kapitalismus werde sich von der außerordentlich
schweren Krise nie wieder erholen können, und der Arbeiterklasse bleibe
kein anderer Weg als die soziale Revolution[55].

Die Schwierigkeiten einer Vermittlung von Wirtschafts- und Gesell-
schaftspolitik hatte der deutsche Gewerkschafter Fritz Tarnow schon 1931
auf dem Leipziger Parteitag mit der vielzitierten Sentenz zum Ausdruck
gebracht, daß die Sozialdemokratie „am Krankenlager des Kapitalismus"
dazu verdammt sei, „sowohl Arzt zu sein, der ernsthaft heilen will, und

[53] Maren Seliger, Sozialdemokratie und Kommunalpolitik in Wien (Wien 1980) 146.
[54] Ebenda 148.
[55] Otto Bauer, Zwischen zwei Weltkriegen? (Bratislava 1936) 79 f.

dennoch das Gefühl aufrechtzuerhalten, daß wir Erben sind, die lieber heute als morgen die ganze Hinterlassenschaft des kapitalistischen Systems in Empfang nehmen wollen"[56].

In der Rezeption der Weltwirtschaftskrise durch die österreichische Sozialdemokratie waren allerdings diese ideologischen Differenzierungen weitgehend verwischt und eingeebnet. Die Gewerkschaftsbewegung wäre zwar durch ihr reformistisches Selbstverständnis für die Arztrolle prädestiniert gewesen, sie scheute jedoch vor dem Risiko unorthodoxer Behandlungsmethoden zurück. Die Priorität der Lohnpolitik machte sie skeptisch gegenüber expansiven, nachfragestimulierenden Vorstellungen, da sie offensichtlich wegen ihrer innenpolitischen Defensivstellung befürchtete, bei steigenden Preisen eine adäquate Lohnanpassung nicht durchsetzen zu können. Die Gefahr eines allgemeinen Reallohnverlustes wurde höher bewertet als die Gefahren, die aus dem Deflationsdruck und aus der Massenarbeitslosigkeit erwuchsen.

Die Hinwendung zu einer antideflationären Konjunkturpolitik, wie sie bei den deutschen Gewerkschaften durch den WTB-Plan gegeben war, erfolgte daher in der österreichischen Gewerkschaftsbewegung nicht. Lediglich ein Gewerkschafter, nämlich Johann Schorsch, trat vehement für diesen „neuen Weg" ein, „den einzigen, der Arbeitslosigkeit Einhalt gebieten und die Wirtschaft ankurbeln könnte"[57]. Seine Vorstellungen fanden jedoch in den eigenen Reihen geringe Resonanz. Das führte dazu, daß die Gewerkschaften nur defensiv die Wirkungen der Deflationspolitik auf die Arbeiterschaft zu mildern versuchten, aber kein offensives Konzept zur Krisenbekämpfung anzubieten hatten. Dies kam in den diversen Gewerkschaftsprogrammen ebenso deutlich zum Ausdruck wie auf der Wirtschaftskonferenz des Jahres 1930, wo die Gewerkschaftsvertreter gegen die von Ludwig Mises angeführten Verfechter eines rigiden Deflationskurses argumentationslos untergingen.

Die Handlungsschwäche und die Alternativlosigkeit der Gewerkschaften deckten sich durchaus mit der Haltung der sozialdemokratischen Parteiführung. Selbst Karl Renner, der im Zusammenhang mit der österreichischen Strukturkrise der zwanziger Jahre noch durchaus Problemlösungskompetenz bewiesen hatte, stand dem Phänomen eines weltweiten Konjunktureinbruches ratlos gegenüber. Staatliche Antikrisenpolitik, insistierte er noch im Frühjahr 1933, würde nur die Depression verschärfen; jedes dieser Rettungsmanöver, „sei es eine Inflation, sei es eine Erhöhung der Zollsätze", vergrößere das Übel. Abhilfe könne nur eine internationale

[56] Zitat nach Michael HELD, Sozialdemokratie und Keynesianismus (Frankfurt am Main 1982) 113.

[57] Arbeit und Wirtschaft (1932).

Regelung der Probleme, eine sozialdemokratische Wirtschaftsinternationale schaffen[58].

Die Überzeugung, daß eine wirkungsvolle nationale Krisenpolitik unmöglich sei, teilte auch die übrige Parteiintelligenz. Otto Bauer hatte schon 1925 keynesianische Vorstellungen kategorisch abgelehnt. Er glaube nicht, stellte er bereits damals fest, daß diese Theorie richtig sei, und er glaube vor allem, „daß nur Narren daran denken könnten, in einem so kleinen und schwachen Lande wie Österreich ein solches Experiment zu machen"[59]. Bauers tief verankerter Glaube an die „Naturgesetze der kapitalistischen Produktionsweise"[60], an die Unvermeidlichkeit und innere Automatik von Krisen führte ihn in seiner Analyse der Depression mitunter in unmittelbare Nähe zur bürgerlichen Ökonomie. Seine Rechtfertigung des von der Sozialdemokratie mitgetragenen Budgetsanierungsgesetzes vom Oktober 1931 hätte in der Tat „schärfer und kompromißloser von keinem bürgerlichen Ökonomen" vertreten werden können[61]. Budgetausgleich und stabile Währung bildeten auch für ihn unabdingbare Voraussetzungen für ein Funktionieren der kapitalistischen Krisenautomatik. Aus dieser Sichtweise ergab sich die logische Konsequenz, „daß man die Forderung nach öffentlichen Investitionen zurückstellen müsse, bis bessere Zeiten kommen"[62]. Für die Arbeiterbewegung sah er in der Zeit der Krise nur die Möglichkeit einer Defensiv-, einer Überlebensstrategie: „Die Entscheidungen fallen in der großen Welt. Wir müssen schauen, daß das arbeitende Volk bis dahin durchhält, indem wir die Arbeitslosen nicht zugrunde gehen lassen, indem wir die Löhne so gut verteidigen, wie sie in einer schweren Wirtschaftskrise zu verteidigen sind, und, politisch genommen, indem wir uns nicht niederwerfen lassen durch faschistische Banden, sondern durch kluge Taktik verhindern, daß man uns niederwirft, bevor draußen in der Welt die Entscheidungen fallen."[63]

Die Ablehnung ablaufpolitischer Eingriffe mündete also in einen unverkennbaren wirtschaftspolitischen und gesamtpolitischen Attentismus. Daran ändert auch nichts die Tatsache, daß die Sozialdemokratie versuchte, durch ordnungspolitische Forderungen eine Alternative zur bürgerlichen Politik aufzuzeigen. Im „Programm zur Bekämpfung der Arbeitslosigkeit", das am 13. September 1931 von der Partei und den Gewerkschaften vorge-

[58] Karl RENNER, Der Weg der Krise (Wien 1933) 8.

[59] Otto BAUER, Die Wirtschaftskrise in Österreich. Ihre Ursachen – ihre Heilung (1925), in: Ders., Werkausgabe 3 (Wien 1976) 253.

[60] Ders., Zwischen zwei Weltkriegen 238.

[61] Eduard MÄRZ–Maria SZECSI, Otto Bauer als Wirtschaftspolitiker, in: Wirtschaft und Gesellschaft 10 (1984) 70.

[62] Ebenda 70.

[63] Otto BAUER, Das Budgetsanierungsgesetz (1931), in: Ders., Werkausgabe 3, 717.

legt wurde, wurde der „allmähliche Übergang zu planwirtschaftlicher Organisation" als einziges Mittel zur Überwindung der Krise hervorgehoben. Der Staat, „über eine ganze Reihe für die Gesamtwirtschaft wichtiger Handelsmonopole, über die größte Bank des Landes und über einen Teil seiner Industrie verfügend und die Wohnbautätigkeit regulierend", sollte zur entscheidenden Macht in der Volkswirtschaft werden und durch die „Besetzung der Kommandohöhen der Wirtschaft" einen breiten staatskapitalistischen Sektor in die privatkapitalistische Wirtschaft, „einen breiten Sektor staatlicher Planwirtschaft in die kapitalistische Anarchie einbauen"[64]. Angesichts der akuten Krise war die Idee des „Planismus", die auch in einigen anderen europäischen Arbeiterparteien Fuß faßte, mehr ein wirtschaftspolitischer Eskapismus als ein operabler Ansatz zur Krisenbewältigung.

Erst Mitte 1933 war in der wirtschaftspolitischen Sicht der Sozialdemokratie ein gewisser Perspektivenwechsel zu beobachten. In dem Programm „Arbeit für 200.000", das Otto Bauer auf der Reichskonferenz der freien Gewerkschaften präsentierte, wiederholte er zwar seine früheren Vorbehalte gegen „inflationistische Experimente", räumte aber ein, daß man „alle Möglichkeiten der Kreditausweitung und Kreditschöpfung im Interesse der Arbeitsbeschaffung" ausschöpfen müsse, „soweit das nur überhaupt möglich ist, ohne in eine unbeherrschbare Geldentwertung hineinzukommen"[65]. Ob diese Formulierungen ein grundsätzliches Umdenken in der sozialdemokratischen Parteiführung signalisierten, wie dies verschiedentlich behauptet wurde, muß allerdings angezweifelt werden. Otto Bauer etwa äußerte sich 1936 sehr kritisch über die konjunkturpolitischen Maßnahmen in verschiedenen Staaten, die zwar zu einer kurzfristigen Belebung der Weltwirtschaft beigetragen hätten, aber baldige und heftige Rückschläge erwarten ließen[66]. Sein vorsichtiges Einschwenken auf einen expansiven Kurs im Juli 1933 war wohl eher die Konsequenz des politischen Druckes, der auf der Sozialdemokratie lastete, als veränderter wirtschaftspolitischer Einstellungen.

[64] ARBEITER-ZEITUNG, 13. September 1931, 3.
[65] Otto BAUER, Arbeit für 200.000 (1933), in: Ders., Werkausgabe 3, 945.
[66] Ders., Zwischen zwei Weltkriegen 85 f.

Emma Kövics

DIE FRAGE DER EUROPÄISCHEN EINHEIT
UND DIE POLITISCHE ÖFFENTLICHE MEINUNG IN UNGARN

„Wenn ich auf die Bemühungen, die Aufmerksamkeit auf die Notwendigkeit einer Verständigung zwischen Ungarn und seinen Nachbarn zu lenken, zurückblicke, so muß ich mich fragen, ob es viel Sinn hatte, einen im Grunde genommen aussichtslosen Gedanken so zäh zu verfolgen. Ich bedauere das aber nicht, denn ich bin in meiner Überzeugung nicht wankend geworden, daß die von mir befürwortete Politik uns manche schwere Prüfung erspart hätte. Beweisen läßt sich das allerdings nicht. Wohin die Entwicklung in den zwei Jahrzehnten zwischen den beiden Weltkriegen geführt hätte, wenn man ihr am Anfang eine andere Richtung gegeben haben würde, das muß immer ein Geheimnis bleiben. So wie wir am Ausgangspunkt einer politischen Richtung nicht ganz im klaren darüber sein können, wohin sie führen wird, ebenso können wir auch nicht bestimmen, wohin wir gekommen wären, wenn wir eine andere Politik geführt haben würden."[1]

Die am Ende des Zweiten Weltkrieges ausgesprochenen Zweifel von Gusztáv Gratz, einem der führenden Persönlichkeiten der ungarischen legitimistischen Oppositionsgruppe, weisen gleichermaßen auf den außergewöhnlich engen Handlungsspielraum der ungarischen Außenpolitik in der Horthy-Ära und die beschränkten Möglichkeiten hin, alternative außenpolitische Konzepte durchzusetzen.

Die Hindernisse waren dabei zum Teil innenpolitischer Natur und entstanden aus der Regierungs- und Machtstruktur, die für die Tätigkeit der politischen Opposition, die verantwortliche Ausarbeitung und etwaige Verwirklichung ihrer Vorstellungen nur formelle Möglichkeiten bot. Ein nicht weniger einschränkendes Moment war durch das System der äußeren Beziehungen gegeben, das den Inhalt und die möglichen Richtungen der politischen Aktivität sowohl der Regierung als auch der Opposition bestimmte.

Diese beiden einschränkenden Faktoren waren natürlich in dem Vierteljahrhundert des Bestehens des ungarischen Regierungssystems mit wech-

[1] Gusztáv Gratz, Aus meinem Leben von Brest Litowsk 1917 bis Ende des Zweiten Weltkrieges. Unveröffentl. Manuskript. (Den Einblick in die Erinnerungen gestattete mir Lajos Kerekes.)

selnder Intensität und wechselndem Erfolg wirksam. Infolge der innenpoli-
tischen Tendenzen der dreißiger Jahre, der unternommenen Versuche zum
Aufbau eines totalitären Staates und der zunehmenden Verschiebung des
Systems nach rechts kam es zu einer politischen Umgruppierung, die den
politischen Parteien und Gruppen fast vollkommen die Möglichkeiten
nahm, ihre politischen Interessen durchsetzen zu können. Noch auffälliger
ist die Veränderung der internationalen Bedingungen in Wirtschaft und
Politik und die Einschränkung der Wahlmöglichkeiten der Außenpolitik
nach 1933. Diese beiden Faktoren zusammen trieben die ungarische Politik
in die Einbahnstraße der deutschen Orientierung, die, wie sich in den
Kriegsjahren erwiesen hat, eine ausweglose Sackgasse war.

Von abweichenden außenpolitischen Vorstellungen verschiedener poli-
tischer Gruppen und Parteien sowie von objektiv existierenden alternativen
Möglichkeiten in den internationalen Verhältnissen kann – und auch das nur
in beschränktem Maße – nur im Ungarn der zwanziger Jahre die Rede sein.
Unsere Analyse beschränkt sich also auf diesen Zeitabschnitt.

Der Standpunkt der oppositionellen Parteien und Organisationen zu
internationalen Fragen hing aufs engste mit der Rolle zusammen, die sie im
innenpolitischen System des Landes spielten. Die unter Führung von István
Bethlen vollzogene innenpolitische Konsolidierung drängte sowohl die ras-
senschützlerische extrem rechte als auch die liberale und sozialdemokrati-
sche Opposition in eine Position, in der – besonders für die letzteren – keine
Hoffnung auf die Erringung ernsthafter politischer Veränderungen auch auf
der Grundlage einer mehr oder weniger einheitlichen Plattform bestand. Sie
verfügten zwar über die Möglichkeit, das System und die Regierungspolitik
zu kritisieren, aber sie hatten keinen einzigen Augenblick die Chance, selbst
die politische Macht ergreifen zu können[2]. Die mangelnde Perspektive der
parlamentarischen Wechselwirtschaft führte dazu, daß das politische Pro-
gramm der Opposition defensiv wurde, man war nicht zur Ausarbeitung
umfassender, konstruktiver und wahrscheinlich realisierbarer Alternativen
gegenüber der Regierung gezwungen. In innenpolitischen Fragen waren
natürlich die Unterschiede der einzelnen politischen Gruppen in Prinzip und
Konzeption klarer, der ideologisch-politische Inhalt ihrer Opposition gegen
das System war eindeutig; in internationalen Fragen hingegen war das
Fehlen eines markanten selbständigen Konzepts auffallend. Die Opposition
hielt die allgemeine Kritik der Regierungspolitik für ihre erste Aufgabe auch
in Zeiten, als in Parlamentsdebatten und in der Presse die außenpolitischen
Fragen in den Vordergrund traten.

[2] Zsuzsa L. Nagy, Bethlen liberális ellenzéke. A liberális polgári pártok 1919–1931
[Die liberale Opposition von Bethlen. Die liberalen bürgerlichen Parteien 1919–1931] (Buda-
pest 1980).

Ihre politische Sympathie für das faschistische System machte die rassenschützlerische extreme Rechte zum Verfechter einer italienischen Orientierung, und die Freundschaft zu Italien wurde mit dem Programm einer rechtsgerichteten radikalen Umgestaltung der Verhältnisse in Ungarn verbunden.

Nach der Meinung der liberalen, demokratischen und sozialistischen Opposition konnte „ein besseres Los für Ungarn und die Wiedergutmachung des ihm angetanen Unrechts erst erreicht werden, wenn der Regierung und Politik Ungarns die konterrevolutionäre Auffassung später einmal fernliegen wird"[3].

Am Anfang der zwanziger Jahre hoffte man, daß die Westmächte und die Kleine Entente den Völkerbundkredit mit der Forderung nach innerer Liberalisierung und Demokratisierung des Landes verbinden würden, man glaubte fest, daß „das Land so lange keinen ausländischen Kredit bekommen kann, bis in Ungarn nicht politische und gesellschaftliche Verhältnisse geschaffen werden, die einem europäischen Staat entsprechen"[4]. Es ist bekannt, daß weder Mihály Károlyi noch die Londoner Verhandlungen der Delegation der Sozialdemokratischen Partei ein Ergebnis brachten, und die Lage der Regierung, die sich mit Hilfe des Völkerbundkredits auf wirtschaftlichem und internationalem Gebiet stabilisiert hatte, wurde auch duch die Frankenfälschungsaffäre nicht erschüttert. Der Auftritt der Opposition, die den „ziellosen und gefährlichen Irredentismus der konterrevolutionären Abenteurer"[5] heftig kritisierte, lenkte die internationale Aufmerksamkeit auf die inneren Verhältnisse in Ungarn, konnte aber nicht den Sturz der Regierung oder bedeutende Veränderungen der Regierungspolitik erzwingen.

Die auf eine andere Außenpolitik und innenpolitische Veränderungen dringenden Auftritte der oppositionellen politischen Gruppen, die keine Chance hatten, an die Macht zu kommen, erwiesen sich nicht nur infolge ihres Platzes in der inneren Machtstruktur als unwirksam, sondern auch deshalb, weil ihre Bestrebungen der wichtigen internationalen Unterstützung und der Unterstützung durch die Großmächte entbehrten. Das läßt sich mit jener weltpolitischen Situation erklären, die das Antlitz Nachkriegseuropas im ganzen bestimmte und die mit dem Kräfteverhältnis zwischen den Anhängern des Status quo und des revisionistischen Lagers in Zusammenhang stand. Die Position Ungarns in dieser europäischen Struktur war mehr oder weniger schon im voraus festgelegt, vor allem durch Trianon, das die ungarische Politik zur Suche nach Revisionsmöglichkeiten

[3] NÉPSZAVA, 5. Oktober 1926.
[4] ESTI KURIR, 23. Oktober 1923.
[5] Árpád SZAKASITS, A frankhamisitás és a magyar politika útjai [Die Frankenfälschung und die Wege der ungarischen Außenpolitik], in: Szocializmus 16 (1926) 61–65.

veranlaßte und ihre Verbündeten und Gegner bestimmte. Natürlich konnte sich der potentielle Inhalt der Beziehungen zu Gegnern und Verbündeten auf einer relativ breiten Skala bewegen, und in der Bestimmung dieses Inhalts hatten die Leiter der Außenpolitik eine sehr bedeutende Rolle und Verantwortung. Dennoch sind wir der Meinung, daß die Entwicklungsmöglichkeiten der ungarischen Außenpolitik stark von der Gestaltung der europäischen Machtverhältnisse, von der durch die führenden europäischen Mächte bestimmten politischen Atmosphäre und nicht zuletzt auch von der Politik der Nachbarländer abhingen.

Am Anfang der zwanziger Jahre kam es überall in Europa zu einer Stärkung jener politischen und wirtschaftlichen Gruppen, die gegenüber den im Friedenssystem manifestierten politischen Machtbestrebungen des Nationalismus das echte Gegenmittel zum Untergang des Abendlandes in der Integration der europäischen Staaten sahen. Weil diese Pläne aus der kritischen Annäherung der einzelnen Staaten in der Nachkriegssituation und aus realen Problemen hervorgegangen waren, blieben sie auch in Ungarn nicht ohne Widerhall. Die stark national betonte politische öffentliche Meinung in Ungarn konnte sich aber kaum mit diesen supranationalen Prinzipien identifizieren. Die Führer der Bewegungen, die auf einen Zusammenschluß der europäischen Staaten drängten, beachteten notwendigerweise in erster Linie die Aspekte der Großmachtpolitik, sie machten Anstrengungen zur Überbrückung der Gegensätze zwischen den führenden europäischen Mächten, sie wiesen den weltpolitischen Zusammenhängen, dem Völkerbund und den Problemen der Beziehungen zwischen den Kontinenten eine zentrale Rolle zu; die Probleme der europäischen Kleinstaaten hingegen wurden nur als Teil der Politik der Großmächte bzw. als deren motivierende Faktoren behandelt. Die Gleichgültigkeit gegenüber dem Schicksal der Kleinstaaten entsprang derselben Wurzel wie die Integrationstheorie selbst, welche die nationalstaatlichen Rahmen im allgemeinen als überholt und unzeitgemäß propagierte und jede Desintegrationsbestrebung als nicht fortschrittlich ansah. Die Grundfrage des Programms der europäischen Zusammenarbeit aber war auch die Schicksalsfrage jenes Ungarn, dem aufgrund der Verminderung seines Gebietes und seiner Bevölkerung sowie seiner reduzierten wirtschaftlichen Bedeutung auch in den Paneuropa-Plänen von Coudenhove-Kalergi keine erhöhte Aufmerksamkeit zukam. Die Frage des Verhältnisses zum Friedenssystem und zu den neuen Grenzen mußte von jeder europäischen Einigungsbestrebung geklärt werden. Für Ungarn war aber die als wichtigstes nationales Interesse betrachtete Revision der Friedensverträge und der dort festgelegten Grenzen nicht nur einfach eine außenpolitische Frage, sondern schien auch Voraussetzung für die Bewältigung wirtschaftlicher, sozialer und innenpolitischer Probleme zu sein.

Die Paneuropa-Bewegung stellte die Losung „stabile Grenzen" der Forderung nach gerechten Grenzen gegenüber. Anstelle der Revision, die als Gefährdung des Friedens angesehen wurde, bildete der „Abbau" der Grenzen, der mit einem paneuropäischen Abrüstungspakt und europäischen Sicherheitsvertrag, der Abschaffung der Zollgrenzen und paneuropäischen Minderheitsschutzvereinbarungen erreicht werden könne, das Programm der Bewegung[6].

Die politische öffentliche Meinung Ungarns aber lehnte den Vertrag von Trianon entschieden ab. Miklós Kozma konnte als Tatsache feststellen, daß „die Revisionsfrage bei uns keine Frage der Regierungspolitik ist, sondern ohne Parteiunterschied bis zu den extremen linken Sozialdemokraten in diesem Punkt jeder einer Meinung war"[7].

Das bedeutete aber keine Meinungsgleichheit, was die Ziele, Methoden und Möglichkeiten der Revisionspolitik betraf. Für die Regierung hing die Behandlung dieser Frage von den jeweiligen Umständen ab, und wenn wir die Behauptung Kozmas, daß „Ungarn von Anfang an die Berechtigung des Trianoner Friedens verneinte", auch nicht in Abrede stellen, können wir doch kaum akzeptieren, daß „von der Unterzeichnung des Friedensvertrages an auf jeder Linie Revisionspolitik betrieben wurde"[8]. Für die ungarische Außenpolitik stand nämlich in der ersten Hälfte der zwanziger Jahre fest, daß die Isolierung des Landes nur durch die Anpassung an das gegebene europäische System und das Anknüpfen an die Strömungen in Europa überwunden werden könne, das war aber neben offen betonten Revisionsabsichten nicht vorstellbar. Als im Zusammenhang mit der „Rothermere-Aktion" die revisionistischen Hoffnungen im Lande aufflammten, hielt es der Ministerpräsident für notwendig, die öffentliche Meinung darauf aufmerksam zu machen, daß „Grenzfragen nicht nur Fragen des Rechts und der Gerechtigkeit sind, sondern auch Machtfragen zu sein pflegen"[9]. In der ersten Hälfte der zwanziger Jahre war es nur möglich, die nationalen Beschwerden und die Forderungen der Minderheiten auf der Tagesordnung zu halten, um die ungarische Revisionsangelegenheit auf verschiedenen internationalen Foren popularisieren zu können. Die Revision konnte nur parallel mit der Aufhebung der Armee- und Finanzkontrolle und dem Ausbau eines italienisch-ungarischen Bündnisses, das die Unterstützung durch eine

[6] Emma Kövics, Coudenhove Kalergi's Pan-Europe Movement on the Questions of International Politics during the 1920's, in: Acta Historica Academiae Scientiarum Hungaricae 25 (1979) 233–266.

[7] Landesarchiv, Nachlaß von Miklós Kozma, K 429, 16. Stoß, Information (3. Dezember 1932).

[8] Ebenda 15. Stoß, Die Berliner Reise (21.–25. November 1930).

[9] Gróf Bethlen István beszédei és irásai [Reden und Schriften von Graf István Bethlen] 2 (Budapest 1933) 192.

Großmacht gewährleistete, zu einem öffentlich propagierten Regierungspro-
gramm werden.

Während die ungarische Regierung früher eine erreichbare Revision, die
auf ethnischen Prinzipien beruhte und im Rahmen einer friedlichen Verein-
barung mit den Nachbarländern zustande kam, auch als einen Erfolg ver-
zeichnet hätte, stellte sie sich in dem neuen Zeitabschnitt ab Mitte der
zwanziger Jahre schon die Wiederherstellung des integren Ungarn und die
Erwirkung der völligen Revision zum Ziel. Es ist also verständlich, daß die
ungarische Regierung, als der eine auf der Grundlage des Sicherheitsprinzips
den französischen Interessen dienende politische Zusammenarbeit zwischen
den europäischen Staaten vorsehende Briand-Plan an die Öffentlichkeit
gelangte, feststellte, daß „sie einer Lösung der Frage, welche die Revisions-
möglichkeit in der Zukunft ausschließen würde, nicht zustimmen kann"[10].
Einige Monate später machte Bethlen die Beseitigung der Ungerechtigkei-
ten des Friedensvertrages zur Voraussetzung für einen europäischen Zusam-
menschluß[11].

Der Anspruch auf eine Gebietsrevision war auch ein Teil des außenpoli-
tischen Programms der Oppositionsparteien. Károly Peyer, dessen Verhal-
ten beim Ruhrkonflikt den Sozialdemokraten zum Vorbild wurde, behaup-
tete, daß „es vorkommen kann, daß in einem Land die verschiedenen
politischen Parteien gegeneinander opponieren, aber außenpolitisch in ge-
wissen Fragen einen einheitlichen Standpunkt vertreten"[12]. Die innenpoli-
tische Opposition machte aber auch die außenpolitische Einheit meist zu
einer formellen Sache. Das Losungswort „nach innen Demokratie, nach
außen Pazifismus" brachte die Abgrenzung der Sozialdemokratischen Par-
tei von der italienischen Orientierung zum Ausdruck, denn sie stellte die
Gefahr vor Augen, daß „die Folgen des Großmachtrausches des italieni-
schen Diktators auch uns in den Krieg treiben könnten"[13]. Die linken
Sozialisten faßten den Kampf gegen Trianon als einen Teil des internationa-
len Klassenkampfes gegen den Kapitalismus auf und setzten das Selbstbe-
stimmungsrecht der Völker als „sozialistische Revisionsforderung" der im-
perialistischen Grenzberichtigung entgegen, die ihrer Meinung nach eine
eminente Kriegsgefahr in sich barg. Die äußeren Voraussetzungen der Revi-
sion konnten ihrer Auffassung nach vor allem durch den offenen Sieg des
Sozialismus geschaffen werden, denn „nur ein sozialdemokratisches Aus-

[10] Die paneuropäische Aktion von Briand. Antwort der ungarischen Regierung, in:
Külügyi Szemle 7 (1930) 496–498.

[11] Bethlen beszédei 2, 330.

[12] Archiv des Parteigeschichtlichen Instituts 658, Fonds 1/29, XXVI. Kongreß der
Ungarischen Sozialdemokratischen Partei 1929.

[13] Ebenda 1/28, Die Rede von Sándor Propper, XXV. Kongreß der Ungarischen
Sozialdemokratischen Partei 1928.

land ist zu Revisionsverhandlungen bereit"; noch wichtiger wäre aber die
Schaffung von innenpolitischen Voraussetzungen „durch die Demokratisie-
rung des Landes und die Erkämpfung des allgemeinen Wahlrechts"[14].

Der sozialdemokratische Standpunkt konnte wegen seines doktrinären
Charakters kaum als praktischer Leitfaden einer oppositionellen Außenpoli-
tik dienen und zwang zur Passivität, indem er die Lösung eines brennend
aktuellen Problems erst in ferner Zukunft versprach. Bei einer gewissen
Gleichgültigkeit gegenüber der nationalen Problematik brachte die Ungari-
sche Sozialdemokratische Partei – ähnlich wie die Mehrzahl ihrer europäi-
schen Bruderparteien – gleichzeitig den europäischen Einheitsbestrebungen
Interesse und Sympathie entgegen; sie erwartete, daß deren Erfolge das
nationale Unrecht von selbst heilen würden, daß wirtschaftlicher Wohl-
stand und politische Demokratie sich ausbreiten würden.

Ein bestimmter Doktrinarismus charakterisierte auch das Verhältnis
der bürgerlichen Linken zu Trianon. In ihrem Standpunkt spiegelt sich das
große Problem des mitteleuropäischen Fortschritts im 20. Jahrhundert, der
tragische Konflikt zwischen nationalen Interessen und sozialem Fortschritt
wider. Die liberal-demokratische Opposition hoffte in erster Linie, auf dem
Wege friedlicher Verhandlungen mit der Kleinen Entente die Korrektur der
Friedensverträge zu erreichen und Modalitäten für eine friedliche Koexi-
stenz zu finden, und verband dieses Bemühen dezidiert mit der traditionel-
len Orientierung der demokratischen Kräfte nach dem Westen. Die bürger-
liche Opposition war bei der Ablehnung des italienischen Bündnisses weni-
ger konsequent als die Sozialdemokraten – Rassay und seine Genossen
stimmten für die Ratifikation – und schloß sich dem Lager an, welches die
„Rothermere-Aktion" unterstützte[15]. In der Aktion des Lords sahen sie
ihre Politik, die sich nach den Großmächten richtete, bestätigt, sie über-
schätzten allerdings die Neigung Großbritanniens und der USA zur Revi-
sion der Friedensverträge bei weitem. Die Revisionspläne mußten sich nach
der Auffassung der liberalen, demokratischen wie auch der Oktober-Opposi-
tion nicht auf die Wiederherstellung eines integren Ungarn, sondern nur auf
die Berücksichtigung der ethnischen Grundsätze richten, und in den „10
Geboten der Revision", in welchen man sich gegen die „konterrevolutionä-
ren Legenden" wandte, wurde auch die Forderung nach einer demokrati-
schen Umgestaltung im Inneren gestellt. Gleichzeitig machte man aber auch
auf die Tatsache aufmerksam, daß eine Revision nur im Rahmen einer
allgemeinen europäischen Regelung vorstellbar wäre; Voraussetzung dafür
wäre, daß in Großbritannien, Frankreich und Deutschland die linken und

[14] Ebenda 1/29, Reden von József Madzsar und Imre Bárd bzw. Eröffnungsrede von
Károly Peyer.
[15] Nagy, Bethlen liberális ellenzéke.

antinationalistischen Parteien dauerhaft an die Macht gelangten[16]. Der bürgerlichen Opposition gelang es auch nicht, den Widerspruch zwischen ihren eigenen Prinzipien, ihrer politisch-weltanschaulichen Orientierung und der internationalen Lage des Landes und den nationalen Ungerechtigkeiten mit Erfolg zu lösen: Ihre Bestrebungen wurden weder von den Regierungen der Kleinen Entente noch von jenen der westeuropäischen bürgerlichen Demokratien unterstützt. Das hatte zur Folge, daß ihre außenpolitischen Ansichten zum Dogma wurden. Auf die Auffassung der einzelnen Gruppen der Opposition wirkte sich ohne Zweifel der Radikalismus, besonders die Ideen von Jászi, aus. Dieser ideelle Hintergrund, ihre pazifistische Konzeption und westeuropäische Orientierung hatten zur Folge, daß die liberal-demokratische Opposition gegenüber jenen politischen Plänen, die auf eine europäische Integration drängten, sich als am meisten aufgeschlossen erwies. Schon seine politische Vergangenheit machte – unter anderem – Antal Rainprecht zum Befürworter einer pazifistischen Außenpolitik. Er sprach bereits 1922 die Überzeugung aus, daß „wir vor einer neuen Integrationsperiode, einer Periode, wo sich bei den Nationen ein größeres, allgemeineres europäisches Interesse durchsetzt, stehen"[17].

Unter seiner Leitung wurde die ungarische Organisation der Paneuropa-Union aufgebaut, in der neben einigen sozialdemokratischen Politikern und einigen hervorragenden Persönlichkeiten des ungarischen Geisteslebens die Vertreter der liberal-demokratischen Opposition die führende Rolle spielten; linksorientiert waren auch jene Vereine und Organisationen, die sich der paneuropäischen Zusammenarbeit annahmen[18].

Die Bewegung zog mit ihren freimaurerischen Verbindungen und kosmopolitisch-pazifistischen Prinzipien einen heftigen Angriff der Rassenschützler auf sich und mußte sich gegen die Anklage des Nationsverrats und mangelnden Patriotismus zur Wehr setzen. Rainprecht bestätigte in seiner Parlamentsrede über die paneuropäische Frage nicht nur, daß „Paneuropa auch vom patriotischen Gesichtspunkt aus nicht tadelnswert ist", sondern kritisierte auch die Regierung, weil sie „nicht selbst und nicht offiziell an der Spitze dieser Bewegung steht"[19]. Daß die Bewegung mit patriotischen Zielen übereinstimmte, wollten sie auch damit bestätigen, daß der ehemalige Minister für Kultur- und Unterrichtswesen und Vertreter der Regie-

[16] Rusztem Vámbéry, A revízió tízparancsolata [Die 10 Gebote der Revision], in: Századunk 3 (1928) 457–463.

[17] Az 1922–1927. évi Nemzetgyűlés Naplója [Protokoll der Nationalversammlungen von 1922–1927] 1, 413 ff.

[18] Landesarchiv K 149, BM res. Nr. 1932-7-4442, Polizeimeldungen über die Sitzungen der Miklós Bartha-Gesellschaft; Nr. 1938-7-12805, Zusammenfassung über das Freimaurertum.

[19] Az 1922–1927. évi Nemzetgyűlés Naplója 44, 421 ff.

rungspartei György Lukács zum Vorsitzenden der Ungarischen Paneuropa-
Organisation gewählt wurde, der u. a. auch Vorsitzender der Gebietsschutz-
Liga war[20]. Die Politiker, die sich der Paneuropa-Union anschlossen, wollten
das Forum der internationalen Organisationen dazu benutzen, die internatio-
nale Isolation des Landes zu verringern und zu erreichen, daß „wir mit sach-
licher Nüchternheit wieder danach streben, uns in die Völkerfamilie einzu-
reihen, am internationalen Leben teilzunehmen … und, jede Waffe des Ver-
standes benutzend, an der Heilung des uns angetanen Unrechts zu arbeiten"[21].
Die ungarischen Delegierten wurden in diesem Sinne aktiv und ergriffen auf den
internationalen Tagungen der Paneuropa-Bewegung das Wort. Beim ersten
Kongreß in Wien im Oktober 1926 erklärte Lukács neben der Sicherung der
Abrüstung und des Minderheitenschutzes „die Revision der unbrauchbar ge-
wordenen internationalen Verträge" vom ungarischen Standpunkt aus als
wichtigste Aufgabe der Paneuropa-Bewegung[22]. Die Anhänger der Bewegung
hielten die aktive Mitarbeit an der Ausarbeitung der Voraussetzungen und
Prinzipien für die europäische Einheit auch für wichtig, damit, wie sie sagten,
„wir nicht die Gelegenheit verpassen, bei der Bildung einer europäischen Ge-
meinschaft auch unsere eigenen Standpunkte geltend machen zu können"[23].

Die ungarische Organisation der Paneuropa-Union machte, nachdem
der Briand-Plan an die Öffentlichkeit gelangt war, die Regierung darauf
aufmerksam, daß „wir uns nicht damit begnügen können, die Wiedergut-
machung der an uns begangenen Ungerechtigkeiten zu fordern, sondern daß
wir bei der Lösung der europäischen Krise mithelfen müssen. Wir müssen
zur Organisierung der europäischen Staaten einen Beitrag leisten"[24].

Die Mitarbeit, aber auch das Zustandekommen einer europäischen Or-
ganisation wurden jedoch durch die Tatsache unmöglich gemacht, daß zur
Realisierung des Paneuropa-Plans Coudenhove-Kalergis die internationa-
len Voraussetzungen fehlten. Der Vorschlag von Briand, der den Sicher-
heitsgedanken in den Mittelpunkt stellte, diente wieder so eindeutig franzö-
sischen politischen Zielen, daß sogar die Verfechter des europäischen Ein-
heitsgedankens der Meinung waren, daß das Memorandum mit dem Lo-
sungswort der Sicherheit die Verankerung des bestehenden europäischen
Status quo erreichen wollte[25]. Gusztáv Gratz hielt es zwar für wichtig, die

[20] Pál AUER, Fél évszázad. Emlékek és emberek [Ein halbes Jahrhundert. Ereignisse
und Menschen] (Washington 1971).

[21] György LUKÁCS, Életem és kortársaim [Mein Leben und meine Zeitgenossen] 1
(Budapest 1936).

[22] DERS., Trianon után [Nach Trianon] 1 (Budapest 1927).

[23] NÉPSZAVA, 8. Oktober 1926.

[24] Landesarchiv K 63–43, 408. Stoß Nr. 2467.

[25] Ferenc FALUHELYI, Az európai államok összefogása [Die Vereinigung der europäi-
schen Staaten], in: Külügyi Szemle 7 (1930) 441–458.

Verfechter der europäischen Einheit nach ihren Absichten zu unterscheiden, die überwiegende Mehrheit der ungarischen öffentlichen Meinung sah aber nur jene Kräfte hinter den Integrationsplänen, die sich bemühten, zum Schutze des gegebenen Rechtszustandes neue Waffen zu schaffen[26]. Unter den Argumenten, die auf einen Zusammenschluß der europäischen Staaten drängten, spielten nicht nur politische Gesichtspunkte, sondern auch ernste wirtschaftliche Erwägungen eine Rolle.

Die andauernde Wirtschaftskrise der Staaten Europas nach dem Krieg wurde mit einer autarken Wirtschaftspolitik, den Zollgrenzen, welche die europäischen Staaten trennten, den verschiedenen Währungen und Transport- und Verkehrshindernissen erklärt. Die sich allmählich herausbildende wirtschaftliche Rückständigkeit gegenüber der Entwicklung in den USA wirkte erschreckend, und weil man die Prosperität der Vereinigten Staaten aus den Vorteilen eines einheitlichen großen Wirtschaftsraumes erklärte, wurde die Beseitigung der wirtschaftlichen Isolation zu einem der wichtigsten Ziele der europäischen Einheitsbemühungen[27].

Die ungarischen Regierungskreise befaßten sich nicht wirklich mit dem Plan einer europäischen Zollunion. Diese Interesselosigkeit kann zum Teil damit erklärt werden, daß die verhältnismäßig gering entwickelte ungarische Wirtschaft auf die Unterstützung der Schutzzölle angewiesen war. Ministerpräsident Bethlen machte sich zum Sprachrohr der führenden Kreise des ungarischen Großkapitals, als er den Gedanken der Bildung einer europäischen Zollunion für verfrüht erklärte[28]. Die Ansicht der Regierungskreise war vor allem von der Überzeugung getragen, daß die Schwierigkeiten der europäischen Wirtschaft in erster Linie aus den Friedensverträgen hervorgegangen waren, daß „die Reparationspflichten, die erbarmungslose Eintreibung der Kriegsschulden, die Zerschlagung großer wirtschaftlich organisierter Gebiete das Wirtschaftsleben Europas zerstörten und die Nationen der Grundlagen der Kooperation beraubten". Aus der Auffassung, die wirtschaftlichen Probleme rührten ausschließlich von Trianon her, folgte, daß von einer anderen Grundlage ausgehende Lösungspläne – etwa einer Zollunion – für nicht ausreichend gehalten wurden, denn „die wirtschaftshemmende Wirkung der neuen Grenzen wird dadurch, daß wir die

[26] Gusztáv GRATZ, A páneurópai gondolat és Briand emlékirata [Der paneuropäische Gedanke und das Memorandum von Briand], in: Magyar Szemle 9 (1930) 210–219.

[27] Emma KÖVICS, A Páneurópa mozgalom gazdasági programja [Das wirtschaftliche Programm der Paneuropa-Bewegung], in: Acta Universitatis Debreceniensis de Ludovico Kossuth Nominatae, Series Historica 25 (1977) 67–78.

[28] Bethlen beszédei 2, 296. Dr. Anton RAINPRECHT beruft sich auf die ähnliche Meinung der Führer des Landesverbandes der ungarischen Industrie in seinem Manuskript „Die Paneuropa-Bewegung in Ungarn im Lichte der parlamentarischen Reden in der Zeit zwischen 1922–1926 ihres Gründers Dr. Anton von Rainprecht" (Wien 1983) 7.

auf ihnen errichteten Zollmauern abreißen oder einschlagen, nicht besei-
tigt"[29].

In Verbindung mit den Zollunionsplänen konnte man in der sozialisti-
schen Presse Meinungen lesen, die grundlegend vom Regierungsstandpunkt
abwichen und mehr die allgemeinen europäischen Tendenzen beachteten.
Die ungarische Sozialdemokratie hielt sich in diesen Fragen einerseits an
den Standpunkt der Internationale, anderseits an den der deutschen und
französischen sozialistischen Parteien. Diese erwarteten die Schaffung eines
einheitlichen europäischen Wirtschaftsraumes und die Aufhebung der Zoll-
schranken – zumeist in Verbindung mit dem wachsenden Einfluß der soziali-
stischen Kräfte – nicht von einem Paneuropa der europäischen Kapitali-
sten, sondern von dem der europäischen Völker[30]. Auch innerhalb der
sozialistischen Bewegung Ungarns gab es aber keine völlige Einheit in der
Beurteilung der europäischen Zollunion. Auf der Parteikonferenz im Okto-
ber 1926 machte Károly Peyer gegenüber der auf die Aufhebung der Zoll-
grenzen drängenden Position darauf aufmerksam, daß dies die ungarische
Industrie abwürgen und Arbeitslosigkeit hervorrufen würde[31].

In den Spalten des „Szocializmus", der theoretischen Zeitschrift der
Partei, wurde in den Jahren 1926/27 eine Diskussion ausgelöst, deren
Grundlage László Hortobágyi in der Überschrift seines Artikels so formu-
lierte: „Kann Paneuropa ein sozialistisches Programm sein?" Die Antwor-
ten bewegten sich auf einer ziemlich breiten Skala, aber eines der Hauptpro-
bleme der Diskussion war, ob die „kleineuropäische" Lösung, die Großbri-
tannien und die Sowjetunion ausschloß, wirtschaftlich lebensfähig sein
könnte: „Wenn die Zollschranken mit einer chinesischen Mauer Paneuropa
von Rußland trennen, dann hilft Europa auch kein Zusammenschluß der
europäischen Staaten in einer Zollunion, und zum großen Teil sind die
wirtschaftlichen Vorteile, die man an eine wirtschaftliche und politische
Einheit dieses Gebietes knüpft, übertrieben." Es wurde aber allgemein die
Auffassung vertreten, daß die europäische Wirtschaftseinheit für das unga-
rische Industrieproletariat günstige Veränderungen mit sich bringen
könnte, weil sie die Ausweitung der Sozialgesetzgebung und die Angleichung

[29] Bethlen beszédei 2, 323; Landesarchiv K 63–43, 409. Stoß Nr. 2825.

[30] Jenő Kis, A szocializmus és a nemzeti eszme [Der Sozialismus und der nationale
Gedanke], in: Szocializmus 16 (1926) 97–103; Jenő Wollák, Az európai nemzetközi nyersa-
célegyezmény gazdasági és politikai jelentősége [Die wirtschaftliche und politische Bedeu-
tung des europäischen internationalen Rohstahlabkommens], in: Szocializmus 17 (1927)
89–96; [G. Garami], Paneuropa, in: Népszava, 10. Oktober 1926; ders., Világ kapitalista
államai, egyesüljetek! [Kapitalistische Staaten der Welt, vereinigt euch!], in: Népszava,
24. Oktober 1926.

[31] Archiv des Parteigeschichtlichen Instituts, 658. Fonds 1/27, Der Disput von Miklós
Kertész-Károly Peyer.

an das Lohnniveau des westeuropäischen Proletariats zur Folge haben könnte[32].

Neben den Sozialisten gab es auch in den Kreisen der liberalen Opposition Verfechter der Schaffung eines großen Wirtschaftsraumes und einer europäischen Zollunion. Sie hätten den Zusammenschluß von Wirtschaftsgebieten unterschiedlicher Struktur für ideal gehalten, weil das den Ausgleich der verschiedenen Wirtschaftsinteressen möglich machen würde. Sie mußten freilich mitansehen, wie die Vertreter der „sekundären wirtschaftlichen Interessen", die mit dem Losungswort des Schutzes der nationalen Produktion operierten, die Verwirklichung dieser Vorstellung verhinderten. Man war jedoch der Meinung, daß der Gesichtspunkt dieser sekundären Wirtschaftsinteressen und der Aufrechterhaltung der unter Staatsschutz stehenden Industriezweige den größeren allgemeinen Interessen unterzuordnen sei, welche mit der Notwendigkeit gegeben waren, die allgemeine wirtschaftliche Stagnation in Europa zu beenden[33].

Infolge der vernichtenden Auswirkungen der Weltwirtschaftskrise wuchs auch in Ungarn das Interesse an einer Bewältigung der Krise im internationalen Rahmen und an den Fragen einer internationalen wirtschaftlichen Zusammenarbeit. Neben der Abneigung gegen den politischen Inhalt des französischen Plans wurde der Standpunkt der ungarischen Regierung von den wirtschaftlichen Schwierigkeiten motiviert, ein Standpunkt, der die vom Paneuropa-Vorschlag Briands abweichende politische Zusammenarbeit in einer günstigeren Atmosphäre, die durch die wirtschaftliche Kooperation der europäischen Staaten erreicht werden könnte[34].

Die ungarische Organisation der Paneuropa-Union bemühte sich in einer der Regierung übermittelten Gedenkschrift, das Außenministerium zu überzeugen, daß die von Briand vorgeschlagene politische Organisation nur ein lockerer Rahmen sei, der die Organisation der wirtschaftlichen Zusammenarbeit begünstige; diese Kooperation könne für die Wirtschaft Ungarns

[32] László HORTOBÁGYI, Lehet-e Páneurópa szocialista program? [Kann Paneuropa ein sozialistisches Programm sein?], in: Szocializmus 16 (1926) 247–251; Bertalan KOLESZÁR, A szocializmus és Páneurópa [Der Sozialismus und Paneuropa], ebenda 316–318; Mihály SOMOGYI, Páneurópa és a szociáldemokrácia [Paneuropa und die Sozialdemokratie], ebenda 280–282. Der Paneuropa-Plan hält zwar den Ausschluß Rußlands für einen Schönheitsfehler, die wirtschaftliche Einheit Europas aber dennoch für unterstützenswert. Miklós KERTÉSZ, Ellenzünk kell-e az egységes Európát? [Müssen wir gegen das einheitliche Europa sein?], ebenda 368–376.

[33] Gusztáv GRATZ, Az agrárállamok gazdasági együttműködése [Die wirtschaftliche Zusammenarbeit der Agrarstaaten], in: Külügyi Szemle 8 (1931) 21–30; Faluhelyi, Az európai államok összefogása, a.a.O.

[34] Landesarchiv K 63–43, 408. Stoß, Die Unterbreitung des Außenministers im Komitee für Auswärtige Angelegenheiten, 6. Juni 1930.

von Vorteil sein[35]. Das Kabinett wollte aber – wie übrigens die Mehrzahl der europäischen Regierungen – nur die Probleme der wirtschaftlichen Zusammenarbeit vor den Europa-Ausschuß des Völkerbundes bringen. Aber selbst diese Absicht der Zusammenarbeit erwies sich nicht als dauerhaft und stabil.

In offiziellen Kreisen verstärkte sich nämlich gleichzeitig damit die Auffassung, daß die Zukunft die Verstärkung der Interessengruppen, rund um die Großmächte entstehenden Interessengruppen, mit sich bringe; die führenden Großmächte würden später auch dafür sorgen, daß man sich mit der wirtschaftlichen Hilfe der ihnen angeschlossenen und in ihre Interessensphäre fallenden kleineren Staaten befasse[36].

Neben der geringen Expansionsfähigkeit der ungarischen Wirtschaft war für das Desinteresse an den europäischen wirtschaftlichen Einheitsplänen wohl auch von Bedeutung, daß die ungarische Wirtschaft keine traditionellen, organisch entwickelten europäischen Wirtschaftsverbindungen hatte. Die Aktivität Ungarns vor dem Ersten Weltkrieg war territorial begrenzt gewesen, und gleichzeitig hatte es die Vorteile des geschützten Marktes genießen können. Ich meine, diese Tatsachen erklären auch, daß sich die ungarische öffentliche Meinung intensiver mit den wirtschaftlichen Problemen des mitteleuropäischen Raumes als mit der Angelegenheit der europäischen Zollunion beschäftigte.

Die Jahre nach dem Krieg vernichteten in Mitteleuropa die traditionellen wirtschaftlichen Verbindungen, auch der Abschluß der Handelsverträge zog sich Jahre hin. Weil das Zustandekommen wirtschaftlicher Beziehungen Ungarns mit den Nachbarländern auch einen starken politischen Gehalt hatte, wurden durch die politisch-nationalen Widersprüche, die die Länder voneinander trennten, gleichzeitig die engen Grenzen der wirtschaftlichen Zusammenarbeit bestimmt.

Die ungarische Außenpolitik suchte in der ersten Hälfte der zwanziger Jahre auch infolge zwingender politischer Umstände Möglichkeiten zu einem Abkommen mit den Nachfolgestaaten der Habsburgermonarchie[37]. Die Ergebnisse der Kreditverhandlungen des Völkerbundes erzeugten den Anschein, daß „sich eine bessere, verständnisvollere Atmosphäre zwischen Ungarn und seinen Nachbarn entwickelt hat, die wir absolut notwendig haben und auch unsere Nachbarn; letzten Endes kann das Wirtschaftsleben

[35] Ebenda Nr. 2467.

[36] Landesarchiv K 429, NL Kozma 16. Stoß, Tagebuchaufzeichnungen 3. Juni 1932.

[37] Mária Ormos, Bethlen koncepciója az olasz-magyar szövetségről 1927–1931 [Die Konzeption Bethlens vom italienisch-ungarischen Bündnis 1927–1931], in: Történelmi Szemle 14 (1971) 133–156.

Mitteleuropas nicht anders auf die Beine kommen als durch eine freundlichere politische Atmosphäre"[38].

Im letzten Drittel der zwanziger Jahre aber – offensichtlich im Zusammenhang mit den Revisionshoffnungen, die die italienische Unterstützung erweckt hatte – wurden die Äußerungen und Aktionen, die sich auf die Normalisierung der Beziehungen der ungarischen Regierung zu den Nachfolgestaaten richteten, seltener. Der Ministerpräsident sprach am 4. März 1928 in Debrecen (Debreczin) über die bedenkliche Lage in Mitteleuropa und bezeichnete zwar eine bestimmte Zusammenarbeit der Nationen als notwendig, aber vom Gesichtspunkt Ungarns aus verwarf er den Gedanken eines nach dem Muster von Locarno zustande kommenden Sicherheitsvertrages ebenso wie den Plan einer wirtschaftlichen Blockbildung mit den Nachfolgestaaten[39].

Der „gemeinsame Bettlerbeutel", die gemeinsamen Sorgen der mitteleuropäischen Agrarstaaten, die von der Wirtschaftskrise besonders betroffen waren, zwangen aber die ungarische Regierung dazu, an den Verhandlungen teilzunehmen, die verschiedene Präferenzabkommen und regionale Vereinbarungen zum Ziel hatten. In der Gewißheit, daß die wirtschaftliche Zusammenarbeit der Donaustaaten für Ungarn echte Vorteile habe, aber keine vollständige Lösung für alle wirtschaftlichen Probleme bringen könne, befaßte sich die Regierung auf eine Weise mit der Zusammenarbeit, die ihr unterdessen auch für andere Märkte freie Hand lassen sollte[40]. Damit ist zu erklären, daß einerseits die wirtschaftliche Kooperation mit den Nachbarstaaten nicht automatisch mit politischen Bedingungen in Zusammenhang gebracht, anderseits aber konsequent angestrebt wurde, sich andere Möglichkeiten – besonders auf dem italienischen und deutschen Markt – zu sichern.

Die verschiedenen internationalen Wirtschaftsverhandlungen am Anfang der dreißiger Jahre und die Pläne, die sich auf einen Zusammenschluß und die Sanierung der Länder mit gleicher wirtschaftlicher Struktur bezogen, konnten zwar eine taktische Zusammenarbeit zwischen den Staaten zur Folge haben, aber keinen Markt für Produktionsüberschüsse der Agrarexportländer schaffen[41].

Nur Deutschland schien in der Lage zu sein, dieses Problem zu lösen. Es ist also verständlich, daß der am 18. Juli 1931 unterzeichnete ungarisch-deutsche Handelsvertrag – trotz der zwingenden ungarischen Zugeständ-

[38] Bethlen beszédei 1, 349.
[39] Ebenda 2, 208.
[40] Landesarchiv K 429, NL Kozma 16. Stoß, April 1932; Bethlen beszédei 2, 368.
[41] Gratz, Az agrárállamok gazdasági együttműködése, a.a.O.; György Ránki, Gazdaság és külpolitika [Wirtschaft und Außenpolitik] (Budapest 1981).

nisse – neue, auch politisch günstig scheinende Perspektiven für die ungarische Wirtschaft und Außenpolitik eröffnete[42].

In der Frage der wirtschaftlichen und politischen Zusammenarbeit der westeuropäischen Staaten war der Standpunkt der liberalen und sozialdemokratischen Opposition konsequenter als jener der oben dargestellten Regierungspolitik. Bei der Normalisierung der wirtschaftlichen Beziehungen und der Beziehungen zu den Nachbarländern zeigte in erster Linie das Industrie- und Handelskapital starkes Interesse. Es ist also natürlich, daß das Konzept einer mitteleuropäischen Zusammenarbeit am aktivsten von der Nationaldemokratischen Partei vertreten wurde, deren Führer die Prinzipien des wirtschaftlichen „Aufeinanderangewiesenseins" auch in diesem Falle mit der Hoffnung auf Demokratisierung des politischen Systems im Lande verbanden.

Auch die Ungarische Sozialdemokratische Partei bekannte sich beinahe auf jedem Kongreß zu einer an den Nachbarländern orientierten Außenpolitik. Auf die wirtschaftliche Interdependenz der Länder Mitteleuropas wurde auch mit großem Nachdruck in dem Referat hingewiesen, das das Sekretariat der Ungarischen Sozialdemokratischen Partei im April 1927 für die Weltwirtschaftskonferenz in Genf anfertigte[43].

Am Anfang der dreißiger Jahre wandte übrigens auch die Paneuropa-Bewegung den Problemen Mitteleuropas größere Aufmerksamkeit zu; sie sah auch eine Möglichkeit für die Schaffung eines aus regionalen Einheiten aufgebauten Paneuropa. Auf Anregung der ungarischen Organisation der Union wurde von den Vertretern der Paneuropa-Organisationen der Nachfolgestaaten auf der Konferenz am 12. Februar 1932 diskutiert, ob und in welcher Form es möglich wäre, durch den wirtschaftlichen Zusammenschluß der Nachfolgestaaten die europäische Einheit voranzutreiben[44]. Die Beschlüsse der Konferenz hielten außer dem Präferenzvertrag zwischen den sechs betroffenen Staaten auch auf zoll- und verkehrspolitischem Gebiet die Zusammenarbeit und Produktionsarbeitsteilung innerhalb der Region für notwendig. Wenn auch die Meinung von Pál Auer übertrieben ist, daß die Entscheidungen dieser Konferenz den Tardieu-Plan inspirierten, besteht doch kein Zweifel, daß auf den Besprechungen versucht wurde, sich „gegen

[42] Judit FEJES, Magyar-német kapcsolatok 1928–1932 [Ungarisch-deutsche Verbindungen 1928–1932] (Budapest 1981).

[43] Archiv des Parteigeschichtlichen Instituts 658. Fonds 1/24, 1/25, 1/26, 1/28, 1/31 und 5/104.

[44] Über den Verlauf der Konferenz: Auer, Fél évszázad; Landesarchiv K 149, Nr. 1932-7-3294 Polizeimeldung; György DRUCKER, Az utódállamok Pán-Európa konferenciája Budapesten [Paneuropa-Konferenz der Nachfolgestaaten in Budapest], in: Külügyi Szemle 9 (1932) 237–238.

die eventuell wiedererstehende Hegemonie Deutschlands" zu wehren, und die entsprach der mittel- und osteuropäischen Politik Frankreichs.

Um die wirtschaftlichen Vorschläge der paneuropäischen Organisation realisieren zu können, fehlten aber die wirtschaftlichen und politischen Voraussetzungen ebenso wie jedem anderen Plan, der die wirtschaftlichen Schwierigkeiten Mitteleuropas mit dem Ausschluß Deutschlands hätte beseitigen wollen.

Wenn wir allgemein aussprechen dürfen, daß im Nachkriegseuropa die paneuropäischen Bestrebungen so etwas wie eine Alternative zur Politik der nationalen Hegemonie bedeuten konnten, daß sich für zahlreiche europäische Staaten – unter anderem auch für Deutschland – ein vereinigtes Europa als Rahmen der wirtschaftlichen Expansion und politischen Gleichberechtigung anbieten konnte, so bedeutete es für Ungarn doch kaum eine anstrebenswerte Perspektive. Wenn man die in ihren gesellschaftlichen und politischen Möglichkeiten und ihrer Basis nach außerordentlich schwachen Oppositionsparteien betrachtet, konnte diese Perspektive auch nicht als Grundlage einer im Prinzip von der nationalistischen Regierungspolitik abweichenden, realen außenpolitischen Alternative dienen. Es bleibt also für immer ein Geheimnis, wohin die von Gusztáv Gratz und anderen angestrebte Politik geführt hätte – während die Konsequenzen der tatsächlich verfolgten ungarischen Außenpolitik auch noch in unseren Tagen zur Geltung kommen.

PERSONENREGISTER